梦余说梦

黄爱玲 著

图书在版编目(CIP)数据

梦余说梦:黄爱玲电影随笔集/黄爱玲著.—北京:北京大学出版社,2019.3
(培文·电影)
ISBN 978-7-301-29586-1

Ⅰ.①梦… Ⅱ.①黄… Ⅲ.①电影评论—文集 Ⅳ.①J905-53

中国版本图书馆CIP数据核字(2018)第102567号

书　　　名	梦余说梦:黄爱玲电影随笔集
	MENG YU SHUO MENG: HUANG AILING DIANYING SUIBI JI
著作责任者	黄爱玲　著
责 任 编 辑	李冶威
标 准 书 号	ISBN 978-7-301-29586-1
出 版 发 行	北京大学出版社
地　　　址	北京市海淀区成府路205号　100871
网　　　址	http://www.pup.cn
新 浪 微 博	@北京大学出版社　@培文图书
电 子 信 箱	pw@pup.pku.edu.cn
电　　　话	邮购部010-62752015　发行部010-62750672
	编辑部010-62750883
印 刷 者	天津联城印刷有限公司
经 销 者	新华书店
	889毫米×1194毫米　32开本　13.875印张　165千字
	2019年3月第1版　2019年3月第1次印刷
定　　　价	76.00元

未经许可,不得以任何方式复制或抄袭本书之部分或全部内容。
版权所有,侵权必究
举报电话:010-62752024　电子信箱:fd@pup.pku.edu.cn
图书如有印装质量问题,请与出版部联系,电话:010-62756370

《法国肯肯》

《法国肯肯》

《天上人间》

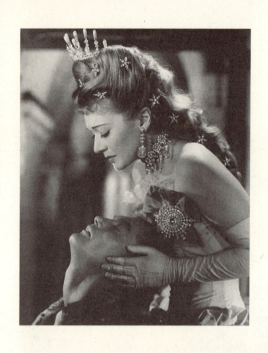

《双头鹰之死》

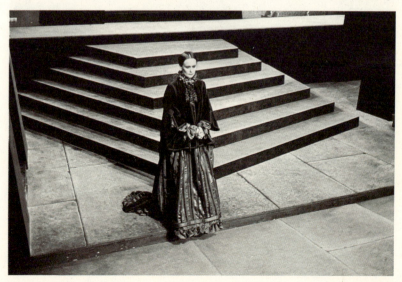

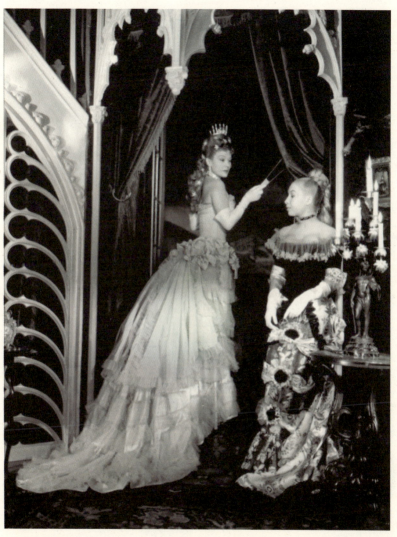

《双头鹰之死》

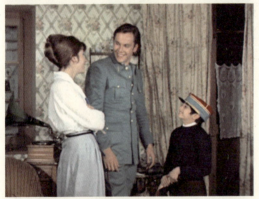
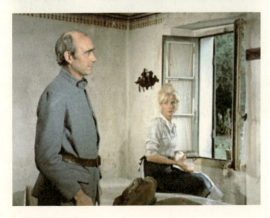

《林中小屋》

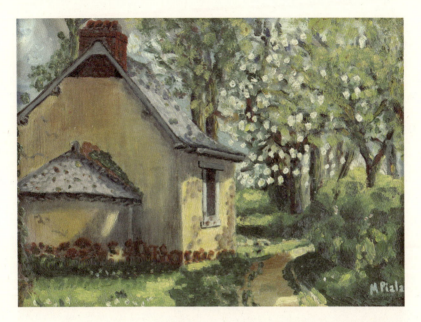

皮亚勒画作《林中小屋》

《林中小屋》

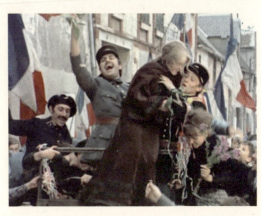

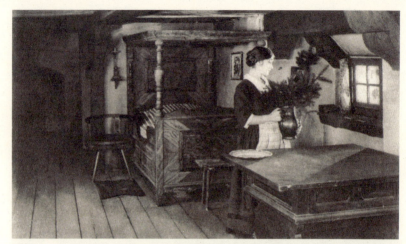

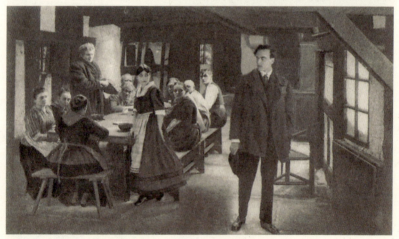

《燃烧的大地》

《燃烧的大地》

《日出》

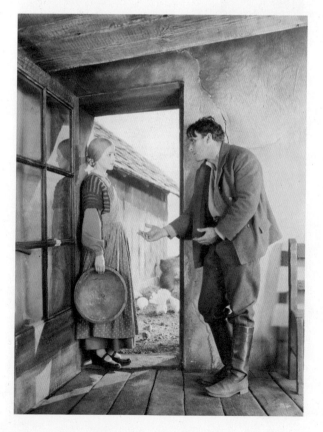

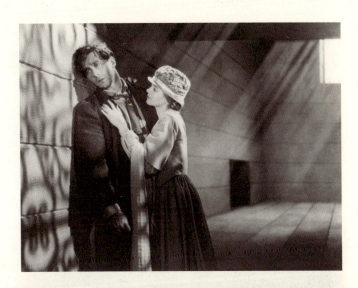

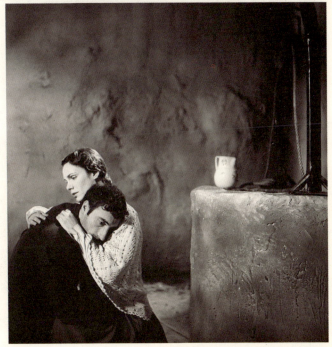

《日出》

《浮草》

《浮草》

基阿鲁斯达米摄影作品

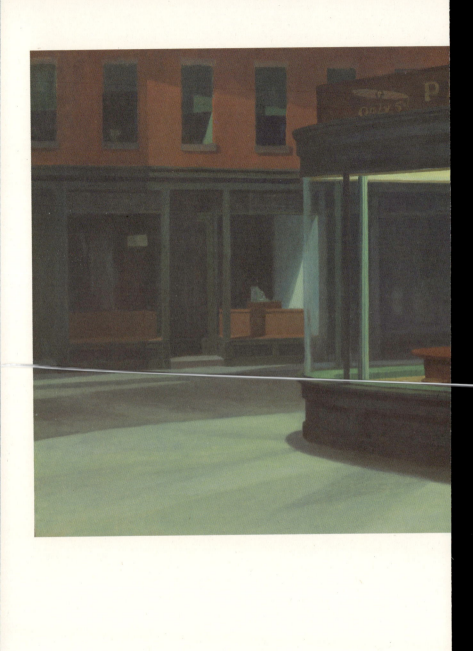

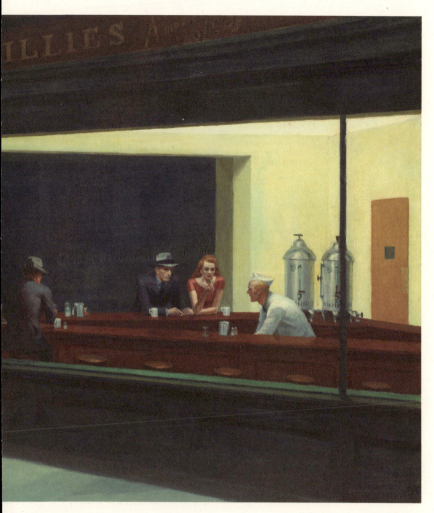

Edward Hopper 画作 *Nighthawks*

贾樟柯纪录短片《公共空间》

〈一〉

《榴莲飘飘》(2002，木星摄影)

《小城之春》(1948)

《小城之春》(2002,木星摄影)

《寂寞的心》

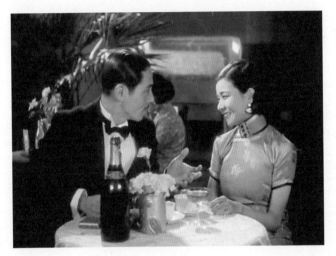
《新女性》

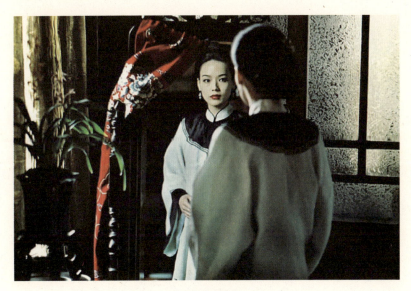

《最好的时光》

目录

前言 1

我的红气球 7

梦游 9
那些看公余场的日子 11
我的红气球 14
背包里的旧梦 19

沉醉不知归路 23

操行零分的好孩子 25
法兰西式的自由 28
溜走的时光 32
花团锦簇的法国肯肯 35
台上台下两相忘 38
人海茫茫幸有梦 41
方生方死高克多 44

每个人都是一本书	49
历史的品位	53
回忆的影像	57
修女的对话	63
萧菲纪莲舞证人生	66
没有快乐的爱	69
一切我都不在乎	73
"我在找人"	76
沉醉不知归路	79
二十世纪的艺术	83
沉沦的故事	85
从古堡到农舍	88
茂瑙的禁忌	93
成年人的魔术	96
谁怜众生苦	99
天黑黑看歌舞	103
父亲的阴影	106
吉屋出售	109

蔻丹留旧痕 113

 无声的艺术 115

韩国战后人间相 120
传统与现代 124
秘密的阳光 127
泛萍浮梗不胜悲 130
小津安二郎之男女篇 134
戏文子弟的艺术 137
烟花丛里清水宏 140
现代男女 147
夏日之旅 149
蔻丹留旧痕 152
花中有梵天 156
风再起时 159

大山大水小故事 163

温情满人间 165
中国电影的凄风苦雨 168
苏州河上的故事 171
上海传奇 173
疯狂的中国人 175
花花世界真好 178
沉沉的绿 181

大山大水小故事　　　　　　　　　　　184

梦里不知身是客　　　　　　　　　　191

　　杨德昌电影的家族谱　　　　　　　　193
　　侯孝贤的光影二梦　　　　　　　　　196
　　梦里不知身是客　　　　　　　　　　209
　　"敬你一杯酒，我的红气球"　　　　　213
　　这个夏天真热　　　　　　　　　　　220
　　电影与人生　　　　　　　　　　　　224
　　无情的花样年华　　　　　　　　　　227
　　天下无双的爱情童话　　　　　　　　230
　　天女散花　　　　　　　　　　　　　233
　　关锦鹏的私语　　　　　　　　　　　236
　　明月千里寄相思　　　　　　　　　　240

台前台后喻人生　　　　　　　　　　245

　　春归人面，相看无言　　　　　　　　247
　　废墟里的春天　　　　　　　　　　　250
　　关在屋子里的人　　　　　　　　　　253
　　寂寞的心　　　　　　　　　　　　　257

朱石麟的夫妻篇	260
《清宫秘史》二三事	266
生死恨	269
追求电影美学	273
试探的艺术	276
历史的沧桑	279
红楼梦未醒	288
中国电影中卜的黑洞	292
忧伤与怜悯	297
不倒的女性	302
天真的虚荣	310
毁灭	313
台前台后喻人生	317

浮桴托余生　　　　　　　　321

漆黑里的笑声	323
人人看我，我看人人	326
大宅后的玫瑰园	328
六十年代的青春物语	332
囟囟转，菊花圆	335
现代万岁——光艺的都市风华	339

拼拼贴贴说电懋	343
浮桴托余生	352
归宿这小岛上——浅谈岳枫	356
时代的标志——张彻与易文	360
香港故事	365
电影之死	368
梦游威尼斯	371
编后语	375
附文	
自在芬芳——追忆黄爱玲老师　贾樟柯	377
纪念黄爱玲或一个时代　吴文光	381
记忆比电影剪接更省略——忆爱玲　欧嘉丽	387
回到"天上人间"——纪念黄爱玲　李欧梵	395
作者编著书目	399
译名对照表	401

前言

光影桃花源

<div align="right">雷竞璇</div>

爱玲去年（2018）一月三日去世，在午后睡梦中。现在《梦余说梦》出版内地简体字版，出版方嘱咐我写篇前言，这事义不容辞，只是对我来说，这前言真不容易写，只好努力说些在我看来应算相关的话吧。

从少女时期开始，爱玲就迷上电影，她去世后，我找到她当时的日志、笔记等，内里有她的观影感想，包括对李翰祥、杜鲁福及一些影片的看法。中学后期，她还有过去法国闯荡并修读电影的念头。七十年代初我俩在中文大学认识继而相恋后，我不时陪她泡影院，可惜由于本性使然，看电影我常有一头雾水的感觉，又不好意思向爱玲表白。最尴尬的一次是看维斯康提的《魂断威尼斯》，我完全不知其所云，爱玲在身旁，却表现得很感动，我于是说了些敷衍的话。当时她其实知道我看不懂，之后写了一封三页纸的信给我，说明剧情。但这信她没有寄出，也从没有向我提及，她离世后，我才在整理遗物时看到，中间相隔了四十多年。

大学快要毕业时，我们很苦恼，因为爱玲父亲在美国纽约，要办理她和她母亲、弟弟前去团聚，我俩舍不得分开，爱玲尤其进退两难。她说服了父母，自己不办移民，改为到美国进修，申请了纽约大学的电影课程，抵达后，就入学。这是爱玲首次正式修读电影。当时我俩相约，她在美国陪伴家人一年，之后我们分别前去法国，追求自己想过的生活。其实，对这个约定大家都没多大信心，只是找个远景，安抚一下当时痛苦的内心。没想到，后来真的挣扎着去了法国，还带上我们的小孩，他当时八个月大。然后，在法国度过了八年。

我们先到波尔多，在那里生活了两年，学法文，然后爱玲在大学旁听有关美术史和文学的课。在爱玲的遗物中，我找到一篇写在原稿纸上的文章《杜鲁福和他的钢琴师》，三千余字，一九七八年二月在波尔多写作，是准备投稿发表的，后来不知什么原因没有寄出。爱玲书写电影，这是第一篇，当时她还未在法国入学读电影。

一九七八年秋天，我们搬到巴黎，爱玲入了巴黎第三大学，正式开始读电影，从本科的第一年开始。五年之后我们离开法国时，她完成了三个学位，因为对于将电影作为学术研究不感兴趣，没有撰写博士论文。第三大学的电影系有自己的影片库，每天中午选映一场，爱玲经常手上拿点小吃，在条件不是很好的放映室内看影片，这经历她

在自己后来的文章里说到了。在巴黎，她找到了自己光影世界的第一个桃花源，第三大学的放映室是桃花源的入门。

在巴黎第四年时，曾经在意大利留学读电影的林年同从香港通知爱玲，说都灵举办影展放映早期中国电影，当时我们的生活甚为拮据，但还是筹了钱，让爱玲前去。之后，巴黎的影院选取了部分影片在当地放映，这一回我陪爱玲去看了。再之后，林年同和几位香港朋友相约去北京中国电影资料馆看早期影片，爱玲也从法国前往。这几次的机缘，令爱玲看了不少三十年代的中国老电影，大为赞叹，于是，找到了她光影世界的第二个桃花源。她在法国写的论文，也就以三十年代中国电影的美学为主题，讨论《春蚕》《马路天使》《大路》等影片。回到香港后，因得环境之利，再进而窥探香港电影，编了好几本书，尝试比较深入地研究，于是，几个本来不大相通的领域，她都闯进去和贯穿起来了。

八十年代中我们回到香港后，爱玲先后在香港艺术中心、香港国际电影节和香港电影资料馆任职，继续像从前那样，不停躲进影院看影片，同时又参与或负责节目策划、影评撰写、书刊编纂等工作，日子也就围绕着电影而流逝。留意电影或者认识爱玲的人对此大概都知道，不必我多费笔墨了。

我自己是电影的槛外人，看影片多数为了陪伴爱玲，

主动的不多。但爱玲有关电影的文章，我都一一细读过，还是每篇的第一位读者。事缘爱玲读英文中学，我读中文中学，论中文根基，我比她好，每次爱玲写完，都交我看，也往往让我有做点小贡献的余地。通过这样的介入，我也就积累了若干对电影的认识。记得有好几部影片我看完之后并不喜欢，后来读了爱玲的评说，才懂得原来别有一番风景。例如《聂隐娘》，经过爱玲的笔，才明白影片有成长及记忆交错的主线，这样的观影角度和爱玲自身的经历有关，我的观感于是才改变过来。但也有没被爱玲说服的时候，侯孝贤的《海上花》初看后我很失望，爱玲写文章推许，我读了之后自己再去看一次，结果还是不喜欢。

对于电影，我因为爱玲而与之结缘，但还是谈不上热爱。对于电影研究，长期以来我甚至不大瞧得起，觉得花那么一点时间看部影片就写得出文章，这不能算回事，何况很多这类文章看来不外是个人的随意发挥，既没有源头，也难见流向，和传统学术的根基深厚不能相比。因是之故，长期以来我对爱玲的工作其实不甚留心，自己的关注在另外地方。我们两人虽然四十多年厮守在一起，相濡以沫，但也有点如庄周所说的"相忘于江湖"，各有自己所忙。爱玲生前，我只给予过有限的支持，没有细心想过她的电影工作究竟有什么成绩和意义，现在回想起来，内心不免愧疚。她离开后，阅读别人怀念她的文章，以及整理她遗留

的文稿、笔记等，我才开始明白过来，看到她生前工作的规模，以及得到的成果。她自小就醉心光影世界，一片痴迷，后来又去了懂得欣赏激情的法国，得以全心全意投入；进修电影时，早已大学毕业多年，人比较成熟，却又愿意从头读起，一丝不苟；巴黎提供了优越的环境，令她建立了良好的基础，回到香港后因而能够有所发挥。她为人淡泊低调，不多说也不多写，几十年下来，不外就是寥寥几本书，但都写得用心，古人讲究的"厚积薄发"，她算是庶几近之。她的文章不长，但有自己的触觉和风格，融贯了感情，富于文学意味，能感动人，也较能流传下来。她在香港电影资料馆任职八年，做了什么外界不容易见到，但很多其实是基础性质的工作，如影片资料的收集和整理、影人经历的口述记录等，有了这些准备，后来者要探讨香港电影，也就较有条件。爱玲这些成果，我能说的既不全面也不准确，只是她离世后我才慢慢体会到，在这里说出来，也是一点补偿吧。

希望内地的读者喜欢这书，会因为这书而更喜欢电影，以及因为书里的文章而更懂得欣赏好电影。

我的红气球

我庆幸，红气球始终都没有离弃过我。

梦游

我是天生的游魂一族，白天黑夜皆可入梦。记得第一次读《红楼梦》时，心无旁骛，每天晚上，宝玉、黛玉、湘云、尤三姐等都一一在不设防的意识国度里登场，变成了身边谙熟的家人朋友，个把月下来，夜夜红楼，梦而不魇。日后重读，一心想重访太虚幻境，却始终无缘通灵。说起来，电影也曾拍过多个版本，我比较偏爱的是徐玉兰、王文娟主演的越剧《红楼梦》（1962）。尚记得看到徐玉兰的宝玉出场时，只差点没昏过去，她那胖嘟嘟的脸上吊着一双"斗鸡眼"，怎么可能是"面若中秋之月，色如春晓之花"的俊宝玉呢？可是一句"天上掉下个林妹妹"还未唱完，却已让人觉得他（她）"睛若秋波，虽怒时而似笑，即瞋视而有情"了。演的和看的都投入，如在梦中。

若问我当下最想看到的是哪一部电影，我肯定会答：一九三〇年孙瑜导演，阮玲玉、金焰主演的《野草闲花》。此片的拷贝据云已失佚，但我老觉得自己看过，对它有一份莫名的亲切，朋友们却都只笑我闲来好做白日梦，再不然，就是依稀光影前生事了。今年东京电影节将会放映一批"幽灵电影"（phantom movies），不是鬼怪片，而是一

些大家原以为已经消失了,却在某私人收藏家的榻下或片库的某个角落里重新发现的影片。也许,《野草闲花》的幽灵梦里串门来了,说不准哪一天还会现身呢。

至于痴人说梦话,尚维果(Jean Vigo)可称天下第一,《操行零分》(Zéro de Conduite, 1933)写诗样的少年情怀,却吓怕了不再做梦的成年人,当年法国政府以莫须有的罪名禁了它十多年,到头来只说明了自己的无能:孩子们在漫天飞舞的棉絮中纵情跃跳,是电影史上最最自由的一刻。

<div align="right">1995年9月16日</div>

那些看公余场的日子

一九六五年以前，看电影是依附着别人的活动。父亲因工作长年不在家，母亲特别爱去邻近的乐都戏院看电影。"邵氏出品，必属佳片"，那银幕上的千娇百媚、花团锦簇，把台下人都看得热热闹闹、高高兴兴的。夏天里看完两点半场，牵着母亲的手，挤在烘烘的人群里，踏出电影院，街道上面阳光依然恶毒，但是小小肚子里却是充实的，烤栗子早已吃掉了一大包，嘴里还嚼着清香的 Chicklet 口香糖，惬意之余也就不觉得炎夏讨厌，竟还有一点温柔。早前经过马头涌道，乐都戏院已变成了欧化家具，坐落在张牙舞爪的公路口，昔日的梦影翩翩，已化作坚实冰冷的组合柜。

哥哥们爱往华乐戏院跑。母亲从不去那儿看电影，一来正场放映的都是粤语片，她很有点看不起的意思，二来华乐戏院位于土瓜湾的横街里，要经过菜市场，她嫌脏。可对我们来说，每一个小摊档都是一个小宝藏，乐趣无穷——卖小食的、卖花布的、卖玩具的、卖金鱼的，应有尽有。三个小孩买两张票，《仙鹤神针》（1962）、《如来神掌》（1964）、《千手神拳》（1965），都一集不缺地看全。不

知打从什么时候起，哥哥们竟开始嫌弃起这些电影来，转而带我去看红须绿眼的美国片。华乐戏院的五点半公余场，专放映旧的外国片，排片犹如变魔术，花样层出不穷。暑假里兄妹三人，更是三天两头地往那里跑，总要早去三四十分钟，才可候购得好座位，然后屏息以待，守候在戏院入口处，等着开场冲刺的一刻。从《龙城歼霸战》(*High Noon*, 1952) 到《大江东去》(*River of No Return*, 1954)，无不看得兴致勃勃；犹记得看《金枝玉叶》(*Roman Holidays*, 1953) 时，格利高里·派克 (Gregory Peck) 把手缩到衣袖里，佯作被石狮吃掉，竟也真的让柯德利夏萍 (Audrey Hupburn) 惊叫起来；看电影的原始乐趣，尽在其中。

一九六五年底，二哥逝世，看电影少了一个爱拌嘴的伴儿。大哥生性忠厚，喜爱的不喜爱的，都是看在眼里，放在心里。二哥却刚相反，老带着一副不以为然的表情，每次总是非把你气得哭起来不可。往后的几年里，母亲和大哥都少看电影了，我却更往戏院里钻。也不问是什么电影，新片上映，总要第一时间去报到，唯独不爱看战争片；还记得与小男友去看《碧血长天》(*The Longest Day*, 1962) 的公余场，也不知道他已看了多少遍，还是眉飞色舞，我却是中场睡着了，不了了之。

第一次接触"艺术电影"，是看安东尼奥尼的《春光乍泄》(*Blow Up*, 1966)。入场前，一班女孩子叽叽喳喳，好不

热闹；散场时，大家鸦雀无声，一脸凝重。多年后大家笑谈往事，方晓得其实当时大家都没有看懂，却又不甘示弱，唯有作高深状。然而，云妮莎烈姬芙（Vanessa Redgrave）和米鲁思（Sarah Miles）迷你裙下裹在彩色袜裤里的长腿和片末的隐形网球，却是十年如一日，印象犹新。后来两番重看此片，留在脑子里的还只是这些而已。

<div style="text-align: right;">1992 年 8 月 6 日</div>

我的红气球

一个小男孩在上学途中,解救了一个缠在电灯柱上的红气球,从此红气球认定了他,天天相伴,上学放学、去街角小店买面包,都随着他。一天,其他小孩出于莫名的妒忌,把红气球射破了,正当小男孩伤心落泪的时候,窗外却有漫天色彩缤纷的气球,红白蓝黄紫绿,齐齐飞到窗前,把小男孩带到巴黎蒙马特的上空去。第一次看阿拔拉莫里斯(Albert Lamorisse)的《红气球》(*Le Ballon Rouge*, 1956),是在巴黎第三大学电影系的午间影院。所谓的午间影院,其实只是一间极简陋的课室,放映机稳占课室的中央位置,星期一至五中午都放映十六厘米的经典电影给学生看。入场是要买票的,但很便宜,每天课室门外都大排长龙,幸运的会争得一张木凳坐,迟入场的就站着看吧,有时候还要给前面的高个子挡去了四分之一个银幕呢。那现场气氛,有点像七十年代的火鸟电影会,只是法国学生烟民甚多,个个如《祖与占》(*Jules et Jim*, 1962)中的"火车头",几乎将课室变成了毒气间。后来跟《红气球》再次结缘,是带文秀去住处附近的小戏院看的,忘记了同场放映的是什么影片,倒清晰地记得在回家途中,他高高兴兴

地吃了一个香喷喷的朱古力面包。那时他大概五岁,是《小王子》迷,每天晚上总要听一遍黑胶唱片上的朗读才安然入睡,耳熟能详得可以把整本书一字不漏地背诵出来;小朋友的专注和深情是惊人的。

 小时候,我看的是什么呢?对了,那还是黑白电视的年代,但家里没有电视,有时候星期天跟父母到朋友家里去,大人们高谈阔论,攻打四方城,孩子们就扭开电视机,但小小荧幕上的影像,倒常常不及外面小山坡上的花果树木吸引人——隔邻花王叔叔种的红番茄汁多味美,山边的含羞草等着我们去逗弄,老鼠簕可以编织成精美的小盒,拿来盛装豹虎。见到了大红花,我们立刻变身成大蜜蜂,摘下来滋滋味味地吮啜那清甜的花蜜。小学时候,我们家住美丽湾,就是以前的罗富国教育学院附近,上学却要到坚道去,每天早上就和哥哥们走到薄扶林道乘搭巴士,经常有一辆货车停下来请我们搭顺风车。那位司机叔叔很友善,总让我们三个小孩挤在前座,完全不符合今天的安全条例。现在回想起来,我们都很有默契,从来没有把这段货车奇缘告诉过妈妈,不然她一定会疾言厉色,把我们好好地训一顿;记得她经常警戒我们,不要吃陌生人的糖果,身旁有人喷烟就要闭气,不然就会被迷魂了云云。读预科时看过一部叫《星期日与西贝尔》(*Les Dimanches de Ville d'Auray*,1962)的电影,看时泪流满面,很被片中那段成年

男人与小女孩的真挚感情所感动；后来小侄女出生，哥哥叫我代她找一个英文名字，我就说 Cybele 吧，小女孩无辜地承载了姑姑的童年往事。这部影片，我一直都没机会重看，后来才知道那简单优美的音乐是 Georges Delerue 作曲的。

中二暑假的一个下午，二哥从家中阳台跃下，从此家里变了一个模样，没有人再提起他，连他的照片也都被藏了起来。他就这样从我们的生活里消失，仿佛从来没有存在过。本来我们每天在一起吵嘴嬉戏，怎么就不知道他原来是那么不快乐？但我记得很清楚，二哥入土的时候，我没有流过一滴眼泪。九月开学的时候，我们的班主任是一名葡萄牙裔英文女老师，她长得并不好看，对人也不特别亲热，但她在课堂上说过的一席话，却对我影响至深。不知道为什么，某天她谈到了死亡。她问我们在渡海轮上，望着深不可测的海水时，有没有产生过一跃而下的冲动。"人人都可能在不同时刻产生过这种念头，我们不应该因此害怕，因为你不是孤独的。"她说。我想我并没有听明白她的意思，却有一份如释重负的感觉，就像从梦魇中醒过来一样。以前看电影都是妈妈带我们去的，有时候也跟着哥哥们去跑公余场，就在这一年，我开始自己去看电影，几乎是饥不择食的。

我找到了我的红气球。

今年春末夏初，我们重游法国，在逛街时走进了一间

电影书店，里面新旧书都有。我的注意力很快就给一柜旧电影杂志吸引了过去，最底下的一层摆放了专门出版电影剧本的 L'Avant-Scène（双月刊杂志名），翻着翻着忽然眼前一亮，看到了《天上人间》(*Les Enfants du Paradis*, 1945) 那一期，一九六七年七至九月第 72—73 期。他们的剧本都是根据影片一个一个镜头记录下来的。将对白记录下来并不困难，将复杂的场面和摄影机活动以贴切准确的文字重现，却绝对不简单。以前没有录像带、激光光盘或 DVD，很多影痴都爱收藏这份杂志，就如在家里慢慢建立起一个私人的"文字电影数据馆"。书里的黑白照片很有质感，翻着实在爱不释手，忘记了看价钱便拿到店员那里去。"四十五欧。"——店员小姐说。"噢，那么贵！"一不留神，师奶心态尽显人前。"一部难得的好电影，一本难得的好书。"店员小姐那么得体的一句话，能不叫人口服心服乖乖地将欧罗掏出来吗？累了坐下来喝咖啡时，急不可待地读了其中一篇文章，题为《一部伟大电影的小故事》，原来《天上人间》的灵感来自片中饰演多情哑剧演员的尚路易巴卢（Jean-Louis Barrault）。巴卢最景仰的哑剧大师尚嘉士柏德贝罗（Jean Gaspard Debureau），曾为了维护妻子和自己的尊严，跟一名出言侮辱的小流氓扭打起来，结果闹出人命。公开聆讯的这天，法庭挤得水泄不通，因为大家都没听过哑剧大师开腔说话。事件的发展是圆满的——德贝罗被裁定无

罪释放，我们得到了一部美丽的电影。

从巴黎向西南走，我们辗转去 Angers（昂热市），那里有一座极具古风的中世纪古堡，据说曾囚困过不少政治犯。沿着只容得下一个人的小梯，走进那密不透风的地牢里，手摸着坚实冷漠的石墙，完全体会到什么是"叫天不应，叫地不闻"。地面的一层，辟了一间石室，展出了闻名的《启示录》，十四世纪的工艺匠以丰盈的想象力与扎实的功夫，将宗教预言编织成连环图式的挂毡。从荒凉的中世纪返回喧闹的现代文明，我们看到了一间小戏院，戏院取名"四百击"（Les Quatre Cents Coups）。K 替我在门前拍了一张照片，"回去送给陆离。"——他说。

我庆幸，红气球始终都没有离弃过我。

<div style="text-align: right;">2004 年 4 月</div>

背包里的旧梦

手里捧着黄奇智编著的《时代曲的流光岁月》，一页一页翻过去，就像返回了儿时的光景。是的，是漫长的暑假，一个闷热的下午，家里还没有安装冷气机，母亲打开了木门，屋里的我们与外面的世界只隔着一扇髹上了银色油漆的铁闸，偶尔吹过一阵南风，在露台金鱼缸旁边睡得香甜的花猫睁开半只眼睛，瞄瞄我们无甚动静便又重投梦乡。母亲大抵到房间里午睡去了，她放在唱机里的黑胶片倒还自顾自地转动着，顾媚那把略显低哑的声音正在"人生如梦""梦如人生"地来回唱着，而我，在这百无聊赖的夏天午后，却把那重复又重复的歌词，整整齐齐地抄写到一本单行簿上去。两个月下来，我抄了厚厚的一本。童年好友"煎堆"直到今天还会偶尔提起我那本"天书"。母亲喜欢看林黛演戏，《不了情》（1961）就是她带我去乐都戏院看的，在伸手不见五指的电影院里，我没留意她是否哭了，自己倒是眼泪鼻涕一大把，散场时还在打嗝。她从来不喜欢悲剧收场，但不知什么时候，家里多了一张《不了情》的唱片。早年的歌星跟现在不一样，轻易不会露出庐山真面目来，小时候看《江山美人》（1959），从没怀疑过

那把唱出"做皇帝呀你在行，这话说得太荒唐"的俏皮歌声，原来跟银幕上的俏凤姐是两码子事。电影原曲唱片的封套都印上林黛天姿国色的剧照，多年后始知道，幕后代唱的其实是一点也不漂亮的静婷，心里难免若有所失，每想起自己的势利眼，也不禁面红耳热起来。

　　家里的时代曲唱片不多，来来去去就那么几支电影插曲，电台倒是天天听的。周璇纵然早已从人生舞台上黯然离场，她的《四季歌》《天涯歌女》《何日君再来》《花样的年华》倒是常常听到的，那时候又何尝会知道她身世的坎坷呢，只觉她的嗓子清润甜美，歌也容易上口，便把歌词都默写到"天书"上去。在母亲的心目中，葛兰的唱法是太张扬了，依她的说法是"太吵"，当然也嫌她的嘴巴大，不合她的淑女标准，我倒是一听到"Jajambo!"就整个人醒过来，那千篇一律的功课实在是够沉闷的。另一个母亲不喜欢的大口女人是张仲文，我却是一听到她的《叉烧包》就高兴上大半天。从前我们家是不懂得广东式一盅两件的，直至大哥出外工作，第一次发工资请全家去弥敦酒楼"饮茶"，从此每星期日我们都穿得漂漂亮亮的上茶楼去。白光嘛，说实在话，那时候我还未懂得欣赏，只奇怪这个人怎么比我还要瞌睡呢，难道她也给老师罚抄一千句不成？现在想想也真是傻，她其实比任何人都清醒，一双媚眼像X光般把男人看得无所遁形——"假惺惺，假惺惺，做人何

必假惺惺。"除了她，还有谁可以唱得你这般口服心服？韦伟忆述初到香港时与白光等南来演员同居一座公寓宿舍，白光每天都打扮得花枝招展去赴约，"不吃白不吃"，她常对韦伟说；滚滚红尘得这般有气派的，大抵没有多少个。

电影往往一个镜头就把我们带到十年甚至二十年后，我们看的时候总会笑骂它们胡乱来，但我们的记忆往往比电影剪接更省略。迈进青春期，我是脚踏两船，一边是仍未断奶的时代曲，一边是"花孩子"的音乐，但姚苏蓉振臂一呼"今天不回家"，我就完完全全地背叛了时代曲。早一阵子逛 CD 店，偶然看到久违了的 Joni Mitchell，戴上耳机试听，是中学时最喜爱的 *Both Sides Now*，唱法不同了，不再飘逸得像一片云彩，也不再轻易邀请你跟上节奏，每一唱一顿之间都承载着她对生命的个人体悟。是的，梦过了，爱过了，也失望过了，但"我仍然只记得生命的幻想，一点也没看透生命是什么"。听着听着，只觉"相逢应觉声容似，欲话先惊岁月奔"，也就慌慌张张地付了账，把旧梦塞进背包里去。

2001 年 3 月 14 日

沉醉不知归路

在途中，他追忆逝水年华，苦苦追索艺术的真谛，在时间的荒原上以毫不妥协的作品来为自己的存在留下痕迹。

操行零分的好孩子

逃避了多时，还是躲不过这场《大逃杀》（バトル·ロワイアル，2000）。看完了大惑不解，何以深作欣二年届七十高龄，却晚节不保，拍出这么一部浅薄之作来。片中的北野武是个失败寂寞的老师和父亲，不但站在权势的一边逼使学生们自相残杀，最后更借纯情学子之手自我毁灭，难道深作欣二是对电影也同样感到失望透顶，要借这部虚情假意的作品糟蹋自己的艺术不成？大抵很多评论已指出，影片里的暴力其实一点也不真实，故事一开始就将观众放到一个虚假的前设处境里，一如每天孩子们在计算机上玩游戏，手指条件反射似的按动鼠标，荧幕上就尸横遍野，杀人多者胜。难怪青少年趋之若鹜，看时的快感犹如玩电子游戏机，又何来什么对当今日本社会和教育的反省？若对人类教育的基本问题有兴趣，我倒建议大家找法国尚维果的《操行零分》来看看，它的启发性并没有因为时代巨轮的滚动而褪色。

尚维果的父亲是一名无政府主义者，大抵于不知不觉间，在早慧的儿子心底里埋下了热爱自由的种子。《操行零分》写一班寄宿小男生的故事——学生们放完长假返回学

校，多了一个长发的漂亮小男生和一个新来的年轻老师，学校却从此不一样了。这个内向的小男生言行举止与众不同，却也因此而受到校方的"特别关注"。本来同学们也对他的女性化倾向有点抗拒，但他们很快就接受了新来的同学，而且为他所受到的屈辱而感到不平；孩子们自有一套诉诸直觉的道德准则，一如伊朗导演基阿鲁斯达米（Abbas Kiarostami）电影里的小孩。学校是社会的缩影，它概括了成年人的不快乐与刻板虚伪的价值观。片中的校长是权威的代表，尚维果顽皮地安排了一名侏儒来扮演这个角色；他身材矮小，常把帽子放在高不可及的木柜上面，却总爱虚张声势，扮演道德教化的代言人，然而他早已丧失了小孩天赋的自由与想象力，语言因而显得贫乏枯燥。肥胖的化学老师貌似仁厚，实际上却只是一个经年累月活在压抑中而不自知的可怜人；舍监对孩子们完全失控，倒在无能中保留着几分人性；性情上最接近孩子的当然是新来的年轻老师，他自由散漫，带学生们上街散步，学生们一个一个溜得精光，他倒犹自沉醉在美丽的白日梦里。

《操行零分》中最经典的场面当然是宿舍里学生们"闹革命"的一场，身穿白色睡衣的孩子们在床上跳来跳去，互相抛掷枕头，白色羽毛在空中飞扬，轻飘飘的犹如雪花，慢镜头的处理更给画面添了一抹如梦如幻的色彩；尚维果要捕捉的是孩子们独有的那份精神上的自由。片末学生们捣

乱校方举办的隆重典礼，不再低头的长发小男生领着三个专门犯事的同学，爬上学校的屋顶，年轻老师从下面笑望着，孩子们一直向上爬，仿似爬上天空，镜头凝定——这一刻是永恒。尚维果的这部作品之所以历久常新，至今仍然感动人，是因为他有一颗赤子之心，是因为他由衷地相信自由，却也懂得体恤早已失去这种能力的成年人。深作欣二，对不起，我只能以小人之心去猜想，他大概已不再相信自由，更不相信电影了。

2001 年 2 月 2 日

法兰西式的自由

　　自由是什么？法国人自有一套说法。在日常生活里，他们也总是将这份法兰西式的自由发挥得淋漓尽致，甚至不惜违背美国人最爱挂在口边的"政治正确"，而且还要理直气壮。举一个例子：若然你坐在巴黎拉丁区的咖啡馆里，跟对面不相识的法国人聊起"自由"这个主题来，他肯定可以呱啦呱啦地跟你说上半天；当然，你要容忍得了他一口接一口喷到你面上来的二手烟，法国人绝对维护吸烟的自由。这回观看"欧洲影画戏大观之法国篇"的多部作品，最大的惊喜是马赛赖比（Marcel L'Herbier）的《未亡的巴斯高》（*Feu Mathias Pascal*, 1925）和积葵巴朗彻尼（Jacques de Baroncelli）的《烟花舞娘》（*La Femme et le Pantin*, 1928），说的都是自由——男人的自由和女人的自由，相映成趣。

　　《未亡的巴斯高》改编自意大利的小说，故事也发生在意大利。巴斯高是一名性情有点古怪的年轻男子，他在一年一度的嘉年华里认识了好友的心上人，本来是为好友向女孩表白心意，最后却自己堕入情网。这边厢的河畔，烟花朵朵，歌舞欢腾，热闹得像我们古代的元宵佳节；那边厢的花园，却是深情款款，无声胜有声，倒令人想起戏文

世界里的后花园定情。花前月下，公子佳人甜蜜蜜地舞着，接到下一个跳舞场面，已经是有情人终成眷属后的闺房了。只可惜，这温馨美梦很快就被势利的岳母戳得稀巴烂；我们的通俗剧里多婆媳纠纷，西方伦理网络里却爱拿岳母与女婿的关系做文章。所谓屋漏逢夜雨，母亲去世，他回到家里，心爱的女儿又病殁，本来可以很煽情的一场戏，在赖比的处理下，却出落得深沉含蓄。男主角伊凡麦斯金（Ivan Mosjoukine）的演绎很有节制，大特写下的那张面孔没有歇斯底里的号哭，只见他将压抑着的悲痛化为惨淡的狂笑，然后走到床前，抱起冰冷的女儿，步出房门；包裹着小小身躯的白色床单无力地拖在地上，像一抹白光划过阴暗的房间，看似一张林布兰（Rembrandt）的油画。

此片的前半部很多内景戏，着重心理描写，影片去到下半部，整个调子都不同了，变得轻松嬉戏。巴斯高因为受不了妻子，离家出走，入到赌场，如有神助，逢赌必赢。在去罗马的火车途中，他偶然读到了一段新闻，说他已自杀身亡，突然灵光一闪——"死了，不就是自由了吗？"只见一个脱胎换骨的巴斯高，终日在罗马这座大城市里溜达，细小的身影印嵌在几何图形的大阶梯上；他没有了名字，没有了过去，却有了新的活力，一切可以从头再来，包括爱情。写到这里，不禁想起基耶斯洛夫斯基（Krzysztof Kieslowski）的《蓝》（*Trois Couleurs: Bleu*, 1993）；谁人没有

想过"假如我可以再来一次"呢？但是这个世界没有不用付代价的便宜事，巴斯高获得了自由，却失去了"身份"，变得谁也不是。影片末段出现了两个巴斯高，过去的他嘲讽现在的他，最后他决定回家一转，面对现实。回到老家小镇的一段，岁月苍苍的大街小巷叠印着普通人家的楼房，仿如梦境，那是回忆栖身之地。从最早期的卢米埃兄弟（The Lumière Brothers）到费亚德（Louis Feuillade）、尚维果（Jean Vigo）、尚高克多（Jean Cocteau）、尚雷诺亚（Jean Renoir）、布烈逊（Robert Bresson）等，法国电影里的诗意都建基于最平常的生活细节之上。

假如《未亡的巴斯高》是男人狂想曲，《烟花舞娘》便是女人的版本了。此片直译《女人与木偶》，清楚得多了。影片一开始，便是马德里博物馆里一张戈雅（Goya）的油画——四个女人手拈床单的四角，将一名斗牛勇士抛上抛落，影片亦以同一幅画结束。故事在西班牙的斗牛名镇塞维利亚展开，女主角康姬蒂有点像卡门，美艳狂野，不受束缚，却显然多了心计。她认识了富有的情场浪子马迪奥，对他若即若离，时放时擒，如猫捉老鼠。马迪奥第一次到康姬蒂的家找她时，她主动吻他，当他想再吻她时，她却拒绝："我吻你是因为我喜欢你，但你不可以没有真正爱我而吻我。"主动的永远是她。二十年代的法国银幕已非常大胆，尤其对比起清教徒的美国，片中马迪奥偷窥康姬蒂为

几个男人裸体跳舞的一场,便将那色欲的荒诞世界拍得极为精彩——右前景挂着一个牛头,后景几个男人看得兴奋莫名,丰盛的女体在薄薄的布幔后面扭动着,偶尔伸出手脚来。乍看是女色与游猎的关系,往下看去,猎者与被猎的地位却倒过来了。康姬蒂第一次到马迪奥的家去时,还是一个身份低微的穷女孩,他正在大宅里享受着无边的春色,而她却站在门外,仿如两个世界;其后,二人的关系倒转来了,马迪奥将康姬蒂从灰姑娘变成了公主,自己反被锁在大门之外,依然得不到她。女人,你的名字不是弱者!法国人大抵特别钟爱自由放任的美丽女子,怪不得他们的电影能塑造出如《祖与占》和《蛇蝎夜合花》(*La Sirène du Mississipi*, 1969)中那般不一样的女性角色来。

2004 年 2 月 13 日

溜走的时光

一九三六年,法国仍沉醉在左翼人民阵线短暂的胜利中,空气中却已荡漾着第二次世界大战的气息,雷诺亚完成了政治天真而情感素朴的《生活是我们的》(*La Vie est à Nous*, 1936),为历史留下了一个活生生的精神印证,紧接着倒跑到巴黎的乡郊拍了美丽绝伦的《乡村一日》(*Une Partie de Campagne*, 1936/1946)。影片当年并没有完成就停了下来,十年后始获得正式发行,是真个历劫余生。雷诺亚的这部作品,犹若在大时代里开了一次小差,将观众带离戾气日重的政治现实,走进我们日渐麻木的情感地带。我们永远有太多理由去忘记生命中最重要的东西。

爱到底是什么?某星期天,一个巴黎小东主带着妻子、女儿和未来女婿去郊游,遇上了两名当地的年轻男子,风韵犹存的母亲让自己放了一次无伤大雅的情欲假期,年方及笄的女儿则在短短的一天里尝尽了爱情的甘与苦。大概没有谁比雷诺亚更懂得欣赏大自然的力量,母女二人在樱桃树下亲密交谈一段便令人看得心醉神迷——女儿问母亲,你年轻的时候,可曾有过我现在这份对绿草、对流水、对大树、对万物皆温柔的感觉,一份混沌的、令人无端想哭

的欲望？母亲说，我现在仍然感觉得到，但我已理智多了。树影婆娑间隐隐然有风雨欲来之势。但青春实在诱人，谁抗拒得了？当其中一名男子推开木窗，看到女儿在荡秋千，一切已成定局；女孩子的脸孔在跳跃的阳光里闪烁着对生命美好的憧憬，飘扬的白裙底下是一具已开始不受控制的年轻躯体。四十年代末，雷诺亚到印度拍摄《河流》(*The River*)时，萨耶哲雷（Satyajit Ray）曾在旁偷师，十多年后，当年的学生拍了《寂寞的妻子》(*Charulata*, 1964)，其中有一场秋千戏，潜藏的欲望在太阳底下的光影中摇荡着，不知灵感是否来自《乡村一日》？

女儿与年轻男子划艇，镜头流丽如顺水行舟，引领着我们随水漂浮到无人的情欲地带，那里隐蔽幽静，只有夜莺的窃窃私语伴着怦怦的心跳声，女孩怎逃得了大自然的呼唤？一对男女温存过后，雷诺亚以一个大特写捕捉了女主角丝维雅芭蒂（Sylvia Bataille）的脸部表情，这个镜头成了电影史上描写男女情爱最最动人而凄怆的一刻——泪水默默流下来，一双眼睛哀伤迷惘，遥遥呼应着影片之初的母女对话。爱情来得令人措手不及，你还未弄清楚得了什么失了什么，它已猝然远去。风吹草动，大树摇曳，雨点淅淅沥沥落在水面上，我们随着镜头滑过河面，岁月已于无声无息中流逝，"星期天跟星期一同样凄凉"。已为人母的女儿旧地重游，巧遇当年令她心动的男子。男子说，我

常来此地,这儿有我最美好的回忆。女子说,我每晚都拥着它入梦。接着一个特写,眼泪流下来。而他,回过头来,点上一口烟,忘记是谁说了一句:"是走的时候了。"是的,雷诺亚拍的是时间,是溜走了的时间。

<div style="text-align: right;">2001 年 5 月</div>

花团锦簇的法国肯肯

大战前夕的法国观众对《游戏规则》(*La Règle du Jeu*, 1939) 深恶痛绝，兴许是雷诺亚看得太透彻，刺痛了那个年代的法国同胞，于是他选择了自我流放，辗转于一九四一年去了美国，九年后始返回老家拍片，第一部作品就是色彩明艳的《法国肯肯》(*French Cancan*, 1954)。雷诺亚池鱼归故渊，寻回旧日熟悉的一切——画家父亲奥古斯雷诺亚 (Auguste Renoir) 的油彩世界、儿时成长的蒙马特，当然，还有多年没有合作的老拍档尚加宾 (Jean Gabin)……

雷诺亚生于蒙马特，多次搬迁都在同一区内，童年时代就在那里度过，小小人儿每天随着年轻保姆走遍区内的大街小巷，路边摆档的小贩、洗衣场的俏女工、面包店的小学徒、争妍斗丽的肯肯女郎……无不牢牢地记印在小雷诺亚的脑袋里，待得人生的轻舟已过万重山，这些构成昔日生活主要内容的角色，绕一个圈，倒又回到《法国肯肯》里一一登场。雷诺亚了不起的地方，在于他的作品里没有跑龙套的角色，他让你感觉到每一个人物背后都有说不尽的故事，哪怕他只是一个排队看表演的小流氓或众多踢大

腿跳肯肯舞的舞娘中的一名。举一个例子，在红磨坊班主当格勒带妮妮去拜师学艺的一场里，摄影机眷恋地追随着每一个学舞的女孩，其中一名正在出浴。她们都是普通人家的女儿，多因家境不佳而学艺，但那一刻，仿佛每一个女孩都是一名公主，每一个女孩都可能成为奥古斯雷诺亚或迪加（Degas）或杜鲁斯罗德（Toulouse Lautrec）画笔下的模特儿。是的，在雷诺亚的眼中，每一条生命都有其尊贵的地方，正如片中那名年老色衰的过气舞娘，虽然潦倒街头，行乞度日，却不失尊严。

自从雷诺亚返回欧洲，舞台已成为他生命中另一个重要的梦。在《法国肯肯》之前，他伙同意大利名演员安娜梦茵怡（Anna Magnani）拍了《金马车》（*Le Carrosse d'Or*, 1953），梦茵怡饰演一个意大利剧团的台柱。影片以三幕剧的形式进行，开始时红幕升起，揭开了舞台与人生的双重幔幕，舞台吸吮着演员的生命，演员亦只有在舞台上才活过来，没有谁占了谁的便宜，雷诺亚深明此理。在《法国肯肯》中，尚加宾饰演的红磨坊班主，擅于发掘演艺人才，从高傲霸气的"美丽女神"、小家碧玉的肯肯女郎妮妮到歌甜人俊的小云雀爱丝蒂，他爱她们，将她们捧上舞台，然而他的视线却不会停留在任何一个女人身上；他只专情于舞台上多姿多彩的表演。片末的一场肯肯舞，缤纷热闹，窈窕可人的妮妮由阁楼一跃而下，像一团火似的掉到乐昏了

头的观众群中，瞬即蔓延开去，只见银幕上一片花团锦簇，美不胜收。也不是没有哀伤的，只是在生命的火焰中，一切容不得犹豫。

<div style="text-align: right;">2002 年 8 月</div>

台上台下两相忘

一九三四年二月六日，法国极右派策动的暴乱几乎推翻了得来不易的议会政制。在这段时期，尚雷诺亚跟很多同代人一样，政治上都倾向左派，《汤尼》(*Toni*, 1934)、《朗先生有罪》(*Le Crime de Monsieur Lange*, 1936)、《马赛曲》(*La Marseillaise*, 1937)等都是在这种氛围中拍出来的作品。但大战的阴影很快就笼罩了整个欧洲，素来对政治疑惧的雷诺亚对世情观察入微，比旁人就更多了一份艺术家的敏感，他和尚加宾在风雨欲来的一九三六年至一九三八年间合作拍的三部影片——《低下层》(*Les bas Fonds*, 1936)、《大幻影》(*La Grande Illusion*, 1937)及《人面兽心》(*La Bête Humaine*, 1938)，便很能反映出他这份复杂的心态。

假如说他在《低下层》里仍然愿意不避天真地乐观（尚加宾饰演的小偷最终带着纯情的女孩离开人间地狱远走高飞），一年后的《大幻影》已显得悲观多了（尚加宾饰演的空军和他的同伴虽然得以离开敌境，却没有带走心爱的女人）。临走前，空军答应善良的农舍小寡妇战后会回来找她，但大抵观众跟片中人物都同样不大相信这个美丽的谎言。也许，我们都需要有个活下去的理由；有梦总比没有梦

强，纵使到头来一切都可能只是幻觉一场。在原来的剧本里，结局是百分百的悲观——两个逃亡的男人相约于战后的第一个圣诞夜在巴黎美心餐厅重聚话旧，但一九一八年十二月廿四日的晚上，那张早早预订了的餐台却一直空置着。大抵雷诺亚不忍心在低沉的气氛中百上添斤，情愿给大家一个希望。翌年，一九三八，却已再也容不下任何良好愿望了。同样饰演一名小人物，在《人面兽心》中，尚加宾的眼睛少了一份吊儿郎当，多了一份困兽的绝望。在临近尾声的一场戏里，他凝望着镜中的自己，一只手轻轻碰着壁炉上的小刀。脆弱哀伤愤怒，都一并收藏在那双眼睛的无底浅灰色中，仿佛永远也化解不了。那是一双让人永远忘怀不了的眼睛。

一九三九年，雷诺亚拍摄了《游戏规则》，对那个年代的法国上流社会做出了大胆直率的描绘。雷诺亚以流动的镜头捕捉片中人物的处境，以嬉戏的手法处理一个严肃的题材，一点也不安分守己，像一个自由放任的野孩子。片中的飞行员因不懂得上流社会圈子的游戏规则而命丧黄泉，成了游戏的唯一牺牲者；雷诺亚也因不遵守主流电影的规则而惹怒了观众和评论界；再者，大战前夕，谁愿意听那么一个令人沮丧的故事？雷诺亚在震耳欲聋的嘘声中离开法国，自我流放了十多年，他的光影世界从意大利、美国延伸到印度。一九五四年，雷诺亚重返故土，第一部在法国拍摄

的影片就是色彩明媚的《法国肯肯》，那里面有他的儿时旧梦，有他深爱的舞台表演，还有久别重逢的老拍档尚加宾。他在《我的一生与我的电影》一书中说："我钟爱《法国肯肯》，因为它让我有机会跟尚加宾再次合作。"我绝对相信他说的是真话；雷诺亚是一个真正喜欢和欣赏演员的导演。

只是，历史才打了一个盹，尚加宾却已两鬓添霜，并挺着个大肚子。眼睛仍然是漂亮的，却少了点愤怒，多了点世故。饱经风霜的雷诺亚，倒没有来个一哭三叹，反将岁月的沧桑变魔术似的化作了绚烂的花火，只见银幕上一团团鲜红的、鲜黄的、鲜绿的、鲜蓝的……滚得台上台下两相忘。

2002 年 8 月

人海茫茫幸有梦

每次重看马塞卡内(Marcel Carné)的《天上人间》(*Les Enfants du Paradis*, 1945)都舍不得离座,上星期因事错过了艺术中心的放映,下一场也有事不能看,干脆拿了一天假期,躲在家里看录像带。小小荧幕的观影效果当然不及大银幕,胜在没有离场这回事,不必面对戏院外面的人海茫茫。

影片的法文原名可直译为《天上人间》,天堂说的是十九世纪剧院中最低票价的顶层楼座,它的孩子就是那班靠演出为生的演员。戏梦人生,作品分为两幕,影片开始时,剧院的帷幕徐徐升起,展现的是热闹缤纷的"罪恶大道"。它原名 Boulevard du Temple,十九世纪时聚集了多间专演通俗罪恶煽情剧的戏院,男主角哑剧小丑尚路易巴卢(Jean-Louis Barrault)和女主角雅乐蒂(Arletty)都在剧场里讨生活,前者卖艺,后者卖色,却都活得有尊严。

巴卢外表荏弱,被无赖欺侮时却大胆还手,有气派得像一名王子;对着心仪的女神雅乐蒂,他说:我不强壮,但我有梦。童年的他并不快乐,梦乡是他的避难所,在那广阔的天地里,他可以忘掉成年人的险恶,可以希望,可以

等待。在舞台上，巴卢将脸孔上的细致五官涂得惨白，一双眼睛益发显得忧伤，单薄的身躯隐藏在白色的戏服底下，不发一言，却演尽了芸芸众生的喜怒哀乐；台下观众虽然生活卑微，却各有各的梦。有一场戏中戏，巴卢在舞台中央原地踏步，身后的布景却在移动，给人跑步的错觉，电影不也是一种幻觉的艺术吗？卡内大抵是在向无声电影致敬。

雅乐蒂美丽聪颖，明明知道人家买票进场是看她的身体，倒没有半点自怜自卑。她说：我不美，但我热爱生命，崇尚自由。她的母亲没有男人的呵护，坚强地靠着自己的一双手，替人家洗衣服，将女儿抚养大，教她唱歌，教她做一个快乐自在的人。她世故，却不庸俗，尊贵的公爵送了一大篮鲜花到后台来，她说：怎么像是去了殡仪馆？她丢了工作，居无定所，但是一张床单随随意意披在身上，就变成了印度西施，她的一颗心可以游得很远。

戏剧与人生，界线到底在哪儿？巴卢初识雅乐蒂，正是一年一度的嘉年华，他在街上扮呆子，她在人群中凑热闹，身旁的肥胖男人给人扒走了袋表，却一口咬定是雅乐蒂干的，巴卢居高临下看得一清二楚，将实况以哑剧形式搬演出来，令大家为之捧腹。他爱上了雅乐蒂，在台上演出时心神恍惚，只有深爱着他的团长女儿明白是怎么一回事。多年离散后，他已结婚生子，却为了雅乐蒂的再次出现而失意。片中有一吊儿郎当的演员，曾和雅乐蒂相好，

编剧送来了一个平庸不堪的剧本，他在演出时倒乱乾坤，从台上跑到观众席上，对原剧极尽嘲弄之能事，任性地演回自己，结果赢得了满堂喝彩声。他一直想演莎士比亚的《奥赛罗》，却始终不敢演，直到他真正领略到妒忌的滋味，才成功地在台上演活了这个角色。片中的大坏蛋，偷蒙拐骗，谋财害命，无所不为，不只是为了生活，更因为他从骨子里瞧不起其他人，只有雅乐蒂是例外。他不快乐，却把不快乐的一笔账都算到别人头上去。"世上蠢人那么多，如果把他们都干掉，那就省事多了。"——他说。怎么听起来有点纳粹的味道？有趣的是，他是个不折不扣的知识分子，好读书，爱编剧，最后自导自演了罪恶大道上的真人秀。

雅乐蒂七年后旧地重游，晚晚返回剧院看巴卢的演出。巴卢的妻子派儿子送上便条，小小人儿说："妈妈没有说错，你真的很美，将来长大了，我要娶一个跟你和妈妈一样美丽的女孩子做妻子。你没有小朋友吗？那么你是孤零零一个人了。"哪些话是母亲教的？哪些话是自然流露的？也许都有。

在一年一度的嘉年华上，母亲为他穿上了高级将领的戏服，叫他在旅馆门口等她，结果他只见到美丽的姨姨跑到人群里去，爸爸也紧追着她。他们都是天堂的孩子，迷失了在茫茫人海里。

2004年5月

方死方生高克多

在尚高克多（Jean Cocteau）的纪录短片《圣素斯比别墅》（*La villa Santo-Sospir*, 1951）里，诗人玩了一个简单而又意味深长的游戏——他把一朵大红花的花瓣一片一片地摘下来，将花瓣和花蕊一并粗暴地揉碎；然后他将记录了整个过程的菲林倒过来放映，我们只见生命在颓萎中复活过来，还原成一朵饱满的大红花。这朵大红花在诗人的最后一部作品《奥菲尔的遗嘱》（*Les Testaments d'Orphée*, 1959）里，以时间之花的姿态出现，重现了有死方有生的象征思考。高克多以最简单的技巧呈现了电影的无限可能性。其实早在十九世纪末电影诞生之初，卢米埃兄弟已玩过这种把戏，拆毁了的石墙竟又如玩魔术般重新竖立起来，当年天真的观众一定看得手舞足蹈。透过简单的电影游戏，高克多呈现他那独特的诗人气质，正如他在日记中说："诗人永远是业余的。"从《诗人之血》（*Le Sang d'un Poète*, 1930）到《奥菲尔的遗嘱》里，他多次以"倒放"的技术呈现死而复生的奇迹——因悲伤过度而气息不存的野兽得到爱情力量的救赎，重获生命站起来，变成了俊美不凡的王子（《美女与野兽》[*La Belle et la Bête*], 1946）；诗人奥菲尔戴上手套，在

死神助手的牵引下，走过颓败的小巷，穿过镜子从死亡的国度重返人间（《奥菲尔》[*Orphée*], 1950）。

高克多世界里的爱情永远跟死亡有关。《美女与野兽》改编自美丽的童话，故事中的爱情能起死回生，一如《牡丹亭》里的杜丽娘在冰冷的孤坟里睡了整整三年，而竟能从劣梦里苏醒过来，本来可怜的野兽最终也得着了"如笑如呆，叹情丝不断，梦境重开"的美满结局。一年后，高克多将他的舞台名剧《双头鹰之死》（*L'aigle à Deux Têtes*, 1947）搬上银幕，寂寞的皇后和闯入深宫的无政府主义青年，以死亡去完成俗世不容的爱情，凄美动人。其实无论是野兽或热血青年，都只是高克多对当时的情人尚马雷（Jean Marais）的投射；只见银幕上受枪伤昏迷了的青年马雷，在高克多的俯镜下，双眼合上，嘴唇微开，任由皇后爱域芝弗耶（Edwidge Feuillère）轻抚鉴赏。十年前新婚燕尔，风华正茂的丈夫意外身亡，皇后从此将自己幽闭在回忆的深宫里，十年光景就这样无声无息流逝。皇后苦苦守护着已开始褪色的回忆，这名酷肖已故国王的青年却从天而降，在扬起了的尘埃后面，是比回忆鲜活百倍的生命。"你是我的死亡！我掩藏的是我的死亡，我护理的是我的死亡，我挺救的是我的死亡！"皇后如是说。所以，当她最后死在马雷的短刀下时，在一组一个比一个接近的特写镜头里，那张美丽优雅的脸孔流露出近乎高潮的愉悦。

今次重看高克多的电影，发觉他双手将浪漫的爱情奉送给童话世界，而将近乎残酷的清醒留给世俗的现实。《可怕的父母》(*Les Parents Terribles*, 1948) 改编自他本人一九三八年的舞台剧，将伊迪帕斯的悲剧放置在四十年代末一个没落了的中产家庭里。终日不出门的母亲钟爱儿子马雷，只想把儿子据为己有，这种几近变态的母子关系，很有点像我们粤语片里的霸道母亲黄曼梨与柔弱儿子吴楚帆。当马雷踏入了父亲设下的圈套，以为情人欺骗了自己的感情时，他变得萎靡不振，在母亲的怀中哭诉，一如小孩："你终日足不出户，真有道理。外面的世界太可怕了！"中西文化有异，但人性总有共通之处，只是中国人习惯了戏曲世界的程序化表演，霸道母亲永远是媳妇的恶家婆，编导难得给这个行当披上千回百转的人性化外衣。高克多作品里的母亲，蛮横得来却透着脆弱，扭曲得来又惹人怜悯。当儿子的情人成功地走进这个家庭时，母亲只能选择永远离开。我们只见她渐行渐远，如戏曲舞台上的鬼魅般飘离了同居屋檐下的各人，隐没在走廊的深处；她已踏上了不归路。当奥菲尔第一次穿过镜子，跟随死亡助手疾走于那条破落的小巷时，后者拖着他，仿佛全无重量，轻柔得如一团空气，向前飘动。大宅的长廊、颓败的小巷，都是你我必经的阴阳界，幽幽渺渺，很难回得了头。母亲去了，留下来的总还是要活下去。想起《奥菲尔的遗嘱》里瞎了

双眼的伊迪帕斯，由马雷扮演，他明显苍老多了，手持着拐杖，由女儿搀扶着，跟老迈的高克多擦身而过。每次看到这里都只觉悲凉；伊迪帕斯要弄瞎了自己才换得内心的澄明，但生命却从此不一样了。

去年为了编纂《粤港电影因缘》一书而集中看了很多五六十年代的粤语家庭伦理片，发现我们的乱伦故事特别多，不是兄妹相恋，就是父亲对女儿有非比寻常的感情，当然我们的编导都会很体贴地在观众踏出戏院时给大家一剂惊风散——啊！都是战争惹的祸！一家大小在广州给敌人的炮火拆散了，十多年后在香港重逢，情人变回兄妹，父女重拾温情，破镜可以重圆，覆水可以重收。大抵中国人的苦难委实太多了，没有人愿意再往伤口上撒盐，倒不如齐声高唱"合家欢兴团圆"草草收场。但是洋人就是不识相，总爱节外生枝，法国人尤爱在乱伦这类问题上纠缠不清。其实早在《可怕的父母》前，高克多已于一九二九年出版了短篇小说《可怕的孩子》(*Les Enfants Terribles*)，虽然极具争议性，却让一代年轻人为之沉迷。无父无母的姐弟生活无忧，在自己的小天地里胡作非为。在这个密不透风的空间里，只有弟弟的同学可以偶尔闯进来，但也永远只可以是一名局外人。本来姐姐嫁得一名年轻富有的美国男孩，他却无端意外身亡，而姐姐倒也不伤心；兴许姐弟俩的生命根本就容不下外来者。所以当弟弟服毒而死后，姐

姐也只能吞枪自尽。《可怕的孩子》的剧本由高克多亲自编写，执导的却是新丁梅维尔（Jean-Pierre Melville）。梅维尔以他那年轻人的敏锐与直觉，贴切地拍出了高克多那复杂纵情的世界。片中的姐姐在自杀前抛下一句话："我虽然可怕，却并不懦弱。"残酷而清醒，一如高克多。

2005 年 11 月 25 日

每个人都是一本书

除了电影，杜鲁福（François Truffaut）的另一个挚爱是文字，谁说我们不能同时爱上两个人、三只猫、四种艺术？

《柔肤》（*La Peau Douce*, 1964）里的婚外情男主角皮亚就是一名巴尔扎克专家，他带着情人去一个小镇演讲，满心欢喜以为可以自由自在地偷情，谁知道却做贼心虚，落得狼狈不堪，埋下了日后悲剧的种子。当然早在杜鲁福的首部长片《四百击》（*La Quatre Cents Coups*, 1959）里，少年安托万对巴尔扎克的作品耳熟能详，为了讨母亲的欢心，他在作文堂上以巴氏《寻找绝对》（*La Recherche de l'Absolu*）的一节来描述自己祖父之死亡。请别小看他的抄袭功夫，他可是熟读圣贤书，全凭背默，而不是在计算机上剪剪贴贴啊。老师当然是不会原谅这种行为的。回到家里，他在一个小小角落里供奉着的巴尔扎克，竟不小心被蜡烛燃烧起来，令人想起了《烈火》（*Fahrenheit 451*, 1966）里的一场戏——政府禁书，爱书的中年妇人宁愿伴着她那一屋心爱的书籍，被熊熊的火焰化成灰烬，也不要逃命。物质的书被烧光了，精神的书却长存，爱书的人逃到树林里去生活，

每个人口中念念有词，把自己最心爱的书背诵下来，一代传一代。书是何物？它是对过去的回忆；人类善忘，常常忘记历史、忘记受创或令人受创的感情、忘记曾经令自己心动的一朵花……历史学者小说作家多情诗人把这些都以各自的方式记录下来，好让我们分享记忆。杜鲁福透过角色之口说：每个人都是一本书。

在杜鲁福的电影里，也的确每个人都是一本书，内里承载着的尽是情的故事。有些永远被束成一扎，尘封在阁楼的一个角落里；有些最终能修成正果，印刷成文字。《祖与占》里有一则美丽哀伤的故事，由占以第三者的身份转述着：小兵某回在火车上偶遇一名少女，成为笔友，战火把他们的肉身分开了，文字却寄托了他们无穷的想象力与越来越炽热的欲望；小兵最后战死沙场，爱情却永远磨灭不了，大抵那少女还是会好好地活下去的。听说杜鲁福临场改动了这部分的剧本两次，当时他正在阅读阿波里奈（Apollinaire）写于第一次世界大战期间的情书集。当时占只有两名听众，一边是早已认命的祖，一边是凯瑟琳的新情人阿拔，大家都在生命的旋涡里转啊转，故事讲完的时候，凯瑟琳像一阵风似的吹进来："多动人的故事！打仗的时候，祖也写了很多美丽的信给我呢。"《祖与占》处处透着狂暴的张力和死亡的阴影，但调子却总是灵巧飘逸的，像多喝了点酒，头有点晕，情绪特别亢奋，就那样忘情地

任由命运之神拉着转圈圈，而当死亡真正到来的时候，劫后余生的祖仿如清晨从醉乡醒过来，人有点虚脱，却如释重负。

相隔十年，杜鲁福再次改编亨利皮亚罗歇（Henri-Pierre Roché）的小说，拍成了《两个英国女孩与欧陆》（*Les Deux Anglaises et le Continent*, 1971），两女一男的故事。杜鲁福从来不是一个刻意趋时的人，对时事政治更没有兴趣，《两个英国女孩与欧陆》无论在形式或内容上都与当下的时尚潮流相距甚远，浪漫传奇式的体裁固然显得保守传统，而在两性关系那么坦荡开放的七十年代，谁又耐烦去钻进那兜兜转转寻寻觅觅的回肠百结呢？但是除了杜鲁福，相信没有谁能将爱情潜藏的暴力描写得那么透彻。法国文艺青年认识了一对英国姊妹花，他的欲望游移于开放慷慨的姐姐和专情执着的妹妹之间，其后姐姐病殁，妹妹结婚生子，而他，却落得形单影只。阻力可以是爱情的催化剂，也可以熄灭爱情的火花。男孩的母亲反对儿子与妹妹结合，要他们接受分开一年的考验；开始的时候，欲望透过文字燃烧，但爱情从来不是一条对等的方程式，男的渐行渐远，女的唯有将所有的不快乐都转移到自己的身体上去——她呕吐、晕眩、歇斯底里。一天，她从英国坐船来法国，在加莱（Calais）跟他见面，二人第一次肌肤相亲，度过了缠绵的一夜，然后她离去。这一回，流眼泪的是男孩。在写

给男孩的信中,女孩说:"这纸是你的皮肤,这墨水是我的血,我用力让它流进你体内。"文字将爱情升华为永恒。其后,男孩已不再是男孩,他将他与姊妹俩的故事写成小说,出版成书——"写作的时候,我感到痛苦。现在我好多了,仿佛书中的人物做了我的代罪羔羊,替我受难。"

十五年后,他到罗丹博物馆散步,刚好有一班英国女学生也来参观,他在这些年轻的面孔里寻找妹妹的影子,这当中可有一个是她的女儿?镜头缓缓扫过罗丹的雕塑,先是 Les Bourgeois de Calais(加莱市民)从容赴义的群像,杜鲁福的画外音淡淡道来第一次世界大战的悲剧与人类的善忘,然后向终于得到认同的巴尔扎克像致敬,那塑像肥丑的外貌散发出高贵的情操。最后,镜头温柔地绕过激情的"永恒的春天",依依不舍。岁月苍苍,只有爱能穿越生死,而艺术家则透过他们的创作,如天女散花般,把爱洒落人间,普度众生。巴尔扎克、罗丹、杜鲁福,谢谢你们。

2004 年 8 月

历史的品位

实在太喜欢伊力卢马(Eric Rohmer)的《女贵族与公爵》(*L'Anglaise et le Duc,* 2001)了,今年电影节期间连看了两次。看惯了他的爱情小品的朋友都有点纳闷:怎么伊力卢马拍起历史剧来了?其实这已是他第三部以历史为题材的电影,一九七五年的《女侯爵》(*Die Marquise Von O*)室内室外都用真景,三年后的《柏士浮》(*Perceval le Gallois*)却用了接近中世纪绘画的平面舞台风格。回想起来,我与伊力卢马的第一次接触,就是看《女侯爵》,影片全部为德语对白,那时候我是连法文字幕也追赶不上的,却看得目瞪口呆,是的,是惊艳的感觉。侯爵夫人在古老大宅的房间里海棠春睡,在安眠药药力的影响下,丰满的身体在薄如蝉翼的白裙底下随着呼吸自然地起伏,昏黄的光线里蹦跳着平素压抑着的欲望,连骑士作风的军官也抵挡不了这份诱惑。

看《女贵族与公爵》的时候,我仿佛也看到了那个午后留下的余韵,只是已开始入夜了——国民自卫军闯进女贵族葛丽丝·艾莉特(Grace Elliot)位于市区的寓所搜查窝犯,艾莉特将保皇派逃犯藏于大床内侧,自己强作镇定地

坐在被窝里，蓬乱的头发下露出雪白柔美的颈项，一众愚鲁的自卫军兵早已飞到最原始的想象去了，俊朗的年轻军官倒还坚守着文明的防线，令人想起《女侯爵》中的白衣军官。是的，这两部作品何其接近，都写乱世中的女子如何维护自己的尊严，而且都是女贵族。侯爵夫人最初视年轻军官为天使救星，后来得知原来趁她昏睡时奸污了她的也正是这个他，便坚拒他的爱，甚至结了婚也只是有名无实，直到他历经一年的考验后才真正与他共结连理。这当中的坚持有多少来自社会规范、多少来自个人的情操执着，恐怕也很难说得明白，正如《女贵族与公爵》中的艾莉特，虽然很看不起那个保皇派逃犯，却也愿意舍命相救，这行动本身便既包含了个人的勇敢与沉着，亦体现了某个阶层的社会礼法（code of honour）——她既然答应了好友帮她一个忙，便不能言而无信，正如她在革命法庭上拒绝拆开别人托她转交的信件。从这个角度去看，《女贵族与公爵》跟伊力卢马的其他作品一样，归根结底也是一则道德故事。

据伊力卢马在去年七八月《电影笔记》（*Cahiers du Cinéma*）的访问中说，这次拍摄法国大革命时期的历史故事，最初的思考仍来自他一贯对地域色彩的兴趣。话说十年前的某天，他翻阅历史杂志，读到一名历史学家论述艾莉特回忆录的文章，文中提及现位于巴黎市区米罗美尼街（Rue de Miromesnil）三十一号的大宅，就是当年艾莉特居

住的地方，这引起了他重现法国大革命时期巴黎的念头。但如何重现呢？伊力卢马的电影素来建基于他对真实的执着上，但物换星移，若用今天的街景去重现当年巴黎的风貌，大抵只可用剪接技巧将街头巷尾的一鳞半爪连接起来，制造"真实的幻象"，而这是伊力卢马所抗拒的。他认为对法国大革命时期最贴近的写照应该是同年代的绘画，因此他情愿以最"人工"的方式去呈现当年的"真实"，但十年前的数码技巧仍未达到他的要求，故要待得时机成熟，才请画家花了两年时间去完成三十多幅巴黎外景的画，配合计算机合成的技术拍成这部历史巨作。他选择以数码摄录，最后再将数码影像转录在菲林上，所要的正是那份略带粗糙、不至于纤毫毕现的绘画的质感。近读伊力卢马重评自己写于一九五四年的文章，看到他推翻自己当年全心全意拥抱宽银幕的观点，不得不对他的胸襟与敏感佩服得五体投地，他是一名真正的艺术家。

历史题材不容易拍得好，不是将故宫古董百万大军都放到画面上就是气派，我想最重要的还是要在历史面前有一份谦卑；虽然伊力卢马写对白绝对是个高手，《女贵族与公爵》的编剧却非常倚重艾莉特的回忆录，特别是人物的对白，因为只有当事人最能写得出那个年代的韵味特性。作品以几个重要历史时刻来界定艾莉特与公爵的私人故事空间，全片几乎没有移动镜头，唯一移动的是画面中的人

物，还有那户外街景中天上的白云和塞纳河的水影；伊力卢马在访问中说，那是真云真水。散场的时候，我有点遗憾画面中没有风，伊力卢马作品中的风吹树动都是万般迷人的。当然，那一刻我是忘记了伊力卢马本来就是入人于画，而画中的树是不动的。影片结尾一段，艾莉特得悉奥尔良公爵被捕，即命仆人将其画像重新挂回墙上，镜头缓缓推进，打上字幕：奥尔良公爵被带到马赛，数月后再带回巴黎，其后处死。然后艾莉特与一众贵族友人排成两行，一个接着一个走向镜头，庄严肃穆，字幕打上他们逃脱不了的命运，只有艾莉特劫后余生，写下了回忆录。伊力卢马说："我不是要拍历史教科书，我只希望培养一点历史的品位。"谢谢您，伊力卢马先生。

2002 年 4 月 19 日

回忆的影像

1

基思马尔卡(Chris Marker)喜欢阿伦雷奈(Alain Resnais),这几乎是理所当然;他们的电影都是音乐,回忆像音符般串联起来,变成了韵律动人的诗。在《堤》(*La Jetée*, 1962)里,劫后余生的男主角成了敌人的俘虏,而战胜者得到的却只是一个大废墟。巴黎被核爆得寸草不生,那一页一页的荒凉景象让人想起阿伦雷奈的《夜与雾》(*Nuit et Brouillard*, 1956)——镜头沿着久已荒废的铁路轨道,走到那空荡荡的集中营,历史只遗留下了死者的遗物和堆积如山的头发,以及他/她们曾经住过哭过恐惧过的死寂空间。

核战后的人们偷生在 Palais de Chaillot(夏悠宫)地下迷宫般的回廊里,男主角穿过阴森的长廊,被带到实验室里。这里曾是人类博物馆,展览着从第三世界各国抢掠回来的人骨和他们生活的物质痕迹;这里也曾开设过电影博物馆(la cinémathèque française),每天晚上都聚满了追逐旧时光影的人。在药力的催眠下,男主角在潜意识的国度里浮游。第十天,他去到太平时的一个早上,风在吹,树在

动。他见到太平时的房间，真实的房间；他见到真实的儿童、真实的鸟、真实的猫、真实的坟墓。第十六天，他见到了那张美丽的面孔，在 Orly 机场的堤上，在街上，在汽车里，在博物馆里。第三十天，他们终于遇上了，在花园里散步，在一株巨大的红杉树干前停下来；他指着树干以外的空间说："我从那里来的。"将我们带回希治阁（Alfred Hitchcock）的《迷魂记》（*Vertigo*, 1958）里——金·诺瓦克（Kim Novak）指着红杉树头上的树轮喃喃自语："这儿我出生，那儿我死去，对你来说都只是弹指之间的事，根本不会留意得到。"人生如梦幻泡影，我们依恋记忆，因为无常。男主角在堤上再遇女孩时，看到的却是自己的死亡。她是谁？他的恋人？他的母亲？一如阿伦雷奈和塔可夫斯基（Andrei Tarkovsky），马尔卡也是时间迷宫里的贵族。

2

在《告别塔可夫斯基》（*Une Journée d'Andrei Arsenevitch*, 1999）里，塔可夫斯基卧病在床，等待着五年未见的儿子，然后，他见到了，拥着他，轻轻抚摸着孩子的脸。孩子的脸很年轻，在傻憨中带有一股不应该属于这个年龄的世故；父亲的脸瘦削憔悴，如中世纪图画里的人像，连微笑也透着悲苦。数月后，塔可夫斯基因癌症去世，终年五十四岁，而《牺牲》（*Offret*, 1986）就是在医院的床榻上完成的。塔

可夫斯基从一个躲在树后的孩子开始他那艰苦而壮丽的艺术旅程（《伊凡的童年》[*Ivan's Childhood*], 1962）；旅程结束时，孩子倒在一棵大树下面（《牺牲》），那大地泥土的味道大抵会伴着他睡得香甜。在途中，他追忆逝水年华，苦苦追索艺术的真谛，在时间的荒原上以毫不妥协的作品来为自己的存在留下痕迹，如达文西，如安德烈鲁比夫（Andrei Rublev）。看马尔卡向塔可夫斯基致敬的这部短片时，思绪不期然在悠悠的岁月长廊里飘荡，回到了初看《镜子》（*The Mirror*, 1975）的时候。是在巴黎第三区一条小街上的残旧小戏院吗？我仿佛呼吸着那透着霉味的空气，甚至还嗅到狭小街道上传来的香浓咖啡和希腊烧烤的气味；那一个下午，我在漆黑幽渺的戏院里流了一脸的泪。银幕上的年轻母亲背着镜头，站在河边；她那浅啡色的头发盘在脑后，我们看不到她的脸，却可以想象她的忧伤。有一幕，大抵是在儿子的回忆里吧，她在一个小小脸盆里洗头，弯着身子，长长的头发滴着水。这一刻，我努力在自己的记忆宝盒里搜寻逝去亲人的影子——母亲回来了，向我招手，然后走了，而哥哥却拒绝回来，他连我的梦境也没有踏进来过。

3

仍是关于记忆。历史就是记忆的书写。《没有太阳》（*Sans Soleil*, 1982）中的摄影师以摄影机记录了他常去的两

个地方——日本及非洲。他将所见所闻所思写信给远方友人。友人一边朗读来信，一边联想翩翩。日本录像艺术家将写实的照片加工成为抽象的电子影像，而电影作者马尔卡则将虚虚实实拼贴成电影。摄影机有兴趣的不是什么"大事"，而是日常生活中最平凡的点点滴滴。飞机上累了闷了睡得横七竖八的日本乘客、码头上极有耐性等船而船一泊岸就会急不可待跳上去的非洲人，他们活在不同的空间，有很不一样的时间观念。画外音说："十九世纪人类跨越了空间的距离，二十世纪我们要处理时间观念上的差异。"踏入千禧年呢？我们到底明白了多少？作为一名外来人，摄影师／马尔卡很清楚自己只能永远站在一旁观察，不可能钻到现实的核心里去，也许正因为如此，总多了那么一份局外人的天真——东京街头的白猫黑猫、商店庙宇里的招财猫、闹市中心的狗塑像……——都披上了一层神圣的薄纱。写信人说东京城被铁路轨道团团缠着，令人想起了侯孝贤的《咖啡时光》——多线不同颜色的火车交叉驶过，在纷乱中竟别有一份世俗的宁谧。然而，这份静谧又是那么不可靠。在地球的另一端，非洲国家为他们的独立自主付出了多少生命的代价，每一次反抗都带来令人胆战心惊的生灵涂炭，一如那只美丽的长颈鹿，无辜死在无情的枪火底下。但那里的老百姓却仍顽强地生活着，面对如枪炮般的镜头，他们无惧，就如那名非洲少女，直望镜头，

留下了妩媚的微笑。

4

然后,我走进了《亚历山大之墓》(*Le Tomb eau d'Alexandre*, 1993)。亚历山大梅德韦德金(Alexander Medvedkin)是谁?"他是一头恐龙;恐龙虽然绝种了,却是小孩的挚爱。"——马尔卡如是说,并以一个搂着布袋恐龙的小女孩的影像,总结了这部令人感慨万千的人物纪录片。是的,马尔卡就是那个小孩,他在火红的年代第一次看到亚历山大的三十年代默片《幸福》(*Happiness*, 1932),如获至宝,从此跟亚历山大成为好友。亚历山大于一九八九年八月去世,两年后,苏联变了天。一位认识他的朋友说:庆幸他走得及时,要不然他一定会很伤心,一生为之奋斗的理想竟落得如此下场。二十世纪初,俄国艺术家背着沉甸甸的文化传统,迫不及待地走向未来,他们是现代艺术的先锋。其后,谢尔盖·爱森斯坦(Sergei Eisenstein)、维托夫(Dziga Vertov)等以电影艺术接过棒来。在时代的大洪流中,亚历山大驾驭着自己一手开创的"电影火车",驶过孤寂的历史荒原,他以天真单纯的信念为工农兵拍电影,渐渐堕入令人万劫不复的政治泥沼里。马尔卡在写给他的电影信笺里,描述了一代人的无奈与失落,也对照了现代人的冷漠与无情,在冷静中透着悲悯;难得的是,他最后仍

不舍赤子之心，像小孩一样拥抱着恐龙。读着马尔卡的信，不期然想起我们也有不少"亚历山大"，也许比他的处境更悲凉，如孙瑜，如吴永刚。什么时候，我们也给他们写一封如此多情的信？

<div style="text-align:right">2006 年 5 月</div>

修女的对话

以前在巴黎，多次与《加尔默罗会修女的对话》(*Le Dialogue des Carmelites*, 1960) 擦身而过，这回倒在香港的法国电影节有缘得睹。说来凑巧，连此作在内，最近短短一个月里，香港放映了三部改编自佐治贝纳奴 (Georges Bernanos) 作品的电影；另外两部是布烈逊的《乡村牧师日记》(*Journal d'un Curé de Campagne*, 1951) 和《慕雪德》(*Mouchette*, 1967)。贝纳奴作品改编成电影的共有四部，最后一部是莫里斯皮亚勒 (Maurice Pialat) 的《在撒旦的太阳下》(*Sous le soleil de Satan*, 1987)。除了《慕雪德》外，其余三部都写神职人员的道德与信仰上的挣扎。布烈逊、皮亚勒，都是真正的艺术家，毕生不事逢迎，他们坚实的作品是最佳明证，而《修女的对话》的编导之一布克贝谢 (Raymond Leopold Bruckberger)，本身是一名神甫，大战期间曾为布烈逊编写《罪恶天使》(*Les Anges du Péché*, 1943) 的剧本，摄影师正是后来跟他联合编导《修女的对话》的阿古斯狄奴 (Philippe Agostino)。我想，这是物以类聚，因缘早定。

一七八九年五月，法国大革命已展开了序幕，两名贵

族少女进入贡比涅的加尔默罗会修道院，影片就是以她们的入院仪式开始的——如花似玉的两个女孩，穿着一身洁白无瑕的纱裙，有若憧憬着幸福新生活的俏新娘。这边厢，美丽的"新娘"正在虔诚地接受祈福；那边厢，在铁栏后面，修女们也在为了即将成为她们一分子的新姊妹们祈祷。栏里栏外，端的是两个世界。女儿跟父亲吻别时说："我很快乐。"然后隐没在沉重的大木门后面。谁说不是？一入教门深似海，进入修道院是一生一世的事，每一个系出名门的"新娘"都会为修道院带来丰厚的"嫁妆"，教会和皇室权贵的关系从来都是非常密切的。然而，看这部电影的时候，教会代表的到底是进步抑或保守，仿佛都变得不重要了，这些还是留待历史学家去爬梳评价吧。对于坐在观众席上的我来说，令人感动的倒是脆弱的个人在生与死面前所做出的选择与态度。

当柔弱的白兰芝第一次走进自己的房间，看到桌上的骷髅而惊恐失措，只有已经风烛残年的主持修女懂得怜悯她，因她已看到死亡向她招手。在死亡面前，众生平等，寂寞是人类的共同命运，修道院的严苛生活只是将一切蒙蔽常人的屏障都搬移开，让人直面现实。边看边想象着自己躺在修道院冰冷的木板床上，四壁萧条，一灯如豆，没有父母亲朋的呵护，没有心爱恋人的体温，日复一日，年复一年，能不惶恐吗？佛家说的苦海无涯，大概也就是这

个意思了。当剧院女演员拼着命把一束白玫瑰抛向正在赶赴断头台的修女们时，大抵也有人会跟我一样，在黑漆漆的电影院里潸然泪下；一切尽在不言中，就如法国传统哑剧里的佩罗，悲哀凝固成一滴黑色的眼泪，永远地挂在脸上，伴着人生的跌宕起伏。但是，当修女们一个个坦然走向自己的终极命运——年轻的老迈的、漂亮的平凡的，当白兰芝从地上拾起被践踏的花朵，勇敢地从人群中走出来，昂着不脱稚气的一张脸步上断头台，我们见证了生命中最尊贵的情操。而存活下来的，也绝对不比慷慨就义的来得容易，一如片中珍摩露（Jeanne Moreau）饰演的玛莉修女。生与死，都系于尊严与信念。

《修女的对话》没有声嘶力竭的伟大言论，没有掏肠挖肚的血腥场面，只有人物之间眼神的来回流转，有时候严峻，有时候温柔。历史的巨轮在简朴的黑白摄影中默然辗过，要是我们停下步来，也许还会听到那轰轰的回响里面，夹杂着你我他的喁喁絮语。

2002 年 12 月 20 日

萧菲纪莲舞证人生

萧菲纪莲（Sylvie Guillem）的神话，熟悉舞蹈的人大抵都倒背如流，至于只听过芳名的，也可以在网络世界里找到数之不尽有关她的资料，我大可躲躲懒，不必在此复述一遍。老老实实地说，我没看过纪莲的现场表演，甚至没有在银幕或荧幕上，看过她一出完整的舞台纪录，说出来也真有点让人面红。这次有机会看了三部有关她的纪录片，总算有机会见识了一点点她那惹人争议的"金鸡独立一字舞法"，但最令人感动的，还是时间在她的面孔、身体和艺术上留下来的痕迹，而这一切，都拜流动影像所赐。

《纪莲血汗泪》（*Sylvie Guillem at Work*）完成于一九八八年，纪莲长得清秀脱俗，瓜子的脸型和细挑的身材恰如其分地切合着古典芭蕾舞蹈员的形象，我们看着她优雅地在舞台上旋转，宛如一只美丽的天鹅。是的，此曲只应天上有，美丽的天鹅早已成为古典芭蕾舞的代言者。然而，有时候她出其不意地击一下掌、旋一个身，我们却又仿佛看到了天鹅偶尔发野的一面，就那么一眨眼间，她发过了脾气又瞬即回复公主娇贵的仪态。当然，公主并不易为，她每天的工作就是不停地练舞，除了睡觉时，双脚从没休息

的机会，每只脚趾都缠着层层胶布，对于行外的我们来说，这种皮肉之苦实在难以想象，对于真正的舞者，这是日常的生活，埋怨不是没有的，但舞还总是要跳下去。

《萧菲纪莲——千禧版》(*Sylvie Guillem: On the Edge*, 2009) 摄于十多年后，岁月并没有因为她是舞坛巨星而有所偏袒，照样在她的脸容上留下痕迹——后台化妆间里浓妆下的双颊比从前瘦削，一对大眼睛仿似镶嵌了强化玻璃，闲人不轻易闯得进去，右面下颊上的一颗痣变得相当"显赫"，怎么看上一部录像时没有注意到？舞衣下仍然是一副令人羡慕的舞者身躯，一丁点儿多余的脂肪也没有，结实得有点像 Degas（迪加）的铜塑小舞娘。当纪莲穿着吉卜赛式的橙色长裙演出《唐吉诃德》，当她涂着白脸独跳仿日本能剧的狮子舞，当她自己也成了一位编舞者，我们看到了一个在二十世纪末成长起来的真正舞者。也许是时代不同了，她比玛歌·芳婷心野，芳婷以她那无懈可击的艺术将岁月凝固在舞台上，让观众永远乐意倾倒于她的花样年华，纪莲却不安于当一个传统的古典芭蕾舞者，对现代舞兴趣日浓，放开怀抱让时间为她的艺术导航。摄于一九九五年的《舞证人生》，想法来自纪莲本人，原名 Evidentia 取法文中的 vie（人生）与 danse（舞蹈）二字，颇能说明她对舞蹈的态度。纪莲对威廉科西（William Forsythe）的现代舞至为倾慕，作品就以他那纯粹的"独舞"，打开了作品的序幕，她

沉醉不知归路

自己则以"蓝黄"一舞来回应科西对生命那近乎歇斯底里的挣扎；修长的身体不再被束缚在古典的舞衣里，而是自由放任地在蓝框黄底里浮游。在"烟"里，纪莲和男舞者跳出了现代男女关系的荒芜孤寂；跟大部分古典芭蕾舞剧不一样，现代人不再需要为两情相悦的结合而奋斗，我们的故事多由结合开始。

舞蹈是身体的活动。在纪莲的眼中，风吹树动，鸟飞豹跃，海棠春睡，小孩蹦跳……都是舞蹈。她在《舞证人生》中插入了我最喜爱的一个电影片段——《操行零分》的小男生在宿舍里作反，掷得枕头里的棉絮漫天飞舞……慢镜头下，小孩们认真地游戏，变成了电影史上最美丽的诗篇。纪莲说：作为舞者，我们要看清楚什么是爱，什么是激情。舞蹈、电影，都让我们更靠近一些。

2003 年 9 月

没有快乐的爱

外游时坐飞机,很少看电影;"空中电影"常被重新裁剪过,画面的质感又大打折扣,那感觉就像吃飞机餐,鸡仍是鸡,鱼仍是鱼,放在嘴里却总觉味同嚼蜡,吃两口便自然放下。今夏六月,从巴黎回港的途中,眼睛瞟到前面座位前的小小荧幕上,只见那上面正扭动着三个女人的身体,两副轻盈苗条的伴着一个丰满圆润、披着金色长鬈发的。咦!那不是昔日的大美人嘉芙莲丹露(Catherine Deneuve)吗?虽然迟暮,却仍像磁石般吸引我在离双眼两尺不到的长方框框里看完了整部影片,回到香港还在大银幕上重温了一次。这就是法兰索瓦奥松(François Ozon)的《八个女人》(*8 Femmes*, 2002)。

片中每个女人都各具风采,最抢镜的固然是饰演老处女的伊莎贝雨蓓(Isabelle Huppert),她在片中唱出《私人信息》一曲时,镜头慢慢靠近她的一张脸,嘴巴吐出来的已不是歌声,而是对生命无奈的控诉;眼睛里泪影浮动但最终仍滚回到身体的五脏六腑里去。戏中的八个女人,就是八颗寂寞的心。当女管家费敏李察(Firmine Richard)唱出"为了不再孤独,我爱你我等你,幻想自己不再孤独"

的时候，壮硕的身躯与无际的空虚形成了残酷的对比。然而，最令我联想翩翩的，却是饰演外祖母的达尼尔·达黎欧（Danielle Darrieux）。

达黎欧是法国银幕上不倒的女神，从三十年代初到今时今日，从大银幕到小荧幕、从镜头前到舞台上，永不怯场。如果我们的记性不坏，应该不会忘却"她"就是积葵丹美（Jacques Demy）的《萝拉》（*Lola*, 1961）以及《柳媚花娇》（*Les Demoiselles de Rochefort*, 1967）中的美丽母亲。且慢，还有《城中小房》（*Une Chambre en Ville*, 1982）。萝拉是丹美心目中女性的原型，她相信爱情，却总受命运戏弄，往往落得一场空。《柳媚花娇》中的母亲就是因为一份莫名的虚荣而平白让二十年的青春轻轻溜走了。《八个女人》里的每一个女人，都有萝拉的影子；嘉芙莲丹露正预备离开丈夫跟情人私奔，年已古稀的达黎欧被女儿揭发当年毒杀亲夫。有时候，我真有点怀疑法兰索瓦奥松甚至丹美的灵感，都大有可能来自达黎欧半世纪前主演的《贝贝的真面貌》（*La Vérité sur Bébé Donge*, 1951）。那年代的她不再只是个娇憨可人的小美人儿，岁月已在神不知鬼不觉间在她的脸庞上初露痕迹。她饰演毒害亲夫的妻子贝贝，侥幸逃过大劫的丈夫在医院里思前想后，终于原谅了妻子，妻子却无动于衷，宁可终身坐牢，因为她已不再相信这段爱情；在爱情这码事上，她是个完美主义者，容不下"妥协"这两个字。

达黎欧在《八个女人》的片末领着一众女子唱出《没有快乐的爱》，仿佛总结了编导对世间情爱的悲观。

在法国，歌舞片从来都不是一个重要的类型，只有积葵丹美终其一生把玩他最爱的这种电影形式，他拍出来的作品，情怀却与花团锦簇的好莱坞歌舞片大不相同。《秋水伊人》(*Les Parapluies de Cherbourg*, 1964)、《柳媚花娇》和《城中楼房》都让整座城市披上缤纷的色彩，为美丽的爱情而歌舞起来。对于浸淫在恋爱的幸福中的男男女女来说，一句最平凡的话也是音乐，一个最寻常的举动也是舞蹈，丹美让生活变成魔术，然而，他也清醒地看到爱情的虚幻，并揭示出来。当电影院的灯光亮起，我们从爱情的美梦中醒过来，走到街道上时总难免带着点哀伤与遗憾，但始终我们做了一个美丽的梦，这是丹美的恩赐。新浪潮一代对好莱坞电影既爱又恨，高达的《女人就是女人》(*Une Femme est une Femme*, 1961)是对好莱坞歌舞片俏皮的致敬，也是戏谑，但近年来对这类型最大的颠覆却出自阿伦雷奈，最经典的作品自然是《旧调重弹》(*On Connaît la Chanson*, 1997)。尚记得初看时，当雄赳赳的纳粹将军口中吐出来的竟是伊蒂芙琵雅芙(Edith Piaf)的《我爱巴黎》时，就真的笑得眼泪鼻水都一并呛出来。他以原唱人的声音唱出戏中人的心声，很有疏离的效果，这种"插入式"(insert)的尝试早在《美国舅舅》(*Mon Oncle d'Amérique*, 1980)里已经实验过，

只不过用的不是法国人耳熟能详的流行歌曲，而是他们在电视里看过无数遍的"残片"片段。其后的《生命是部小说》(*La Vie est un Roman*, 1983)，人物游走于三个不同的时空，夸张的处理令人想起法国通俗舞台轻喜剧（boulevard comedy）。

奥松的《八个女人》是这个小小传统的延续与变奏，形式处于积葵丹美和阿伦雷奈之间，达尼尔·达黎欧和嘉芙莲丹露都是丹美的爱将，芬妮雅当（Fanny Ardant）是《生命是部小说》的女主角。它既不要求观众全心全意地投入电影中的世界，像丹美的伤感，也不会刻意叫你看的时候抽身而出，如雷奈的冷静。在奥松的作品里，每一首歌都像歌舞厅里的表演，在舞台的聚光灯下，各人使出浑身解数，一曲既终，大家便打回原形，披上各式各样的盔甲重回现实生活的杀戮战场上。

一切我都不在乎

很喜欢听伊蒂芙琵雅芙的歌，她的嗓子不似周璇般娇柔甜美，而是狂放有力，像盛夏倾泻而下的暴雨，没有半点瞻前顾后的犹豫——

> 不，没有就是没有
> 不，我什么也没有后悔
> 不论别人的慈悲
> 还是恶意的伤害
> 一切我都不在乎。（迈克译）

人生是一条单程路，只许向前，不可回头；琵雅芙人如其歌，对于爱情，对于艺术，都义无反顾，一旦爱枯萎了，歌唱不下去了，生命也就没有继续下去的意义。以琵雅芙的生平为题材的法国电影《粉红色的一生》（*La vie en Rose*, 2007），就是以她于一九六〇年的一次自杀式巡游演出打开序幕；在毒品和烈酒的刺激下，她伛偻着瘦小的身躯，一次又一次地在舞台上燃烧着自己的生命，舞台变成了斗兽场，台下的观众屏息以待，等待她倒下来的一刻。据说麻雀虽

小，却甚有骨气，若把它养在鸟笼里，失却了自由，它会不吃不喝，抑郁而终。琵雅芙初出道在歌厅献唱时，她的伯乐路易·莱比替她起了一个艺名——"小麻雀"，原是为了她个子矮小，穿上了高跟鞋也还不及五尺；没想到小妮子性子烈，也一如小麻雀。

琵雅芙一生中有过很多男人，花册上的"佳丽"多到数也数不清——从巴黎贫民窟的穷小子和红灯区吃软饭的皮条客，到无名的壮硕士兵和浪漫水手；从一手将她从"小麻雀"改造成"伊蒂芙琵雅芙"的音乐人雷蒙·阿素，到由她一手提携成名的伊夫·蒙丹……但她的至爱却是来自摩洛哥的法国拳击手马赛·西丹。马赛已婚，育有三名儿女，却和琵雅芙爱得如痴如醉。那时候，琵雅芙正在纽约演出而马赛却远在巴黎；她打电话给情人，要他即日飞去美国会她。一九四九年十月二十八日的清晨，情人回来了，她醒过来，带着小妇人的幸福微笑去厨房弄早餐给情人吃，却发觉原来他已在从巴黎飞往纽约的途中空难身亡。这是《粉红色的一生》一片中极为动人的一幕。假如没有这宗悲剧，琵雅芙和马赛的一段情也许会很快褪色、变酸，一如她的其他爱情故事；她是一个很容易爱上男人的女人，每次恋爱都会变回十六岁的小女孩，但她也很快厌倦，转移目标。对于这个在妓院和贫民窟的原始森林里成长的女人来说，只有中产阶级才会将爱情如金钱般"储蓄"起来，留

待日后慢慢享用;突然而来的死亡倒将爱情急冻起来,变成了永恒。

在漆黑的电影院里看琵雅芙的这部传记电影时,一直想着同样童年坎坷、同样才艺出众的周璇和梅艳芳。

2007 年 11 月 26 日

"我在找人"

早一阵子坐在电视机前看一部另类旅游纪录片,摄影机跟着一个美国人徒步横过内华达州,那里以前是印第安人的地方,地荒人渺,他们却深谙在大自然里的生存之道,千百年来一代传一代,直至白人带着枪炮硬闯进来,将他们赶尽杀绝。今天,硕果仅存的印第安人变成了白人的向导,带领他们翻过险恶的山岭,大风吹过仍呜呜回响着当年前人顽强抵抗的悲壮,令人想起鲁索(Jean-Jacques Rousseau)在《论人类不平等的起源和基础》中说:"文明人毫无怨声地戴着他的枷锁,野蛮人则绝不肯向枷锁低头,而且,他宁愿在风暴中享自由,不愿在安宁中受奴役……(如)生来自由的一些野兽,因憎恨束缚向牢笼栏杆撞坏了头……"西方人(特别是欧洲人)对自身文明感到失望,常将理想寄托在东方的乌托邦身上,他们的香格里拉犹如陶渊明的桃花源,长久存在于集体的想象中。看《雪岭传奇》(*Himalaya: l'Enfance d'un Chef*, 1999)的时候,我便生出了这种联想。

影片的法文原名可直译为《喜马拉雅——一个族长的童年》,片中纯真的小男孩、年轻力壮的副族长和年老体衰

但意志惊人的老族长，概括了一个"真正"族长人格的成长，也肯定了一种文化的承传。影片出自一个法国人之手，却难得没有陷入奇观的桎梏里，虽然拍来不见出格，倒自有一份近乎人类学者的细微观察力，大抵跟导演艾力维尔（Eric Vailli）曾在尼泊尔生活了十多年有关。在西方文明的视野里，人与大自然长久以来都存在一种征服与被征服的关系，这种关系本身便很具戏剧张力，好莱坞便拍了不少这类题材的电影，尽显现代人的狂妄自大。然而，二十世纪也渐见现代文明的穷途末路，《雪岭传奇》便代表了这份觉醒的一种反映：在人类与大自然的交往中，我们要保持着一份谦卑与敬畏之心，只有如此，人类文明才有可能在险境中找到出路而终究承传下去。当然，在学会尊重别人文化的同时，编导也免不了掉进很多人一厢情愿的思路里去——我们都只愿意看到我们想看的东西。

老族长顽强（也顽固）地领着老弱残兵以及纯良的牦牛攀山越岭，几乎葬身于白茫茫一片大雪中，令人想起了大半个世纪前美国导演罗伯特·弗拉哈迪（Robert Flaherty）的经典之作《北方的纳努克》（*Nanook of the North*, 1922）。北极那大自然景观奇美壮伟而处处蕴藏杀机，纳努克一家身无长物却乐天知命，看着只觉动容。听说影片公映时很受欢迎，但正当弗拉哈迪在各地陶醉于欣赏者的掌声中时，作品的主人翁却在现实里的一次狩猎行动中饿死了。天地

不仁，莫过于此，但更令人悲哀的却是人类文明的不义。八十年代一队法国摄制队再访故地，居民不再乘坐爱斯基摩狗拉动的雪橇，而是骑着如《星球大战》(*Star Wars*, 1977)中的小雪车，白人校长在放着暖气的学校里教学生们尝食海豹，以"保存"他们的文化。远方友人最近来信说，现在谈论文化艺术不敢用"进步"这个词语而只能说"演变"了，笔下不无怅惘。看《雪岭传奇》时本来也慑于它的影像之美，但好端端的倒自伤感起来。鲁索曾在文章中借用古希腊哲学家第欧根尼（Diogene）的典故——他白昼打着灯笼走路，人家问他为什么，他说："我在找人。"也许，我们都在找人，找一个已经不存在于我们这个时代的人。

2001年1月19日

沉醉不知归路

友人何慧玲从巴黎捎回来了去年发行的《林间小屋》（*La Maison des Bois*）光盘，是莫里斯皮亚勒摄于一九七一年的电视剧，共七集，全长三百六十分钟。优雅简约的布质盒子上印了一幅小油画，左边一间素朴的乡村小屋，右边一棵开着白花的大树，不知是否栗子树；阳光从叶缝间渗进来，温煦柔和，令人只想好好地睡个午觉。这是皮亚勒年轻时的画作。未拍电影之前，他是一名画家。我们在家里每晚看一集，那小小荧幕上流泻出来的影像是那么充满喜悦，感情是那么含蓄而率真，让人每次看完了一集都带着林间的花香草熏味道入梦，想象着明天的乡间野餐和田园生趣。

那是第一次世界大战时的故事，三个巴黎小男孩因为父亲上了战场而寄居于一个乡村家庭里，一个四口之家——守护猎场的肥老爸、温柔慈爱的珍妈妈和他们的一对成年儿女马西和玛格烈特。对于孩子们来说，这倒像是一次悠长的假期，他们虽然也要上学，但更多时间都是在乡间撒野，享受着一生中难得的自由。三个男孩中，埃菲最敏感乖巧，其他两名小朋友的妈妈都会于假期来探望儿子，只

有他没有，他的母亲离开了父亲。为了什么？他不明白，可能有一天他会明白过来。珍妈妈对他特别关爱，总会在别人看不到的时候多给他一块糖，令他在比同伴匮乏的时候感觉到温暖。皮亚勒在这套电视剧之前拍了《赤裸的童年》(*L'enfance Nue*, 1968)，说的也是一个被遗弃小孩的故事，但他自幼生长在阴冷孤独的环境里，纵使养父母对他关爱备至，他的生命火花始终点燃不起来。也许是出于自救（听说皮亚勒的身世相近），在《林间小屋》里，小埃菲却没有因此而舍弃了对生命的探求，反而表现出对身边事物的无限眷恋——他大胆地踏入侯爵的大宅，令刚刚丧妻的侯爵家多了点人气；他悉心照料树上捉到的小鸟，小鸟变成了大鸟；谊兄马西阵亡，他体贴地安慰珍妈妈。

虽然故事发生在战时，皮亚勒有兴趣的却是平常人的喜怒哀乐。难得的是，他总会给我们很大的空间，让我们自己去体悟人生的种种。在第一集的开端，服兵役的老师休假回乡，返回乡村小学校探望学生们和代课的老师（由皮亚勒自己饰演）。代课老师正在向学生们诵读一段课文："法国是我们的祖国，我爱她如父母。为了证实我这一份爱，我要做一个勤奋的好孩子，将来长大了做一个好公民和英勇的士兵。"孩子们还未认识到战争的无情，他们做了假枪假炮，玩着死亡的游戏，哪一个孩子没有玩过？乡村

中的青年男子接受体检，大部分都骄傲地穿上了军装，狂欢过后跟家人依依道别，只有小邮差因为戴眼镜没有当上兵，郁郁寡欢。皮亚勒并没有剥削战争的残酷影像，却又能直观现实，片中一行伤兵途经乡村的一段，侯爵送上食物，最后镜头停落在车中一名伤兵的面孔上，凝视良久。法国军机打下了德国战机，村民兴高采烈地跑去凑热闹，去到坠毁的战机残骸前，众人都沉默下来，脱下帽子，向敌军的战士致敬，那份君子之风，令人想起雷诺亚的《大幻影》(*La Grande Illusion*, 1937)。

马西阵亡一场，村长来到家门前，手上拿着一张纸，他叫埃菲自己去玩一会儿，珍妈妈晕倒；镜头一直保持着距离，冷静而有情。接下来，只见珍妈妈如常温馨地照顾孩子们上床，仿佛什么事也没发生过。然后，她独自坐在餐桌前，丈夫从外面回来，放下手中的猎枪，走到她跟前，轻轻拥着她。生命的痛楚已不留情地钻入了血脉里，流到身体的每一个角落。珍妈妈是大地之母，她对每一个孩子都张开臂膀，慷慨地付出，但孩子们却一个一个地离她而去——儿子阵亡，女儿出嫁，寄养的小孩们又要返回巴黎。战争完结了，家倒变得冷冷清清惨惨戚戚。以前的埃菲常常独个儿苦苦等待父亲的来信，此时父亲把他接回巴黎的家中，他倒又偷跑回乡间去探望弥留的珍妈妈。片末，他

随着爸爸和新妈妈坐车归去，田野生活的自由、林中的小屋、屋前的肥老爸和美丽的玛格烈特渐行渐远，一切都将成为回忆的一部分。寂寞是皮亚勒的永恒主题。

2006 年 7 月

二十世纪的艺术

电影是二十世纪的艺术,但随着世纪的终结,人们对"艺术"这两个字却越来越敬而远之。有些人是压根儿瞧不起这码子事儿,他们容或粗暴,到底还是比较坦率直接;有些人则是心虚,偶尔提起这个词儿,也总是带着几分歉意,唯恐别人耻笑;这是一个群众的年代。随着去年年底布烈逊的离世,剩下来仍然对电影这门艺术执迷不悟的大抵寥寥可数,史特劳普(Jean-Marie Straub)和丹妮·惠丽(Danielle Huillet)这一对伴侣兼老拍档毫无疑问属于这个珍贵的稀有族类。

也许是年纪的关系,以前看他们的作品从来不若这回看《西西里亚》(*Sicilia!*, 1999)般感动。影片改编自作家伊里奥·维托云尼(Elio Vittorini)一九三九年遭法西斯政权禁制的小说《西西里亚的对白》(*Conversation in Sicily*),结构如舞台剧,分四幕:初抵西西里亚岛与卖橙青年的对话,火车上与同途乘客的对话,回家后与母亲的对话,以及在寂寞的广场上与流动磨刀匠的对话。我不喜欢视"公路电影"为一种类型,也就不往此方向深究下去,倒想起火车上那场戏,有一个很长很长的移动镜头,摄影机像火车上

旅客的眼睛，看着车外倏然而过的沿途景色，令人想起电影诞生之初，卢米埃兄弟也曾将摄影机固定在火车上，拍出了电影史上最早的移动镜头之一，记录了奇美的里昂风光。电影每每能将平凡化为诗篇。

然而说到底，作品还是以定镜为主，黑白的摄影，深致淳厚，有邃古之美，在我们这个以量和速度为主导的年代，大抵不容易领会那种质感的分量。在西西里灿烂的阳光底下，贫穷的面貌一览无遗，卖橙的年轻男子倚着白墙根和在美国流放十五年的史华度聊天，话题总离不开食物——"你们晚餐也吃芝士吗？……吃芝士也配面包吗？……"男子的声音洪亮，几乎是愤怒的。火车上那个像教授的中年男人也有一把厚实的声音，但最坚定不移的却是史华度的母亲。在她那空荡荡的家中，久别重逢的母子对峙着，中间隔着一张餐桌。儿子质问母亲何以撇下父亲不理；"他是一个好人。"儿子说。母亲一点也不示弱——"他不忠，他怯懦。"谈起当矿工的外祖父，儿子不明白何以他既是社会主义者，又信奉上帝；母亲却凭着女性的直觉与澄明为父亲辩护："一名社会主义者也可以同时信奉上帝。"她的声音里有一股力量仿似来自洪荒，双眼穿透苍苍岁月，望向遥远的远方。那当中没有半丝妥协，即使面前站着的是自己的儿子。影像的严峻素朴，总结了一个时代的艺术。

2000 年 4 月

沉沦的故事

费立兹朗（Fritz Lang）与雷诺亚，那么不同气质的两位电影大师，却走过相当接近的道路。费立兹朗于一八九〇年在维也纳出生，一九三四年赴美，其后一直在彼邦工作，最后两部作品《印度诗系列之孟加拉国虎》（*Der Tiger von Eschnapur/Das Indische Grabmal*, 1959）和《马布斯博士的遗嘱》（*Die Tausend Augen des Dr Mabuse*, 1960），却是返回德国拍摄的，一九七六年殁于好莱坞；雷诺亚于一八九四年在巴黎出生，四十年代初去了美国，在那里拍了几部"很不好莱坞"的影片，五十年代重返欧洲工作，一九七九年殁于比华利山。大家都活了八十多个寒暑，前者非常日耳曼，后者非常法兰西，却都在盛产梦工场的美国度过最后的岁月，这文化历程本身已是一则极为动人的故事。

不知道他俩的私交如何，但费立兹朗肯定很喜欢雷诺亚的电影；他在美国先后两次重拍雷诺亚的作品——《紫红小街》（*Scarlet Street*, 1945）的前身是《狗㛊》（*La Chienne*, 1931），《人欲》（*Human Desire*, 1954）则跟《人面兽心》（*Labête Humaine*, 1938）一样，同是改编自佐拉（Emile Zola）的小说。当然，费立兹朗是费立兹

朗，雷诺亚是雷诺亚，同一则故事，落在他们手里，就像玩魔术似的变成了完全不同味道的两道菜。就拿《狗姆》和《紫红小街》来做个比较吧，前者微带苦涩，过后却有回甘，后者味浓色重，宜以醇酒佐送。故事中的中年男人，平凡卑微，活在了无生气的写字楼工作与沉闷压抑的婚姻生活之间，只能借绘画逃遁到一个想象的世界里去。一天，平凡的男人搭上了年轻诱人的风尘女子，满心以为找到了真爱，但女子爱的却只是他的钱财，男人于妒恨交缠间误杀女子，自己逍遥法外，女子的无赖情夫倒被错判死刑。雷诺亚将这么一宗桃色杀人事件，转化成一个几乎是快乐圆满的结局。片中的可怜丈夫（由米谢西蒙 [Michel Simon] 饰演）平常受尽妻子的欺凌，她的眼中只有威猛的军人前夫，可前夫根本没有战死，他只是借机离开太太而已；最后，丈夫跟妻子的前夫一样，宁愿放弃所有属于中产生活的安稳而沦为流浪汉；起码他换得了某种自由，令人想起雷诺亚的下一部作品《水中救起的布都》（*Boudu Sauvé des Eaux*, 1932），同样由米谢西蒙主演。雷诺亚以木偶戏开始和结束影片，画面常以门窗作框架，人物进出其间，一如被幕后操纵者牵扯着命运的小小木偶，亦唯其如此，最终的谋杀倒将丈夫从刻板的生活里释放出来，让他走到自由自在的街道上，这当中不无一点嘲弄的意味，相信也只有米谢西蒙能演得出这份沉沦的快乐。

费立兹朗的重拍显然是另一回事。影片披上了黑色电影的外衣，片中的丈夫不再是米谢西蒙，而是爱德华鲁宾逊（Edward G. Robinson）。米谢西蒙的外形邋邋遢遢，却带有奇妙的浪人气质，让人可以产生某种浪漫的想象空间，爱德华鲁宾逊却完全是另一回事——他的卑微拘谨底下仿似蕴藏了数不尽的算计，想想也足以令人发毛。影片有一个镜头描写他和妻子的家居生活，丈夫在画面的左后方，势利的妻子在右前景，当中一只鸟笼将夫妻二人分隔开来，笼中养着一只肥大的黑鸟，后景隐约可见妻子警察前夫的半身照，寥寥数笔已将二人的婚姻关系描画得纤毫分明。在费立兹朗阴冷的黑白摄影下，处处潜藏着性与暴力的威胁，丈夫因疯狂的妒念杀了情妇，其姘夫却被误判谋杀；丈夫虽然逃过了法律的裁判，却受到良心的谴责，朝夕听到情妇遇害时的声音。然而，费立兹朗原来的结尾，是丈夫攀在电杆上，感觉到情妇的姘夫坐电椅时电流通过的震动，竟产生了一种变态的快感。要是五十年代的美国电影审查接受了这个结局，我们看到的《紫红小街》当会更加接近费立兹朗一九三一年的杰作 *M* 中人性的疯狂状态了。

<div style="text-align: right;">2002 年 1 月</div>

从古堡到农舍

看茂瑙（F. W. Murnau）德国时期的电影，常被其作品里欧洲古堡式大宅的空间所迷惑，在那牢固冰冷的外壳里，搬演着各式各样的男女情欲故事。其后他跟不少同代的德国导演一样，横越大西洋，远渡到彼岸的好莱坞，摄制了《日出》(*Sunrise*, 1927)、《城市女郎》(*City Girl*, 1930)和《禁忌》(*Tabou*, 1931)等几部作品。在日落大街的梦工场里，华丽的古堡变成了朴素的农舍。最近有机会看到《燃烧的大地》(*The Burning Soil / Der Brennende Acker*, 1922)，对比更形突出。

《燃烧的大地》跟《日出》《城市女郎》一样，说的都是本来属于大地的男子，被外面的世界吸引着，经历了连串的挫败与考验，最后返回农村之家。三部作品中，《燃烧的大地》的故事最复杂、最富戏剧性，农家子约翰不甘务农，先攀上伯爵的女儿葛达，后来得悉伯爵之妻海格（葛达的后母）将继承一块藏有石油的土地，便转而向她求婚，结果海格因对爱情彻底失望而自杀身亡，葛达愤而烧毁油田，最后约翰返回自己的家。一如《夜中行》(*Journey into the Night / Der Gang in die Nacht*, 1920)、《古堡惊魂》(*The Haunted*

Castle/Schloß Vogelod, 1921）等片，茂瑙爱用古堡大宅的线条和空间来突显人物的心理状态，他亦爱安排人物从后景深处的黑暗中走出来，给人一种居心叵测的幽魅感觉。约翰和海格婚后的家居空间，以拱形线条组成，大门隐藏在层层叠叠的圆拱后面，一踏入这道门框，就走进了他俩的私人空间。就银幕上所见，这空间由三个小空间组成——从大门开进来，一条楼梯引落下面的大厅，打开右边的门是小偏厅，再进去便是夫妻最私密的房间。可是，约翰的心里只有那"魔鬼油田"，虽然与海格同一屋檐下，却完全对她视而不见；可怜海格常常独坐在小偏厅的长凳上，那上面挂了一幅半身的人物画；框里框外，同样寂寞。影片的结局是浪子回到了真正的家，哥哥向他伸出了宽恕的手，一直爱恋着他的小村姑带他返回自己的房间，一切仿佛都没有变，但变了的人心可真正回得了头？

茂瑙的欧洲大陆多是荒凉的，"燃烧的大地"竟是无情的冰天雪窖，本以为窗外风光无限，到头来却四大皆空，约翰的浪子只是无路可走才回头罢了。越洋去了美洲新大陆，茂瑙似乎尝试重拾在古老文化里早已失落了的纯真。他的第一部美国作品《日出》，正如他开宗明义地在片首清心直说，这阕男女歌咏是一首永恒曲调，太阳底下无新事，生命就是那么一种状况，有时苦涩有时甜美。试想想，假如约翰和小村姑的故事从另一个方向发展——什么都没有

发生过，他们单纯地相爱、单纯地结婚生子、单纯地过日子，然后有一天，一艘大轮船带来了冶艳性感的城市女郎和城市的生活方式，就如《吸血僵尸》(*Nosferatu*, 1922)中无人驾驶进入德国港口的货船，载来了奥乐伯爵和瘟疫。在茂瑙的电影里，城市女人和欲望几乎是同义词。已入夜，城市女人从画面左后方的客栈大门走出来，沿着小路慢慢行走，路旁是整齐朴素的村屋，屋内各自搬演着自家的故事，摄影机跟随着城市女人，一直到她停立在一间小屋前为止。屋里亮着灯。她轻轻吹起口哨，屋里的男人转过头来。当妻子捧着沙律从厨房走出来时，屋里只剩下一张空桌，丈夫的魂魄早已被"摄"到城市女人身边去了。在蒙蒙月色下，男人穿过草地，攀过木栏，迷迷茫茫如在梦中，令人想起《吸血僵尸》中妻子妮娜的梦游。欲望的号召令人身不由己。"跟我到城市去吧！"女人说。男女在草地上忘形地拥吻着，后景渐见城市的车水马龙，镜头游过繁盛街道上的五光十色，最后落在狂歌热舞的男女身上。城市女人狂野地舞着，后面的城市背景变回田园风貌，农村男人被全面征服了。在此，我们不妨将这场戏与小夫妻在城中和好如初的一个段落相比较。在教堂内，满怀歉疚的丈夫请求伤心欲绝的妻子原谅他，他们在教堂钟声中相吻，踏出教堂时甜蜜得俨如一对新婚夫妇，当他俩旁若无人地横过马路时，喧闹的城市幻成了恬静的田园。假如先前那

场戏里的城市幻象代表了具毁灭性的贪婪欲望,这一刻的田园幻象便代表了细水长流的人间情爱。然而,真正的救赎还是要经过大自然的严酷考验;大风暴过后,丈夫重回妻子身旁,一家大小乐也融融。

《日出》的单纯乐观,在茂瑙的电影里是少见的。也许,他刚从古老欧洲的压抑中走出来,而新大陆又是那么热情地拥抱他。那是他和好莱坞的蜜月期;福克斯公司的总裁威廉霍士(William Fox)对茂瑙的才华推崇备至,给予他几乎是无限制的创作空间。《城市女郎》拍至后期,威廉霍士却已失势,茂瑙也提前解约而去,没有参与制作公映的有声版本,一般研究者都公认现存的默片应该是比较接近茂瑙原意的版本。

从人物的构想来说,《城市女郎》比《日出》复杂得多。片中的都市女郎不是《日出》中的"狐狸精",她是女侍应,日日在烦嚣的餐馆里出卖劳力,所谓的家就只是一间局促狭小的陋室,窗外闪烁着耀目的霓虹灯,还有轰轰驶过的火车,可怜的小盆栽和笼里的玩具鸟是她唯一的安慰。有时候,她想象自己置身风光如画的田园。因此,她爱上单纯的农村男孩,也就顺理成章了。他和她,在人海茫茫的火车站互相寻觅,生死契阔,很感动人。小两口到达明尼苏达州小镇,挽着行李从火车站步行回家,跨过农场的木栏,只见一片无际的麦田,都市女郎愉快地在田里

跑，二人相拥隐没在高高的粗壮的小麦后面，那景象美如米勒（Jean-François Millet）的画。但是，当男孩看到不远处的家，笑容便从脸上溶解，急忙为妻子拍掉衣服上的小麦干草。家是一座平平无奇的农村房子，门窗却关得密不透风。男孩父亲霸道顽固，当他从屋外走进屋里，"顶天立地"，占满了整个画面，空间的处理显然跟德国时期大异其趣，而室内光影的设计却极具表现主义的特色，尤其是在处理人物冲突的场面。虽然为了迎合美国的观众，《城市女郎》也是以大团圆结局收场——儿子关上农场木闸后跳上马车，跟父母妻子一起驶回那家去，然而，那摸不着边际的一片漆黑，却总叫人忐忑不安。失落了的伊甸园还找得回来吗？

<div align="right">2003 年 6 月</div>

茂瑙的禁忌

黄淑娴在其文章《看眼难忘》里，提到了三十年代新感觉派文人刘呐鸥对德国默片大师茂瑙的看法，饶有趣味。茂瑙的电影当年有没有在上海公映过，实在不得而知，需要有心人做细致的数据搜集和整理。记得在一九八三年中国电影学会出版的《中国电影研究》里，刊登过王永芳、姜洪涛整理的《在华发行外国影片目录初稿：1896—1924》。那是第一部分，属于由电影传入中国至中国电影工业开始企业化的时期，原定分三期刊完，最终应到一九三七年，可惜这本文集只出了第一辑便无疾而终，对早期中国电影有兴趣的人士，便少了一份珍贵的参考材料。

言归正传，最近重看茂瑙的遗作《禁忌》（1931），脑子里不断浮现三十年代孙瑜导演的《大路》（1934）。看过《大路》的，大抵没有谁会忘得了一班热血男儿在河里嬉戏的场面，他们赤裸着身体，金焰结实、韩兰根瘦削、章志直肥硕，难得的是大家都坦坦荡荡；山丘上黎莉莉和陈燕燕途经看到，一个奔放，一个羞涩，却都充满健康的好奇。那份青春，只能用"欢天喜地"这四个字去形容。另一次跟这种感觉打照面就是在茂瑙的《禁忌》里——一班土著

男孩偷偷闯进女孩的乐园，顽皮地拥着她们滑下悬流飞瀑，掉进清澈的潭水里去，美丽的身体在阳光灿烂而又温柔的映照下，散发着青春的气息，男孩女孩两情相悦，率性而为，少年情怀合该是这个模样的吧。

在影片之初，玩得汗流浃背的男孩瘫坐在山边，让瀑布的水从上面倾泻在他那健美的身体上，一个小花环随水漂流而下，落在他的手里；那是爱情的呼唤。他顺着水流找到了女孩，为她戴上两串花环，女孩也给他戴上一串自己亲手编织的，头上的花朵圣洁美丽，仿如西方宗教画里的光环。在其后的一场戏里，女孩被选为侍奉神灵的圣女，从此走进了欲望的禁地，男孩却还懵然不知。他从海里爬上船只，将头上的花环投到女孩的头上，旁边的人随即把花环摘下来，抛得远远的。男孩爬上甲板，黑影盖过地上的花环，他垂手拾起，但命运已不在他的掌握之中了。当然，年轻就是最大的本钱，他胆敢把本来应该戴在老巫头上的花环掷在地上，更情不自禁地在众目睽睽之下与女孩共舞起来。鼓声歌声伴着他们狂热扭动的身体，镜头一方面欢欣地捕捉着他们目中无人的快乐，另一方面却没有忘记老巫那张刻着苍苍岁月的面孔；岁月令肉体衰老颓败下来，权力却越发顽固坚牢。老巫愤然地把戴在头上的花环除下扔掉，带走了女孩。第一次，男孩把女孩从老巫的船只上救了出来；第二次，他却无助地隐没在茫茫大海里。每

次看到老巫不费吹灰之力，就把套在船头的绳索割断，一颗心便随着男孩的身体往下沉，往下沉……

茂瑙替福克斯拍了《日出》（1927）、《四魔鬼》（*The Four Devils*, 1928）和《城市女郎》（1930）后，已经意兴阑珊，没等到《城市女郎》完成后期制作便提前解约，到南太平洋的大溪地游山玩水去了。一九二九年七月某天，他在日记中有这么一段记载："我们走到市郊的山上，在墓园中，发现了我们这代的伟大画家之一——高更（Paul Gauguin）的墓。"一个岁月后，他在一封寄给母亲的明信片中写道："我下一部影片很可能会在这里拍摄，虽然很多人都觉得太冒险。"在精神上，高更画中的梦境、神秘和迷幻，跟茂瑙的《禁忌》竟有令人难以相信的契合之处；高更生前并不得志，一八九一年从欧洲大陆移居大溪地，一九〇三年孤独地死在一个小岛上，茂瑙是以他的电影去回应高更对欧洲文明的背叛和离弃吗？《禁忌》本来是和纪录片巨匠罗伯特·弗拉哈迪合作的，大抵弗拉哈迪心中想着的是另一部如《北方的纳努克》（1922）或《南海的莫亚纳》（*Moana of the South Seas*, 1926）的作品吧，而茂瑙想着的却是一首关于失乐园的诗篇。那是欧洲文明早已失落了的天真乐园。茂瑙没来得及看到影片的首映，就在一次汽车事故中身亡，从此没有再踏上祖家的土地。

<div align="right">2003 年 6 月</div>

沉醉不知归路

成年人的魔术

安德烈巴赞(André Bazin)是奥逊韦尔斯(Orson Welles)的知音。一九四六年,《大国民》(*Citizen Kane*, 1941)在巴黎首度公映,当年只有二十八岁的巴赞惊为天人。四年后,他的第一本著作面世,写的就是这位天才导演,尚高克多还为书写了一篇优美的序言;他说:"奥逊韦尔斯是一个带着孩子眼神的巨人,一棵站满鸟儿和影影绰绰的树,一头挣脱了锁链躺在花丛里的狗,活跃的闲人,充满智慧的狂者,被人群重重围着的小岛,打瞌睡的学生,佯醉以求一刻安宁的战略家。"高克多笔下所写的是韦尔斯其人,也是他的电影。一九五八年,巴赞已身患重疾,看了韦尔斯摄于同年的《历劫奇花》(*Touch of Evil*),兴奋地重新修订了书稿,英文版就是今天仍流传甚广的 *Orson Welles, A Critical View*(《奥逊韦尔斯——批判解读》),下笔处处显得透彻而有情,不若一般学术著作的干巴巴。

我不是韦尔斯迷,对《上海小姐》(*Lady from Shanghai*, 1947)却情有独钟。第二次世界大战后,当欧洲仍在一片颓垣败瓦中步履蹒跚地重建家园的时候,美国的影业却形势一片大好。好莱坞没受过战争的直接摧残,片厂设备世

界一流，摄影技术精益求精，政治上也还没有进入其后军备重整的紧张状态，创作上相对自由。美国的黑色电影于四十年代初开始茁壮，战后的两三年间更上一层楼，强烈风格化的黑白摄影，借类型电影的外衣，泄露了时代与个人的焦虑不安，《上海小姐》就是这段时期的作品。韦尔斯自任主角，饰演年轻的爱尔兰浪人，他偶然在纽约的中央公园遇到美丽绝伦的烈打希和芙。她说她以赌博为生，曾在上海工作。"在上海，单靠运气也不够。"——神秘美人说。是的，曾几何时，上海是冒险家的乐园，英语中的shanghai 也常当动词用，可解作拐骗人到船上当水手，片中的爱尔兰浪人就如同被灌醉了酒，晕头转向，上了贼船，从此生命的航程就由不得自己做主。

写到这里，不由得想起了约瑟冯史登堡（Josef von Sternberg）的《上海姿势》（*The Shanghai Gesture*, 1941）。那是他继《上海快车》（*Shanghai Express*, 1932）后又一部以上海为背景的电影。在片末的一场豪华"夜宴"戏里，银幕上烟雾弥漫，仿佛可以嗅到鸦片的味道，神秘的窗户打开后，只见半裸的少女们，被困在一只只悬在半空的铁笼里，下面则是一群如野兽般咆哮着的男人，贪婪地等待着他们的猎物。女主人说她也曾被困在笼里。这个晚上，她要复仇；当年出卖她的男人也是座上客。大门打开，男人的女儿走进来，她衣衫不整，神志模糊，全身散发着鸦片酒精色

欲的气味。男人说：她也是你的女儿。上海不是一个真实的地方，它只是"沉沦"的代名词。虽然这个时期史登堡和他的缪斯玛莲德烈治（Marlene Dietrich）早已分道扬镳，但影片中的每一格菲林都有德烈治的影子。

多年后，德烈治在韦尔斯的《历劫奇花》中客串演出墨西哥边界一名妓女，半老徐娘，只有寥寥几场戏，虽然没有了史登堡时期的羽毛华衣，却发挥得恰到好处，跟韦尔斯那莎士比亚式的演绎方式，配合得天衣无缝。"别再食糖了。"——她对老丑潦倒的男人说；大抵只有尝过生命的万千般滋味，才可以把这么一句普通不过的话说得那么体己悲悯而又不动声色。当韦尔斯遇上了德烈治，电影变成了成年人的魔术。

2007 年 11 月 26 日

谁怜众生苦

布烈逊的电影是简约素朴的艺术，有评论将他的电影跟维米尔（Johannes Vermeer）的油画作比较，他们的艺术都是"减"的艺术，把多余的东西拿掉，只留下最基本的，静止不动，需要我们用心去观赏、聆听、感受。有时候，布烈逊的电影也像中世纪的宗教画，一张张平面符号化的素脸，却散发出令人动容的精神力量。雅基郭利斯马基（Aki Kaurismaki）公认是布烈逊的信徒，其处女作《罪与罚》（*Crime and Punishment*, 1983）的第一场戏便开宗明义展示了这份承传关系——一只蟑螂在刀痕累累的砧板上爬行着，一把锋利的刀无情地压下去，把它一分为二。在紧接着的镜头里，一名身穿白袍头戴白帽的男人手执斧头形状的屠刀，把昆虫的残骸拨到地下。不是多心，实在不能不联想到布烈逊的《钱》（*L'Argent*, 1983）。

两部影片于同年公映，郭利斯马基不一定是先看了《钱》才拍《罪与罚》，但那画面的清冷和主题的契合，恐怕是踏着布烈逊以前作品的足迹而来的。男主角冷血地枪杀了资本家，在他来说，这并不单单是为了替未婚妻报仇——"我想给他们看看，事情并不那么简单……我要杀

的不是一个人，是一个原则。"他们是谁？大抵是制定社会游戏规则的一方。因此，他杀了人，还要跟警方玩猫捕鼠的游戏，让他们明知他是凶手而束手无策。但他自己比谁都更明白，他杀死了一个卑鄙的人，自己却成了同类，世界并没有因此而变得好起来。最后他虽然受到熟食店女孩的感召而自首，却拒绝了她的一片深情，宁愿孤独地返回自己的生命黑洞里去。最后一幕，一个俯镜捕捉了监狱内的全景，长长走廊两旁是一间间牢房，男主角随着狱警走到长廊的尽头，进入其中一间，狱警把门锁上。

人生可以重来吗？把过去一笔勾销就是了，这在真实人生里行不通，在电影里却可以玩"失忆"这条绝世好桥。在真实与虚幻之间的这条钢丝线，郭利斯马基于《扑头前失魂后》（*The Man without a Past*, 2002）里兵行险着，平衡得漂亮，绝对是一流的电影魔术师。有时候，他可以完全不理会"写实"这回事：医生明明签发了死亡证明，缠得一脸纱布的男主角却可以突然坐起来，穿回自己的衣服，还要对着镜子将给人打歪了的鼻子"扭正"，然后跌跌撞撞地走到河边，这不是《科学怪人》（*Frankenstein*, 1931）等科幻恐怖片才会发生的桥段吗？分明给人兜头兜面打得血肉模糊的一张脸，拆掉绷带后却可以完整无缺，连一条应酬式的疤痕也欠奉。布烈逊电影里的人物气质优雅，素净得像一

张白纸，只待画家在上面挥笔落墨，郭利斯马基镜头下的人物却大都其貌不扬，他们的脸上仿佛不带一丝表情，却刻尽了人世间的沧桑。男人对过去全无记忆，在救世军工作的女子说："千万不要放弃；生命只能向前走，不能退回头。"她也是一个寂寞人，放工返回单调的宿舍，听听"乐与怒"，上床睡觉前总把脱下来的睡袍折叠好，放在椅背上，青春就是这样日复一日地溜走了。镜头紧接到一对相依相偎的流浪老人，以及醉卧街头的跛子。郭利斯马基的关注永远落在社会的边缘人身上。

男主角寻回"身份"后，要返回老家，二人临别依依，紧紧相拥的身影印嵌在背后血红海蓝的墙上。比较起《罪与罚》灰蓝基调的冷，《扑头前失魂后》的色彩显得温暖，虽然室内较多用沉郁的墨绿，但是郭利斯马基总不忘在恰当时候抹上浓重的原色，给悲怆的生命添上一丝喜气——男人在救世军办公室换上了神气的红恤衫，女子跟男人第一次正式约会时穿娇嫩的黄色上衣；来到室外，树木青翠的绿、黄昏缤纷的晚霞和晴天的蓝天白云，令人感应到生命的力量。返回赫尔辛基，家是有条不紊的白色，饰演妻子的演员很像《罪与罚》中的多情女孩，男人是否就是那屠夫呢？夫妻相见的一场令人戚然——曾经亲密得连身上每一寸肌肤都熟悉的两个人，怎么就生疏得俨如陌路相逢？

妻子已有了新生活，男人重返南部，和救世军女子一起隐没在黑夜的街道，一辆红色火车横过画面。男人没有了过去，却赢得了未来，苍天到底是悲悯的。

<div style="text-align:right">2004年7月</div>

天黑黑看歌舞

看拉斯冯特艾尔（Lars von Trier）的新作《天黑黑》（*Dancer in the Dark*, 2000）之前，心里已在嘀嘀咕咕，两年前他才以《越笨越开心》（*Idioterne*, 1998）为他的"教条95：贞洁誓言"（Dogma 95: The Vow of Chastity）创作纲领做了一次大胆而又不尽诚实的实验，这回就急不可待地找了冰岛名歌星碧玉（Björk）来扛大旗。"教条"的清规戒律说不可以拍类型片，但《天黑黑》不是歌舞片是什么？他还请了法国的嘉芙莲丹露（Catherine Deneuve）和美国的乔尔·格雷（Joel Grey）来助阵——前者与积葵丹美（Jacques Demy）合作拍了多部法式歌舞片，包括美得无话可说的《秋水伊人》和《柳媚花娇》，而后者则是资深的歌者、舞者、演员，他在卜福士（Bob Fosse）的《酒店》（*Cabaret*, 1972）中演歌舞厅的司仪一角，至今令人印象难忘。"教条"又说声音不能独立于影像来处理，且看影片开始时一片持续的漆黑，音乐渐起，缥缥缈缈仿若来自洪荒。罢了罢了，细数下去，拉斯冯特艾尔大抵是无诚不犯的，说穿了，那些什么"誓言"可能只是当年几个年轻丹麦导演赖以杀出一条血路的一记怪招而已。

但《天黑黑》确实是好看的，一个老套得叫人喊救命的故事，却拍出这般真挚的情感来，细想倒有点像看中国的戏曲表演，谁在乎那情节是否合理，重要的倒是那演员散发自舞台上的感染力。碧玉在片中的演出确是无懈可击的。石琪说她"毫无'花样'，只有'猫样'，然而真切投入"，我是举脚赞同的。当然，对我来说，说一个人有"猫样"是至高无上的赞美，就因为碧玉真的像猫，才能演出那份令人动容的纯真、偏执与自我——她带领我们走进她那色彩缤纷的白日梦，火车那一段的蓝天白云风声水声，尤其动人；她令我们相信她杀人时心里盛载着慈悲，让观众对杀人者与被杀者都同样生出哀矜之心；她牵引出我们每一个人面对死亡时的恐惧，谁不会在它面前双脚发软，凡人实在没有别的选择。深爱她的男人代观众隔着铁窗问她：你为什么明知会将眼疾传给下一代而仍要把孩子生下来？她说：我只是很想将孩子抱在怀里。那一刻，我们大抵都会软化，生命本身不就是理由，难道还需要有别的借口吗？在电影院里，我边看边想，银幕上那份无邪而又执着的气质很亲切，像一个朋友，但又想不起是谁。散场走到阳光里，K一开腔就说，片中的碧玉很像陆离。天啊，不就是她了吗，怎么就想到一块儿去了？

不能说拉斯冯特艾尔没有计算，只是他的机关里也包含了对人性的洞悉与宽容——片中的警察邻居为了深

爱的女人而伤害善良的碧玉，其中的错综复杂便不是简单的黑白是非所能解释得了的。现实生活里，每份报章都滴着人间悲剧的鲜血，我们却习以为常，天天和着早餐送到肚里去，以为那只可能是别人的故事，忘记了我们也是humanity（人类）的一部分。拉斯冯特艾尔一定看过积葵丹美的《柳媚花娇》，片中温文尔雅的杜德鲁老先生不也是个杀人狂徒吗？我想，欧陆跟好莱坞电影的分别兴许就在这些地方。

2001 年 1 月

父亲的阴影

第一次接触李安的电影,是在台北金马影展看《推手》(1991),一九九一年的深秋,在一间透着霉味的戏院里。大抵因为是日场吧,戏院里没几个人。戏看完了,纸巾用了一大包,放在旁边座位上的布袋却不翼而飞;到警察局报完案,灰头灰脑返回酒店,一踏进大堂,西装革履的经理便走过来问:这是你的吗?原来好心的小偷取了他所需要的,却把护照和信用卡送回酒店,留在洗手间的镜台上,真是盗亦有道。现在回想起来仍心存感激,不能不找个机会记上一笔。

当年身边不少朋友不怎么喜欢此片,嫌它煽情;想来也确是有点煽情的,李安毕竟不是小津,但影片渗透出来的那份落寞,却超越了一般家庭伦理通俗剧的格局。整个世界都在尾随美国模式起着急遽的变化,已流行了一段日子的说法是全球化,大家都变得越来越相似,从《推手》《喜宴》(1993)、《饮食男女》(1994)这三部曲,李安关注的就是在这个适应过程中的痛苦,而又较多地站在父亲那一方来看。时至今天的《断背山》(*Brokeback Mountain*, 2005),视点从父亲转移到儿子那一边,父亲隐没在后景里,却又

无所不在，甚至毁了两个男人的一生。恩尼斯小时候，父亲带他和哥哥去看一名同性恋男人被残害的可怕场面，他怀疑其父是下毒手的。杰克则生性不羁，不愿意留在农场帮助顽固的老父工作，宁愿四处流浪做散工，甚至后来的丈人，也不近人情。片末恩尼斯得悉杰克已死，去到后者的老家，杰克的老父坐在阴暗的客厅里，紧绷着脸不动如山，坚拒恩尼斯将儿子的骨灰带去断背山；倒是其母一脸宽容，带他上楼去儿子的房间缅怀旧人，临行前还找出一个纸袋，让恩尼斯把杰克的血衣带走，这是令人动容的一幕。李安曾在访问中说，其父是一个很严厉很传统的人，而母亲则是那种只求儿子快乐就心安的母亲。在这个意义上，李安兴许就是片中的儿子。假如三部曲是李安借以化解两代矛盾寻找感情平衡的作品，《断背山》便有点像鞭尸，将深深埋藏的隐痛重新挖掘出来。

　　回顾李安从影以来的作品，《断背山》大概是最悲观的一部了；人生中的哀伤没有任何方法可以化解得了，情人丈夫妻子父母儿女，人人都是输家，无一幸免。人生苦海，倒很有点佛家的况味。恩尼斯的小女儿爱玛快要结婚了，父亲问："他爱你吗？"女儿答："他很爱我。"女儿答得肯定，但心底里可有一丝犹豫？作为观众的我们，似乎也没法感受得到新生活到来之前的喜悦，仿佛这只是另一个循环的开始。片中有一段，杰克夫妇在餐厅里巧遇其妻的旧

时好友和她的丈夫，表面上看来那么幸福风光的一对，底子里却也千疮百孔；两个男人坐在外面的长凳上发牢骚，甚至眉来眼去。这场戏原著里没有，跟朋友谈起，大家都觉得有点突兀，是为了强调正常家庭生活的不可能，还是为了测试主流意识形态的底线？然而，回顾李安过往的作品，前者看来较可信。

打从他的第一部英语电影《冰风暴》(*The Ice Storm*, 1997) 开始，李安似乎在寻找一种有别于三部曲的风格，减少了戏剧性的夸张，多了点距离，有时候显得不够从容，但到了《断背山》，却已能做到情深而不滥，很有节制。李安令人想起法国的克劳德苏堤 (Claude Sautet)，那么专注于自己的手工艺，一针一线细心地编织着电影梦。在这个狂妄自大的年代，李安能够做到不以物喜，不以己悲，单是这份涵养便非什么《英雄》《无极》所能及了。

2006 年 3 月

吉屋出售

久久不敢去看《不速之吓》(*The Others*, 2001)，因为怕鬼，结果还是看了，没有尖叫掩眼等看恐怖片的指定动作。踏出戏院门口，身前身后人山人海，却不寒而栗起来——人都有看不见的事物，倒不是因为真的看不见，而是因为不敢去面对，一如片中的女主角妮歌洁曼(Nicole Kidman)。她独自一人带着两个孩子，住在英伦海峡英国小岛的古老大宅里，丈夫一年多前去参军了，音讯全无，管家、花王神秘失踪了，连薪水也没拿。影片以妮歌洁曼的噩梦开始，楼下传来敲门的声音，原来是新来的管家、花王和哑女清洁工人。一切从这里开始。

这部电影令人想起希治阁的作品，特别是他在美国拍摄的第一部影片《蝴蝶梦》(*Rebecca*, 1940)。也是一个女人的故事：出身寒微的钟芳婷(Joan Fontaine)嫁入豪门，丈夫是风度翩翩的鳏夫劳伦斯·奥利弗，但自她踏进夫门，就渐渐发觉整间屋都弥漫着丈夫前妻 Rebecca 的影子，阴沉跋扈的中年女管家更令性情柔弱的钟芳婷一步一步走向精神崩溃。妮歌洁曼和钟芳婷都住在一幢与世隔绝的古老大宅里，那里面同样有数不清的紧闭着的房门和一大串当啷

作响的锁匙。孩子们天生怪病，见不得光，全屋沉甸甸的窗帘因而都拉得密密的，每进出一间房间都要将门锁上，容不得一线光从屋外漏进来。说穿了，原来见不得光的却是令人胆战心惊的事实。打从开始，妮歌洁曼饰演的年轻母亲已是一副歇斯底里、神经兮兮的样子，她守着每一道房门，独力支撑着这个小家庭，想想也真是不简单。一天，她迷失在大雾中，却与丈夫久别重逢。她问：你为何这么久才回来？丈夫答：我要一路找回来。听着只觉凄怆；在近年的好莱坞电影里已很少看到这般动人的场面了。想起挚爱的亲人病逝后，家门口的灯夜里一直亮着——"要不然她会认不得路回来的。"姑姑说。

希治阁曾说《蝴蝶梦》像童话故事《仙履奇缘》，钟芳婷是那可怜的三女儿，那时刻像幽魂般出现的女管家就是恶毒的姐姐。这样说来，在《不速之吓》里，姊弟二人的角色倒有点像德国童话里的汉斯与格莱泰了；童话中的小孩子最后把吃人的老太婆推进了烤炉，逃出生天，可怜电影中的吃人魔却是自己最倚赖的母亲，又如何脱得了身呢？在现实生活中，这类悲剧天天上演着，没完没了；大抵童话里人物角色的原型都来自有血有肉的真实生活。年轻母亲无法面对她与孩子们的关系，孩子们也拒绝接受可怕的现实。片中的母子三人还数姐姐比较清醒，只有她看得到家中的不速之客，并透过图画将他们呈现了出来；弟弟则对母

亲无限依恋，始终不愿意承认她的疯狂，直至母亲自己最后也看清了真相，一家三口逃回家中，从窗内看着不速之客离去。她那么绞尽心力维系着的，不就是这个"家"吗？影片结束时，我们随着不速之客走出了这幢大宅，地产经纪顺手关上大闸，并挂上了一个"吉屋出售"的告示牌，让人想起了《大国民》末段，摄影机走出了凯恩的古堡式豪宅，停落在片头出现过的"不准进内"的告示牌上。家宅是私人的空间，旁人不得轻易逾越，正如我们的内心世界，常常关着大门，闲人免进。

2001 年 11 月 16 日

蔻丹留旧痕

在成长的过程中,我们都要告别过去,继续上路,一如片末几个隐没在黑夜里的小孩。

无声的艺术

香港电影资料馆的开幕节目"亚洲电影资料馆珍藏",找来了多个亚洲国家的经典作品,虽然难能可贵,却不容易吸引观众入场。这批作品的类型比较芜杂,从纪录片到剧情片,从默片到有声片,远如最早期的《爱迪生短片》(1898),近如脱离法国统治后的越南电影《自由鸟》(*Tree Bird*, 1962),年代横跨大半个世纪。它们在自己的国家当然是重要的经典,具电影史的价值,但对本地的观众来说,却缺了一个鲜明的主题。我对默片素感兴趣,在这里也就从这个角度出发,希望可稍稍理出一个头绪来。

在八部剧情默片里,《忠次旅日记》(忠次旅日記,1927)和《泷之白丝》(滝の白糸,1933)代表了日本无声电影的艺术高峰。伊藤大辅的《忠次旅日记》不但是剑戟片的经典,更被公认为日本最优秀的作品,其地位有如《小城之春》之于中国电影。大河内传次郎那张面孔,涂着白白厚厚的粉,骤眼看像戴了面具,忧伤却从皮底里钻出来,于神不知鬼不觉间爬满一脸,仿若一面攀满蔓藤的古墙。那张面孔既属于能剧,也属于默片。当身心俱疲的大河内传次郎狂暴地舞动着他的剑,摄影机也拼命地跟着他的身

体扭动，犹如上了身，令人想起小津安二郎记录尾上菊五郎歌舞伎艺术的《镜狮子》（1935）。由是明白了，日本传统的舞台表演和二十世纪的电影这两门看似风马牛不相及的艺术，竟可以是灵犀相通的，而且在日本古典电影里找到了最优美的结合。

一九三〇年至一九三四年是日本默片最成熟的时期，也是日本电影从无声过渡到有声的阶段，沟口健二的《泷之白丝》虽然是默片，但片中对白颇多，也许他是已把它当作一部"会说话"的电影来处理了。翻看岩崎昶的《日本电影史》，才知道沟口健二早于一九三〇年已在《故乡》（藤原義江のふるさと，1930）一片中便开始了局部有声的试验。正如很多电影史学家指出，其实可能电影从来都是"有声"的，西方的默片常有乐队现场伴奏，日本的默片则习惯有解说员旁述，类似香港四五十年代的"天空小说家"，一人扮演数个角色，有些甚至很具号召力，能产生明星效应，大抵与日本传统舞台上形体和音声分家的做法有关。日本默片的这个传统，也影响了韩国电影的发展。在这次"亚洲电影资料馆珍藏"的节目中，有一部韩国默片《检事和女先生》（검사와 여선생，1948），摄于一九四八年，却仍"拒不开口"。一九四五年韩国独立了，前殖民的日本却把混音和配音的设备都送回日本，而当年星级的解说员仍是票房保证。

这两部相距十五年的作品，说的都是一个女人扶植男人成材，而最终却要接受这个男人审判的故事。有趣的是，这两个男人都成了检察官——社会道德的仲裁者。当然，影片的重点各有不同。沟口健二由来偏爱描述女性生存处境的素材，改编自泉镜花的《泷之白丝》便是默片时期的代表作之一，虽然尚未达至《残菊物语》(1939)、《西鹤一代女》(西鶴一代女，1952)、《雨月物语》(雨月物語，1953)、《山椒大夫》(*Sanshō Dayū*, 1954)、《近松物语》(近松物語，1954)等作品的纯净深远，却已见到其风格的雏形——浮世绘式的人物描写、四时景观变化与人事沧桑的对照、卷轴镜头的流丽静谧……同样拍社会急遽变迁中的女性命运，尹大龙的《检事和女先生》少了沟口健二那份幽渺哀伤的感怀，而更着紧于与脱了节的历史步伐接轨——韩国刚挣脱了日本的殖民统治，一切百废待兴，最重要的还是守着那不能动摇的儒家基础，其他的自可重新建立。当然，对于今天的我们来说，最动人的倒是那素朴镜头下汉城（注：今首尔）的其时其人其事。这就是电影的魔术。

我一直钟情早期的中国电影，可惜看到的机会不多，今次资料馆选映的四部默片，以前都曾看过，难免有点失望，不过听说阮玲玉主演的《再见吧，上海》(1934)是中国电影数据馆新近修复的拷贝，且配上了背景音乐，希望比以前看到的版本完整。说到有声电影在中国的发展，张

石川是要记上一功的。一九三一年，他导演了《歌女红牡丹》，虽然是蜡盘发音，总算是中国第一部有声影片；同年十一月，他开拍第一部片上发音的影片《旧时京华》，是中国第一部真正的有声电影。可惜影片于一九三二年公映时正值"一二·八"日本侵略上海，时机不好，也打乱了明星公司发展有声电影的阵脚。

这次展出的作品中，有两部张石川导演的影片——《劳工之爱情》(1922，又名《掷果缘》)和《脂粉市场》(1933)，也是明星公司出品，却都是默片。《劳工之爱情》是部滑稽短剧，基本上是舞台剧平面的布局，大部分采用全景，却已开始运用特写和剪接来达至电影化叙事的效果。张石川跟郑正秋合作得最多，郑正秋醉心文明戏，他们早年合作的电影里便有不少是因利乘便、直接改编自文明戏的，作品里也就当然有抹不掉的文明戏影子，而那年代盛行的章回体通俗小说的叙事体裁，也肯定影响了张石川，《啼笑姻缘》(1932)那流水账式的叙事手法便是很典型的例子。从这个角度来说，《脂粉市场》便显得有点不同。作品的剧本出自左翼文人夏衍（化名丁谦平），在内容上固然有"进步"的倾向，在技巧上也比较注重电影作为一个新媒体的特质（他曾以黄子布之笔名译写苏联普多夫金的《电影导演论》)，如是剧本由张石川导来，自然增添了一点时髦的电影感。

在地图上从中国西北部攀过喜马拉雅山，在时光隧道里回头走两步，便去到了印度默片《黑天神》（1927）的国度里。影片说的是一个宗教故事——黑天神是个反斗星，从早到晚不是在家里偷母亲祭神的糖果给村里的野孩子吃，就是跑到山上戏弄村民，只有善良的娜妲被他的神秘力量弄得如痴如醉。导演巴贝拉奥（Baburao Painter）画家出身，却迷上了电影，一九一七年开始自组公司拍片，题材虽多取自宗教故事及神话，却出奇地自然写实，这次放映的《黑天神》便充满令人倾倒的率性童趣——顽皮的黑大神在美丽的阳光里跳跃着，跳出了活泼泼的生命来，大半个世纪前的默片可不是无声的，放开怀抱，我们是可以听到风吹过树林时的沙沙作响、流水淙淙，还有小鸟归巢时的热闹。

2001 年 1 月

韩国战后人间相

在一九七八年的严冬，我第一次惊觉电影的世界版图里，原来有一个国家叫作"韩国"。那一年我们还在波尔多，法国南部的冬天阴晴不定，我以四分之一桶水也没有的法文看报纸，模模糊糊地读到了一段关于韩国女星在香港被绑架的消息。很多年后，我才知道这位女星就是大名鼎鼎的崔银姬。他的导演丈夫申相玉也于同年被绑架，都被挟持去朝鲜。夫妻俩再相见已是五年后的事了。听说申相玉因多次企图逃走而被监禁，释放后始获准与崔银姬重叙。其后申相玉重组申氏制片公司，与崔银姬继续夫妻档，一九八六年在维也纳的美国大使馆寻求政治庇护，到了美国定居，三年后重新踏足韩国。

今天听来，这一切一切都显得遥远陌生，但回想起来，在冷战的氛围里成长的我们这一代，对这类故事，是应该不会感觉太陌生的，起码"铁幕"一词便是从那时期的好莱坞电影和报章杂志里掇拾回来的。对我们来说，一九四九年是决定性的一年，犹记得小时候常听母亲说一过深圳就会心震。其实一般小民都左右不分，但回乡过关时见到板着门神面孔的解放军同志，总会心跳加速几倍。

五十年代朝鲜战争后的韩国社会，其实和我们有不少相似之处。例如，同样有不少人因内战而南下，从此有家归不得；例如，大家都经历战后的经济萧条，食不果腹；例如，大家都要面对西方意识形态对传统儒家文化的冲击……看韩国五十年代中至六十年代初的文艺片，也因而常会勾起对同期香港电影的联想，特别是粤语文艺片，不期然生出一份很特殊的亲切感来。

君不信，请看看俞贤穆的《误发弹》（오발탄，1961），片中饱受生活和牙疾折磨的大哥，他那副打下门牙和血吞的哑忍模样儿，不很有一点吴楚帆的影子吗？他们做人的共同目标，都是当一名好父亲、好儿子和好丈夫。然而，战后南来汉城的这一家人，却连最卑微的生活也过不下去。长年卧病在床的母亲一天到晚失常地喊着："我们走吧！"走？往哪里去？回老家吗？回得去吗？母亲横卧在前景的炕上，心情郁闷的大哥坐在不远处，二人中间隔着一扇窗，心怀怨愤、决意犯险的二弟隐没在阴暗的后景里。片末，大哥领了薪水，把心一横，到牙医处去把烂牙拔掉，含着满嘴的鲜血跳上一辆的士，往哪里去好呢？妻子难产死了，弟弟被关在牢里，妹妹向美兵出卖肉体。他颓然倒在座位上，对司机说："我们走吧！"走进这座大城市了无边际的黑夜里，就让它吞噬了吧。导演俞贤穆以极度灰暗的画面，呈现了战后韩国的绝望心情，那份一悲到底的歇斯底里，

每每令人想起韩国民间说唱（pansori）的凄厉荒凉。

片中有一个女性角色，占戏不多，却令人看后久久未能忘怀。战争期间，她是前线的护士，曾为在战场上受伤的二弟护理。战后某天，二人在街上重遇，二弟跟她回家坐，看到她家里墙上挂着的一帧相片，看得呆了，说以前病房里的伤兵都迷恋她那蒙娜丽莎式的微笑。这个女孩衣着时髦，仪态大方，言谈间虽然流露出战后孑然一身的寂寞，却没有流于自怜，白天努力进修，晚上大抵在风月场所工作；她在抽屉里藏着一把手枪，单身女子随时可能用得上。端的是一名独立自主的好女子。即使是二弟的明星女友，虚荣不是没有的，却终归是用自己的能力养活自己，不若一班战后归来的男子，终日借酒精来麻醉自己；受了伤害的不只是他们的肉身，还有他们作为男人的尊严。

申相玉导演、崔银姬主演的《地狱花》（지옥화，1958）是另一出描写战后生存状态的出色作品，男主角是一名退役军人，战后靠走私谋生，可是这部影片真正动人之处，却是在于它写活了一个有血有肉的"坏女人"。崔银姬饰演一名专做美国大兵生意的妓女，她的身体婀娜多姿，在柔软贴身的长裙底下肉香四溢，令人不饮自醉；在她那一张韩国女人特有的宽面孔上，更是明明白白地填满了七情六欲，一点也不含糊。我们银幕上的白燕、芳艳芬总是带着贞妇的姿态去卖身，《地狱花》里的崔银姬却坚守专业的

操守，坦荡荡地对待她的生计。对于讨厌的男人，她绝不客气，一分便宜也不会让你占；对于看上了的男人，倒又绝不吝啬，甚至不惜出卖曾经喜欢过的另一个男人。她挑逗情人的弟弟，被情人撞破，打了一巴掌，接着一个大特写，把她的贪与痴皆表露无遗——整个银幕都被她那张圆月似的面孔填满了，倔强的眼睛里没有一丝歉意，倒有几分挑衅的况味。

这样的一个故事，我绝对可以想象由卡内拍成如《雾港》（*Quai des Brumes*, 1938）般的伤感，或由费立兹朗拍出如《紫红小街》（*Scarlet Street*, 1945）般的 noir（黑色）；但申相玉的故事却是在光天化日之下展开的。片中很多实景，熙来攘往的火车站、闹市中的街道、美军的营地、悠闲的沙滩，在在都在告诉我们：这并不是一个编导刻意经营出来的虚构世界，而是一个天天搬演着类似故事的人间社会。说着说着，竟有点雷诺亚的《汤尼》（*Toni*, 1935）的味道了。结局是带点应付性质的从俗，弟弟带着一个品性纯良的年轻妓女离开地狱回乡去，观众坐了一个多小时的道德过山车，最后还是平平安安地回家去；到底是五十年代。

<div style="text-align:right">2003 年 11 月 21 日</div>

传统与现代

电影节的时候错过了林权泽的《春香传》(춘향뎐,2000),最近才有机会补看录像带,很喜欢,其实这部作品是绝对应该看大银幕的。《春香传》是韩国家喻户晓的民间故事,有点像西方的《罗密欧与朱丽叶》或中国的《梁山伯与祝英台》,多次改编拍成电影。七十年代末与妻子崔银姬神秘失踪、双双被掳劫到朝鲜的知名导演申相玉,第一次拍摄彩色电影便是《春香传》(1961),并凭此展开了他六十年代电影事业的高峰。《春香传》的故事跟我们的《紫钗记》差不多,官妓之女春香年方及笄,艳名四播,文才过人,慕名者众,她却独独钟情俊俏的县官之子而私订终身。多情公子上京赴考之时,春香因不甘屈服于新官的淫威而受尽磨难,几乎命丧黄泉,最后夫婿高中,接春香上京受封,大团圆结局。为什么踏入千禧年,林权泽仍要选取这样一个传统的题材呢?不怕过时吗?微妙的是,影片拍出来,不但不过时,还充满了现代艺术的旨趣。作品以一名说唱艺人贯串全片的叙事。"潘索拉"(pansori)是韩国传统的说唱艺术,一名鼓手伴着一名歌者,就像中国的说书,一把人声唱出众多人物,且夹叙夹议,艺人唱到投

入处还会随着情绪扭动身体，像"上了身"，不若我们的鼓书艺人，总是那么气定神闲，永远没事人一般。广东南音的声调，犹如流过蜿蜒曲折的百结回肠，最后从口腔里吐出来的，仿佛只剩下了渺渺的苍凉；而韩国潘索拉的歌者，却往往唱得声嘶力竭，犹如把五脏六腑也掏了出来。林权泽多年前曾拍《天涯歌女》(서편제，1993)，说的便是这门穷途末路的民间艺术，最后那场姊弟绝唱，便看得人肝肠寸断，泪眼涟涟。

影片开始时，说唱艺人在偌大漆黑的现代舞台上，身穿白袍，手执纸扇，向观众唱出这则哀艳动人的民间爱情故事，唱着唱着，画面便接到十八世纪的韩国。县官之子初见春香，惊为天人，镜头随着他的视线移动，春香在树林里缓缓而行，接上一个大特写——一对红色的缎鞋踏上秋千板，红艳的长裙在树影婆娑间飞扬，荡得旁人神魂颠倒。其后，县官之子就是在这条红裙子上写下他的海誓山盟的。平素才子佳人的电影，常爱拍他们在闺房里的画眉之乐，而总是略过了画眉之外的旖旎风光，林权泽却坦然地描绘这对少年人初尝风月的欢愉；两口子在闺房内嬉戏，从外厅到内房，连屏风滑门也遮掩不了那无限的春光。正因为尝过快乐的滋味，别离变得难以忍受，而春香的坚贞不屈，也就添了一层有血有肉的色彩。

当银幕上演一幕又一幕人世间的悲喜剧时，歌者一直

都在幕后说唱,细节的描绘线密如工笔画,构成了影像和口述的双重叙事,县官之子派遣书童向春香传情时,影片便以很长的篇幅描述那段路程上的明媚风光。可惜字幕只有英文,若配上优雅活泼的中文字幕,一定生色不少。在关键处,摄影机又会带领观众返回现代的舞台——春香被阴毒的县官严刑拷打时,镜头并没有"乘势追击",倒悄然隐退至一个大远景,紧接上说书艺人的近镜,继而转从他的背后捕捉台下听得入神的现代观众。片末,春香乘坐花轿喜滋滋地上京,摄影机旋即回到舞台——表演圆满结束,观众欢呼。林权泽巧妙地将传统戏曲与现代电影结合在一起,在玩味叙事艺术的乐趣的同时,也向无坚不摧的好莱坞模式说"不"。当活力充盈的韩国风渐至的时候,也请大家不要忘记了林权泽这位韩国电影的老艺人。

2001 年 7 月 6 日

秘密的阳光

丈夫意外身亡,少妇(全度妍)带着儿子离开伤心地首尔,去到丈夫出生的小城密阳重新展开生活。路上,汽车坏了,憨直鲁钝的车房佬(宋康昊)前来解救;其后,在她堕进了人生深不见底的绝望里的时候,也是他守在身旁,不离不弃。少妇问:密阳是个什么样的地方?车房佬说:跟别的地方一样,没有什么不同。少妇说:你知道"密阳"的汉字什么意思吗?就是秘密的阳光。回头想想,车房佬说的没错,太阳底下无新事,有人的地方就有人的故事,离不了生老病死;少妇说的也没错,她是为了逃离首尔的一切,包括母亲和其他家人,才来到这个陌生小城,寻找秘密的阳光。可是,天地不仁,不但没有伸开慈爱的双臂,还残酷地夺去了她儿子的生命。

韩国导演李沧东不好花巧,老老实实地拍出了生命的悲怆,质疑活着的意义。面对无涯的苦海,我们如何过渡到彼岸?过渡得了吗?真的有彼岸吗?少妇先是寻求宗教的慰藉,对面西药房夫妇引介她入教会,大家为她祈祷,牧师的手安抚着她那被撕裂得惨不忍睹的心灵。她以为自己已觅得新生,甚至带着路边摘来的小白菊,去监房探望

杀死儿子的凶手，打算宽恕他；但当凶手出奇平静地说仁慈的神已宽恕了他，她像掉进了无底深渊。当这个自称万能的神连宽恕也一手包办的时候，人还可以做些什么呢？她只能愤怒。她看到凶手的女儿被欺凌，心中万般矛盾，却始终没办法伸出援手；她只是一个平常的人，做不了神的事。她去影音店偷了一张音乐光盘，拿到露天播道会上播出，歌词是：你是骗子。她引诱正襟危坐的药房老板，当男的在她身上乱爬的时候，她睁大双眼，瞪着苍天，挑衅着，仿佛在说：我操你。

李沧东文学出身，写小说，在大学教书，二○○三年被委任为文化部长，那时一名韩国朋友说他是既喜且忧，喜的是终于找到了一个懂得文化的君子担当其位，忧的是电影界少了一个真正的艺术家，但听说他现已辞官归故里。他四十岁才开始拍电影，至今只拍过四部——《黑道初哥》（1998）、《薄荷糖》（박하사탕, 2000）、《爱的绿洲》（오아시스, 2002）和《密阳》（밀양, 2007），每一部都称得上是真正的"作品"。头两部作品都描写天真的失落与磨灭，第三部拍两个边缘人的相濡以沫，这次的新作既残酷地揭示出生命的无常与不公，也温厚地拥抱人间有情。片中的凶手是个教孩子们公开演说的补习老师，他说演说能培养孩子的自信，自己的女儿却沦为问题少女。现代教会以至整个社会也常以漂亮虚浮的修辞去安抚惶惶的人心。

看完《密阳》，回到家中，我找出了基耶斯洛夫斯基的《蓝》。两部作品的故事出奇地相近，都同样写丈夫儿子意外死亡，留下女子孑然一身，此后漫漫人生，何以为继？西方人的神总是站在高位，人也因而显得更为寂寞，一如《蓝》的结尾——丧夫丧子的女子、独住老人院的母亲、年轻的陌生男子……都被漫无尽头的黑夜和沉郁的音符淹没。李沧东倒将我们带回寻常百姓家，在那堆满杂物的后院里，憨厚男子提着一面镜子，让女子把自己的头发一小束一小束地剪下，发丝在院子的一个角落里随风飘扬，太阳并没有吝啬，既有情也无情。

2007年11月9日

泛萍浮梗不胜悲

近日来常常深宵要看一阵子小津安二郎的电影才能安然入睡，每次看到片头工作人员的名字，端庄而又看似随意地写在素朴的麻布上面，心里就会踏实起来，就如一个惶恐的迷路小孩，终于回到家门。是的，是这个门口了，只要按按门铃，就会回到熟悉的家。小津是什么时候开始爱上了这块麻布的？最近重看小津的喜八三部曲，发觉第一部《心血来潮》（出来ごころ，1933）的衬底还是比较花俏，到了第二部《浮草物语》（浮草物語，1934）却用上了麻布，从此情痴一片，不离不弃。都说小津特别偏爱这部作品，二十多年后重拍了一个彩色版本——《浮草》(1959)。原来市井味浓重的坂本武变成了内敛庄重的中村雁治郎；原来的内陆小村，变成了海滨小镇；原来流浪艺团一伙儿是夤夜乘搭火车抵达的，后来一众却是乘坐小轮船在蔚蓝的天空下驶进海港的。如果三十年代两战之间的村野是灰扑扑的，那么战后经济重建中的日本小镇就合该是欣欣向荣的色彩斑斓。影片之端，镜头从沙滩遥摄灯塔，右近镜有一只玻璃瓶，二者形状相近，一近一远，一黑一白，平行排列，黄澄澄的沙滩横切过画面的底下层，四分之三的画面却是

海天深浅不一的蓝，形成了极美丽的构图。《浮草》是小津色彩最华丽的影片。

小津喜欢民间的表演艺术，他第一次尝试拍摄有声电影，便是歌舞伎名演员尾上菊十郎六世演出的舞台纪录短片《镜狮子》(鏡獅子，1935)。返回默片的年代，《心血来潮》第一幕拍的便是说书场景，镜头扫过现场的观众席，升斗小民看得投入之余，却不忘攫取身边的小便宜，一只早已被掏空了的银包诱得台下好戏连场，比台上的表演更精彩，小津的手法抵死幽默而不刻薄，处处感念众生。同样的推轨镜头在《浮草物语》也起码出现了三次：第一晚演出也算得上热闹的观众席上，其后在同一个剧院里，场面却冷清寥落，最后一次是戏班解散，镜头轻轻扫过收拾好了的行装，仿似一只慈祥长者的手。但绝大部分的时间，小津的镜头都是不动的，而在他往后的作品里，摄影机更变得越来越安分，静静地守在那里，候着那日常生活里的活动——人物的进出镜头（左右、前后，有时候甚至上下），家居滑门的一开一关，户外的风吹衣裳床单……小津在最寻常的事物里看到了"诗"。在这一点上，他跟尚高克多倒是很接近的。在《浮草物语》里，戏班班主的私生子跟年轻女伶在许愿树下初次幽会，风吹叶动，远处的旗幡更翩翩起舞；在彩色版的《浮草》中，二人在戏院外的小巷里初次接吻，片片纸碎在风中飘扬，仿如下雪，也像落花。小

津以不动的镜头捕捉了年轻人躁动的情与欲。

太阳底下无新事，戏班班主也曾经年轻。年轻时代的班主，正如团里的几名男演员一样，每到一个新地方，情欲的细胞就不负责任地活跃起来，到处留情，结果小食馆的女子替他养了一名儿子。当他重返旧地，欢天喜地去看已长大成人的儿子时，却撩动了现任情人的妒火，只见在不动声息的镜头底下，二人在街道的两旁对峙着，互相说着伤害对方的话，中间隔着一场无情雨。一九五九年的版本比一九三四年的默片多了色彩和声音，却添了悲观和哀伤。假如在旧的版本里，小津对农业社会的人情世界仍存信心，在日益现代化的社会里，人性已变得不可靠，正如彩色版本中的一名角色说："今时今日，太阳底下已没有什么是恒常的了。"是的，一切都在急速的崩坏中，因此，共甘苦的兄弟也可以出卖自己的伙伴。

在《浮草》食馆老板娘的小小客厅里，有一扇大窗，窗外开满红花，戏班班主坐在那里品尝清酒，一脸的自在。但寂寞是小津不变的主题，窗外的红花开得再灿烂，它还是会锲而不舍地跟随着你。我们别无选择，只能接受，一如故事中的父亲、母亲、男人、女人。最后，戏班班主和情人在火车站重遇，正是泛萍浮梗不胜悲，女的替男的点烟，还是一起上路的好。在片末，火车载着它的乘客轰轰

驶向远方，那远方，从默片里深沉的灰，变成了彩色片中的湛蓝。但寂寞还是寂寞，怎么样也逃不掉。

2003年4月4日

小津安二郎之男女篇

小津安二郎的电影里很多嫁女戏，最动人的当然是笠智众、原节子主演的《晚春》（1949）。片中的父女在女儿出阁前到京都玩了几天，因为这以后便没有此般亲密共处的机会了，东方社会是嫁出去的女儿如泼出去的水。女儿不舍老父，父亲却以自身的经验向女儿说出了婚姻之道；他说不要以为结了婚就立刻会找到幸福，一切都要艰苦经营，夫妻相处，可能要花上十年八年互相适应，当年原节子的母亲便曾独自躲在厨房里哭了不知多少遍。老父鼓励女儿努力争取幸福时，也让她明白快乐并非必然；作为过来人，他当然深谙个中的道理。

也是笠智众，一年后在《宗方姊妹》（宗方姉妹，1950）里当了田中绢代和高峰秀子的父亲，他身患绝症，在京都寺院从容豁达地面对死亡，最放心不下的却是大女儿不愉快的婚姻——她的丈夫山村聪因长期失业而变得暴躁消沉，终日借酒消愁。当年女儿的这门亲事恐怕也是由他做主的吧。小津拍人物对话，一般都爱用正面镜头，拍摄山村聪跟田中绢代的谈话却多番只拍他的背影，他摆出一副满不在乎的姿态，情愿抱着小猫逗玩也不要正眼望妻

子；妻子坚毅的意志和默默的承受也许更加伤害了他的大男人尊严，甚至令他狠狠地打妻子来泄愤。最后他因饮酒过度而暴毙，本来可以回复自由身的妻子拒绝了旧恋人的求婚，姊妹俩返回京都陪伴弥留的父亲。这名丈夫实在太了解自己的妻子，他以死亡来换取妻子终身的忠贞。

佐藤忠男曾说山村聪饰演的丈夫代表了战后受挫的日本男人（一如《风中的母鸡》[1948]中从战场上回来的丈夫，因接受不了妻子为生活卖过淫的耻辱而饱受煎熬），当然很有识见；然而即使放在今时今日，作品对男女关系的描写仍然很具洞悉力。

西方评论对这部作品并不特别推许，例如著名电影学者大维博维尔（David Bordwell）便认为影片中田中绢代和高峰秀子分饰的姊妹花过于程序化地代表了传统与现代的二元对立，山村聪饰演的丈夫的情感爆发流于外露，酒后回家暴毙一场惹来高峰秀子的尖叫，更是小津电影里前所未见的场面，这些都合该出现在好莱坞的通俗剧里，而不是在端丽恬静的小津世界。这些听来都言之成理，但说真的，小津电影貌似散漫，而实质上结构紧密，并经常出现工整的人物对照，例如贤淑保守的女儿旁边永远有一个活泼新潮的女友。西方学者的评价后面也许隐藏了一些没法化解的文化差异，西方的个人主义与东方的伦理思想确是南辕北辙的两套价值系统。父母子女的亲情比较单纯，因

此西方人看《独生子》(一人息子，1936)、《晚春》《东京物语》(東京物語，1953)等同会深受感动，相对而言，东方人夫妻之间那情与义的界线，就显得微妙和复杂得多了，西方人(甚或今天的我们)都不容易体悟。小津电影可贵之处，在于他绝不掩饰对传统文化的眷恋，却也对新的事物有极大的包容。片中的妹妹高峰秀子时髦新潮，遇到心仪的男人便主动出击，这个男人就是姐姐田中绢代的旧恋人，但另一方面她又替姐姐不值，多方撮合姐姐与她的旧恋人。小津写这对姊妹之间，有时是微妙的竞争，有时是深切的关爱。姊妹俩代表了两种不同的价值观，但小津就如片中的父亲，怜惜着不幸的大女儿，又纵容着任性的小女儿，问题不在错或对，重要的是各自坦然选择自己的道路。十一年后，小津重返京都拍摄《小早川家之秋》(小早川家の秋，1961)，寡居的大嫂秋子(原节子)决定维持现状，不再结婚，却鼓励小姑纪子(司叶子)争取切身的幸福，到札幌去追随她喜欢的男人。在小津的字典里，"幸福"这个词是复杂多义的。

2003年5月16日

戏文子弟的艺术

对于沟口健二的长镜头美学，早已有很多名家著书立说。在本地，陈辉扬曾于八十年代后期写过一篇《浓出悲外，俯鉴尘寰——沟口健二作品选评》（收录于他1992年出版的《梦影录》），对沟口的艺术有非常透彻的领悟。他说："歌舞伎的舞台风格，远承安平时代'雅'之感性，经德川初期，衍化为禅宗启发的'寂'之美学，至德川中后期，普及文化以'粹'之感性为主。《残菊物语》的自然醇厚，正深植于这三种文化感性的融汇，成为创立日本电影风格最重要的电影之一。"今次重看《残菊物语》（殘菊物語，1939），最吸引的便是那几场歌舞伎的戏。

影片以一场歌舞伎《四谷怪谈》（四谷怪談）开始，摄影机从侧面捕捉整个舞台，父亲菊五郎和儿子菊之助同场演出。很明显，作为一名歌舞伎演员，菊之助并不出色（说实话，我看不懂歌舞伎的艺术，一切都只是从银幕上其他角色的评头品足而来的），他只不过是因袭了父亲的"家名"，没有人敢对他直言而已。这一场戏特别注重舞台的调度与花巧的掩眼法，确立了歌舞伎作为一种大众娱乐的性质。第二场菊之助的歌舞伎表演要在影片的下半部过后才

出现。离开了家门，菊之助的偶像光环顿然失去光彩，其后多年在东京以外的剧团学艺，尝尽人世间的凄苦，在"逢の关"一节戏里，菊之助不再扮演雄赳赳的武夫，倒反串演出倩女幽魂，温柔委婉得如一缕轻烟，从阳刚到阴柔，菊之助的艺术在不知不觉中茁壮成长，开花结果。相对于沟口爱用的卷轴式长镜头，他的这几场舞台戏都剪接得比较细碎而紧凑。就这一节来说，镜头先从高处俯拍舞台全景，冷静地观看菊之助精彩投入的演出，时而插入台下观众及站在台侧看戏的其他人，包括对菊之助相知至深的妻子阿德；躲在背后的红颜知己，大抵就是台上典雅清净的女性的原型。第三场歌舞伎是菊之助获父亲接纳后重返东京剧团的狮子舞——小狮子出生后不久，就被狮子爸爸赶走，小狮子苦修多年，终于获得父亲的认同，台上台下都扮演着父子团圆的故事。父亲对儿子说："一个演员的艺术，不能单靠技巧。"东方的传统艺术建基于技术的艰苦磨炼与对人生的深彻体悟，一层叠着一层，绝对取巧不了。经过了岁月沉淀的过滤，舞台上的每一举手投足，每一音韵乐声，都慢慢变得清澈如水，返璞归真；不是显露在表面上的"真"，而是默然潜藏在民族心灵深处的"真"。在这一场戏的最后一组镜头里，摄影机保持着冷冷的距离，舞台像一幅悠长的卷轴横过银幕，镶嵌在漆黑里，令人思考传统文化的特质。

在最后一幕里，菊之助站在船头接受两岸观众的喝彩，镜头从病榻上垂死的阿德，跳接回菊之助，哀伤隐藏在一张纹风不动的脸孔后面；他已成为出色的演员，一踏上舞台，悲也好，喜也好，都只能人生如戏，戏如人生。写传统曲艺，没有看过比《残菊物语》更知心的电影，噢，也不要忘记韩国林权泽的《天涯歌女》(1983)，当然还有侯孝贤的《戏梦人生》(1993)。

2004 年 12 月 17 日

烟花丛里清水宏

一九三三年,清水宏拍了《港口的日本姑娘》(港の日本娘,1933)。影片开始时,镜头横移过海港,迷蒙一片,然后一艘大轮船入镜,烟囱喷出浓浓的黑烟。接着一个大远景,岸边两名穿校服的少女挨着栏杆遥望启程远去的轮船。女孩们上学放学都在一起,回家途中,回头一看:"噢,只剩下我们了。"从山上望下去,轮船渐行渐远,日本娃娃一样的砂子对洋娃娃似的好友多拉说:"每次看到轮船开走,我都觉得伤感,也许,我属于这里。"风吹树动,更荡漾的是春心,男孩子亨利骑着电单车来了,砂子蹦跳着离去,留下多拉独自一人。但爱情是善变的,男孩子迷上了一名浪荡女子,砂子于狂欢之夜在教堂里把情敌击伤了。那一场戏,清水宏没用上他最喜爱的流动镜头,而是以一连串静止的组合,从砂子踏进教堂一刻的特写开始,接上近镜、中镜、远镜;女孩的手指轻轻一按,也就改变了一生,镜头再由远及近,最后停留在那一张茫茫然的面孔上。人生路漫漫,起步时热热闹闹,不知道什么时候已是孑然一身了。

砂子从此离开了伤心地,沦落风尘,而当她重回旧地

时，多拉倒辗转成了亨利的妻子。一对旧恋人酒吧重逢那一场，清水宏先以推轨镜头，从左向右横过酒吧舞厅，那是一个下雨夜，酒吧生意闲淡，镜头扫过一个个无精打采的酒吧女郎，落在吧柜前的砂子身上。亨利推门进来，他天生不安分，永远长不大，已开始对家庭生活觉得恢闷。清水宏以景深处理，将男的放在前景，女的则躲在后景深处。横与纵，静与动，懒洋洋与幽森森，构成了有趣的视觉效果与强烈的戏剧张力。砂子跟随亨利回家探望多拉一场，两个昔日好友久别重逢，倒真个是桃花依旧，面目全非了。当多拉从厨房走出来，只见一团毛线在地上滚动，原来缠上了砂子和亨利的脚；一对旧情人忘其所以，在客厅里跳起舞来。剪不断理还乱的不但是旧梦里的卿卿我我，还有昔日姊妹的窝心体贴。砂子意会到自己的举止不当，起身告辞，倒是明理的多拉提醒待在一旁的丈夫送好友回家。清水宏心明如镜，对人间情事种种看得非常透彻，却又处处留有余地，悲悯体恤。片中有个终日流连酒吧的小胡子中年汉，似乎对砂子很有意思，却始终保持风度，显得有情有义；我常常怀疑这个男子就是清水宏一厢情愿的化身。

四年后，清水宏拍了另一部以海港为背景的《把恋爱也忘记》。女主角是桑野通子，饰演一名单身母亲，为了让儿子受良好的教育而做酒吧女郎。有一场戏，在淡季的酒

吧里，桑野为了排解沉闷，独自跳起舞来，只见她身穿贴身西式长裙，在舞池里随着音乐节奏扭动，怡然自得却又难掩寂寞。她一心想脱离这个生活环境，但是好女人不易为，好母亲更难当；男人救不了你，最后连儿子也为了维护母亲的尊严而被打死。悲剧在浓雾里发生，令人想起卡内拍于大战前夕的《雾港》(1938)。在看过的清水宏作品里，这大概是最悲观绝望的一部。一九三七年，中日正式开战，但其实日本是早已泥足深陷，不能自拔了。记得片中的儿子与一班流浪的中国小孩为友，很有一点同是天涯沦落人的味道。

同样是写母亲与儿子，战后拍摄的《母情》(1950)便显得乐观一点了。单身的母亲因为要经营一间酒吧而无法照顾孩子，只有把他们暂托给乡间的亲友们。一辆巴士把母子四人送到目的地，下了车，都隐没在乡村的诗情画意中。小女儿和次子都有亲戚认领了，唯独尿床的大儿子乏人问津，母亲唯有上山找老奶妈帮忙。途中他们遇着一队流浪女艺人，年轻的女演员在雨中给襁褓中的婴儿喂奶，喂饱了交由年迈的外祖母背着。天雨路滑，巴士上山途中不能行走，众人徒步上山，摄影机遥遥地跟着上山的一群，老婆婆背着外孙，在雨中吸一口烟，然后步履蹒跚地继续上路，一众人等消失在山路的尽头。最后母亲不忍抛下儿女，答应大儿子回去把弟妹领回，一家人共同回去。是的，

比起前作，这部影片显得过分讨好了，但是上山这一段戏却令人想起《歌女札记》(歌女おぼえ書，1941)，清水宏最出色的作品之一。

《歌女札记》以第三者的日志形式，一章一章地交代出歌女凄婉动人的故事，格调纯净，古风盎然。影片开端，长镜头遥遥跟着女主角上山下山，穿过树林，户外屋内，登堂入室，把歌女小心翼翼地安放在大自然和社会的大环境里，亦步亦趋，却不敢放肆，避免走得太近。这是一个关于救赎的故事，整个作品就是描述歌女如何从一个社会地位最低微的流浪艺人，排除万难努力地做一个好女人。然而这个"事业"毕竟太艰难了，她后来离开了由自己一手一脚重建起来的家，重返流浪剧团。当丈夫辗转找到她时，她说：做好女人实在太累人了，不能睡懒觉，不能吸烟，一切受制于礼教。说穿了，她为的是个人的尊严。当然，最终她还是跟丈夫回去了，就如我们的戏曲故事总以大团圆作结局。清水宏对于这个主题一直非常钟爱，情节本来曲折离奇的故事，在清水宏的处理下却出落得古朴简洁，配以水谷八重子典雅深沉的演绎，变成了一则隽永的传奇。

摄于同年的《簪》，叙事风格迥异不同。《歌女札记》结构严谨，《簪》则自由潇洒。清水宏的摄影机一去到大自然，就会手舞足蹈起来。咦，说错了，摄影机并没有胡乱

舞动，它只是高高兴兴地跟着来温泉区度假的大伙儿，老老实实地记录着生命的喜悦。但是树很高，风吹叶动，画面就活起来了。还有那温煦的阳光，慷慨地洒满一地，有时候从树叶与树叶之间钻出来，有时候落在河水和温泉里，反映在人的面孔和身体上，就幻成一幅幅美丽的图画。就在这么一个悠闲舒畅的环境里，年轻的伤兵笠智众和神秘的女孩田中绢代碰面了。在旅馆的房间里，这边刚吐出了一个字，那边已忙不迭地送上不相干的另一个词，令人想起《小城之春》里韦伟和李纬在书房里的那一幕。然后，就如神话故事里一样，公主王子一定要通过三个考验。第一个考验，从一棵树走到另一棵树。小男孩从旁呐喊，田中急在心里，笠智众费力地向前走。这一场几乎都用远景拍摄，最近也不过是中景，留有余地。第二次考验，笠智众要走过窄长的小桥，他走到大半，走不下去，由田中绢代背着走完剩下来的一段。镜头以特写捕捉着她的一双脚，穿着木屐，吃力地走过圆滑的石头。第三次考验，笠智众要走上很长很长的石梯。仿佛呼应着刚才那一幕，镜头对准笠智众的一对脚，也是穿着木屐，一步一步扭动着向上。影片中对田中的背景表现得很含蓄，只从第三者口中隐隐约约知道她来度假区是为了逃避城中不愉快的感情，跟几年前的《按摩师与女人》(按摩と女，1938) 很相似。片中田中和女友晾晒衣服说贴心话的一场戏拍得极美——前后

排晾衣竹横过画面，田中在前排，从右向左晾衣服，女友则在后排，从左到右做相同的动作。跟着接上一个纵深的画面，晾衣竹从后景向前伸展，田中挨着晾衣竹从景深处向前面走来，两名女子边工作边谈心；后面是淙淙的流水，眼前是暖暖的未来。片末一场，收到笠智众东京来信的田中，穿着和服撑着雨伞，在林中漫步，细小的身影在婆婆的树影下显得孤单寂寞，走过那蜿蜿蜒蜒的小桥，拾级而上那条长长的石梯。镜头特写着她一双脚，呼应着笠智众上梯以及较早前她背着后者过河的一段，令人不能不联想起成濑巳喜男摄于一九五九年的《女人踏上楼梯时》（女が階段を上る時）。接着镜头从侧面跟着，缓缓走到前面，渐渐远离，以一个中景止。人生途上纵多遗憾，她毕竟还是走过来了，而且还会一步一步地继续走下去。

　　清水宏是烟花丛里最宜他，对个中女子的故事特别感兴趣。大抵比起寻常人家的好女儿，她们的生命总是流动的，就如水面上的浮萍，水流到那里，它们就飘荡到那里。兴许不一定出于她们自己的选择，正如《港口の日本姑娘》里的砂子，她本来最希望的就是属于一个地方，属于一个人，落地生根，但是命运为她选择了另一条道路，让她坐上了漂泊无定的小船，从此沾着风尘过日子。然而，她的好友多拉也不见得比她幸福快乐，她只能战战兢兢地"经营"着一个家，把小康世界打理得一尘不染，因为她别无

选择。为了一个不济的男人,姊妹几乎反目,砂子跟多拉回到后者的家,二人坐在昏暗的客厅里,相对无言,本来应该四季如春的伊甸园,却原来一片荒芜。砂子选择了离开,因为烟花世界永远可以有下一站,而多拉和其他的好人家女儿却只能滞留在原地。

<div style="text-align: right">2004 年 4 月</div>

现代男女

日本诹访敦彦的《妈/她》（*M/OTHER*, 2000）仿佛是撷取了日常生活的一个小小片段，没有始也没有终，看的时候惆怅，看完也同样惆怅，不若看一般的电影，我们知道无论故事多糟糕，也总可以揣着一个"结局"回家去。"结局"不一定美满，但终归是解决了一个问题，令人心安。

一男一女同居于舒适的家，男的是两间餐厅的老板，女的任职于设计公司，二人相处，也许已有一段时间，没剩下多大激情，倒也似乎没多大问题，就那么平平淡淡地过日子，一若现代社会里的多数男女。一天，一名小孩忽然闯进了他们的生活——男子前妻因汽车事故住院，照顾儿子的责任很自然地落在男子身上，也落在与他同居的女子身上，扰乱了他们的生活秩序。摄影机冷静地观照着这空间里的两大一小，如何调校着相互的关系，特别是那名无端要暂时承担起母亲责任来的年轻女子。男子对女子说：我们不如结婚吧。女人倒犹豫起来；她不知道这是不是她想要过的生活。然而，纵使万般不愿意，她也竭力做好这个"代母"的角色，其中有苦也有乐。片中有一个片段描写女子好友带着两个子女来访，女子问：你的婚姻生活愉快吗？

好友答：普普通通。看着三个孩子扭作一团，女子问：他们不会榨干你吗？好友说：不，我吸收他们的精力。没有人可以保证我们的选择正确与否，重要的是对生活的态度。

诹访敦彦的上一部作品《爱情二重奏》（1996）也拍年轻女子面对二人生活的手足无措。他将纪录与故事连成一体，摄影是曾与纪录片大师小川绅介长期合作的田村正毅，风格静谧，旁观而不冷眼，不知道《妈／她》的摄影是否也是他？在这部作品里，影像的处理倒很接近，镜头常平平和和地安放在稍低的位置，只用室内的自然采光，大抵它已太熟悉那屋中的人，不必走得太近也认得出来，倒是男子死命不肯让女子迁出的一场，镜头仿佛变成了二人的磨心，在他们歇斯底里的你推我撞中挨近二人，让我们清清楚楚地看到他们的恐惧与慌乱。这一幕的内在张力和真实，令人想起尊卡萨维蒂（John Cassavettes）的作品，特别是《面孔》（*Faces*, 1968）。片末，二人仍在一起，女子独自一人坐在客厅里，四下黑沉沉虚空空的，背后响起单音尖锐的弦乐声，现代而又荒凉，像一枚幼针，直刺入我们的内心深处里去。一切看来都没有变，却又似乎无法回复往日的模样了。

<div style="text-align:right">2000年3月17日</div>

夏日之旅

炎炎夏日，气急败坏地从恶毒的太阳底下钻到凉快的电影院里去，黑漆漆撞个满怀的，是烂挞挞的北野武。《菊次郎之夏》（菊次郎の夏，1999）是去年康城影展的参赛作品，临出发去康城之前，北野武还在替大岛渚演出《御法度》（1999）的一角。早一阵子在一部纪录片中，看到半素恶形恶相的北野武在大岛渚面前，恭谨得像个小学生。有一场戏对白比较长，他每每"吃螺丝"（注：日语，咬字不清的意思），透过副导演向中风后首次执导的大岛渚建议修短对白，大岛渚微笑着拒绝了，他也只好乖乖地从头再来。

大岛渚是北野武的恩师，当年起用在电视荧幕上搞笑的 Beat Takeshi (北野武)，饰演《战场上的快乐圣诞》（*Merry Christmas, Mr. Lawrence*, 1983）里原中士一角，他在片末抛下一句蹩脚的英语"圣诞快乐，罗伦士先生"，概括了几许世事变幻的沧桑以及人性的暧昧。他那张尴尴尬尬的笑脸，虽然并不漂亮，却到底年轻；二十多年后的同一张面孔，不但添了岁月的斧凿，更留下了死亡曾经擦身而过的痕迹。他那张本来已不俊俏的面孔，因多年前的严重车祸而变得

有点扭曲了，右眼的肌肉神经老不受控制地跳动着。本来北野武还可以装腔作势一番，延续他自《小心恶警！》(その男、凶暴につき，1989) 以来"我丑，但我威猛"的恶男形象，这一回他却偏偏度假去了，全身都"松弛"下来。眼皮往下挂，像客厅里多年没洗、沉甸甸的丝绒窗帘；肚皮不争气地挺出来，两旁的脂肪形成了一个泄气的车胎；躲在裤管里的腿，本来还可以耍个掩眼法，竟也显得无心恋战，弓字形小腿下面的双足，穿着一对拖鞋，要多赖皮有多赖皮。

片中的菊次郎虽说是陪着小男孩去寻找母亲，倒更像是他自己的一次心灵回归——小男孩胖嘟嘟的脸上挂着一双向下弯的眼睛，还有那来得太早的寂寞，不就是菊次郎本人的写照吗？也许，他一天到晚披着恶男的外衣，到处作威作福，为的只是要掩饰自己的脆弱。片中最触动我的地方，倒不是大（小）男人与小男孩的对手戏，而是菊次郎独往老人院探望年迈母亲的一段。当年抛夫弃子的母亲已无复年轻时的任性，一切俱烟消云散，只剩下一副颓败不堪的衰老躯壳。她一个人坐在窗前，双眼盯着远方，没有人知道她脑袋里想的是什么。菊次郎遥遥望着母亲，在这一刻，所有的怨恨仿佛都变得毫无意义——在死亡面前，人人平等，谁也逃不了。就凭着这份悲悯，《菊次郎之夏》已超越了一般的温馨小品。这部看似轻巧的电影，兴许没

有北野武前作《奏鸣曲》(ソナチネ，1993)的纯净，却透露出他对生命更为深刻的体会。

<div style="text-align:right">2000 年 8 月 18 日</div>

蔻丹留旧痕

上星期日在百老汇电影中心，看是枝裕和的《谁知赤子心》（誰も知らない，2004）中午十二点场，散场出来，小小广场上洒满一地的阳光，有点风，天空却依然是今年入秋以来的一片灰蒙蒙。平素对日本名字总觉得难记，然而是枝裕和，是的，这个名字我倒记得很清楚。

他的《下一站，天国》（ワンダフルライフ，1998）也曾在港公映，印象中观众的反应不错。看他的第一部作品是《幻之光》（幻の光，1995），是枝裕和的第一部剧情长片。那一个秋天，我为电影节到东京去选片，总体收获不丰，只邀请了两部影片回来，却都是我真心喜欢的，多年来一直不曾忘怀——筱崎诚的《蓦然回首》（おかえり，1995，内地译名《回家》）和是枝裕和的《幻之光》。二者都出自新手，前者写大都市里小夫妻的相濡以沫，有温婉的人气，后者写失去自己所爱的女子如何重拾生命之光，有飘逸的灵气。两部影片皆小本之作，却都拍得细致动人，更难能可贵的是，它们都是心智成熟的作品，没有惺惺作态扮"后生"。

在《幻之光》里，女主角常常独自一人隐没在日本家

居室内的明暗之间,枕边人突然逝世,年轻的妻子不但要克服哀伤,也要慢慢调整自己与外间世界的关系,重新投入生活;导演是枝裕和很明白,在这种处境里,她需要的是时间和空间,所以他的镜头永远不会冒失,始终保持着冷静而体恤的距离。跟《幻之光》里的妻子一样,《谁知赤子心》里的孩子们也是突然间失去了生活的支柱——年轻的妈妈留下二十万日元,然后消失得无影无踪,早熟的大儿子明白,母亲又找到了另一个男人。在快餐店里,儿子问母亲:"你又爱上了一个男人?"有时候,爱情就像癫痫,一发作起来就控制不了,药石无灵。这个母亲本来就很奇怪,她不送孩子们进学校读书,因为怕没有爸爸的孩子受到歧视,她不许他们外出,因为东京没有房东会喜欢将房子租给有四个孩子的单亲家庭。但归根结底她还是疼惜孩子的,例如,她会为大女儿涂手指甲。片中有一幕令我感动至深——妈妈走后,本来已忧郁的女孩更显寂寞,特写镜头下的一双手,指甲上的蔻丹都已褪掉,只剩下无名指上仍残留着一点痕迹,纤细敏感的手指轻轻触摸着地板上以前曾打翻了的指甲油旧痕——是枝裕和的镜头捕捉了时间的流逝,还有成长的寂寞。

　　《谁知赤子心》这类故事到处都有,实在太容易将它拍成一部赚人热泪的伦理大悲剧,是枝裕和没有,他将电影拍成了一部关于成长和寂寞的作品。兄弟姊妹中,哥哥是

唯一可以接触外面世界的，他认识了两个同龄的男孩，高高兴兴地一起游玩，还带他们回家，但当他再次到学校找他们时，却被礼貌地拒绝了——他们嫌弃这个新识朋友的家太脏乱，有一阵臭味；不要以为大人才懂得势利，小孩子也学得很快。片中最动人的角色除了那四名遭父母遗弃的兄弟姊妹外，还有那名落落寡合的富家女孩，不知道为了什么，她在学校里总是受到同学们的排挤，令我想起了中学时期的一个同学；很多很多年后，她仍觉得受到伤害。也许，当年我也有份参与这场残酷的游戏。相对来说，片中的年轻妈妈和爸爸们虽然都很自私和不负责任，却也不是什么十恶不赦，充其量只是没有或拒绝长大的成年人而已，现代都市这类人特别多。大厦式的住宅将人都锁在一间一间盒子里，大家都习惯了关起门来自己顾自己，就如房东太太去收租，虽然看到了孩子们的处境，却只是礼貌地抱着小狗返回自己的盒子里去，发挥现代社会最流行的视而不见精神，换转了是我们五十年代粤语片里的陶三姑，非要瞪眼凸肚叉腰呼喝一番不可。熟悉日本国情的朋友说，那种反应非常"日本"。

小妹妹病逝，剩下来的兄弟姊妹和富家女孩把她放在行李箱里——有如他们初搬到新房子来的时候，也有点像回到母亲的子宫里去——然后乘搭火车到郊外去，把妹妹埋葬在可以看到飞机起飞降落的地方。这当然不是一个

"合理"的结局,却是石屎森林里一则美丽而哀伤的童话。在成长的过程中,我们都要告别过去,继续上路,一如片末几个隐没在黑夜里的小孩。在写实与不写实之间,是枝裕和说的是一个充满灵性的故事。

<div style="text-align: right">2004 年 11 月 5 日</div>

花中有梵天

那么好的音乐，轻快愉悦中带点兴奋，没有丁点儿武士的装腔作势，倒像一个在小山坡撒野的小孩，有时候逗着长出粉红色毛毛花的怕羞草，有时候追着野猫村狗蝴蝶飞鸟，累了就一骨碌躺下来望着天上的浮云，让想象如脱缰的野马般奔腾。从"穿Prada"和"无间"的世界走出来，是枝裕和的《花之武者》（花よりもなほ，2006）简直就是拈花微笑的观世音菩萨，柔情地以心传心：只要我们放得下身段，多关心身边的人与物，大家都可以活得更好。宗左的武士父亲被人所害，父亲临终前叫他切记为自己报仇。他寄居在江户的贫民窟里，日复一日地磨蹭着，早上去浴池泡泡身，回来也从不练剑，等待的是什么呢？

隔邻的年轻寡妇，带着八岁的儿子生活，秀丽的脸上不露愁苦，总带着温柔的笑意；丈夫两年前病逝了，但没有告诉儿子，怕他伤心，她告诉宗左。一天，作恶的野猫把笼中的小鸟弄死了，宗左把小鸟埋于树下，孩子原来早已明白父亲也在地下，担心他跟小鸟一样，要过黑又冷的地下生涯。小小年纪，却心澄如镜："别告诉妈妈，她一直以为他会回来。"母子相依相惜的体贴令人动容。对于宗左一

方面有愧于已逝的父亲，一方面性情上却又抗拒暴力的矛盾心情，小寡妇只淡淡地送上一句：如果他（其父）活了一生，留给你的只是仇恨，那真令人遗憾。宗左并不完全明白，直到无意中知道了孩子的父亲也是武士，死于敌人手下。孩子以为母亲夜夜思念父亲，却原来她手中拿着的是仇家肖像；一个人要有多么了不起的意志和胸襟，才可以将血腥的仇恨冲淡，转化为美好地活下去的力量。这，才是真正的生命战士。

在是枝裕和的世界里，女性和小孩常比男人坚强，如《幻之光》中丧夫再婚的女子、《谁知赤子心》中被父母遗弃的小孩。表面强悍的男人，底子里可能比旁人都脆弱，一如片中的浪人。他的旧情人嫁了地主为妻，二人狭路相逢，却已今非昔比。当年的恋情为他带来了一条不可磨灭的疤痕，他撇下了情人，独自蜗居贫民窟，变得愤世嫉俗。其实女人的日子也不好过，她当了十五年妓女，然后从良，她以自己的方式活下去。正当她以为可以过上好日子的时候，以前的男人却又出现，把结了痂的疮疤再次揭开。男人对女人说：你生儿育女，当你的慈母，渐渐老去，全身皱纹，我可以全程看着你吗？这可能是全片最悲怆的时刻。

自命高人一等的赤穗浪人常常吹嘘着"武士极致在于死"的道理，却竟然选择在黑夜里偷袭敌手，男人虚荣背后的情操并不怎样高尚，倒是出身卑微的农民武士，临阵

想起自己从未教过儿子纳鞋，于是选择做个懦夫，掉头跑回家去；做父亲比当武士更为重要。宗左仇人的母亲当年以自己的生命换取儿子的省悟，令他重拾人间温暖，使他变成了一个好父亲。宗左想起父亲不只教过自己剑术，也教过自己下棋。日本武士电影多描述主角如何经过多番磨炼，最终成为真正的武士，连好莱坞也于三年前凑热闹，请汤姆告鲁斯（Tom Cruise）拍了一套《最后的武士》（*The Last Samurai*, 2003）；《花之武者》却恰恰反其道而行，刻画的是主角如何学习放下武士的虚荣，以文易武，成为一个谦卑有情的普通人。在这个意义上，是枝裕和的反武士道精神，跟奉俊昊的《韩流惊吓》（2006）一样，都代表了东亚国家年青一代的电影工作者对人类文明的反思，而且都回归到最单纯的一个"情"字上去。

是枝裕和相信电影，一如片中的宗左相信戏剧。

2006 年 10 月 20 日

风再起时

基阿鲁斯达米的《风再起时》(*The Wind Will Carry Us*, 2000)里,有很多隐形的人物,每个人物都有自己的故事。男主角为了拍摄偏远小山村里丧礼的奇风异俗,带了同事去等待病危老妇的死亡。他的同事大抵比较年轻,每天都睡懒觉不愿起床,睡醒了倒只去摘草莓吃,等得实在不耐烦就不辞而别。镜头只盯着整天唠唠叨叨的男主角,却从没让我们看到他的同事。男主角每天要爬上山顶接听女老板的电话指示,第一个接到的电话却是太太打来的,他埋怨她不应来电,无线电波承载了夫妻之间的无形张力。男主角常到茶店去喝茶,老板娘与其丈夫的精彩对白便很独到地道出了婚姻制度中男女关系的奥妙,同时也为男主角自己的处境下了一个注脚。

当然,片中最大的悬疑来自病危的老妇。镜头并没有唐突地登堂入室,我们只能跟男主角一样,从屋顶遥望老人的家——有时候门庭冷落,只见老人的儿子独坐屋前;有时候却又人声扰攘,亲戚邻居一大群。小舅舅跟小男孩的母亲素来不和,他从城里回来送终,迷迷糊糊的老人竟然苏醒过来,并问起他家中情况;小舅舅哭着问他姐姐:我是

不孝子吗？姐姐答：你不是不孝，只是太忙了。姐弟和好如初。这一切都只由带路的小男孩轻描淡写地道来，偏偏又最是动人。也只有情深如基阿鲁斯达米，才可以那么寥寥数抹虚笔，就把现代社会里人伦关系的哀乐写得如斯透彻悲悯。还有那挖井的男人，我们虽没见过他，却都知道他是个多情种；没有爱，我们都活不下去，他说。也正因为他心中的爱吧，他才能死里逃生，叫人想起基阿鲁斯达米的前作《樱桃的滋味》(*The Taste of Cherry*, 1997)里那个老想把自己长埋地下的中年人。他那十六岁的小情人也是整天在黑黝黝的地窖里工作，一颗心却澄明如镜——习惯了，你就会看得见，她对陌生的来客如是说；而我们跟男主角一样，只能凭地上的一盏油灯看到她的红裙子。我们的眼睛一如摄影机的镜头，能看到的东西有限，其他的就要靠我们的心了。

片中的医生平常没什么事可做，最喜欢就是看四周美不胜收的风景，他认为老去不是最可怕的事情，最可怕的还是死亡，因为人死了就永远看不到那明媚的风光了。在《樱桃的滋味》里，沿途景观从荒凉到热闹，让人从死亡中看到生命；在《风再起时》里，他却让我们从丰盛的生命里看到死亡的必然。影片的景色美丽如画，秋天诱人的金黄和婉转的郁绿，映照出生命的光辉与茂密，可是细心想想，在由衷的感恩中，是否也挟带着几分"夕阳无限好，只是近

黄昏"的无奈？男主角带着城市人的功利而来，拍不到想拍的题材，却感悟到人的生老病死，犹如四时的风花雪月。临走前，他把从山上找到的人腿骨抛到河里去，"质本洁来还洁去"，到头来一切都自会乘风而去。大自然是最终的归宿。

2000年11月10日

大山大水小故事

个体的人生、宏观的历史,到头来都是一台戏,名角大将站在辉煌的舞台上披袍挂甲,手掏翎子,威风凛凛,无名小卒则只能在简陋的站台上,捉襟见肘地搬演着寻常人家的悲喜哀乐。

温情满人间

看张艺谋的近作《一个也不能少》(1999)和《我的父亲母亲》(1999),令我一而再地想起基阿鲁斯达米(Abbas Kiarostami)电影里那条永恒的蜿蜒曲折的山路,有时候也会反躬自问,是否对他有点不公平。难道基阿鲁斯达米买下了拍摄山路的专利权不成?在电影的世界里,"路"向来引发人们无限的联想,从孙瑜的《大路》(1934)到费里尼(Federico Fellini)的《大路》(*La Strada*, 1954),它可以引领我们走向光明美好的未来,也可以只是人生残酷无情的过程,内里蕴藏了无尽的玄机。说句老套话,路是人走出来的,有人就有路,有路就有人的故事。西方公路电影的传统由来已久,现在连中国也开始拍出带点公路电影味道的《非常夏日》(路学长导演,1999)。

当然,除了沿海地带,中国还是贫穷落后的地方居多,第五代以来,不少中国电影展现了这些并不讨好的人文景观,有些也因而被讥为讨好外国口味。曾几何时,张艺谋也受过类似的批评,今天他却仿佛中国主流电影的代言人。打从他的处女作《红高粱》(1988)开始,张艺谋已深明电影作为大众娱乐的特质,注重叙事的技巧,总能将故事说

得娓娓动听，比起同辈导演的作品来，他的电影也就显得"好看"。犹记得一九八七年在北京看到刚完成初剪的《红高粱》，片中的感情流露着一股张扬跋扈之气，令人兴奋畅快，那舒展的感觉要待得九十年代看姜文的《阳光灿烂的日子》（1998）时才重现。那个时候的张艺谋对性显然并不忌讳，高粱地里野合一场，便有一份中国电影里少见的理直气壮。相反地，两年后的《菊豆》（1990）便压抑得令人透不过气来。假若《红高粱》是一个中国人向往已久的神话——做人合该如此酣放，《菊豆》便是中国人现实里精神面貌某种寓言式的呈现——人性扭曲变态，连男女交欢也要偷偷摸摸、猥猥琐琐。

兜兜转转，张艺谋的《我的父亲母亲》又回到了他投身电影之始的爱情题材，作品背景不再是含糊的"从前"，而是以一个九十年代壮年人的眼光，回忆父母在五十年代"反右"时期一段刻骨铭心的爱情故事。在片中，"反右"这个历史背景并不重要，它充其量像一层薄纱，让背后搬演的故事添上一抹朦胧的童话色彩。在片中，现实是黑白的而回忆才是色彩斑斓的。然而，相对于张艺谋电影里八十年代的"阿爷"神话或九十年代的人性悲剧，这则总结二十世纪的爱情童话便显得贫弱乏力。基阿鲁斯达米的《风再起时》以一则事先张扬的死亡来反思生命和电影，张艺谋却以一场古老的丧葬仪式为历史画上句号，不再反思，

轻飘飘的像根羽毛。英文片名是 *The Way Home*，似乎比中文原名更能点题——可以回家就是好了。

近年来，中国电影温情处处，周友朝的《一棵树》（1996）和《背起爸爸上学》（1997）、霍建起的《那山那人那狗》（1999）等，都写中国人民的坚毅有情——环境纵然恶劣，我们总能熬得过去，只是……问题嘛，还是不要提比较好，而张艺谋显然比任何人都更清楚、更有技巧。

2000年12月22日

中国电影的凄风苦雨

拿起一份"中国经典电影回顾展"的宣传单,心里有说不出的滋味。你可以想象曾拍过婉约清丽的《早春二月》(1963)的谢铁骊,七年后导演了革命样板戏《智取威虎山》(1970)吗?记得一位国内友人曾说,有时候无缘无故哼起歌来,从喉咙里吐出来的竟是《智取威虎山》里侦察排长杨子荣的词儿,连他自己也会大吃一惊;回头想想,青葱的岁月就是那样在杨排长高亢的嗓子里磨蚀掉的。说的轻轻松松,听的倒有几分惆怅。自从打倒"四人帮"以来,革命样板戏便销声匿迹,民间看了十年的样板戏,不想再看是自然不过的,但官方意图将这段历史从人们的集体记忆中不动声色地抹掉,却令人极度不安。这次回顾展能让它重现人们眼前,从历史的角度看绝对是一件好事,黑的白的灰的,人们应该有足够的能力自己来判断,但以它作为开幕电影,却总有一点 celebrate(庆贺)的意味,令人看着心里有点怪怪的。

电影常常是现实生活最贴切的注脚。在《早春二月》里饰演可怜寡妇文嫂的,就是"文化大革命"初期跳楼身亡的上官云珠。在影片中,她也抵受不了生活的压力而自

杀，一如她在另一部同年代作品《舞台姐妹》（1965）里的悲苦命运。上官云珠的女儿韦然在《何以告慰一个屈死的灵魂？》一文中，曾有以下数行令人怆然泪下的文字："妈妈从楼上跳下，落在菜市场准备上市的菜筐里，当时还可以向围上来的人们说出家里的门牌号码……"那是一九六八年十一月二十二日的凌晨，我几乎听到了那日常生活的窸窸窣窣声。

《早春二月》的故事发生在二十年代中浙东一个叫芙蓉镇的地方，谢晋拍于一九八六年的《芙蓉镇》，说的可是同一个地方？镜头所及，妩媚醉人的江南景色变成了灰头土脑的萧索凄凉。在伟大的红太阳底下，众芳萎绝，片中的刘晓庆与姜文却有若那风雨兰，在凄风苦雨中犹自绽放，不卑不亢。八十年代，从文学到电影，无不"伤痕"累累，谢晋却成功地将之转化为催人泪下的戏剧，一代人在漆黑的戏院里尽情宣泄，以泪水洗涤伤口，然后走出影院，抖擞精神，迎战无坚不摧的经济大浪潮。水华导演、夏衍改编自茅盾小说的《林家铺子》（1959）拍的就是经济大环境对普通小市民生活的影响，不过年代是大半个世纪前的一九三一年，地方却也是江南水乡。

水华固然是一九四九年后中国电影的一员大将，夏衍的经历却更能说明作为一个中国文化人的复杂与悲哀。近读丁亚平的《老电影时代》（大象出版社，2002），其中讨

论夏衍的一章引述了沈芸的一段话:"有一种相当普遍的看法,认为夏衍在一九四九年前是文化人,之后则是文艺的领导人……(他)一方面要执行党制定的方针政策,另一方面在党内又不断挨整,摆脱不了当时的身份和尴尬处境。"丁亚平亦提及夏衍于新中国成立之初,曾因向昆仑和文华两间民营公司推荐了《关连长》(1951)和《我们夫妇之间》(1951)两个剧本而承受过不少压力,也成了后来全国性批判《武训传》(1950)的前奏。因此,当他主管电影后,便采取了比较保险的办法,只改编鲁迅、茅盾等官方认许的作家的作品,但即使谨慎若此,仍逃不了挨批的命运,《林家铺子》于一九六五年被"围剿","文化大革命"时夏衍更和无数同代人一样,进了秦城。

至于第五代那一辈的电影,这次回顾展选了陈凯歌的《黄土地》(1984)和张艺谋的《红高粱》(1987),不是质疑它们的"经典"地位,只可说这选择是太谨慎了。是否也可找张军钊的《一个和八个》(1984)、田壮壮的《猎场札撒》(1985)和《盗马贼》(1986)、胡玫的《女儿楼》(1985)等来放映?比起《黄土地》和《红高粱》,它们曝光的机会太少,大可借此重新审视那段历史。就拿《一个和八个》来说,它完成的时间比《黄土地》早,艺术野心也绝不比后者小,但际遇却差多了。搞电影节目,重要的是视野。

2002年10月11日

苏州河上的故事

多年前看过娄烨的第一部作品《周末情人》(1995)，隐约记得也是一个爱情故事，跟他的新作《苏州河》(2000)一样，也有浪子、黑帮、迷离的美少女，也有仇杀和坐牢的情节，印象至深的却是镜头底下那阴阴湿湿的横街窄巷和破落龌龊的楼房。噢，对了，那是久违了的上海，揭开了一九四九年后新中国银幕上那一尘不染的帷幕，从黑漆漆的历史沟渠里爬出来，肮脏邋遢中倒又有几分似曾相识的亲切。《苏州河》将这个城市的故事说得更哀婉动听。

苏州河，多美的一个名字，它从西流向东，穿过上海，将无穷的想象一并送到汪洋大海里去。今天，正如片中的"我"说，它是最脏的河，漂浮着数不尽的大小故事和垃圾，大都会新披的华丽外衣将沿河两岸的景色映照得分外荒凉凄怆。"我"是职业摄影师，专替人拍摄结婚录像、寿宴等不同场合，他的镜头摇晃不定，跳接连篇，其实浮躁不安的何止"我"的摄影机，更有整座城市和活在其中的人。"我"一面说"别信，我在撒谎"，一面又说"我的摄影机不撒谎"。也许，这就是娄烨的电影宣言：电影是故事，是虚构，却也是真实。摄影机就是他的眼睛，而美美和上海，

都是他（"我"）的观察对象；他第一次看到在酒吧水池里扮美人鱼的美美时，那儿的空气里正荡漾着《夜上海》的靡靡歌声。美美就是牡丹吗？牡丹和马达的故事是真的吗？"我"想象着他们的故事：牡丹手拿着马达送给她的金发美人鱼洋娃娃，跳下苏州河，变成了苏州河上的神话。"我会变成美人鱼回来找你的。"她曾说过。很多年以后，马达和牡丹的尸体在苏州河里被发现，神话完满地画上了句号。

在片末，"我"到船屋找美美时，美美问："假如有一天我走了，你会和马达一样到处找我吗？"一下子又将我们拉回到影片开始的时候。"我"说他不相信这是真事，像这样的故事倒到处都是。镜头神经质地捕捉着身边的影像——对面楼房一对年轻男女在争吵，隔壁的老人孤独地坐在露台上，在一片喧闹的城市噪音中。现实生活里容不下神话。美美有时候会莫名其妙地哀伤，因为她愿意相信世上仍有神话，但她注定了会失望——"我"只是这座大城市里的一个普通男人，美美走了，他不会去找，倒宁愿合上眼睛，等待下次的爱情，在等待的时候或许会胡乱编一个故事来过过日子……也只有在这么一个曾经沉沦、颓萎、腐烂的城市，才可以编出如此凄美的故事来。《苏州河》令一个城市的想象复活过来。这个城市就是上海。

<div style="text-align:right">2000 年 3 月 31 日</div>

上海传奇

近年来上海风吹得刮啦啦，走进任何一间书店，都会看到很多关于上海这个城市的各类书籍。去年古先生送了一本文汇出版社的《老上海电影》给我，编者黄志伟通过大量的数据图片回顾中国电影从一九〇九年到一九四九年的发展过程，书中记载的大部分影片，除了配有珍贵的图片以及演职员表和故事大纲外，还详细记录了首映日期和地点，数据详尽，看得出编者花了很多心思，非一般即食式之作。上海在中国电影史上的重要位置本来无可置疑，但这本书的上海本位色彩却出奇地突显，跟上海近年来努力重建在历史中失掉了的文化身份一脉相承。李欧梵的《上海摩登》和张英进的 *Cinema and Urban Culture in Shanghai 1922–1943*（《1922—1943年的上海电影与都市文化》）这两本著作，可以说代表了学术界对这个题旨的响应。

我看娄烨导演的《苏州河》（2000），觉得分外亲近，前文曾提过："《苏州河》令一个城市的想象复活过来。这个城市就是上海。"五十年代，柯灵曾编写过几个有关上海的电影剧本——《腐蚀》（1950，黄佐临导演）、《为了和平》（1956，黄佐临导演）和《不夜城》（1957，汤晓丹导演）。

那个时候，虽然中国已是铺天盖地的五星红旗，但编导演都是曾在十里洋场的旧上海生活过的，因此，这批影片纵然从新社会的视点来构思，却仍沾染着旧时代的气味。相比之下，后来郑君里导演的《聂耳》(1959)便有若相隔了万重山，让人看得尴尬(更别提去年吴子牛的《国歌》了)。

几十年下来，中国人的记忆全都变成了洁本。九十年代，中国电影开始重新跟旧上海所代表的颓废文化接轨，张艺谋的《摇呀摇，摇到外婆桥》(1995)与陈凯歌的《风月》(1996)都是失败但有趣的尝试。两部作品皆在场面上下足功夫，但看着只觉得别扭。眼见银幕上的巩俐那么费劲地扭呀唱呀，不能不怀念起三四十年代的陆露明来。有的东西真的勉强不来，颓废这玩意儿更没办法。著名摄影师吕乐首次执导的《赵先生》(1998)，倒是近年来难得真正拍出点上海风味的中国电影，它好在处处透出上海人那种小眉小眼，而片中男主角与陌生女人观看《小城之春》(1948，费穆导演)的一场戏，更明明白白是一次向旧上海电影的致敬。但上海还是要在《苏州河》里才真真正正地苏醒过来。男主角的镜头盯着在夜上海街头闲逛的女主角美美，画外传来《夜上海》的靡靡之音。歌是旧歌，节奏跟唱的人却不同了，然而，上海到底还是上海。从不露面的"我"说："我对美美一无所知，她从来不说，我从来不问。"他说的也是上海。

2000年9月15日

疯狂的中国人

一九九〇年暑假,文秀到北京一友人家住了三个星期,那一年他十四岁。回来后,他好像长大了很多,脸上添了一抹平常少见的忧伤。他说那段日子过得并不开心,因为身边的人好像都不快乐。闲来无聊,小男孩就常常一个人骑脚踏车到处钻,看见路上很多宣传亚运会的英文标语,可没有一个是写得完全正确的。他还有一个有趣的观察——他说很喜欢北京的老人,戴眼镜的中年人也不错,可那些年轻人却很没礼貌。转眼十年已过,那时候"没礼貌的年轻人"现在都已三十来岁,大概就是《疯狂英语》的李阳和写出《中国可以说不》的一代吧。

在中国电影后第五代的年轻导演里,张元无可置疑是重要的代表人物,打从他的第一部作品《妈妈》(1990)以来,无论你喜欢与否,他都大剌剌地站在中国电影的前台上,开始时大张旗鼓地打着独立制作的招牌,名堂打响了,倒又乖乖地投入建制的怀抱,拍出温驯的《过年回家》(1999)来。在张元的多部作品里,我最喜欢的是纪录片《广场》(1994,与段锦川合导)和剧情片《儿子》(1995);其后的《东宫西宫》(1996)像室内剧,虽然证明了张元

驾驭传统戏剧与场面调度的能力，但影片里的矫情和东方情调的卖弄（尽管我非常不喜欢用这个角度去讨论中国电影），却让我看得浑身不自在。

想起《过年回家》的片名跟故事，总觉得有点凄凉，像招魂。再看同年完成的《疯狂英语》，就觉得被历史折腾得魂离魄散的人们，要归来真是谈何容易。片中那成千上万的各式人等，在李阳这个魔术师的鼓动下，集体进入极度亢奋的状态，同样的场面在不同的地方上演——从清华大学的大礼堂到坐满军校学生的长城，从卢沟桥到上海外滩……但最让人心里觉得不安的，是湖南邵阳一所破旧小学操场上的一幕——数以千计的小学生，兴高采烈地跟着李阳喊，旁边围着很多乡亲，其中一个农村妇女好奇地翻着宣传单，仿佛操场上那几句样板的英语就可以把她/他们带离贫瘠的家乡，飞向千万里外的花花世界去。学习英语当然不是不好，但那种非理性状态背后的虚妄却叫人忐忑不安。

听说李阳公司里的人是看了张元替崔健拍的音乐录像而自己找上门来的。他们是找对人了。张元的镜头充满动感，台上的李阳就是劲力十足的摇滚乐手，牵动着台下人的情绪，有时候倒又像个魅力非凡的传教士，为一众信徒打开走向天国的大门。当我们看到银幕上的李阳嘲笑贬低同台演出的中年美国男士，不难看到李阳一代的所谓自信，

是多么扭曲和脆弱。古老中国人家里办丧事,门口总会挂上一对白灯笼,老人说是给死去的亡魂照明的,以免他找不到家门。看来,我们也需要一盏明灯。

2000 年 9 月 1 日

花花世界真好

重看贾樟柯的《站台》(2000),心中依然戚戚。他这般年轻,怎么会对生命有如斯悲苦的体会?踏入千禧年,黄建中在《我的一九一九》(1999)中借顾维钧的故事道出了今天中国人的情怀,片末一个大大的"不"字概括了几代人的郁结与抒发,然而,那个历史舞台上尽是英雄好汉,没有小角色的份儿。贾樟柯看到的倒只是些面目模糊的虾兵蟹将,历史的花册上没记下他们的名字,他们一批又一批地走在现代化经济战场的前线,却连吭一声的机会也没有就倒了下来,尸横遍野。

有人说山东出相,山西出将。曾几何时,山西这地方也有过显赫的地位,古老的城墙见证过无数风流人物的故事。浪淘尽,八十年代的年轻人却只想走出汾阳这座小小的围城。崔明亮长得貌不惊人,吊儿郎当的,大概上过中学,七十年代末在山西省汾阳的一个工宣队歌舞团工作,跟同团的任瑞娟要好,任瑞娟虽然喜欢他,却又不甘心留在这个小镇,也很清楚崔明亮不会有大出息,拒绝了他的求爱。崔明亮的童年好友张军去了广州找出路,寄来一张明信片,上面写着:"花花世界真好!"年轻的生命被困在

尘土飞扬的黄土地上，对外面的世界充满好奇，火车轰轰驶过荒凉的山区，他们只能把欲望寄托在放肆的喊叫声中。影片开始时正值一九七九年，这帮年轻人在台上演出《火车向着韶山跑》，他们骑着木凳当火车，台上绝不欺场，台下也看得高兴。演完一台戏，大伙儿乘车返回住处，大顽童们轰轰轰轰地扮火车叫，背后若隐若现地传来真火车的声音，真的假的混合在一起，漆黑的画面上清清楚楚地打出"站台"二字，一点也不含糊。个体的人生、宏观的历史，到头来都是一台戏，名角大将站在辉煌的舞台上披袍挂甲，手掏翎子，威风凛凛，无名小卒则只能在简陋的站台上，捉襟见肘地搬演着寻常人家的悲喜哀乐。

　　片中的一伙年轻人，向往山外的花花世界，随着流浪艺团离开汾阳老家，他们坐在货车上走出城门，渐去渐远，然后是……回来、离去、再回来。他们的发型变了又变，但千变万变，还是逃不出命运的五指山。他们都走不了。任瑞娟没有考上演艺学院，也没有嫁给牙医，最后还是她主动找崔明亮，结婚生子。片末，崔明亮像堆烂泥似的瘫睡在长椅上，任瑞娟倒兴致勃勃地哄着小孩；生活虽然不若她想象中的色彩斑斓，但这平凡的小小快乐倒是在她的计算和掌握之中的。一伙人中真正走得了的，只有张军的女友钟萍，似乎只有她是真正享受着自我流放的自由，但她亦为此付出了不轻的代价。她本来也憧憬着属于她和张军

的平凡的小小快乐，然而最终的失望令她头也不回地离开老家——离开是因为心死，和希望无关。

另一个可能离得开老家的，是崔明亮在汾阳念书的表妹，其艰苦经营的背后，是世世代代层层叠叠风化成岩石般坚固的绝望。看过《站台》的，谁忘得了崔明亮那木讷的表弟？他虽然目不识丁，倒比旁人都清楚那一纸矿场卖身契的意义——他从口袋里掏出一张皱得像老人面孔的五元来，托表哥崔明亮交给妹妹，并叫她一辈子也不要回到山里来。镜头所及，只见一片穷山恶水，荒荒渺渺。他把卑微的欲望压缩成一张扁平的照片，随身携带，夹在发霉的帽子和凌乱的头发之间。不知道他可有翻身的一天，因为他连语言的掌握能力也没有。倒是崔明亮的父亲，适应能力特强，这边厢满口大道理地骂儿子穿喇叭裤是搞资产阶级自由化，那边厢倒很快尝到了经济改革开放的甜头，又是开铺又是养小老婆，活得风风火火，兴头甚高。在片中，他可是整个商品化浪潮中的唯一得益者。其他人呢，大抵只能将就将就，含含糊糊地活下去。

贾樟柯眼中的八十年代故事，绝对不是繁花似锦。

2001 年 10 月 26 日

沉沉的绿

青春是什么颜色？大抵多数人都会很直接地联想到绿色吧，但在贾樟柯的《世界》（2004）里，这绿色却并不是青葱幼嫩，而是沉抑忧郁。影片一开始，女主人翁小桃（赵涛饰演）挂着满脸浓艳的油彩，穿着绿色薄纱的奇观民族服装，走过透着惨黄灯光的密封长廊，边行边喊："谁有'创可贴'？"紧接着的一幕，观众席上坐满了人，想必都是平凡的老百姓，被时代的催情剂搞得情绪亢奋，不耐烦地等待着舞台上火辣辣的演出；台上倒也不负众望，女孩子们将青春逼人的身体，包裹在色彩浓艳的奇装异服里，倾情演绎着世界的丰盛繁华，就像张爱玲《华丽缘》里戏班下乡的演出，只是台上的大红平金帐幔变成了摩登的电光幻影罢了，但戏台上的剧目，还不是那苍穹底下芸芸众生不可能拥有的千娇百媚、华丽人生吗？台前风风火火，台后却冷冷清清，隐隐传来的观众掌声，徒然添了凄凉。是的，片中的虚幻世界都色彩绚烂，连古老的伦敦大桥都在璀璨的灯饰下显得妖娆起来；而现实生活的场景，从后台的化妆室，到酒店房间、制衣厂、医院走廊，却都是沉沉的绿。生命仿如一件簇新的衣服，穿上了身便再也没有机会替换

下来，现实生活的污垢死命地钻到纤维的空隙里去，怎样也没法清洗干净。

小桃每天乘坐小型火车游走于"世界"各国之间，火车横过画面，像一条发出荧光的小虫，后面的埃及金字塔、巴黎铁塔，还有不远处北京城的高楼大厦，真真假假，构成了一幅奇诡的景观，竟有点像科幻片《银翼杀手》(*Blade Runner*, 1982)。然后前景走过一个步履蹒跚、背着大竹篓的老人，提醒着我们：别以为自己是这台戏的主角，到头来也可能只是跑跑龙套而已。贾樟柯电影里的人物都想逃出自己的困局，小武、崔明亮、赵军、尹瑞娟、斌斌和小济等，他们都尝试过，却都一一败下阵来，返回离开前的起点，只有《站台》里的钟萍是真的离开了老家，再也没有回去。小桃可是另一个钟萍？她是一个聪明人，大抵比任何人都明白那大千世界背后的虚幻，她固执地守护着身体的最后防线，不让男友太生攻破，想来只是为了一份尊严。最后，她把仅余的筹码押在太生身上，结果却连这卑微的尊严也输掉了。皮外伤，"创可贴"可帮得上忙；心死，就返魂乏术了。剧终，只见画面上漆黑一片，画外传来太生虚弱的声音："我们是不是死了？"小桃冷冷地答："我们才刚刚开始。"清醒得令人不寒而栗。

贾樟柯镜头下的女性，常常刚烈与温柔并存。歌舞团来了一名俄国女子，她为了一对小儿女，离乡别井，到北

京来寻活,其后她跟小桃在卡拉OK的洗手间里重遇,一切不言而喻,二人相拥而泣。贾樟柯拍出了女性情谊含蓄的一面——不是梁山泊好汉的义薄云天,而是细水长流的体恤悲悯。片中的温州制衣厂老板娘小廖,端的又是一名好女子。她独立世故,洞悉人情。跟很多莫名其妙往外跑的温州人一样,她的丈夫偷渡去了法国,一去七年,住在巴黎的美丽城(Belleville),也许从未去过铁塔和巴黎圣母院;如今夫妻团圆在即,反倒不知是祸是福。在漫无边际的寂寞中,她和太生相好,却不嗔不痴,而又懂得珍惜。离开北京前,她在情人的手机中留下了"相逢是缘,相知是福,忘不了你"几个字,为这段露水情缘画上了漂亮的句号。贾樟柯不但懂得拍我们这个时代的浮躁不安,也懂得拍这个时代的爱情。

2006年5月

大山大水小故事

上月到纽约小游,到 Whitney Museum of American Art(惠特尼美术馆)看了 Edward Hopper 的个展,无论是在美国小镇的街道或郊区屋前的阳台上,东岸大城市的办公室或简陋的旅馆房间里,画框里的现代人(或男或女)都形单影只。寂寞像颓败墙头上的青苔,无边无际地蔓延开去,爬满了整个画面,形成了沉甸甸的绿。身在大苹果的美国艺术博物馆里,却想起了来自山西汾阳的贾樟柯。一个是画家,画的是物质丰盛的现代美国,一个是导演,拍的是急遽变化中的古老中国,骤看风马牛不相及,却因那片沉沉的绿色而联系起来。

早前看贾樟柯的纪录短片《公共空间》(2001),特别感到震惊。影片拍的是山西大同,整个重工业区正在迅速衰落中,这个曾经活跃的城市淹没在一片灰扑扑的绿色里。夜间火车站候车室里,一名穿军装大衣的男子无聊地等着,另一名男人走了进来,去售票处张望;公共汽车站已没有以前的熙来攘往,却也没有荒废掉,闲来无聊的人们将它变成了一间桌球室。贾樟柯的镜头没有过多的好奇,只静静地留在门外,望着室内的哥儿们围着球桌晃来晃去;对于

我等喜欢在光影世界里魂游的人来说，倒一下子又飞到了六十年代的台湾，杨德昌和侯孝贤都带我们去过。在另一间空荡荡的候车室里，一个男子正在教一名女子跳社交舞，室外传来单调的汽车声；他们认识了多久？重重叠叠的衣服底下有没有蹦跳着欲望的火花？门外人来人往，中年妇人有一搭没一搭地卖着门票，前面有一名坐在轮椅上的中年男人，他系了一条鲜红色领带，恤衫外套了一件锈红色V领毛衣，瘦削的脸上架着一副墨镜，打量着每个从面前走过的女人，高兴地咧嘴而笑，看看竟有几分像葛优。看他那身造型，很有点黑帮大佬的架势，大抵也曾有过色彩浓烈的日子吧。

贾樟柯的镜头总能安于本分，却又挑引起无限的联想，在新鲜出炉的纪录片《东》（2006）里，他把我们带到了画家与模特儿的世界。画家是刘小东，王小帅的处女作《冬春的日子》（1992）里的男主角，大抵演的就是他自己——一名苦无出路的年轻画家；十多年后，他已成名，画价很高，却仍然苦闷，因于寻找创作的意义。他正在创作一组巨型油画《温床》。模特儿是三峡奉节的十一名迁拆工人和泰国曼谷的十一名酒吧女郎；三峡旧有的生活方式正被人为地迅速销毁，而曼谷则继续为它的现代化付出高昂的代价。三峡的阳光特别炙辣，辽阔深远的大山大水结合着瞬息万变的县城风貌，工人们结实黝黑的身体在画家的操纵下形

成了一幅动人的构图——精壮的一群围坐在厚厚的床垫上赌博，少年工人站在一旁看，贴身的内裤底下泄漏了蠢蠢欲动的原始欲望，老成的工人则独自蹲在较远处，左手支着下颔，若有所思。我们跟着贾樟柯的镜头，出入于画框内外，里里外外都是故事。

当画家从三峡去到曼谷，他将绘画的空间从广阔的户外搬到龌龊的室内，这当中除了因为他并不那么熟悉异国的环境外，大抵也为了女孩们谋生的地方都在夜店那种密封的空间里。她们或躺或坐在七彩缤纷的床垫上休憩，也有站在一角的，地上散落着一些热带水果。无论是三峡的工人还是曼谷的女孩，都有一份令人目眩的性感，贾樟柯以前的作品不是不 sensuous（感官的，美感的），却都是被压抑着的，这一回却借着画家的创作而释放了出来。画家将摆布过的现实变成了画布上的色彩，而贾樟柯又将画家作画的过程转化成了他个人的艺术；在双重的创作中，艺术家给客观的外在世界赋予了一层新的意义，那是艺术家透过自身的创作而呈现出来的内在真实。

在三峡拍摄的过程中，其中一名工人被塌下来的石墙压毙，贾樟柯只默默地遥拍工友们抬着他出来的情景，年轻的生命被包裹在殷红的毛毯里。然后他跟着画家刘小东去农村探访慰问工友的家人，他带去了工友在绘画现场的照片，还有送给遗孤的书包和玩具，小女孩羞涩地接过礼

物，老人的眼中说不清是哀伤的泪水还是多余的分泌物，再大的悲痛都隐埋在木刻似的皱纹后面。然后镜头来到了曼谷，一个连语言也听不懂的陌生城市。美丽的女孩穿上色彩明艳的纱笼，睡在一堆热带水果旁，姿态撩人；画完了，她换上普通女孩的T恤牛仔裤，穿过繁嚣的大街小巷，去到火车站，大抵是要返回乡下的老家去了。无论你是在北京还是在曼谷，都有很多等着回家的年轻劳工，我们又回到了贾樟柯的第一部电影——《小山回家》（1995）。

《三峡好人》（2006）是贾樟柯在筹拍《东》的时候衍生出来的剧情片，两片同时进行拍摄。当然它们都是独立的作品，但若能互相参照来看，又会增加很多欣赏的趣味。在《东》的油画里蹲在一旁抽烟的老成男子，就是《三峡好人》里的男主角韩三明。也许，后者正是这个抽烟男子背后的故事；贾樟柯的摄影机伸延到画布外面的世界里去。在现实里，韩三明是贾樟柯的表弟，曾在他的前作《站台》（2000）和《世界》（2004）里演出过。有时候觉得他的演出连本色也不是，在镜头面前他总是面无表情默默无言，却又是那么贴切地表现了中国农民的悲苦与坚毅。务农无功，三明在汾阳当了煤矿工人，以生命换取金钱，将毕生积蓄拿去买了一个年轻妻子回家；未久，妻子却带着初生女儿出走，从此杳无音讯。十六年后，他从汾阳来到奉节寻找妻女，几经转折，夫妻俩终于在长江边重逢，相对黯然。

丈夫问：现在的丈夫对你好吗？妻子答：也不是真的夫妻，只是挣口饭食而已。丈夫说：我当年对你那么好，我妈妈也疼你，你也走了。妻子说：当年不懂事……

在同一时空里，搬演着另一则人间故事。赵涛饰演的护士沈红从太原来到奉节，寻找两年来音信全无的丈夫。她手中常拿着一瓶水，不停地饮，是要以水来冲淡积埋心中的怨恨，抑或熄灭囚禁在肉身里的欲火？热浪迫人，有一幕她站在挂墙风扇前，合上双眼，掀开恤衫的领口，让风放肆地吹进衣服里去。那一刻，她可有想到夫妻俩以前床笫间的缠绵？沈红找到了两年未见的丈夫，没有多余的话，带点生疏的拥抱，二人在雄伟的大坝前跳起舞来。丈夫跳得并不从容，手里紧握着手提电话，生命里有太多放不下的东西。一舞既毕，沈红决绝地跟丈夫分手。我已爱上了另一个男人，她说。我不知道她说的可是真话，但她的决定维护了她的尊严。沈红、她的丈夫和丈夫的老板娘，使人想起了《世界》里的小桃、男友太生和温州老板娘。

岁月苍苍，世事如烟，三明和前妻决定再走在一起。丈夫愿意再次出卖劳动力，挣钱把妻子"赎"回来，令人想起了戏曲里的《卖油郎独占花魁》——家境贫寒的卖油郎不若出身豪门的公子哥儿般都是银制镴枪头般优柔寡断，客似云来的花魁也不如名门小姐般要爱郎高中状元才圆其凤冠情缘，大家都愿意追求平凡卑微的幸福。他们一个站

着，一个蹲着，在三峡惊天地泣鬼神的巨变中，两千年的历史将湮没在大水之底，而他们却能不动如山。那画面上没有特写，镜头保持着合乎人情的距离，体恤地见证着人间种种，让滴血的创伤慢慢愈合。在这里，什么现代社会学科的理论分析架构都显得无关痛痒，甚至可笑，重要的是对生命的深刻体悟。

<div style="text-align:right">2006年12月</div>

梦里不知身是客

作为时代列车的乘客,无论我们兴高采烈,还是无可奈何,一旦登上了,就回不了头。

杨德昌电影的家族谱

谈《一一》(2000)，如何谈起才好？

记得第一次接触杨德昌的电影，是在一九八七年的香港国际电影节，看的是《恐怖分子》(1986)。回想起来，那还是香港国际电影节第一次可以选映台湾电影呢。那个时候，朋友们都看得兴奋，我却颇有保留，心里想：他怎么可以对片中的人物如此无情，难道就没有一点恻隐之心？说到底，穹苍之下，万物皆一，当作家的虚荣不见得就比一个凡夫俗子的营营役役来得高尚。我当时是看到了他的冷酷，而忽略了他的愤怒。这份愤怒在他九十年代中期的《独立时代》(1994)和《麻将》(1996)里，得到了近乎放肆的宣泄，好些朋友都开始认为杨德昌的电影不再好看，我倒又觉得他难得还有那么一股气。这年代，谁还顾得了愤怒？再者，影片虽有失控之虞，却明显地看到他正在寻找一种新的方向；他的演员犹如在舞台上演出，而他就是那镜头，不再躲在幽暗的角落里观望人生，反而不避嫌地在人物之间穿梭往来，有时候也正因为太接近，而暴露了演员过火的痕迹。

话说回来，《恐怖分子》之后，我陆陆续续有机会看

到了杨德昌较早期的作品《指望》(1982)、《海滩的一天》(1983)和《青梅竹马》(1985),哦,我是看错了,此君可是一个有情人。前者写少女的青葱岁月,纵有诗样的情怀,但更真实的却是成长的寂寞与痛楚;后者写都市男女阿隆阿贞,本来正值盛年,感情的世界却荒芜如一片废墟。我们常常只看到其影像与叙事结构的理性严谨,或其作品所承载的对现代台湾社会的批判,而忽略了他对"人"其实有着深切的关爱与同情。及后看到足本的《牯岭街少年杀人事件》(1991),杨德昌将个人成长的体验放在历史的大潮里来观照,情深而冷静,在那暖暖而含光的画面里,透着一份绝望的温柔,令人潸然泪下。杨德昌电影最好看的地方,原来都是从他的私人回忆宝盒里掏出来的;因为真挚,所以动人。

看《一一》的时候,有点像参与了一次家庭大聚会,杨德昌召集了其所有作品里的大小人物,闹哄哄地聚首一堂,拍了一幅大合照,就像影片的开端与结尾。《指望》里的小男生小华长大了,经历过牯岭街时期的少年忧郁,现已人到中年,他大抵要比散漫的阿隆长进,干最时髦的计算机专业,有妻有儿有屋有车,过着让人羡慕的中产生活,底子里却郁郁寡欢——人人都叫他 NJ;《海滩的一天》中的林佳莉兴许做了 NJ 的太太,外人看来,她的家庭事业都颇顺畅,生命应该是充实的,为什么依然不快乐? NJ 的初

恋情人可就是能干的阿贞？她天生世故，太早晓得俗世的要求，倒错过了青春的号召，平白等了半辈子。浮夸浅薄的舅舅与他的那一帮，活脱脱就是从《独立时代》和《麻将》里头跑出来的一群，生活就是铜钱碰铜钱，叮叮当当的倒也热闹，一旦沉静下来，空虚在家的四面墙壁内来回激荡，像打回力球；从中国大陆连根拔起移居台湾的一辈，只剩下婆婆一人，但她也要离去了，一并带走他们那一代坚实的价值观与绵绵的思忆。然而，有些事物却是不会变的，如成长时期的挫败与孤立无援，如情感世界的复杂与无奈，如成人世界的虚伪与不可理喻……每一个女孩都曾经是小芬、小明或婷婷，每一个男孩都曾是小华、小四或胖子。

以前杨德昌纵使是在诉说自己那一代的故事，也总是站得远远的，如在梦中，常用一个跳出来的自己，观望着另一个自己。在《一一》里，他借吴念真的角色贴近真实中的自己，同时也借洋洋的角色延续他的电影梦。洋洋让人想起《恐怖分子》中终日拿着摄影机到处拍照的小强，但小强漫无目的地拍，而洋洋倒是很清楚自己要拍的是什么，只是旁人不明白罢了。

<div style="text-align:right">2001年7月</div>

侯孝贤的光影二梦

在我们的传统文化里,有不少跟梦有关的想象,周礼春官占梦,便有六梦之说,庄周梦蝶、南柯一梦早已沉淀成了中国人不自觉的思维里的一部分。在古典文学里,明代汤显祖的《牡丹亭》、清代曹雪芹的《红楼梦》等,都将梦融入了作品之中,作者不只是将梦视为一种叙事的结构形式,想象的无限延伸,更借着梦来透视人生种种。昆剧舞台上的三梦——《惊梦》《寻梦》《痴梦》亦迷醉了几许台下的观众。

侯孝贤在谈论自己的作品时,将《悲情城市》(1989)、《戏梦人生》(1993)和《好男好女》(1995)视为其电影事业同一阶段里的创作:

> 《好男好女》那时有个题目,就是台湾现代史的三部片子,一个是1945—1948年的《悲情城市》;一个是1945年以前日本统治时期,就是《戏梦人生》;再来是1950年以后白色恐怖的阶段。最后拍这部的时候,我又不想只单纯拍1950年这个时代,所以想把它跟现代结合在一起,找到一个角度来拍,其实是为了三部曲

的这个题目，为了形式而拍这个故事，有点勉强，后来想想其实不需要。（Olivier Assayas 等：《侯孝贤》，页 116）

因此，论者经常将这三部影片放在一起来讨论，也就是很自然的事了。笔者倒喜欢将《戏梦人生》和《海上花》放在一起来看，可称为侯氏的"光影二梦"。假如梦有清醒、迷醉之分，《戏梦人生》大抵属于前者，而《海上花》就是后者。

戏梦人生
有时候我们明明是在睡眠状态并在做着梦，却又清晰地意识到"这是一个梦"，仿佛自己同时拥有两种身份，既是梦中的角色，又是清醒的观众。英国学者吉尼斯（Ivor Grattan-Guinness）便有如下的阐述：

> 清醒的梦是一种特殊的梦，在这种梦中，一个人虽然真的入睡并进入梦境，但仍能认识到这是一个梦。他可能对自己说："这是一个梦，所以我能随意做任何事情，我能飞。"一般是当梦中的事情十分奇特，做梦者发现自己会讲外语或发现自己正在月球上时，便能获得这种认识。通常，做梦者对梦中发生的事情毫不

怀疑，但是如果在梦中一个人持有更多的批评态度，梦就可能变得清醒。（吉尼斯：《心灵学——现代西方超心理学》，页102）

这是西方科学语言的说法，中国也曾有过这类清醒梦体验的描述，如宋代苏轼于《东坡志林》中便曾记载："予在黄州，梦至西湖上，梦中亦知其为梦也。"同是宋代的陆游亦多这类清醒梦的诗作，如："西邻好友工谈笑，每见明知是梦中。樽酒不空书满架，何时真得与君同？"从这个角度看来，《戏梦人生》就像极了一个清醒的梦，梦中人当然就是其时已迟暮的布袋戏大师李天禄，而侯孝贤仿佛只是碰巧路过此地，顺便把梦境记录了下来，苍天悠悠，不矜不哀。

影片以李天禄的周岁宴开始，亲友齐来祝贺，阿公李火招呼客人，镜头固定，色调沉郁中透着人味，犹若古老戏曲舞台上挂着的那张"守旧"。李天禄的回忆旁白插入，伴着这热闹闹的光景，劫后余生的声调生动而又不带伤感，仿佛说的不是自己的故事。日子湮远，个人的经历沉淀成了时代的传奇。接下来一个远景，是李天禄家旁的淡水河畔，村民们围观布袋戏。那小小戏台上正搬演三仙贺寿，戏偶衣饰华丽，礼貌周周，操纵着它们的却是台后布袋师傅的一双手。天地苍苍，大抵也有一双无形的手支配着我

们的命运。及此，《戏梦人生》的片名出，红当当的字嵌在黑漆漆的背景上。

后来李天禄自己的戏棚改名"亦宛然"，意即木偶戏演起来很像人，宛然像真的一样。怎么可能不真，它们演的就是人生的悲喜离合——台上《三岔口》的角色在虚构的一片漆黑里阴错阳差地纠缠，台下的阿公、梦冬、阿东等的辫子嚓嚓落地，仿佛历史也在苍天的嘲弄下阴错阳差，无端跨进了另一个时代；大榕树下的小小戏台开演，听见阿禄在演布袋戏的口白："一日离家白日深，相思孤雁宿山林。虽然此地风景好，思念家乡一片心。"少年天禄不堪后母的凌辱糟蹋，离家加入了石碇"游山景"布袋戏班，李天禄的忆述遥遥呼应着可怜稚子之声；台前的夫人婢女为托婴哭得凄凄厉厉，台后的阿贵与番薯仔也在搬演着现实生活里的男女故事；山谷青葱郁绿，像母亲一样环抱着吊桥上缓缓走过的一队白衣行列，他们送山地兵的骨灰回来，操场上搭的小小木偶戏台却搬演着日军宣传剧，镜头从近镜割接到大远景，台下人高呼万岁之声，在山区里回荡着。

古老舞台有"出将""入相"，方便人物脚色登场离场，现实人生亦一样是乱哄哄你方唱罢我登场。侯孝贤喜欢固定场景，少年天禄因偷汉字簿被母亲在楼上房间罚打；画面左侧有门，遮盖了差不多半个银幕空间，母亲追打天禄，有时在画面里面，有时出了画面。其后，母亲病逝，后母

登场，走过同一条通往淡水河家的小路，进入同一个楼房的空间。生离死别，都在那看得到与看不到之间搬演着。阿公李火死的一幕，他从阁楼木梯上摔下来，掉到景框以外的另一度空间里去。细想起来，这场戏的处理倒很符合中国民间对死亡的说法：人死了，都先到那下面的阴曹地府去。同一条楼梯，走避后母的小天禄坐在上面，墙上依旧挂着祖先们的画像，他一脸的不以为然，俯望着正在吃饭的父亲，透着少年人初生之犊的意气与叛逆。在侯孝贤娴静幽渺的镜头下，人物出出入入，上上落落，一若大小舞台上的将出相入，戏梦人生，大抵就是这个意思了。

阿公的旁白和在银幕上的现身，骤看有点像一段口述历史纪录片，却因其民间曲艺人的训练以及个人的气质，而有了一层虚构重组的说书味道。当阿公戴着墨镜，坐在旺来家前面的石上向观众讲述祖母的故事，又或出现在舞台，坐在观众席中的椅上向镜头描述他与丽珠的相识时，就不能不令人想起戏曲舞台上的人物正在咿咿呀呀地演着戏之时，突然转过头来向观众说两句悄悄话，然后又继续演下去；当然也像梦中人抽离了出来，清醒地看着另一个自己，在人生的舞台上演着那生老病死悲欢离合。难得的是，个人与时代的故事由阿公自己娓娓道来，却是那么平淡自然，无怨无悔，生命之泉仿佛就在我们脚底下流过，清凉透心，叫人禁不住弯下身去瓢一口来喝。人生如梦，梦如

人生，而戏也者，不就是梦？在中国电影里，大抵很难找到另一出比《戏梦人生》更体贴中国传统曲艺的作品了。

醉眠春梦里

在《戏梦人生》里，合该最富戏剧性的场面皆平淡处之，只有李天禄初识"荣花园"姑娘丽珠的那场戏，拍来别有一种春梦的感性，令人迷醉。地点是二十四番"荣花园"里的一个房间，灯影旖旎，阿禄偕番薯第一次来点烟盘。只见身穿深红色旗袍的三人围坐小圆桌，丽珠在左，天禄在中间，番薯在右。

> 丽珠：抽烟……
> 番薯：抽烟好喔！
> 　（丽珠拾起火柴擦火，烟则横放在天禄嘴上。）
> 番薯：不错……笑开了……中意了喔……
> 　（火熄，丽珠重新再擦火柴。）
> 番薯：喔，好美，连点火柴都美……姑娘！姑娘知道我大哥的心意噢。
> 　（丽珠凑到阿禄嘴边，把横衔于阿禄唇上的烟含过来。）
> 　　切入近景。
> 番薯：哎，黏成这样，喔，嘴唇还没碰到！

（然后阿禄贴来丽珠嘴边，咬住烟尾吸，丽珠以火着烟头。）

番薯：没点着！没点着！

阿禄：没点着再重来。

番薯：对呀，他说重来。

（阿禄再把烟横衔嘴上，丽珠去含过来点，让阿禄吸着烟尾。）

番薯：不是我说的，心甘情愿你看看……黏紧点！黏紧点！

（似乎点着了，阿禄咬过烟去，在抽。）

（侯孝贤、吴念真、朱天文：《戏梦人生》分镜头剧本，页121—123）

欲望在昏黄的灯光下荡漾着，番薯仔语带双关的俏皮话起着催情的作用，画外隐隐约约传来靡靡的日本流行歌声，可以想象那身体虽然没有真正的接触，倒一定先自酥软了。在其后另一场戏里，场景是同一个房间，阿禄和丽珠两人亲狎地看丽珠在照相馆里拍的独照。阿禄看了几张，开始撕掉不合意的照片。丽珠有点不高兴，拿过一张，不让阿禄看。阿禄夺过来，端详。"这张还差不多。"他说，然后把照片放在嘴上亲一下。侯孝贤把这种见过世面的两情相悦，处理得含蓄间接，却别具韵味。他在一次访问中

曾谈到他电影中的禁忌：

> 我感觉每个人都有他比较私密的部分，像性这件事，对中国人来讲，其实是最好说的，但我感觉很难拍，因为中国人从小活在别人的眼光里，这种眼光就内化成他自己的个性……性最动人的是情欲，而不是性本身，性只是一种形式，假如我要拍性，一定要拍到那种欲望。（《侯孝贤》，页114）

后来有机会看到《海上花》，不禁惊叹：侯孝贤可是决意做一回荒唐梦了。所谓荒唐，当然不是如费里尼般一头栽进丰盛的女体或热闹缤纷的酒池肉林里去，而是恍恍惚惚地游走于清末上海英租界的长三书寓里，在那影影绰绰的海上花丛里寻找早已失落了的旧时风情。"荣花园"其实就像那长三书寓，只是平民化得多，大抵就有点像《海上花》里"幺二"（即二等妓女）的场面，姑娘为客人点烟盘，在《戏梦人生——李天禄回忆录》中记载："当时点烟盘只要一块钱，六支烟、两三块糖果和一壶茶，客人把烟抽完、茶喝完就得走人，大约可以留一个多小时。"一如百多年前上海妓院里的打茶围，重的是调情的乐趣，熟络了，也有家庭的气氛。小小空间，承载着凡人的七情六欲与生活琐事，打情骂俏过后，还是要吃饭的。张爱玲是一个喜欢世

俗的作家，自然深为韩子云小说里浓重的日常生活况味所吸引；而侯孝贤，也喜欢拍家庭的东西，他选择《海上花》，多少也为了这份家庭的独特气味吧。回头再看，《悲情城市》里的大家庭倒掺了浓郁的风尘味，片中林阿禄家经营的"小上海酒家"，日据时代是艺旦间，战后重张旗鼓。影片开始时，磨砂玻璃背后昏黄灯光底下的莺莺燕燕跟阿禄师一家，喧喧闹闹像一家子人。然而，人终究敌不过命运，在时代的大洪流里晃晃荡荡，阿禄师家落得惨淡收场，儿子们疯的疯，死的死，但悲哀再大，还是离不了现实的生活，阿公看着阿雪用托盘端来的菜和饭，没说话，一口一口地吃着。

水磨腔的《海上花》

《海上花》是极难改编的小说，其难度大抵可与普鲁斯特的《追忆逝水年华》相比较。正如胡适在《海上花列传序》中所言，《海上花》脱自《儒林外史》，却远胜后者——

> 作者大概先有一个全局在脑中，所以能从容布置，把几个小故事都折叠在一块，东穿一段，西插一段，或藏或露，指挥自如……然而许多不相干的故事——甲客与乙妓、丙客与丁妓、戊客与己妓……的故事——究竟不能有真正的、自然的组织。怎么办呢？只有用

作者所谓"穿插、藏闪"之法了。这部书叫作《海上花列传》，命名之中就表示这书是一种"合传"。……作者不愿学《儒林外史》那样先叙完一事，然后再叙第二事，所以他改用"穿插、藏闪"之法，"一波未平，一波又起"，阅者"急欲观后文，而后文又舍而叙他事矣"。（韩子云著、张爱玲译注：《海上花列传》）

小说以赵朴斋、赵二宝兄妹的线为主，插入王莲生与沈小红、张蕙贞，罗子富、钱子刚与黄翠凤，陶玉甫与李漱芳姊妹，朱淑人与周双玉等大大小小花海浮沉的故事，并以洪善卿、齐韵叟作前后贯串人物，在涣散之中却自有全面的布局，像鸟瞰。

韩子云的原著看似散漫，实则组织严密，有整体的格局，其实适合拍成电视连续剧，而在电影有限的篇幅里，侯孝贤和朱天文回避了原著中繁碎复杂的结构，舍繁取简，将焦点集中在王莲生与沈小红、张蕙贞，周双珠和双玉、双宝，黄翠凤和罗子富，而以洪善卿一角穿针引线，把几个故事串联起来。场景方面，则局限在几个既定的空间里，只抽取了石门库里弄里公阳里周双珠家、西荟芳里沈小红家、东合兴里张蕙贞家和尚仁里黄翠凤家等几户相熟的长三书寓，带我们走进了一个完全幽闭的情欲空间。原著作者韩子云有时还会领着读者行走于清末上海英租界的大街

小巷，到大马路上专门出售新式洋货的亨达利洋行购物，甚至坐马车到黄浦滩逛逛或到邻近静安寺的明园游玩，侯孝贤却将我们软禁起来，我们走不出石门库里弄的几家长三书寓，唯一跟街外世界有一点儿联系的，就是在一次饭局上，前头弄堂捉赌，跌死了人，大家都跑去窗边看热闹，剩下王莲生一人仍坐原位，若有所思。片中多用平视的角度，这是少有的以景深处理的场面。无边春色都密封在石门库里弄的有限空间里，不要说外人走不进来，就连阳光也绝少有机会潜入。在那充满着人气飘浮着烟味荡漾着欲望的局促空间里，男欢女爱有如美酒佳肴，都一一给放到了台面上来，在摇曳的油灯烛光中给大家共同享用着；陶云甫将弟弟玉甫的情事绘影绘声地与友共享，朱蔼人跟相好的倌人（大概是蒋月琴吧）不避嫌地当众耍起花枪来……有几场"谈判戏"倒是在日间进行的。例如，王莲生怒闹西荟芳里沈小红家后，洪善卿陪王访沈，厅中便有一排小方窗，阳光透过窗花洒进来，一点也不张扬，倒有几分战战兢兢，像自知理亏的沈小红；周双玉迫朱淑人自杀不遂后，朱淑人请洪善卿跟周双珠斡旋一场，日光透过一排大窗射进公阳里的厅堂里来；紧接着的一场，三人在双珠的房间里落实由朱淑人替双玉赎身，并办嫁妆，也是少见的阳光灿烂，倒恰好映照着双玉的心高气傲。

原小说开始时以作者"花也怜侬"作为楔子，展开了

小说的第一回（当然让人想起了《红楼梦》，不过此乃题外话）："……花也怜侬，实是黑甜乡主人，日日在梦中过活，自己偏不信是梦，只当真的做起梦来；及至捏造了这一部梦中之书，然后唤醒了那一场书中之梦。……这书即从花也怜侬一梦而起；也不知花也怜侬如何到了梦中，只觉得自己身子飘飘荡荡，把握不定，好似云催雾赶的滚了去，举首一望，已不在本原之地了，前后左右，寻不出一条道路，竟是一大片浩渺苍茫无边无际的花海。"书中的花也怜侬自以为是醒了，却又模模糊糊地来到上海华洋交界的陆家石桥，撞倒了刚从乡下出城来的赵朴斋，结局却以沦落风尘的赵朴斋妹妹二宝的噩梦作结，张爱玲以"戛然而止"来形容这个不寻常的结局。侯孝贤的作品却打从一开始就把观众带进了令人迷醉的海上繁华梦境中——银幕上一片乌黑，中间一点黄光渐渐化开，一盏油灯映照出一两双猜拳的手以及它们的主人，镜头缓缓移动，将一席客人和相伴的倌人们展现在我们眼前。宴席上众人玩兴正浓，独王莲生（梁朝伟）心不在焉，编导透过陶云甫缕述其弟陶玉甫与倌人李漱芳如胶似漆之痴，来对照出王莲生在情场上的失意之痛。这场戏与片末的一段遥相呼应——沈小红风光不再，本来只能偷偷摸上来的戏子情人小柳儿，此时却正式取代了王莲生的位置，在书寓里吃饭抽烟，而沈小红却仍然怏怏；一对俗世男女，在情爱路上风尘仆仆、寻寻觅

梦里不知身是客

觅，却落得冷冷清清、凄凄戚戚。话题性的一场一景，以淡出淡入（或更准确地形容，应该是"黑出黑入"）连接起来，那富于音乐性的节奏很有昆曲的水磨腔味道，柔柔的、绵绵的、恹恹的，像一场醒不过来的梦。

在这部视觉上媚而繁的作品里，侯孝贤的镜头舍弃了以往作品中俯视尘寰的角度，改而在密封的长三书寓里来回穿插，熟络而又小心翼翼，有时候像一名半生都在堂子里过活的姨娘，一面张罗茶酒点心，一面不动声色地东张张西望望，冷眼旁观烟花丛里种种，竟又不失恻隐之心，但更多时候倒又像一名梦游者。侯孝贤故意省略了清末上海租界殖民色彩下的西风日渐，只沉醉于一种想象中的中国传统文化的氛围里，而王莲生就是那怡红公子，终日病态地在情欲的国度里自我沉溺。也许，《海上花》就是侯孝贤追忆传统文化旧痕的寻梦篇。

此文乃改写自笔者的三篇短文——《侯孝贤的光影情缘》《话说戏梦》和《看〈海上花〉》。

2005 年

梦里不知身是客

　　看《最好的时光》(2005)，恍若艾丽斯漫游仙境，无端滑落了侯孝贤的电影梦境，从《风柜来的人》(1983)、《恋恋风尘》(1986)里初识愁滋味的少年国度，莲步踏进《海上花》(1998)那弥漫着胭脂鸦片气味的长三书寓，然后被无情地摔落在《千禧曼波》(2001)的现代荒凉地带，令人好生凄凉。

　　《恋爱梦》开始时，一盏吊灯柔和地映照着一九六六年。镜头不再是沈从文笔下的俯视静观角度，而是亲近流洒地追随着波桌上滚动的小木球，一如那对俊俏的年轻人，表面上一个专注撞球，一个留心记分，而眼角却总会乘个空隙溜看对方。侯孝贤又何止是借助电影的魔术去忆念诗样的少年岁月，他也借机去回望自己和同辈友人的电影；骑脚踏车的张震叫人想起杨德昌《牯岭街少年杀人事件》(1991)中的小四，而桌球室、英文歌 *Smoke Gets in Your Eyes* 和 *Rain and Tears* 也属于台湾新电影一辈成长年代的共同记忆。但侯孝贤没忘记伴着他度过蠢蠢少年时光的闽南语情歌——当张震送情书给第一个桌球女孩春子时，画外响起哀艳缠绵的闽南语情歌。其后，当舒淇偷读春子留下来的

这封情书时，张震的画外音隔了一阵子才传来，而那首闽南语情歌随之响起，渺渺然延到下一次泛起的爱情涟漪——张震回来找春子，却碰上了新来的舒淇，承接了影片的开端。张震临回台北前抛下了一句"我会写信给你的"；听者固然心里高兴，但到底还是半信半疑。也正因为没有太认真，所以当张震真的苦苦找到虎尾的桌球室去时，二人四目交投，只有意外的喜悦。春意绵绵，一切尽在不言中，两只手终于拉在一起时，是令人心跳的一刻。那还是一个写信传情的年代。

再往前推半个世纪，灯是油灯，字是毛笔字，一张纸容不下多少字，而情却更婉约，犹如那南管吟唱的声调，恍恍惚惚似从千年的荒寂中被牵引出来，多余的说话被简化成了素朴古雅的文字。久违了的情愫，久违了的电影，都在《自由梦》里找到了恰如其分的表现，多一分嫌多，少一分嫌少。也许，侯孝贤是以默片的方式来解决《海上花》常为人诟病的语言问题；也许，剪辑的节奏跟早期的默片有别，但对我来说，这些都不重要；要是他拍一部真正的默片，这场梦便不会是彩色的了。重要的是，侯孝贤拍出了寂静。从舒淇口中幽幽吐出来的南管唱吟，有若夜半无人的私语，在漆黑空漠的历史荒原上飘荡着，悲凉凄怆。年代是一九一一，维新早已失败，梁启超途经台湾逃往日本，张震为他做事，常从大陆去台湾，艺旦舒淇是他的红

颜知己。他答应负担一百两，替另一名艺旦阿妹赎身，好让她终身有托。翌日早上，张震离去，阿婆在走廊上谢过他，阳光慷慨地从露台泼泻进来，温柔妩媚，然后镜头俯拍他从黑漆漆的木楼梯走下去，就像舒淇的心情一直往下沉。阿妹走了，阿婆又买了一名小女孩回来，摸着她单薄的身体，一如验货。阿妹回门谢过张震后，舒淇问他："我想问你，可曾想过我？"张震默然。他虽然对舒淇有情，但心系的还是家国大事。《自由梦》明显是《海上花》的延续，却不若后者那水磨腔般的缠绵。场与场之间大致上沿用了后者那话题性的"黑出黑入"来连接，但每场戏内却剪辑分明；虽然也都是室内景，户外的阳光却总是不避嫌地闯进来，不像《海上花》那长三书寓里的幽闭。在侯孝贤的作品里，《海上花》是难得地走进了一个由女性主导的世界，镜头总在人物身边转动，挨得很近，然而终归还是迷蒙的鸦片烟雾中的一场男人绮梦，而《自由梦》却真真正正走进了女性的内心世界，有份令人动容的体贴。

在女性触觉这一点上，编剧朱天文肯定起了关键的作用。侯孝贤是一个非常男人的导演，他作品中的女性大都是传统中温婉耐劳的那一类，如《童年往事》（1985）中的母亲，《恋恋风尘》中的阿云，《悲情城市》（1989）中的宽美等。打从《好男好女》（1995）开始，朱天文尝试将叙事的主体放在女性身上，将抗战时期台湾女子蒋碧玉的故

事跟九十年代台北新女性梁静的生活糅合在同一部电影里，但剧本的结构显得牵强，而侯孝贤的镜头亦未有真正挨近片中的人物，始终保持着一份出于（我主观地认为是）陌生的静态距离。除了《南国再见，南国》(1996)外，接下来二人合作的其他作品，都比以前更贴近女性。有趣的是，《海上花》和《千禧曼波》皆以幽闭的城市室内场景为主，然而，侯孝贤的镜头倒在密封的局促空间里动了起来。同样描写现代都市生活，《南国再见，南国》中的高捷是新时代里的旧式男人，风驰电掣逃离大都市到南方去，虽然最后难逃命运的恶作剧，却是倒在绿油油的稻田里，回归大自然；而《千禧曼波》中的舒淇则如蜘蛛网中的昆虫，万般挣扎也爬不出那龌龊的生活空间。《青春梦》里的舒淇患了先天性癫痫症，但其实侵蚀人心的是现代文明的虚空。同性异性的情爱都温暖不了她的身和心，在冷得彻骨的荒凉里，她只能继续沉沦。一下子，侯孝贤的电影将我们带到了朱天文那世纪末的华丽，丰盛而萧索。

2005年11月4日

"敬你一杯酒,我的红气球"

曾以《我的红气球》为题,为张伟雄编的《我和电影的二三事》写了一篇有关自己与电影如何结缘的小文,想不到侯孝贤的第一部西语片也向阿拔拉莫里斯(Albert Lamorisse)的《红气球》致敬;他受巴黎奥赛博物馆之邀,到花都拍了《红气球之旅》(*Le voyage du Ballon Rouge*, 2007)。

一九八五年初,我们举家离开巴黎,在这个美丽的城市,度过了差不多八年的光景。那时候,奥赛博物馆还在修建中,尚未开幕。它本来是一座火车站,从一九〇〇年到一九三九年,一直身负连接法国西南地区交通的重任,其后火车电气化,原来的月台不足以应付,奥赛就成了服务市内郊区线路的火车站。"二战"期间,它曾变身为一间邮件中心,专责处理法国战俘的包裹,像黑夜里的萤火虫。战后战俘重返家园,就是在这里接受国人的欢迎;火车站一直就是悲欢离合之地。多年后,奥逊韦尔斯(Orson Welles)在这座见证过几许人间悲喜的建筑物里面搭建场景,拍摄从卡夫卡(Franz Kafka)小说改编过来的《审判》(*The Trial*, 1962)。在一次访问中,他说:"那场景很美,却又充满哀伤,那一种由累积而来的哀伤,只能属于火车站,

就因为人们的等待。火车站是一个魅影幢幢的地方，而我的故事就是关于永无止境的等待。"现今的奥赛，不再是韦尔斯口中那个充满哀伤的地方。作为一间重点博物馆，它的藏品以一八四八年至一九一四年间的西方艺术为主，人类的故事和回忆以另一种形式呈现出来，而侯孝贤的《红气球之旅》，则从巴黎市中心的地铁站开始，最后回到这历尽沧桑的火车站来。

 影片之初，小男孩西蒙在地铁站入口处，叫红气球跟他回家去，红气球顽皮地闪藏在婆娑的绿叶之间，马路上传来车声杂声，竟然优美如诗。地铁从黑漆漆的地底钻出来，红气球从天而降，翩翩飞过花都遍城低矮的楼房。一个在车里，一个在车外，寂寞的小男孩和调皮的红气球大抵每天都玩着捉迷藏的游戏。片末，小男孩和同学们到奥赛博物馆参观，老师引导他们看墙上的一幅画，老师问：你们觉得这幅画愉快吗？有小朋友答：有愉快，也有哀伤。西蒙则看到了画下角有一只红气球。他抬头向上望，高高的玻璃屋顶外面也有一只红气球。镜头接到户外，红气球从屋顶飞到窗前，画外响起轻柔的歌声——

> 大家来干一杯，宝梅露或宝麻儿
> 在卢瓦尔河畔，我丢失了希望。

红气球飞过旧城上空，远处的圣母院见证了城中大小故事，镜头如气球般在空中盘旋，一群鸽子飞过，画外一把轻柔的女声唱着——

> 想起那时候，生命是热牛奶玉桂和清水
> 现在每个晚上，我呷下一杯又一杯的苦酒。
> 气球变成了蔚蓝天空的一点红——
> 来来来，敬你一杯酒，我的红气球。

《红气球之旅》中的单亲妈妈茱莉雅庇洛仙（Juliette Binoche）对到巴黎来编织电影梦的小保姆宋芳说：我很喜欢你的短片，很抽象，特别是那些声音，看时勾起不少童年往事，连带牵引出一些几乎忘记了的情感。在影片中，回忆跟当下没有两样的处理，侯孝贤常常将我们从现在带到过去，又从过去返回现在，如搭直通车，中间完全没有用上过渡性质的接驳手法，人物的对话把我们从一个时空带到另一个时空，若无其事地游走其间。例如，当西蒙在咖啡室里做功课的时候，他向宋芳说起了异父同母的姐姐，她每逢暑假就到巴黎小住，镜头就在毫无预示的情况下接到了街外，西蒙拖着姐姐的手从天桥上走下来，走进咖啡室里喝冷饮，然后镜头从落地大窗外捕捉小西蒙玩弹子机的专注模样，将美丽的记忆锁在了镜中花水中月般的影像

里。侯孝贤的镜头经常跟人物保持一定距离，有时近一点，有时远一点，但他们对话的声调却又永远不变，令声画的关系更形暧昧。哪儿是现实？哪儿是回忆？

侯孝贤擅拍家常生活，他的这部新作讲的是一个典型巴黎知识分子的家，地方狭小，没有美式大厨房，客饭厅里满墙满地都是书籍杂物，左右两旁的小木梯，如童话里的豆茎，沿着可爬上母子俩各自的私人空间——妈妈的阁楼里藏着的是纠缠不清的感情瓜葛和令人气馁的生活琐事，儿子的小小天地则是寂寞时躲藏起来做白日梦的好地方。侯孝贤的摄影机就在这么一个私密的空间里，记录着里面各人的喜怒哀乐，既不能完全置身事外，因为地方太细小，也不能过于介入，因为始终是局外人，一如片中的中国女孩宋芳。每个人都可能有一只属于自己的红气球。宋芳有她的电影梦，每天捧着摄影机拍这拍那，还在计算机上把提着红气球的绿衣人擦掉；妈妈除了心爱的儿女，还有来自五湖四海的小木偶，每天搬演着动人心弦的故事，填补着现实生活里褪掉了的颜色；而小男孩西蒙，每天早上醒过来，红气球就会在屋顶玻璃窗外向他打招呼，牵引他飞得好远好远。

是的，我也曾有过这样一只红气球，把我从出生成长的城市带到了一个全然陌生的国度。飞抵巴黎时，我们因为赶着开学，口袋中的钱仅够一家三口半年的生活费，便

没有在心仪已久的花都停留，抱着小文秀从戴高乐机场乘坐出租车，来到奥斯特立兹火车站，买火车票直奔波尔多。当年奥斯特立兹是贯通巴黎—波尔多和巴黎—图卢兹的主要火车线，自从有了子弹列车以后，近半的任务已由更现代化的蒙帕纳斯所取代。听法国友人说，他们正在全力翻新扩建这旧火车站，争取在十余年后重振雄风。想着想着，脑海中不期然浮现出侯孝贤几部作品里跟火车有关的故事——摇曳混沌的《恋恋风尘》（1986）、欲言又止的《悲情城市》（1989）和晕头转向的《南国再见，南国！》（1996）。作为时代列车的乘客，无论我们兴高采烈，还是无可奈何，一旦登上了，就回不了头。

我们在波尔多住了两年，耐不了那儿的寂寞，就北上繁华的花都。《红气球之旅》中的茱莉雅庇洛仙，很像我们在巴黎时的邻居兼好友玛莉丝，片中她歇斯底里跟楼下租客大吵大闹一场，简直就如玛莉丝上了身。玛莉丝也是单亲母亲，很年轻便结婚生子，前夫来自多米尼加，是搞舞台剧的艺术家。她的儿子马斯跟文秀在同一间幼儿园上学，我们又住在同一个院子里，很自然便成了好友，每个星期总有两三个晚上一起吃饭，孩子们吵架嬉戏，大人们谈天说地。烤鸡是最常吃的菜式，因为易于烹调，一放进烤炉就可以了。马斯跟其他法国小孩一样，只吃鸡胸肉，文秀则不脱中国人本色，爱吃带骨头的髀和翼，所以在吃的问

题上永不争吵。大家削完了带肉的部分，玛莉丝就会干脆拿起整个骨架，肆无忌惮地啃起来，津津有味，一下子把法国人平常的礼仪抛到九霄云外。

他们的家在院子的尽头，两室一厅，巴黎不少旧房子都没有浴室洗手间，玛莉丝的父亲就自己动手在地下室里安装了一个现代化的洗手间连浴室。每次沐浴，也不用关门，一缕缕轻烟从狭窄的楼梯口冒出来，有时候还伴随着母子俩的嬉笑声。居室面积小，杂物多，书籍唱片随处放，衣服堆积如山，开放式厨房的小餐桌上总是有早上吃剩的面包果酱，有时候还有半只已开始发黑的牛油果，处处都是生活的痕迹。小小楼房里，除了他们母子俩外，还有一只肥胖的黑兔，名叫"花生"，没有养在笼里，自由自在到处溜达，高兴时就在木地板上留下一粒粒小弹珠似的粪便。玛莉丝性情率直暴烈，每说两三句话总带着一两个脏字，她的孩子有她的遗传基因，跟母亲吵起嘴来声音嘹亮，半点也不相让，不若《红气球之旅》里的西蒙那么温文乖巧。初相识时，她仍在医学院就读，既要应付功课，又要照顾儿子，还要谈恋爱，生活忙乱不堪，但总是兴致勃勃，这一刻钟失恋，晚上回来又说暗恋上了一个写小说的。我们离开法国后，她改念心理学，后来还当上了心理医生。实在难以想象她如何一边说着脏话，一边想着梦中情人，一边还要分析病人心理。

坐在戏院里看侯孝贤的这部新作，我一再迷失在层层叠叠的回忆里，恍恍惚惚如返回到了当年伏尔泰大道上的家。记得数年前旧地重游，玛莉丝已搬离了旧居，结婚离婚再结婚，姓氏改了又改，添了两个可爱的孩子，更有了自己的诊所。在她的口中，马斯比小时候更叛逆，没有上大学，倒去了马戏学校学杂技，骨子里流着父亲那不守成规的血液。印象中破落的楼房已粉刷一新，玻璃大门抹得光洁亮丽，还装上了数码锁。我们跟着楼里的住客走进院子，只见旧时厨房的窗户半掩，窗前摆放了几盆盛开的凤仙。再往院子里走，往右看就是昔日睡房的木窗，窗外仍有一小排晾晒衣物的木架，架上空空的，显得有点儿冷清。放眼望去，平看是下面小巷里楼房的屋顶，抬头不远处是满墙排列有序的窗，每个窗格后面兴许都有一个动听的故事吧。

<div style="text-align:right">2008 年 6 月</div>

这个夏天真热

七月初应台北电影节之邀当"台北电影奖"的评审,同行的还有《麦兜》动画片的导演袁建滔,评审团的其他五位成员都来自台湾本土,包括当年台湾新电影的骨干人物小野、导演何平、纪录片导演杨立洲、电影学者李泳泉和新一代影评人刘蔚然。台北电影奖主要鼓励本土制作,共分四组——剧情、纪录、实验和动画,每组设一大奖及评审团特别奖,另设台北电影大奖,奖金一百万台币。今年的实验组最弱,入围的作品只有三部,且水平都不理想,大家经过讨论及投票,同意今年这个类型从缺。而且,这个类型也越来越难界定,因此建议电影节明年重新考虑分类法。举一个例子,香港地区的录像比赛及独立短片也已从第一届的剧情、纪录、音乐录像、实验和动画五大组演变到今天的青少年组、动画组、公开组和纪录组,以比较弹性的公开组取代了原来的剧情、音乐录像与实验组。

近年来台湾纪录片活力充沛,去年的台北电影大奖也由一部纪录片夺得,今年纪录片同样最显实力,经过激烈的讨论后,最终以纪录片《无米乐》(2005,颜兰权、庄益增合导)险胜蔡明亮的《天边一朵云》(2005),争论的

焦点下文再谈。《无米乐》透过三个种稻老农夫的乐天知命，体现人与土地息息相关的命运，拍来不无城市人美化农村生活的倾向，片头片末拍摄其中昆滨伯敬拜天地的场面，肯定是刻意加工的 mise-en-scène（场面调度），但是这几位老农实在可敬可爱，令人甘愿暂时抛却评论人的尖酸刻薄，拥抱一下温厚朴素的生命情怀。事实上，其他的参展作品都各有所长，如《再生计划》（2004，王秀龄、罗兴阶）纪录陈水扁下令彻底改造中国船厂的"再生计划"而引发的大规模劳工运动，虽然取向明显，但仍能呈现较多角度，而且也不故作客观，并不掩藏镜头后的参与；《翻滚吧！男孩》（2004，林育贤）拍摄一班接受体操训练的小男孩，是日本经典电视剧《青春火花》式的体育励志片，却胜在轻松幽默，无伤大雅；《猕猴列传》（2004，柯金源）里的主角猕猴本也是台湾的原住民，却屡受人类的迫害与操弄，此片有意思的是能从生态角度重新审视台湾人的本土文化；《大正男》（2005，陈博文）是年轻导演携着摄影机回乡走进阿公的客家世界，阿公跟布袋大师李天禄一样，成长于殖民时代，却热爱土地，坚守传统，又一出日渐异化的城市人把视点与想象投向农村小镇的作品……值得一提的是，当台湾剧情片大都无人问津的时候，《无米乐》和《翻滚吧！男孩》却双双走进了电影院，赢得了口碑，也赢得了票房。

然而，在整个评审过程中，最有趣的还是对《天边一朵云》的争论。这个夏天简直把人热昏了，来到台北的第三天，就听说有一宗非常有趣的新闻——一幢大厦的住客打开水龙头，却飘出很多泡泡来，后来发现屋顶有一名身穿女装内衣裤的男子，正在水箱里畅泳。他的灵感是不是来自蔡明亮的新作不得而知，但《天边一朵云》却肯定一扫以往票房毒草的颓态，很多平素不上电影院的人也去看了。公映前发行公司并没有安排任何形式的试映场，保持高度的神秘感，它挟着台湾电影审查一刀不剪的话题性，引发各方好奇，再加上蔡明亮多年来在大学生群体中的用心推广，影片上映后票房得利。听说不少观众连他的大名也没听过，这次竟然掏腰包购票入场，为的是要看看大银幕上的情色片是如何"激情"的。当然散场出来的反应又是另一回事了。在评审委员中，我和袁建滔都很不喜欢这部电影，几位台湾评审却都为它说话。我不知道他们是否真的很喜欢这部电影，但从维护台湾艺术电影的立场出发，他们肯定是愿意为它护航的。他们是少数仍然对电影抱有信念的人，在辩论的过程中，他们最推崇的就是创作者敢于抵抗主流、呈现真实、挑战社会规范的勇气。问题是，台湾早已没有了主流电影，而在这一部具体的作品里，我实在看不出创作者的诚意。当然，这一类讨论很主观，不可能得出有效的结论，只能流于各自表述，姑且在这里

记下一笔。我一直欣赏蔡明亮，尤其偏爱《青少年哪吒》（1992）和《大河》（1996），直到《你那边几点》（2001），我觉得他已走进了创作的死胡同。台湾的朋友说：《天边一朵云》比蔡明亮以前的作品有所开拓，对人与人之间的关系比较乐观，起码李康生和陈湘琪这两个角色有了感情交流。我却完全看不到救赎，而只看到在令人难堪的压抑下极度不近人情的宣泄——李康生跟一具已失去了知觉的女性肉体拼命做爱，而最终强将精液射到了陈湘琪的口里去。在大特写镜头的逼视下，陈湘琪喉咙里咕噜作响，眼泪无声地淌下来。在这里，我看不到悲悯。

相对而言，我最喜欢的作品是一套片长48分钟的短片《出去走走》（2004，周以文），讲一名退休渔夫心念开阔的大海，一个平静的夜里，他偷偷约了老朋友一起离家出海，在船上共享新鲜鱼汤，生命纵有千万般遗憾，也总有美不胜收的时候，重要的是懂得留有"出去走走"的空间。在"艺术"习惯了张扬的年代，我倒希望它有时候也懂得和风细雨的好。

<div align="right">2005年7月22日</div>

电影与人生

电影节试片期间看了关本良的《布宜诺斯艾利斯·摄氏零度》(2000),很喜欢,当下就联想到杜鲁福的《日以作夜》(*La Nuit Américaine*, 1973),没料到那么巧,创造社也在这个时候发行这部经典之作。每部电影中的演员,本身都可以是一则动人的故事。在《布宜诺斯艾利斯·摄氏零度》中,梁朝伟因为拍摄王家卫的《春光乍泄》(1997)而被困在言语不通的阿根廷首都,了无止境地等待,夜里故人入梦来,来的竟是母亲;他萌生出一走了之的狂想来。谁说不是,电影本来就是等待的艺术——等就位,等情绪的配合,等导演的灵感,等阳光,等云……《日以作夜》里的亚历山大忆述一段小插曲——一名好莱坞女演员看完自己主演的影片说:这是我拍的吗?印象中我只是等待又等待而已。据说这话出自初到好莱坞的嘉宝之口。然而,电影也同时是停不下来的艺术,摄影机有时候会小息片刻,电影的精灵却永远活跃;片中女主角茱莉(杰奎琳·比塞特)精神崩溃之下说的一句话,第二天却被导演弗朗(杜鲁福自演)挪用,变成了戏中的对白。电影与生活的界线到底在哪里?

张国荣为了《春光乍泄》中角色的需要而学跳探戈，他的舞步由生涩而渐渐得心应手起来。犹记得年前看卡洛斯梭拉（Carlos Saura）的《探戈狂恋》（*Tango, No Me Dejes Nunca*, 1998），印象最深刻的就是老先生跳探戈时那双勾魂摄魄的脚，它们躲藏在笔挺的西装裤管和擦得光亮的皮鞋里面，稳操胜券地引领着年轻的对手，分毫不差的纯熟舞步充满了性的挑逗。关本良在《布宜诺斯艾利斯·摄氏零度》里没有泄露丁点儿张国荣于拍摄期间的私人故事，但那隐隐透着霉味的空气和午后室内懒洋洋的光线，却总会带给我们无限的联想；《日以作夜》中台前幕后工作之余不忘谈情，欲望不会因为有人喊"开麦拉"而停止蹦跳。当然，在杜鲁福的电影里，情欲的渴求永远来得鲜活和理直气壮——因为鲜活，所以显得神经质；因为理直气壮，所以平常人的道德金刚箍不一定派得上用场。

　　对于杜鲁福，电影和女人，大抵分离不了。《日以作夜》中的阿方斯（由永远长不大的让—皮埃尔·利奥德饰演）四处问人：女人有魔力吗？亚历山大说，有些有，有些没有；负责道具的贝纳说，女人的魔力在她们的一双眼。杜鲁福可能早已想到了四年后才拍的《爱女人的男人》（*L'homme Qui Aimait les Femmes*, 1977）。电影如女人，同样魅力非凡。《布宜诺斯艾利斯·摄氏零度》中的两个台湾女孩，便因为参与了《春光乍泄》的拍摄而改变了人生的方向，片末却

以一个全景作结——一对男女在草地上逗小孩玩耍，大概是王家卫和他的妻女。画外传来王家卫的声音：电影不是生命的全部，希望能学会将二者分开。杜鲁福也尝试解答这个问题：电影能超越人生吗？《日以作夜》没有给我们任何答案，但它让我们看到了人的脆弱不安以及对死亡的恐惧，而又不吝啬展现拍电影的欢愉。

2000年5月5日

无情的花样年华

都说《花样年华》(2000)是《阿飞正传》(1990)的下篇,王家卫本人明显也乐于朝着这个方向延续他的电影神话,但我总觉得无论从男女情事的主题到影像风格的经营,它都更接近《东邪西毒》(1994)。王家卫将榆林痴男怨女的故事搬到六十年代的香港来上演,却把错综复杂的人物关系减至最少,只剩下一对感情受挫的盛年男女。缘起缘灭,本来就虚幻难测,天下男女莫不如是。据说《花样年华》的街景是在泰国拍摄的,看不出半点香港六十年代的实感,影片中只以街边墙上张贴的几张传统中成药广告略作交代;一如《东邪西毒》里黄沙遍地的大荒漠,王家卫不是要重塑某个特定年代的社会氛围,而是要营造一种抽离于社会现实的心理空间。

看《花样年华》时自然难免想起费穆的《小城之春》(1948),情欲的故事也是在一个抽离了现实环境的空间里上演着。在颓败的小城里,男女演员的身体在破落萧条的院宅里或逶迤荒凉的城墙区活动着,犹如在舞台上,每一个眼神、每一下肢体的移动、每一句有意无意的对白,皆演尽了当局者情难自禁的心惊肉跳。镜头下的溶溶月色,

客房里骤明骤暗的电灯、摇曳闪烁的烛光、幽香清丽的国兰，更处处散发出令人醺醺欲醉的诱惑力。《花样年华》也是一部关于情欲的电影，说得简单点，它说的就是一个偷情的故事，而整部作品的设计都在一个"偷"字上。

拥挤的空间，令两具陌生的肉体在接触与不接触间迄自酥着，而镜头也就理直气壮地盯着女主角苏丽珍（张曼玉）扭坐着看丈夫打麻将的水蛇腰和丰臀，或轻扫她那脚踏高跟鞋绣花拖鞋的性感小腿，让观者有偷窥的乐趣而没偷窥的猥琐。影片没有交代有夫之妇的苏丽珍和有妇之夫的周慕云（梁朝伟）到底有没有共赴巫山，正突显了王家卫的聪明；我们只能凭想象去臆测，更增添了偷情的悬疑和情趣。一对男女被困周慕云的房间一场，令人想起多哈斯（Magueritte Duras）的小说《情人》（*L'amant*）中描写中国情人和法国小女孩在中国城的单身公寓里幽会的情景——"城市的喧嚣是那么近，听着它摩擦着百叶帘的声响，仿佛人群正横过房间。"窗外人声沸腾，屋内的人却正在享受着"那肉欲的幸福底绝望"。但《花样年华》里没有绝望；绝望要有情，而它却无情。要是王家卫干脆只拍一个单纯的偷情故事，倒也罢了，男女肉身的无边风月，本来就不一定跟"情"字挂钩；影片将男女主角的"另一半"（张耀扬和孙佳君）隐形处理，是早已把他们从感情世界的复杂肌理里抽离了出来，放置在一个非人性的环境里，共同进

行一场情欲角力。片中"另一半"们绝无仅有的几句对白，都刻意地不带感情，仿似来自另一度空间。但王家卫却偏要为影片披上"情"的华丽外衣，因而片末周慕云往吴哥窟埋葬心底秘密的一场戏，也就难以令人生出情随事迁的感慨来，反倒更接近伪辞了。

2000 年 10 月 27 日

天下无双的爱情童话

年初三忙里偷闲，跑去看刘镇伟的《天下无双》（2002）。看刘的电影，常有一份豁出去的感觉，无保留地跟着大伙儿傻笑，等待着……他的作品总是那么放肆地胡闹，却又会在出其不意的时候流露真情，而我等待的，兴许就是那么一两刻傻笑过后的感动。如果没有记错，多年前看《大话西游》（1995）也是在新春期间，欢喜得有点不知所措，它在粗鄙不文的底板上绘画的竟是一则如斯悲凉的爱情故事——孙悟空在时间的荒原上跑前跑后，却始终跑不出命运早已为他划下的轨迹。紫霞仙子在至尊宝的心里留下了一滴眼泪，待得他明白真爱是谁时，至尊宝已转化成仙界的孙悟空，无法领人世间的情了。回头已是百年身，片末孙悟空（周星驰）的蓦然回望，成了香港电影里令人难忘的一刻。

王家卫与刘镇伟惺惺相惜，今次王为刘监制，而刘亦再次在电影中借用了《重庆森林》（1994）式的独白以及《东邪西毒》（1994）的人物和意象。刘镇伟于数年前在《大话西游》的片末已借用过夕阳武士一回，这次由梁朝伟来演小霸王虽然有点"超龄"，但以他饱历沧桑之身（经

过了《东邪西毒》《春光乍泄》和《花样年华》)来演出这Q版的武士,也实在有点反讽之效。性别倒错更是刘镇伟最爱玩的把戏,从《东成西就》(1993)到《超时空要爱》(1998),无不玩得兴高采烈,这次的小霸王兄妹便有点《东邪西毒》里慕容燕、慕容嫣的影子,说的无非也是哥哥为妹妹寻觅佳偶,结果却是自己身陷情网的故事。然而,这次雌雄莫辨的不是那对兄妹,而是打扮成公子模样逃出皇宫的公主(王菲)。小霸王跟"公子"非常投契,在不知不觉间爱上了他/她,却因身份悬殊而自惭形秽,最后得到"紫霞"点醒,冲破世俗的桎梏,终于在桃花树下寻得为爱痴迷的公主。

回想起在《东邪西毒》中,桃花的意象贯穿整部作品——黄药师和慕容燕相识于姑苏台,共饮于桃花树下,黄药师跟痴情的慕容燕/慕容嫣开了一个不能开的玩笑;盲眼武士口口声声想在三十岁眼睛还没瞎掉之前,赶返乡下看春天盛开的桃花;欧阳锋于武士死后一年去他乡下看桃花,却发觉根本没有桃花,桃花只是一个女子的名字——他那移情于其最好朋友的妻子;黄药师就是那好朋友,但他爱的却是欧阳锋的大嫂,其后于她死后隐居桃花岛……在王家卫的世界里,桃花是爱情的幻象,可望而不可即,而在刘镇伟的主观愿望里,公主和小霸王最终在桃花树下重聚,甚至连清冷皇宫里的桃树也长满娇娆的花朵,莫非真

是"寂寞应千岁,桃花想一枝"?

当然这回刘镇伟不独跟老友王家卫打照面,还遥遥向五六十年代的黄梅调歌唱片致敬,从《江山美人》(1959)的游龙戏凤到《梁山伯与祝英台》(1963)的十八相送,无不以二〇〇二年嬉皮笑脸的面貌重新出现,甚至连五十年代好莱坞经典爱情电影的音乐,也随心所欲地手到擒来。但刘镇伟不是王家卫,他似乎不是特别执着于精雕细琢的经营,有时候甚至粗疏得令人懊恼,但他的剧本总是天马行空而又构思完整,虽常有失控之险,却又不乏神来之笔,令人轻易原谅了他的 primitive(原始)和 excessive(浮夸),就像小孩子玩泥沙,明明是假的,但见他玩得如斯认真尽兴,倒又觉得不能全当作假的。二〇〇二年,刘镇伟以其独特的浪漫抚慰了自信尽失的香港人,这份佯狂与天真,大抵就是其电影可爱的地方。

2002 年 2 月 22 日

天女散花

以前总觉得跟陈果的电影不是很投缘,特别是口碑极佳的《细路祥》(1999);作品中那粗鄙不文的市井文化和对五十年代的"集体回忆",刻意得像在小菜里放了两茶匙中国餐馆爱用的味精,味浓而失真。当然,这个"真"字不容易说得明白,且容许我借用上海越剧《追鱼》里假包公的一句话:"有情就是真,无情就是假。"这句戏语用于鉴别真假艺术,尤觉一针见血。因此之故,看到陈果的新作《榴莲飘飘》(2000)便有点意料之外的惊喜。

影片开始时是维港海景,典型得像随手拈来的一张香港明信片,然后响起女主角小燕(秦海璐)的独白。原来她的家乡也有一条大江,画面在不知不觉间融入东北牡丹江江景,竟是同样灰蒙蒙的色调。接着再以阿芬的独白,带出她的家庭状况。正如不少香港的无证儿童,她在深圳的家倒更像个人住的地方——楼高三层,家里养了鸡,喔喔喔地楼上楼下跑。这两段独白犹如戏曲中人物亮相时的自报家门,把二人的背景介绍得一点也不含糊,两个女孩的故事在影片的前半部就那么平行地发展着。香港那一段常被锁定在狭窄的空间里,镜头贴近人物,手摇机神经质

地晃动着，剪辑急速紧张，画面的色彩浓重，跟陈果以前作品的影像风格接近，很能捕捉到香港底层环境的龌龊烦躁。离开香港到东北，陈果的镜头安静下来，不带外来人的猎奇心态，却也保持着一份恰当的距离，默默地记录着镜头前人物的哀乐，节奏不徐不疾，而色调偏灰，萧索荒凉。

朋友说《榴莲飘飘》的前后段像两部电影，我初看时也有同感，重看倒又觉得没有前半部的铺排，突显不出后半部的分量。香港的油麻地区喧闹烦嚣，小燕每天不是躲在狭小逼仄的公寓房间或茶餐厅里，就是在肮脏的横街小巷里奔窜，生态恰似一只老鼠。她已来了三个月，却忙得连一个景点也没去过，生活"充实"得容不下一刻感伤的时间。回到东北老家，闲暇地盘算着往后的日子该怎么过，严寒的天气却仿佛把一切都冰封起来，萧条寂寞。几个儿时朋友一同回到老校，透过玻璃窗望进当年一起学习的排练房，看到的是尘封了的青春，上面布满了蜘蛛网。时代过速的步伐容易催人老，而小燕才不过活了二十一个年头。台上，小明（小燕的前夫）和他的哥们儿扭着身体唱《国际歌》，台下，小燕高声叫好，那喝彩声散落在茫茫的时间荒原上，有一份无所依归的凄凉。

其后，年方十七的表妹去了深圳，小明和哥们儿也南下寻梦，留下小燕独个儿在乡郊的舞台上唱做京戏《天女

散花》,维摩居士有疾在身,借机向弟子们宣经释典,天女奉释迦之命往散花,以验结习,"催祥云驾瑞彩"赶赴佛场之际,也不知经过了几许微尘世界,小燕可就是那离开众香国、历遍大千的天女?看着她那张现代的脸藏在湮远岁月的服饰里,只望生命能真的对她多一份慈悲。

<div style="text-align: right">2000年11月24日</div>

关锦鹏的私语

初看《地下情》(1986)，很容易将它纳入"女人戏"一类。不是吗？片中有三个女角——温碧霞的模特儿、金燕玲的小明星和蔡琴的歌女。金来自台湾，在港五年拍了三部电影，买下了铜锣湾百德新街一个单位。蔡也是台湾人，来了才一年，分租金一个房间。而温，虽是地地道道的香港人，倒没有自己的家；以前曾借宿于金的房子，睡客厅的梳化（注：沙发），从巴黎回来后，连酒店房租也要男性友人来帮忙，其后向偶然结识的梁朝伟借钱，租下了旧机场附近的一个单位。她是浪人一族，喜欢看飞机起飞，居处不求归属感，正如她在感情上，也害怕投入，跟其他城市人一般。三个女人之中，只有蔡是愿意付出的，但也正正是她，落得客死异乡的下场，而她深爱的台湾男友，却在第二个女人的怀里痛哭，像个婴孩。相对好穿中性服装压抑感情的蔡，金显得率性坦然，她好名牌务虚荣，一点也不掩饰自己脆弱的一面，然而她也非常清醒，在台湾打掉与梁朝伟一夕缘结下的胎儿。在咖啡厅里，血从她的下体沿着大腿流下来，梁弯身去抹掉血渍，抹不掉的却是深埋体内的伤痕。金决定把香港的房子卖掉，返回台湾，

而温呢，大抵也会继续流浪下去吧。拒绝承担，是我们这个城市的特色。

重看关锦鹏的这部作品，想起了另外两部同样以三名女性的故事为骨干的香港电影——曹雪松编剧、岳枫导演的《三女性》(1947)和汪榴照编剧、唐煌导演的《玉楼三凤》(1961)。战后的岳枫脱了汉奸的罪名后，仍主力在上海工作，《三女性》虽然是应大中华影业公司之邀来港拍摄，整个故事却发生在上海。那是国共斗争激烈的年代，影片透过三个现代女性的生活与选择，寄托着编导对一个理想新中国成立的期望。李丽华从内陆城市去到上海大都会，寄居表妹陈琦家里，看不惯她的贪慕虚荣，出来找工作又处处碰壁，其后遇上了离婚后独自抚养女儿的旧同学罗兰，大家共同合作以劳力谋生。片末，男女主角王豪和李丽华罕有地把爱情搁在一旁，以大众事业为重，现在看来自然有幼稚和概念化之弊，却流露了我们今天已不容易理解的某种时代精神。

《玉楼三凤》是电懋的作品，电懋作品一向拥抱理想化的都市生活，片中的三位女角都是经济独立的现代女性，她们合租一层楼，过着令人艳羡的单身贵族生活——王莱跟罗兰一样，因丈夫另结新欢而独自带着儿子过活；李湄是靠爬格子为生的作家，笔下写尽男欢女爱的曲折缠绵，自己却不敢擅闯情关；丁浩最年轻娇纵，身边已有一个情痴表

哥，偏又憧憬着虚无缥缈的浪漫爱情。王莱的丈夫是不安分的音乐家，李湄爱上的男人是来自新加坡的记者，而丁浩的男友是富家子，看来一点也不写实，可是谁说只有烂衫烂裤才是写实呢？最近读《顾媚回忆录——从破晓到黄昏》，从回忆长廊一个一个走出来的男人——舞厅钢琴师、流落南洋的失意文人、花花公子华侨富商……哪一个不像是从银幕上跑下来？当然，现在回头看，最有趣的是，编导那么热衷于为女主角们找一个归宿。六十年代初，南来的一代开始稳定下来，老家是回不去的了，香港虽然只是弹丸之地，倒也可以安居乐业。

八十年代，亚洲四小龙经济起飞，而我们电影里的城市，却变得冷漠无情。杨德昌的《青梅竹马》摄于一九八五年，关锦鹏的《地下情》翌年面世，一个写台北，一个拍香港，调子出奇的相近，同样的灰暗。镜头底下的现代都市生活，一片荒芜冷清。八十年代中期的这两座城市，不是正值繁华盛世吗？怎会颓败至此？在《青梅竹马》的最后一场戏里，晨光初露，只见一条宽阔的马路上聚了些人，印象中也有警车救护车，地上躺了一个倒卧在血泊中的男人。我们知道，那是彻夜未归的阿隆（侯孝贤）。他从美国回到台北，这个城市的一切已变了，新建商厦的玻璃幕墙光洁明亮，映照着灰蓝的天，在里面活动的人仿佛被雪藏了似的，个个挂着冰冷冷的面具。像他这么一个眷

恋着旧时情义的人，大抵也只能这样，在一个月冷地寂的夜里，让身体里的血液彻底流光。

对于现代社会的资本主义本质，杨德昌怀着尖锐的批判精神。关锦鹏没有，他关心的只是无端落在其中的人的故事。在《地下情》里，表面上看来豁达开朗的探长（周润发），却原来身罹绝症；最后一幕，他无助地躺在医院里，连说话也有困难。他坦承自己居心不良，年纪轻轻的便要死去，所以要看看梁朝伟这一伙年轻人，如何耗费掉自己的生命。他望着窗外，大抵想起了惨死前的蔡琴——她当时一定很想打开屋里的窗口，变成一只鸟，飞出去。梁朝伟对着垂死的朋友，细数二十五年来的荒唐故事。这两个男人，在整部影片里也没有多少交流，却在死亡将至的一刻，知心地说起体己话来，那么安静宁谧。镜头对着他们，故意不对焦，生怕骚扰了他们似的，竟有一份令人感动的温柔。

不同的时代，不同的城市，不同的电影。关锦鹏的《地下情》，颠覆了女人戏的类型——女主角之一的蔡琴在影片不及一半（甚至三分之一）就惨遭谋杀，而结局时其他两个女角也在叙事里不见踪影，剩下两个男人，在午后的微光里，谈着私密的话，一步一步走向死亡。

2006年11月

明月千里寄相思

芝加哥有个臭名远播的公屋小区 Cabrini-Green。四十年代初，这里住的主要是意大利裔，其后被发展为庞大的高楼大厦式公共屋邨，高速公路将它跟四周的高产值商业住宅区隔离开来，让它自生自灭。跟美国不少被贫穷和偏见侵蚀的小区一样，白人开始鸡飞狗走，及至七十年代，颓败不堪的建筑群就只有非洲裔美国人居住。翻不了身的贫穷、根深蒂固的种族歧视、政府的视而不见，令这个本来已是黑社会温床的地区，成了芝加哥的"三不管"地带，有点像以前的九龙城寨。记得以前曾看过一部充满血腥暴力而又不失反省的恐怖片《糖果人》(*Candyman*, 1992)，就是在这里发生的。那里的居民，都深信只要对着镜子呼叫五声"糖果人"，"他"就会现身。十九世纪时一名黑奴因与白人种植园主的女儿恋爱而被虐杀，死后变成厉鬼，在这片土地上阴魂不息。二十世纪末，大学教授的年轻妻子为了写一篇关于城市神话的论文，深入不毛之地，却惹来一宗接一宗的残暴血案；神话竟是噩梦，愤怒源于不义，一百多年后却变成了邪恶的借口。

在美国，一提起 Cabrini-Green 就会令人联想到公屋的

种种问题。今天，这里大部分楼房已被拆迁，改建成亮丽摩登的现代楼宇，实施所谓的"融合小区"，不能不令人想起了我们的天水围。

天水围，水天一色的围村，既有如画的自然风光，又有温煦的人文景致，对于日日夜夜坐困四壁石墙里的城市人来说，这个名字不是很容易就引发出香格里拉般的文化想象来吗？没有没有，我们的想象力都被阉割了，一听到这个名字，就会眼前一黑，想来想去只有"悲情"二字，这笔账大抵都可算到政府的城市规划和房屋政策以及全城"苹果化"的报业传媒身上。也许因为这个缘故，今年电影节期间看到许鞍华以高清拍摄的新作《天水围的日与夜》（2008），便格外感恩——没有必然的悲情，寻常话淡淡道来，倒比煞有介事的开坛说教更能显出编与导的修养和胸襟。

影片以几张大自然的黑白硬照打开序幕，美丽恬静的湿地传来隐隐约约的火车声，到我们定下神来，一列轻铁已隆隆扑面而至，把我们带回色彩饱满的现实。镜头冷静地摇过天桥外，景观可以是天水围，也可以是将军澳或马鞍山，不都是一个模样吗——高耸入云的单调建筑井然有序地排列着，建筑群和建筑群之间的马路很宽很宽，宽得有点吓人，路不再是人走出来的。要从这一点走到那一点，要像聪明的白老鼠般找行人隧道或人行天桥，费立兹朗

（Fritz Lang）在《大都会》（*Metropolis*, 1927）里早就预见了未来城市的景观。没有了地面店铺，师奶阿叔少年郎都只能往商场里钻。那里出售各式日常生活需要或不一定需要的消费品，包括廉价的希望，达观的阿贵（鲍起静）和孤单的阿婆（陈丽云）回家途中会顺道去抽个奖。阿贵的儿子张家安（梁进龙）生性比较内向，就只有窝在床上做做白日梦，一张嘴不会轻易漏出一句完整的句子来，心底里却澄明如镜。

许鞍华的摄影机，端的一副好心肠，总是遥遥地跟着人物游走于日常生活之中，不离不弃却也保持距离；返回狭小的家，倒也不嫌弃它挤，就像一只家猫，沉默无言地躲在几尺之外的角落里，看着他们烧菜吃饭晾衣读报，甚至静静地陪着他／她度过寂寞的漫漫长夜——这边厢阿婆孤单地坐在昏暗的屋里嚼着饭菜，只有墙上开始发黄的家人照片相伴，那边厢阿贵独自一人坐在沙发上看报，陋室里一灯如豆。作品里没有多余的伤感，却也不刻意压抑情绪，阿贵把已逝丈夫的牛仔裤丢掉一场，便拍得有节制而多情——她从垃圾桶里取回牛仔裤，细心折好，放在垃圾桶的盖上，低头沉思，心有不舍，取起再放下，掉头走回家去，孤寂的身影消失在走廊尽头，画面左面全黑，遥遥呼应着前面阿婆一人在家的凄清，然后插入她身穿丧服痛哭流涕的场面，令人动容。紧接着，阿贵全家去殡仪馆吊

唁前辈亲属，事后一家子齐齐去吃饭，饭后各自回到自己的生活轨道上去。除了片初为母亲做寿一场外，这是他们唯一聚首一堂的场合。环顾浮躁的当下，香港电影里也只有许鞍华能拍得出这份生命的情怀。

张家安和表姐去探望病中的外婆时，外婆忆述起阿贵的少年，镜头缓缓走近，邀请我们走进过去的生活。一如方育平《父子情》(1981)里的姐弟，儿子的教育常常是由女儿的牺牲换取的。在那个"木板隔间房"的六十年代，我们粤语电影里的丨莹、陈宝珠等，便曾为我们留下了时代的印记。片末，阿贵和张家安没有跟真正的亲人共度中秋，倒和孤寡的邻居阿婆一起过节，伦理亲情不再局限在血缘的关系上。镜头向前推进，只见窗外的天水围万家灯火，花园里大人小孩一起燃起生命的烛光，接上维园万众市民共度佳节的纪录片，画外传来吴莺音的《明月千里寄相思》。想起了朱石麟的《中秋月》(1953)，想起了已远去的亲人和朋友。

2008年7月4日

台前台后喻人生

当多数人都手舞足蹈亢奋莫名地参与人类文明的毁劫的时候,他选择了默默地聆听,保持距离地观望,远离浮躁烦嚣的物质现实而回归到幽渺深沉的感情世界里去。

春归人面，相看无言

在宁谧的乡野，两间田舍坐落其间，相看无言。大抵有风吹草动的沙沙作响，但我们听到的只是画外的音乐声，然后我们看见城墙上一个寂寞的女人，目送着三个渐去渐远的影子。费穆让我们跟着这个寂寞的女人回到她的家里，随着她的思绪走进她的私人空间，我们听着她那梦呓似的自言自语，甚至几乎可以听到她的心跳声，中国电影什么时候让我们这般贴近它的人物？

女主角玉纹的家坐落在一条小巷里，她没有带我们从正门进去，一家子出出入入皆走后门，连旧情人志忱到访也是先到后门打铃，没人应门他才跨过崩塌的围墙。中国传统士人阶层的家居建筑，通常都有一道高高的围墙，严密地保护主人的私隐，但是无情的炮火毁了他们的房子，也毁了他们夫妻间本来已脆弱的感情："我们戴家一大半的房子给炮火毁了，正房不能住人，我跟他（丈夫礼言）住在花厅里，一人占了一间房。"心死了，心房自然容不下任何人，大家只能避居厢房——丈夫房间里的一炷香还烧着，人倒又坐到那堆颓垣败瓦中去了，而她，她也不爱待在自己的房间里，那里面昏昏暗暗了无生气。夫妻俩的房间毗

邻而又互不相干；平常玉纹走进礼言的房间，只是为了克尽义务式的嘘寒问暖，内心深处却是冰冷的，而礼言三年来第一次走进她的房间，却是在真正洞悉了妻子和好友的关系之后。

妹妹住在花园的另一角，她的房间倒是特别开阔的。影片第一次介绍妹妹出场，便拍她从房间里把窗推出来，让阳光跑到屋里去。费穆巧妙地将生活的空间转化成为角色们心理的空间，令人想起《红楼梦》中的怡红院潇湘馆，各自住着多情多心的人儿。片中一对旧情人酒醉情迷几乎乱性后的翌日，心乱如麻的玉纹经过礼言的房门，没望他一眼就返回房间，把门关上，将礼言弃留在万劫不复的孤寂中，而她，独处昏暗的房间，幽幽地喃喃自语："我想活下去……"从没看过比这更凄怆的感情场面，也只有情深如费穆才能对夫妇二人都同样体恤悲悯。

房中有房，在《小城之春》的空间设计里，床占了一个很重要的位置，平常那可能是妇女们做女红、闲话家常的地方，然而放下了纱幔，那里面便变成了夫妻俩绝对私密的空间。影片虽然多次以妹妹的房间为场景，却始终没有将她闺房里的床显露于人前——她虽已情窦初开，毕竟还只是一个未懂人事的小女孩。片中的玉纹、礼言早已分房而居，我们第一次看到玉纹在自己的房间时，画外传来她的独白："推开自己的房门，坐在自己的床上，往后的日

子不知怎么过下去，一天又一天地过过去，一天又一天地过下去，拿起绣花梆子，到妹妹屋里去吧！"摄影机从床的角度拍她走出房门，没让我们看到那张床。我们第一次真正看到她的床，是当她知道家里来了客人，到房里藏身的时候；素雅的架子床两旁束着纱幔，隐隐然似乎有所暗示。他们第一晚在礼言房间款待客人，妹妹唱歌，客人志忱却心不在焉，一双眼睛只管跟着玉纹转，玉纹侍奉坐在床沿的礼言吃药，夫妻俩四目交投，各怀心事。妹妹十六岁生日那晚，玉纹醉卧自己的床上，志忱借着一点酒意，大胆地走去牵她的手，把她从床上拉起来。

是夜，欲望犹如脱缰之马，放肆地闯进了情人志忱的房间，那房间里大抵摇漾着兰花诱人的幽香。然而，房间是礼言从前读书的地方，虽然也有一张床，可没有遮掩撩人春色的青纱帐幔——在传统道德的跟前，志忱只能隔着纱布轻吻那情欲的创伤。片末，妹妹活泼愉快地送志忱上路，玉纹和礼言却站在墙头驻足远眺，远方纵有明媚的风光，也不可能是属于他们的，他们的脚下是感情废墟上的荒凉地面。

2002 年 1 月

废墟里的春天

我不能撒谎，说田壮壮的《小城之春》（2002）比费穆的原作好看，费穆当年拍摄这部小品，很有举重若轻的气度，在优雅中见随意，在矜哀中有坚持；单就新版本的女主角胡靖钒来说，她的气质虽然好，可就是没法跟韦伟比，后者手拿丝巾半遮着面的风情，怎么也"克隆"不了，那是一种魅力，跟演技没有必然的关系。但是，今天看田壮壮的这部经典重拍，倒别有一番感动，它肯定是跨进二十一世纪以来，用情最深的一部中国电影。

相信每一个看过费穆作品的人，都会注意到田壮壮在处理上有几项明显的改动——第一，取消了独白；第二，几乎没有特写；第三，镜头移动变得更含蓄内敛。在费穆的原作里，我们一开始就被韦伟梦呓似的独白，牵引着走进了女主角周玉纹的心理后花园，很有点杜丽娘游园惊梦的味道。往后发生的事，可能只是春梦一场，可能确有其事，也可能真幻交错。田壮壮在他的版本里取消了独白，很多人不满，甚至嘲讽他没有看懂费穆的原作，我倒猜想他是要跟玉纹保持距离，也因而相对地走近了丈夫戴礼言和旧情人章志忱，做成了一种比较客观平等的整体感觉。

影片以玉纹在城头上漫步的远镜开始，很快就接上在小庭深院的破烂堆里磨蹭着的礼言，画外隐约传来火车声，志忱从火车上下来，最后老黄出场，他在破落的老宅里走动，从阳光耀目的回廊走进了礼言那阴沉晦暗的房间。第三天下午，一对旧情人相约在城垛上见面，镜头一直带着矜持的距离，玉纹指着挂在秃树上的手绢说："你来的那天，就是这样，我睡着了，手帕就飞走了。"是的，这是日复一日的生活，玉纹不是在做梦，一切都是真的。春风把女儿家的思绪吹远了，是志忱把它们重新找回来，交回到主人的手里。小妹妹十六岁生日之夜，玉纹穿起她跟礼言结婚时的旗袍，娇娆妩媚，几杯下肚，更把平素隐藏的风情都释放了出来，跟志忱划拳调笑。小妹妹仍不大懂事，礼言却全都看在眼里，他从后景缓缓走到右前景，看着灯光下的妻子及挚友，再绕到他们的背后，隐没在黑暗中，走出画面。镜头的移动很细微，几乎让人觉察不到，人物在有限空间里的走动，却形成了微妙的张力；情欲在掩映的灯光里蹦跳着，房间里的人都兴致勃勃，只有礼言是局外人。夜阑而人不静，他独自走到花园里，倚树痛哭，镜头体恤地遥伴着他，不忍干扰；而在房间里，已有几分醉意的志忱对妹妹说："你记着，你以后再也没有十六岁。"他狂歌当哭，拉着玉纹的手不肯放，并把她的手绢铺在自己的脸上，他又何尝不是失意人？妹妹突然明白过来，她把手绢抢回

来，拉着嫂嫂走。回到房间，玉纹伏在床上饮泣，然后走到梳妆镜前，眼泪擦洗掉了早前的风情，她把心一横，走出房门。

在费穆原来的作品里，结尾是丈夫和妻子同在城垛上遥送志忱，说不上是乐观，却也自有一份比较开阔的气味。大半个世纪后，还是由妹妹和老黄送志忱出城，礼言和玉纹却连家门也没有踏出半步，一个在楼下花园里修剪树枝，一个则仍跑到楼上妹妹的房间里绣花去。画外传来火车的汽笛声，楼上楼下都若有所思，然后又重新投入手上的活儿，好像什么都没有发生过。影片以一个城垛上的空镜作结，很有一种天长地久的惘然。相比起来，田壮壮的江南小城比费穆的淞江更加荒芜寂寥，客去客来，老宅的主人仍是自我封闭在破落的庭院里，什么时候还会重拾《花间词》的乐趣？而女主人呢，依然故我，每天挽着藤篮去买买小菜，然后穿过颓垣败瓦的市镇，到药材铺捎一包药，然后又到城垛待上一会儿吗？假如拍于一九四八年的《小城之春》是费穆对时代的一种回应，那么田壮壮的重拍也可说是表达了他对我们这个新纪元的一种态度。当多数人都手舞足蹈亢奋莫名地参与人类文明的毁劫的时候，他选择了默默地聆听，保持距离地观望，远离浮躁烦嚣的物质现实而回归到幽渺深沉的感情世界里去。

2004年11月

关在屋子里的人

　　作为一个非常喜爱《小城之春》(1948)和尊敬费穆的影迷,看到《关在屋子里的人》(1960)是莫大的惊喜。这部电影的导演是费穆的弟弟费鲁伊,据说影片题材取自罗曼·罗兰(Romaine Rolland)的名著《约翰·克里斯朵夫》(*Jean-Christophe*)中的一小节故事。然而,在我看来,它倒更像是《小城之春》的变奏,总觉得他在构思的时候,处处以其兄的作品为出发点。影片拍来充满欧陆味,费鲁伊自己也承认整个戏形式上带有些异国情调;相比费穆的挥洒自如,费鲁伊显得比较拘谨,但是他在形式上的探索却同样大胆,在同年代的香港电影中绝对是异数。四十年代,费鲁伊曾在费穆导演的《孔夫子》(1940)中任副导,他另一位哥哥费康则当考古顾问;一九五〇年费穆得商人吴性栽支持,与朱石麟创办龙马影片公司,费鲁伊便曾任制片和朱石麟的副导,一九六〇年始独立拍出这部处女作,也是他唯一的作品(影片的原名是《关在屋子里的人》,公映时改为《香闺春情》,大概出于商业的考虑)。此片应该也是最后一部龙马出品。

　　费鲁伊将江南的淞江小镇移到了澳门,影片便是以一

个大三巴的空镜打开序幕。在影片中段，女主角夏梦与旧情人平凡来到大三巴前，情人问起她的心情，她说："我是凭吊古迹，怀古的心情。"大抵她凭吊的是感情的废墟。影片开始之初，镜头从教堂屋顶向下摇，空荡荡的教堂前走过一对男女。他们穿着深色大衣，行尸走肉般步下长梯，幕后传来合唱："这样的岁月，叫她怎能忍？"接着镜头捕捉了无生气的夏梦，幕后一把女声独唱："结婚三年整，幽怨无处申。"一双女性的脚缓缓走出了画面，一对穿着皮鞋的男人脚走进画面，镜头上移，是面无表情的石磊——"虽是夫妻份，形同陌路人。"夫妻二人一前一后行走，回到家门口——"家中似牢狱，徒形判终身。"二人默默步上木梯，镜头拉远，丈夫打开房门，妻子走进去，丈夫将门关上，镜头推向门锁，幕后女声唱出："看起来我是个关在屋子里的人。"这女声独唱一开始就来段自报家门，倒很像《小城之春》里玉纹的内心独白。

片中也有男人的心声。晨曦初露，码头刚迎来一个容易受伤的男人，妻子的旧情人平凡——"厌倦世间爱和恨，幻想空中太虚境，纵然收拾起破碎心，仙侣何处去找寻。"他来到朋友石磊的家，仰头一望，墙上挂着"西医杜庆堂诊所"的灯箱招牌，接着一个俯镜有效地将两个男人的关系表现出来。有趣的是，丈夫和情人的强弱位置跟《小城之春》中是倒过来了——丈夫变成了医生，情人倒变成了

病人。在《小城之春》里主动的是妻子，在《关在屋子里的人》里主动的是情人，提出离婚主意的也是情人。在《小城之春》中企图自杀的是丈夫，在《关在屋子里的人》中闪过这个念头的是妻子，一句"我要好好地活下去"的独白，倒又仿佛将我们带回到玉纹那间跟阳光绝缘的闺房。在《小城之春》的高潮戏里，妻子情难自禁，倒是情人把自己倒锁在书房门外，而在《关在屋子里的人》里，最终"未及于乱"的是妻子，而且她更清醒地看到情人其实本质跟丈夫一样，都是眼中只有自己的男人。她最后离家出走，留下两个男人关在阴沉沉的屋子里，主题清晰。很明显，费穆着力描写的情义道德矛盾，并不是弟弟费鲁伊所关心的问题。

比起《小城之春》，《关在屋子里的人》的人物都概念化得像脸谱，演来也蓄意风格化，尤其是丈夫这个角色，从造型到行为举止，都是一个不折不扣自私势利锱铢必较的大（小）男人；《小城之春》中的丈夫跟妻子分房而睡，《关在屋子里的人》里的丈夫却强迫妻子行房，令人恶心。在《小城之春》里，虽然叙事一直都由妻子的独白牵引着，但镜头却有时候在不知不觉间站到了丈夫的角度去看。今天仍有不少评论，一方面赞美影片的艺术成就，另一方面却不免觉得费穆过于保守，没有让"娜拉"走出家门。费穆秉性悲悯，看透人情世故，明白男女情事往往不足为外

人道，他的女主角选择留下来，他在现实生活中也选择留下来，留在那丰盛华丽而又带点霉味的传统中国文化国度里。在澎湃激荡的历史大潮中，他走的是一条寂寞的路。

《关在屋子里的人》公映之时，费穆已离世十载，在这段岁月里，听说费鲁伊并不得意，其任职于《大公报》的二兄费彝民却对他爱惜有加。观其作品，虽然在形式上刻意与左派主流脱轨，却又在内容上不知不觉间流露出五十年代香港左派意识形态的痕迹。那时候妇女能顶半边天的口号响彻云霄，但道德上却依然是清教徒式的，一如片中的妻子，倒不若十余年前《小城之春》中的玉纹大胆奔放。当然，作品对音乐家情人的艺术观——"不应受牵制，什么道德、义务、法律等，都是浅薄的"，也明显带着批判的态度，与社会主义文艺观多少有点吻合。本片女性处境的主题让人想起同样是夏梦主演的《新寡》（1956），对艺术的取态却令人想起《小月亮》（1959），都带着时代的影子。看《关在屋子里的人》的时候，思绪起伏，这部作品复杂纷纭，当中几许是费鲁伊个人的声音，几许是时代的回响，不免令人迷惘。

<div style="text-align:right">2003年1月17日</div>

寂寞的心

初看朱石麟编导的《寂寞的心》(1956)时，脑袋里想的尽是费穆的《小城之春》(1948)。怎么周玉纹会跑到这里来了呢？对于很多影痴来说，韦伟"就是"周玉纹。你能想象没有韦伟的《小城之春》吗？韦伟从古旧的淞江小城来到了五光十色的东方之珠，素雅的旗袍修起腰身来，钉上闪亮的珠片，踏地无声的绣花鞋长出了高跟，走起路来"咯咯咯"声响，也确实为女性婀娜多姿的体态加添了一份声势。然而，无论是在江南那颓败不堪的破落庭院，还是在香港那豪华舒适的公寓住宅，她的内心都只是一片寂天寞地的荒芜。

《寂寞的心》摄于一九五六年，当年凤凰公司的灵魂人物朱石麟除了编剧之外，还担了一个总导演之名，执行导演则是他的学生罗君雄和陈静波。影片描绘一个中产阶级的婚姻悲剧：某医院外科主任俞秉仁（李清）终日忙于工作，冷落了家中的太太王茵（韦伟），甚至连结婚纪念日也让妻子独自在美轮美奂的家里，对着一桌盛情来贺的宾客强颜欢笑；妻子后来在寂寞难耐之下认识了情场浪子小丁（鲍方），险至婚姻破裂。放在五十年代的香港电影来说，

朱石麟的处理显得态度相当开明，韦伟在鲍方家中过夜后回家的一场，便处理得简洁利落，让人既同情生性忠厚的丈夫，也能理解妻子超越常规的心理状态。其后情人驾车失事，丈夫压抑着悲愤的心情为他做手术，事后不支倒下了，太太在医院里细心照顾的不是丈夫而是情人，这份理直气壮在港片里更属罕见。当然，情场骗子的真面目被戳破了后，妻子还是要乖乖地返回丈夫的身边，一方面揭示了家庭妇女无路可走的现实处境，另一方面却也体现了编导比较宽容的道德态度。回头的浪子，总会有一个懂得大体的太太等着他回家去，还要为他预备一个台阶下，免得他不知道把脸挂到哪儿去，张爱玲编剧、桑弧导演的《太太万岁》(1947)便是经典中的经典，但试问有多少中国电影可以容许女性做了出墙红杏而不用受惩罚的呢？

朱石麟善于拍摄家庭伦理剧，也喜欢将男女情事放在时代的框架里来检视，他早年编剧的《恋爱与义务》(1931，卜万苍导演，联华出品)便写一个年轻女子为了爱情甘愿抛夫弃子，跟初恋情人私奔，但情人终因不堪生活磨人而一病不起；女儿长大后，母亲为了不想祸及下一代，将之交托与前夫后自沉于河。作为三十年代的知识分子，朱石麟当然站在追求个性解放的一方，但他也没有一个劲儿将之浪漫化，影片对夫妻俩和情人都平等对待，始终秉持着清醒的态度，古苍梧便曾为文深入讨论过朱石麟的观点（见

《重要的遗珠:〈恋爱与义务〉》,蒲锋编:《经典最佳华语片二百部》)。然而,若我们将两部相隔二十多年的作品做一个比较,便不难发觉在两性关系这个问题的处理上,《寂寞的心》比《恋爱与义务》倒还要保守了点,起码它要借助小丁这么一个道德卑劣的骗子来"抹黑"医生太太的婚外情;试想想,要是剧本把小丁写成一个真心真意的多情种,朱石麟又可以怎样为这则痴男怨女的故事作结呢?

当然,也倒不一定是朱石麟走回头路,而是时代在某个意义上开了倒车。三十年代的上海,暗涌处处,危机四伏,思想却非常活跃,联华公司集中了很多年轻知识分子型的编导,他们的作品自然很大程度上反映了他们走在时代之先的所思所想。相对来说,五十年代的香港,刚尝过抗日战争以及中国翻天覆地的巨变,弥漫着一片不安情绪,人们求变的意欲不强,在重建社会秩序的大前提下,一切以稳定为先,道德伦常规范更是动弹不得。正如在朱石麟的另一部同年作品《新寡》里,鲍方对逝去友人的年轻寡妇夏梦关怀备至,片中的描绘每多暧昧之笔,但朱石麟却总要小心翼翼地始终不让他俩超越"纯友谊"的关系。作为一门靠观众买票进场的大众娱乐,不能不考虑他们脆弱的心灵。如是,韦伟娉娉婷婷地重新打开家门,高跟鞋的"咯咯咯"声在偌大的厅房里回响着。

2001年6月8日

朱石麟的夫妻篇
——乍看三四十年代遗珠几颗

早一阵子，何思颖、郭静宁和我一起到北京公干，大部分时间都躲在中国电影数据馆里观看三四十年代上海时期的电影。此行的最大惊喜是看到了几部朱石麟的早期作品，其中《归来》(1934)、《返魂香》(1941)、《博爱》(1942，朱石麟编导"夫妻之爱"一段)、《良宵花弄月》(1943)和《现代夫妻》(1945)等，都不曾在香港公映过，也没有在内地发行过数码光盘。巧合的是，除了《返魂香》外，其余几部影片都以夫妻关系作题材。《归来》和《博爱》写一夫二妻的故事。前者以正剧的方式来拍，出洋留学的丈夫以为家乡的妻子死于战火，另娶混血儿女子，返回家中始知道原来妻子仍在，立于两难的处境；后者以轻喜剧的方式处理，丈夫金屋藏娇，被妻子发现了，产生了两女争一男的闹剧。在《归来》里，洋妻子本来据理力争，渐渐明白小孩需要自己的母亲，静悄悄留下了房匙，孤身坐轮船返回彼岸的母亲身边；而《博爱》里的金屋俏娇娥也知难而退，还男人一个"完整"的家庭。有趣的是，两片中的道德抉择，最终都要由"非正统"一方的女子来承担。

《良宵花弄月》也是一则伦理道德故事，却有中国电

里少见的性心理描写,把男女之间的诱惑游戏和感情张力刻画得丝丝入扣,肌理丰富。影片开端,摄影师近镜头特写着一对又一对穿晚礼服西装鞋的脚。接着来一个酒店大门的全景,一辆豪华房车打开门,近镜特写从车上走下来的一只小狗和一对穿着光亮男装皮鞋的脚;镜头往上移,是风度翩翩的男主角刘琼。片中的刘琼和陈云裳是一对已婚五年的夫妇,丈夫喜欢社交生活,夜夜笙歌,妻子却贤良淑德,只爱留在家中。妻子的妹妹从外国归来,她长得跟妻子一模一样,却生性活泼,衣着趋时,朋友们以为她是男人的妻子,丈夫也乐于张冠李戴,并情不自禁地恋上了小姨子……

影片拍得极端华丽,将现实里的龌龊完全置于观众的视野之外,令人想起了意大利法西斯控制下的"白色电话片"。"白色电话片"(White Telephone movie)是一种专描写资产阶级生活方式的通俗剧。因这类非富即贵的家庭,多使用白色的电话机,故以此为名。那是1943年,上海已全面沦陷,在日本人的控制下,尚留在上海电影界的编导只能拍一些无伤大雅的娱乐片,朱石麟很清楚这个明明白白放在眼前的道理——

 在中联(即中华联合制片股份有限公司)刚成立的时候,有许多题材大家都不敢拍,像涉及政治的、

阶级的……总而言之，凡是稍为硬性一点的就都在各自小心之下不拍，于是导演们便在没有办法中求办法，大家都倾向爱情片方面去，里面所讲的，也不外乎家庭等的问题，所以在无可奈何之时，我们只求无过，而不求有功了。(《新影坛》，1943年4月)

就在那封闭压抑的片厂里，朱石麟创造了一个幽闭的情欲空间，既拍出了好莱坞刘别谦式的妙趣世故，也隐隐透露了沦陷时期中国影人的复杂心情。多年后，在香港这个小岛上，朱石麟编写了《寂寞的心》(1956，罗君雄、陈静波联合导演)，写太太难耐寂寞，红杏出墙，最后回到丈夫身边，可说是《良宵花弄月》的变奏。

在联华时期的《国风》(1935)、《新旧时代》(1936，又名《好女儿》)、《慈母曲》(1936)等作品里，朱石麟善用传统中国建筑的室内空间去审视新旧社会里人伦关系的矛盾与变化；在《良宵花弄月》里，他却将西式建筑的空间转化为男女主角的心理空间。朱石麟也精通传统戏曲(孤岛时期，他曾替京剧大师周信芳编写了《徽钦二帝》《文素臣》等京剧)，他在电影里处理戏剧性场面时，常可见到戏曲的影响。在妻子扮妹妹试探丈夫的一场高潮戏里，他便巧妙地结合了二者。丈夫独自一人在厅里踱步，客厅和睡房隔着一扇窗，他看到睡房里的"小姨"，走到窗前向她

示爱，继而登堂入室。这场戏剧高潮的对白写得精警周密，一问一答之间环环相扣，节奏紧凑，精彩得犹如一场折子戏。最后，"小姨"说："只要你觉得对得起女儿露西，对得起太太，对得起我和对得起你自己，我便无所谓了。"只见银幕上的陈云裳斜挨在床上，姿态撩人，镜头缓缓推近，聚焦她那张充满挑逗性的脸孔。就在这危险的一刻，丈夫说："我爱你姐姐，不能负人负己。"妻子喜极而泣。在紧接着的结局一段，场面调度有戏曲舞台的味道，排场却是好莱坞歌舞片式的——丈夫在花园里，妹妹高歌，姐姐到来与丈夫相拥。

张爱玲不知道有没有看过《良宵花弄月》，但她写于战后的《太太万岁》（1947，桑弧导演）倒与此片有微妙的契合之处，前者以浓重的油彩绘画出男性的幻想国度，后者则以轻巧的笔触勾勒出女性的绵密机心。朱石麟另一部以夫妻生活为题材的影片《现代夫妻》，摄于1944年，其时"中联"已改组为"华影"（即中华电影联合股份有限公司），这次素面登场，已有《误佳期》（1951）、《一板之隔》（1952）等五十年代初香港"龙马"时期那朴实无华的风格了。影片开始时，镜头从小吊灯下降至书桌上的钢笔和墨水，稿纸上写着：文化人的生活问题。墙上的结婚照挂得歪歪斜斜，一只手将它拨正，镜头摇至旁边挂着的结婚证书。床前大人鞋小人鞋一大堆，床上睡着卢碧云饰演的年轻主

妇和三个小孩，而屠光启饰演的丈夫却正在写稿，题为《现代夫妻》。简洁从容的几笔，就将一个文化人小家庭的处境勾勒了出来。夫妻互相埋怨，决定交换角色，太太爬格子，丈夫包饺子，从而闹出很多笑话来。在影片中段，妻子拿丈夫被退回的旧稿来应酬编辑，倒被编辑看中了，要将她追捧成出色的"女作家"。孤岛和沦陷时期正是张爱玲、苏青、潘柳黛等最受读者欢迎的年代，朱石麟竟然也抵死刻薄起来，幽了她们一默。（当然，这份触觉更有可能是来自编剧谭惟翰的，谭本身是作家，靠爬格子为生，一如片中的丈夫。）当年以自传体小说《结婚十年》红极一时的苏青，写过一篇评论《现代夫妻》的短文，对影片颇为赞赏，却批评这狂捧女作家的一幕夸张得过分，大抵对编导这戏谑的一笔有点不以为然。同样写现代夫妻生活，朱石麟摄于战后香港的《各有千秋》（1947）便幽默不起来了，结局时的绝望更变得歇斯底里，这在他的电影中极为罕见。他在一封1952年写给女儿朱樱的家书中曾提及战后被视为落水影人的冤屈，影片未知是否反映了他在那段时期的复杂情绪？五十年代末，他为凤凰影业公司编导了《妇唱夫随》（1957）和《夫妻经》（1958）二片，在当时香港影坛左右两方各就各位相对稳定的情况下，重弹无伤大雅的轻喜剧调子，却少了《现代夫妻》里那份柴米油盐的生活质感以及相濡以沫的体贴知心。

跟不少同代人一样，朱石麟的电影生涯经历了不少颠沛困顿，难得他从三四十年代战乱的上海到五六十年代冷战的香港，一直在不同的环境里寻觅不失原则的创作空间，而又能够维持着相对稳定的艺术水平。值得庆幸的是，不少作品仍然好好地保存着，将来总会有机会让更多人欣赏到。

原载《香港电影数据馆通讯》第 37 期，2006 年 8 月

《清宫秘史》二三事

近日重看姚克编剧、朱石麟导演的《清宫秘史》(1948),联想起戏里戏外的种种故事,心中不免戚然。姚克是四十年代知名的剧作家,也曾编写过不少电影剧本,一九四八年从沪来港定居,其后任教中文大学,退休后赴美教学。朱石麟自二十年代末便开始参与电影工作,历经三十年代"联华"时期的活泼丰盛,"孤岛"及"沦陷"时期的委曲求全,以及战后香港"永华""龙马"与"凤凰"时期的开花结果。

第二次世界大战结束后,朱石麟因为曾在日本人主持下的"中华电影联合股份有限公司"(简称"华影")工作过,跟不少相同处境的电影工作者一样,受到很大的社会压力,连生活也成问题,终于在一九四六年南来香港拍片,并于两年后为"永华"拍摄了《清宫秘史》。"永华"成立于一九四七年,老板李祖永的财力气魄和制片家张善琨的机灵世故,为朱石麟缔造了一个绝佳的环境,让他得以倾注全力,将他那压抑多年的创作力释放出来,成就了这部中国电影史上的经典之作。

然而,当《清宫秘史》于一九五〇年在中国各大城市

公映时，却被认为影片所包含的对资产阶级改良主义（维新变法）的同情以及对八国联军的妥协，对国策和人心会产生不良影响，便经由当时担任文化部"电影事业指导委员会"委员的江青提出批判。一九五四年十月十六日，毛泽东就两个青年写的关于《红楼梦研究》批判的文章指出："这同影片《清宫秘史》和《武训传》放映时候的情形几乎是相同的。被人称为爱国主义影片而实际是卖国主义影片的《清宫秘史》在全国放映之后，至今没有批判。"及至一九六六年，冉以《清宫秘史》出击，揭开了"文化大革命"的序幕。一九六七年一月五日，朱石麟在香港的家里读到了《文汇报》上一篇署名姚文元的批判文章，其中提到了"《清宫秘史》是一部卖国主义的影片，应该进行批判"。当天晚上，朱石麟便因脑溢血猝然逝世。

姚克在写于一九六七年四月十九日的《〈清宫秘史〉剧作者的自白》中说："《清宫秘史》究竟是'卖国主义'影片，还是'爱国主义'影片？这本来就不是一个文艺批评的问题，而是一个政治立场的问题，一个派系斗争的问题。"这么显浅的道理，我们却弄了几十年还不甚了了。现在回首再看《清宫秘史》，不难发觉归根结底，朱石麟拍的还是他最擅长的家庭伦理剧。在思维上，片中的新旧势力之争，基本上可说与巴金的《家》《春》《秋》等一样，皆源自"五四"精神，欠缺了更深一层的历史反思；而在人物的

塑造上，慈禧的专横跋扈、光绪的开明软弱、珍妃的精明倔强、皇后的工于心计、李莲英的阴险奴才相，都明明白白披上了通俗剧的外衣，典型化的形象对其后同类型的电影影响深远。

《清宫秘史》是一部拍得很好看的历史宫闱片，以跌宕起伏的剧情取胜，开场一段"光绪选妃"便极简洁有力地将慈禧、光绪、珍妃三人母、子、媳之间的角力关系交代了出来，确立了家庭伦理剧的格局；家庭与政治，从来就纠缠不清。其后的"珍妃女扮男装拍照""珍妃藏密旨于莲藕中""光绪雨夜召见袁世凯""政变事败后慈禧与光绪正面交锋""慈禧逼珍妃投井"等情节，每场都有剑拔弩张的戏剧张力，可惜片末加了一段描写老百姓爱戴光绪的结尾，大大削弱了作品的悲剧意味。看前人的访问及姚克本人的文章，知道他和朱石麟纵然在改编和影片的处理上，有不少争拗的地方，但在这一点上倒是一致的——他们都大力反对画蛇添足。老板李祖永却一意孤行，更在最后复述了御书房那场戏里的两句话："得人心者得天下，失人心者失天下。"他可能是对乱世有所寓意，但结果却是多给了戚本禹等文棍一个"大肆美化光绪皇帝""污蔑劳动人民"的口实。

<div style="text-align:right">2001 年 5 月 11 日</div>

生死恨

费穆在《生死恨》(1948)之前曾两度拍摄戏曲电影——《斩经堂》(1937)和《古中国之歌》(1941)。他对京剧固然情有独钟,希望以电影的媒介将这种传统的中国舞台艺术记录下来,但更重要的是,他其实也是在借助传统戏曲的独特艺术形式,去摸索一条属于自己的电影之路,《小城之春》(1948)可说是他的集大成之作。在《斩经堂》里,他倾向用简单的布幔作背景,周信芳则主张写实,终于在妥协中用了不少写实的布景,出来的效果不算特别成功,但夫妻死别一幕长达三十分钟,费穆尽量减少摄影机的干预,感情就在演员不愠不火的唱做中自然流露出来。传统中国戏曲以演员为主,费穆显然深明个中道理。妻子自刎后吴汉取首级见母一场,费穆以廊外廊内的画面构图,娴静舒缓的镜头运用衬托出极其荒谬苍凉的悲剧感,更尽显电影与戏曲两种迥然不同的艺术结合的魅力。我们迄今没机会看到《古中国之歌》,只能从费穆的答记者话中知道他创作此剧背后的基本思想——"评剧的音乐太单纯,而事物真实之后,反失去评剧原来的意味",因此"衬景采用中国化的图案,以替代布景"。在《古中国之歌》特刊上的

《中国旧剧的电影化问题》一文里，费穆很清晰地指出京剧电影化的可行性——

> 第一，制作者认清"京戏"是一种乐剧，而决定用歌舞片的拍法处理剧本。第二，尽量吸收"京戏"的表现方法而加以巧妙的运用，使电影艺术也有一些新的格调。第三，拍"京戏"时，导演人心中常存一种描绘中国画的创作心情——这是最难的一点。

也就是说，戏曲片的拍摄不只是一个技术的问题，更是一个美学的问题，摄于《古中国之歌》之后的《生死恨》便很能说明这一点。

在《生死恨》里，费穆的镜头如行云流水般追随着梅兰芳优美绝伦的身段，不离不弃，体贴入微，没有将电影凌驾于戏曲表演之上，却也没有舍弃电影；相反地，他自始至终都是以一种纯电影的语言去拍摄这出戏曲的故事，为后来的戏曲电影类型提供了一个典范。影片以金兵入侵，掳掠中原揭开序幕，接下来，费穆将程鹏举和韩玉娘先后被掳的情节分开处理，继而以一个微俯视的全景将二者连接起来——韩玉娘、程鹏举分别在左右两侧，三帅在中间，构图平衡，其后众士兵朝向镜头走出景框，甚具立体感，有异于国画的散点透视或传统舞台的平面化设计。程鹏举

和韩玉娘洞房一场，房内墙边立着几根木头，地上堆着几捆柴草，正面墙上有一扇窗户，窗外一弯明月，靠窗放了一张木桌，上面一对红烛，还有板床木凳，韩玉娘苦劝程鹏举逃回宋邦故土之际，中间插入番奴隔窗偷听的镜头，便是很常用的电影手法，与舞台上的处理明显不同。韩玉娘潜逃后藏身庵堂，那庵堂都用实物来布置，整场戏处理得像默剧，全没唱念，纯以动作交代情节，中间三次插入佛像近镜。韩玉娘从庵堂逃出来的一场，却用上了山水绘景，又在前面布了几株立体的树，梅兰芳绕过几株树，走上斜坡，遇义母，整场戏一镜直落。"夜诉"一场，从布景到场面调度都更见心思——梅兰芳出场时以门帘作框，背后只有自己的影子做伴，右边放着织布机，整个画面构图甚美，摄影机缓缓横过织布房，人从织布机后绕过，坐在机前，挥手扫尘。到电影中，中近距离的镜头有效地突出了韩玉娘独守空房的心理状态，但比较细碎的剪辑却也同时削弱了情绪的酝酿，不若在舞台上，观众可以透过演员绵绵的唱做慢慢入戏。

《生死恨》是不是中国电影史上第一部彩色作品，我不敢肯定，而且由于技术上的局限，影片的彩色效果也实在说不上理想，然而费穆对色彩的敏感与实验，却绝对走在时代之先，"夜诉"一场那悲凉的蓝与"梦幻"一场那热闹的红直让人看得傻了眼——费穆确是三四十年代中国电影

的一个异数,其创作思想之大胆与形式追求之自觉,大抵只有《神女》(1934)和《浪淘沙》(1935)时期的吴永刚可与之媲美。

最近重看国内发行的光盘,不知为何,彩色变成了黑白,声画残缺得比从前在艺术中心看的十六毫米拷贝更甚,令人不忍卒睹,只好安慰自己说,总算可以看得到。

<div style="text-align:right">2002 年 1 月</div>

追求电影美学

看徐克《蜀山传》(2001)的时候,心里想的竟是早已没人拍没人看的戏曲电影。听说该片拍的时候,演员都只是在一片空荡荡的绿背景前做动作,事后才在计算机上加工合成。

说来话巧,已八十有多的"年轻"导演伊力卢马(Eric Rohmer),他的新作《女贵族与公爵》(*L'anglaise et le duc*, 2001)竟也是采用类同的拍摄方法,只是,他在技术上的试验比徐克走得更前一步——整部戏都以数码摄录机拍摄,后期制作完成后再转到菲林上。故事发生在十八世纪法国大革命时期的巴黎,可是整个景观都是在后期制作阶段在计算机上做的。初闻此事时,我直以为自己听错了,伊力卢马这么一个执着于"写实"观念的导演,平素最不能容忍特技,连最细微的背景声音也情愿拿着录音机自己去收录,怎可能搞起高科技来了?早一阵子伊力卢马的剪辑师雪美莲来港,我们谈起此事,她说伊力卢马亲自监督整个计算机加工的过程,对影像细节的要求非常明确,他想在电影中呈现一种人在画中活动的感觉。她这么一说,我倒有点明白过来,他于七十年代的《女侯爵》(*Die Marquise*

Von O, 1976）和《柏士浮》(*Perceval le Gallois,* 1978）中也做过相近的尝试。前者有一种欧洲古典时期油画的质感，后者简约和平面化的布景则令人想起中世纪的宗教画。还未有机会看过《女贵族与公爵》这部新作，自然不能妄下结论，但伊力卢马之选择数码计算机这种先进技巧，却显然出自非常清晰的美学追求。

九月里连场上演上海越剧，台上台下皆是吴侬软语，像嗅到了童年时代的气味。跟不少同代人一样，我和越剧的接触也多是从电影来的，六十年代上海越剧电影风行一时，《红楼梦》(1962)、《碧玉簪》(1962)、《王老虎抢亲》(1960)、《三看御妹刘金定》(1962)、《金枝玉叶》(1964)……小时候不懂得欣赏那委婉缠绵的什么徐派王派尹派，倒对银幕上的锦绣琼楼看得醉了眼，尤爱花旦头上那闪闪生光的珠花玉钗。美丽绝伦的人儿，挥着水袖在小楼厢房回廊之间游走，看着一点也不觉得奇怪，仿佛合该如此。八十年代第一次接触昆剧，是看梅兰芳、俞振飞主演的《游园惊梦》(1955)，其时梅、俞二人皆已年过花甲，演的却是情思昏昏的青春少艾，摄影机的镜头无情，将岁月的痕迹以倍数放大，令人看得胆战心惊。当然，那时候也不习惯听昆曲的水磨腔，时隔几年有机会看到舞台上曼妙的演出，才开始亲近。

五六十年代是中国戏曲电影的旺盛期，相关讨论非常

活跃，大抵总离不了"写意"与"写实"的矛盾。上海越剧本身掺杂了不少话剧与电影的元素，搬上银幕，虚实的问题比较容易解决。京昆的艺术形式比较纯净，京剧片《借东风》(1957)便素脸见人，背景简约，拍摄处理方法近乎舞台纪录片，昆剧《十五贯》(1956)和京戏《杨门女将》(1960)却将人物放在写实的布景中，镜头的进退推拉既配合戏剧的结构，又同时兼顾中国人传统的观赏习惯。但一些比较抽象的剧目如《秋江》《拾玉镯》等，却往往因其高度虚拟的动作设计而被牺牲掉了。看徐克的新作，倒突发奇想——我完全可以想象戏曲演员在虚空的绿背景前演尽人间沧桑，犹如在传统"将出""相入"的舞台空间中。数码年代的高科技，也许可以解决传统戏曲在电影化方面的一些美学问题，只可惜，戏曲电影的年代似乎已成过去。

2001年9月14日

试探的艺术

在烦嚣大都市的滚滚红尘里，偷闲看看黄金时期的越剧电影，真有如走进了现代文明的后花园，那里面开遍姹紫嫣红，真个是桃红柳绿，鸟语花香。在这个春色无边的小小园林里，最适合说些温柔缠绵的悄悄话，端起面孔高谈阔论起经国大事来，倒是会贻笑大方的。

《王老虎抢亲》（1960）里的江南才子周文宾，元宵佳节男扮女装被恶少王天豹强抢回家，误打误撞倒得以亲近王天豹的妹妹王秀英。在琼楼里，这边厢是空对明月感叹如水逝不返的年月，那边厢是暗自欢喜偷偷猜测对方的心事。好在戏文世界里的内心种种都会化成委婉动人的词儿，让人一目了然。银幕上，只见一个左一个右，中间隔着一扇花鸟屏风，两个心理空间分得清清楚楚。有时候，夏梦饰演的周文宾又会被安排在前景，偷窥那半透明屏风后面的小姐。也许，一切都只是风流才子自己的想象而已，如果不是，为什么不清心直说，还要试探呢？男女之间的寻寻觅觅常带着自虐和虐人的味道，大抵乐趣也在其中。周文宾为了试探清楚王秀英是否真的属意于他，先说自己（即假扮的许大姑娘）已许配给清和坊的周文宾，害得小姐落

泪涟涟，并口口声声要去削发为尼，后来周文宾说出真相，小姐始破涕为笑，二人遂共拜明月，琼楼定情。戏文说："一夜长谈心欢畅，不觉窗外天明亮"；银幕上只见二人对坐，眉目传情。这一夜到底是怎样过的，观众也就不必深究了。

《三看御妹刘金定》（1962）里的刘金定，虽是平寇的女英豪，却一样困于深似海的侯门，自从在庙里得见英俊的"张小二"一面，不免惹起连番遐思："他必定是别有用心冒死来，似这般多情的男儿惹人爱，君子若有好逑意，愿与你谈诗论剑永相随。"想着想着就睡着了，梦中的"张小二"从乡下人变成了风流倜傥的俊书生，手里还拿着一卷书，与持剑的刘金定倒真的谈诗论剑起来。堂堂女将军，想象里当然容不下一个目不识丁的乡巴佬。而封加进呢，自从假扮乡下人在庙里见了刘金定一面，即惊为天人，如痴似醉，并以彩笔描绘其姿容，每日对画倾诉相思之情。这两段戏都难免令人想起《牡丹亭》的《惊梦》和《叫画》来。有了这两段相思戏，琼楼诊症的试探戏，就很能成立。这一方是得寸进尺，从把手按脉、观看气色到四目交投——"昨日看病露情怀，真心真意尚难猜，今日三次宫楼上，但愿能把疑团解。"那一方是心如鹿撞，明明眼前人就是当天庙中见过的"张小二"，怎么今天又变成了来看病的许大夫——"莫不是张小二和许先生，前后都是隐真相？乔扮

乡民进庙中,如今又乔扮医生宫楼上。"《王老虎抢亲》是一个试,一个被探;《三看御妹刘金定》却是你又试来我又探,男女双方势均力敌。

越剧经典里另外两场令人津津乐道的试探戏,当然是《梁山伯与祝英台》里的《十八相送》和《柳毅传书》里的《洞庭相送》。袁雪芬和范瑞娟的《梁山伯与祝英台》(1954)是看得耳熟能详,竺水招的《柳毅传书》(1962)却是头一回有缘观赏,她的"木独"不知道是误差还是刻意,落在这个剧目里,却恰如其分地体现了柳毅那"有情无情难捉摸"的心理状态,给人意外的惊喜。沿途公主对他多所试探,从水中对对游的比目鱼,织绡池里落下珍珠泪的鲛人,到芳草萋萋的长相思,他看来却仿佛无动于衷。柳毅其实比梁山伯聪明得多,一踏出宫门已看出公主的幽怨,只是他"大义私情难兼顾",唯有"忍将慧剑斩情丝"。那份似有还无,话到唇边难启齿的复杂心情,大抵也只能这样纹风不动地搬演。说到底,压抑是传统中国读书人的绝活。越剧电影中的龙宫布满了奇珍异宝,水晶、珊瑚、珍珠,公主也是大珠小珠的挂满一身,热热闹闹的,很有点农村社会的喜气,倒把柳毅那水平如镜的表面底下的波澜起伏,更衬托得如大海般深不可测。这般说来,柳毅的守义负情倒比梁山伯的憨生痴迷更接近中国男子的本性了。

2004 年 1 月

历史的沧桑

一切要由上海沦陷说起。

从一九三七年十一月底上海沦陷起，到一九四一年十二月八日太平洋战争爆发，日军进入租界止，上海租界变成了一个孤岛。踏进这段晦暗不明的历史时期，本来已经够复杂的租界，政治环境愈加险恶，奇怪的是，电影业却很快从起初的萧条恢复过来，形成了一片表面繁华的幻象。大抵看过杜鲁福的《最后一班地下车》(*Le Dernier Métro*, 1980)的，都会明白越是在艰辛压抑的环境里，人们越是需要避难所，好让疲惫的身心透透气，开个小差。就是在这段非常时期里，长袖善舞、触觉敏锐的张善琨摄制了古装故事片《木兰从军》(1939，卜万苍导演)，娱乐了大众的同时，也触动了不少人的爱国情绪，掀起了古装片的热潮。

费穆于一九四〇年初开拍《孔夫子》，本来的预算是三万元，预计同年三月拍竣，但到了八月已耗费八万元，影片还没有完成。据制片人金信民的忆述，影片最后耗了十六万元。费穆虽然一直以慢工出细活见称，但这部影片竟然花了几乎整整一年才得以完成，除了制作上的障

碍，我大胆臆测可能还有其他原因。一九四〇年中后期，国际形势越趋恶劣，中国的状况就更为悲观，费穆可能不知道应该如何拍下去，情况容或有点像他战后的未完成作品《锦绣河山》(1946)。这部传说中的影片描写抗战胜利后国共第三次合作，组织联合政府，重建家园。但影片于一九四六年开拍不久即爆发解放战争，费穆多番修改剧本，仍无法配合风云变幻的时局，结果他花了三年工夫也完成不了。如果这个说法可以成立的话，《孔夫子》那看似矛盾的结尾倒是不难理解的——身为作者的费穆一方面挫败感极强，另一方面又如黑夜行军，需要自壮声势。

一九四〇年十二月十九日晚上九时，《孔夫子》终于在金城戏院首映，直至除夕，十一天后在新开不久的首轮戏院金都重映，只放映了一星期就惨淡收场。原来风风火火的古装片热潮其时已开始冷却下来，接着民间故事片流行了一段短暂时期后，又渐渐走向时装片。一九四一年底，上海全面沦陷，日本完全操纵上海影坛，而费穆也将他的创作从电影转移到舞台上去。

一

翻阅《孔夫子》上映前后的《申报》，有两点很值得我们留意。其一，出资摄制此片的民华影业公司，虽然只是制片业的"初哥"，却有一套非常完整的推广和宣传

策略——影片正式公映前半个多月，他们已开始公开发售"七色封面、八开大本、铜图千幅"的影片特刊（《申报》，1940年2月14日），不但在报上的电影版刊登广告，还举办"孔夫子征文比赛"，加开廉价早场优待团体等。其二，文化界对费穆的这部作品有相当大的期望，并予以支持，影片公映期间，《申报》一直报道不断，刊登评论文章之余，还组稿搞专号，相比同期其他国产片，《孔夫子》明显得到"不一般"的待遇。影片既没有响当当的女明星，又没有激荡人心的戏剧情节，文化艺术界仍乐意"推波助澜"，说明导演费穆的艺术执着与出品人金信民和童振民（又名童廉）的承担精神有相当的感召力。

费穆编写《孔夫子》，虽然从孔子的思想人格之可贵上着眼，却力求使之"人化"。孔子身处衰世，先后困于奸乱，绝粮陈蔡，弟子死难，家人零落，落得孑然一身却仍与世抗衡，节高气傲，正如费穆自己所言，孔子"是一个大教育家、大思想家、大哲学家，却做了一个时代的政治的牺牲"。换句话说，他是现实世界里的失败者。国民政府一直提倡尊孔恢复旧道德，费穆以儒家之祖为影片题材，不可能不明白自汉代罢黜百家后，历代历朝是如何利用儒家理论作为统治工具的。另一方面，在当时继承了"五四"精神的文化氛围里，自然也有人从意识形态的角度出发，期望费穆"能拿孔子学说的本质，加以批判，拿孔

子当时的时代和目前时代本质上的不同之处,而对孔子学说在今天的中国是'行不通'的尖锐的观察再用讽刺的手腕来表现这些"。面对这些无形的压力,费穆表现得不卑不亢,而且显然经过一番深思熟虑。他一方面借 Carl Crow 在 *Master Kung*(《孔夫子》)一书中所言来说明自己不是一个造神者:"孔圣人和孔夫子根本是两个人格。'孔夫子'是一个诚笃可亲,完全人性的学者与君子;(他)遭遇了别人所未有的幻想寂灭和绝望的痛苦,在临死的时候,自觉整个生命是一个失败。'孔圣人'是后世学者将他神格化了的创造物,用一种奉之为神圣的方法,演绎孔子的行为和言论,而将他造成一个没有血肉的'智识的神秘偶像'。"另一方面,他也坦承拍摄《孔夫子》"多少是用着'升华'(sublimation)方法",为的是启发我们对现实问题的思考。费穆曾在《孔夫子及其时代》一文中引述胡适的《中国哲学史大纲》,恰恰后者也于一九四一年一月五日在《申报》上刊登的《中国怎样长期作战》一文中,谈到中华民族的历史意识,来源自她"自二千一百年以来,几乎一向生活于一个帝国,一个政府,一种法律,一种文学,一个教育制度和一个历史文化之下"。胡适笔下中国这种悠长久远的"历史文化",跟费穆电影里孔夫子那虽死犹生的精神竟那么相互契合。

二

然而,电影毕竟是艺术。假如我们于大半个世纪之后看这部晦涩的作品而仍然有所感动,那是因为作品中的艺术语言传达了时代沉重的哀痛而又超越了时代。今天看来,《孔夫子》在制作层面仍不成熟,例如片中的录音、布景、特约演员,甚至戏服的质感都不尽如人意,但是费穆的艺术思想与构思明显比同代人成熟,而且有迹可循。他于一九三三年开始执导,处女作是《城市之夜》,紧接着拍了《人生》(1934)和《香雪海》(1934),三部电影都由当时得令的阮玲玉主演。可惜这段时期的影片数据严重缺乏,但是从他写于一九三四年的几篇短文,如《〈人生〉的导演者言》《〈香雪海〉中的一个小问题——"倒叙法"与"悬想"作用》《略谈"空气"》等(收录于黄爱玲编《诗人导演——费穆》,香港电影评论协会,1998),不难看到他关心的两大命题:人的生存状态和电影的艺术表达,而两者又是不能区分开来的。

很明显,由始至终,费穆对电影的想法都偏离于主流,相当有意识地"极力避免'戏剧性之点'的形成,而专向平淡一路下功夫"(费穆:《〈香雪海〉中的一个小问题——"倒叙法"与"悬想"作用》)。幸存的《天伦》(1935)虽然是只有四十七分钟的缺本,仍体现了其早期电影理念的成熟。当同期大部分中国导演都深受好莱坞甚或苏联电影

的影响，费穆却舍高潮迭起的戏剧冲突而取平淡幽远的情感浮动，更接近欧陆味道。一九三六年，《天伦》经重新修剪在纽约中城的 Little Carnegie Playhouse 公演，当年的《纽约时报》便曾刊登一篇相当有趣的评论文章，内文说：

> 演员的演出非常西化，甚至更为低调，有异于中国戏曲。作为一部中国电影，我们想象会看到传统中国戏曲那种夸张哑剧式的演绎，因此，某个角度来说，这是令人失望的。(Frank S. Nugent, Review on Song of China, New York Times, 10 November 1936，由友人陈炜智提供)

今天看来，其后的作品如《狼山喋血记》(1936)，更有着惊人的现代性，走在时代之先。此片拍摄时国难当前，剧情简单，套用费穆自己的话说"是两句话可以说完的故事"(费穆：《〈狼山喋血记〉的制作》，原载《联华画报》，第八卷第二期，1936)，借一个村落居民打狼的故事，隐喻中国人团结起来，合力抵抗日本人的入侵。故事以群戏为主，几乎可以说是概念先行，然而每一个出场的人物都具鲜活的形象和性格，犹如戏曲舞台上的角色，净是净，旦是旦，毫不含糊。在客观条件的局限中，费穆以大量的外景摄影、出其不意的构图、灵巧的蒙太奇，"无"中生

"有"，将抽象的思想转化成真实的情绪，成就了一则时代的寓言。早期的费穆努力摆脱"文明戏的毒"，试图寻找一种纯粹的电影语言，《狼山喋血记》可说是他这方面的总结之作。

接下来的短片《春闺断梦》（1937）延续寓言的手法，窥探梦境，却将镜头从天高地阔的大自然景观搬回密封幽闭的空间，演员的表演也取舞台化的夸张象征而舍前期作品中的低调自然。在这部短小精悍的作品里，费穆又一次坦率直接地响应了时代。令人惊讶的是，费穆竟会想到将"行来春色三分雨，睡去巫山一片云"（汤显祖《牡丹亭惊梦》）的香闺幽梦，转化成日本人狂暴侵华的梦魇。全片没有对白，光影对比强烈，人物造型夸张，看来固然富有德国表现主义的味道，但底子里却还是中国传统文学的血脉。《斩经堂》（1937）将周信芳的名剧搬上银幕，更是一次舞台与电影的碰撞，只是这次更回归到极度简约和虚拟的传统戏曲美学，可视为费穆对电影艺术思考的一次重要探索。此剧内容或不符合现代眼光，但其中道德与人性、个体与命运的交缠冲突，却很有古希腊悲剧的味道；在烽火连天的抗战岁月里，这份激烈凄绝的悲情，反映了时代的压抑与郁结。

一直以来，从抗日战争正式启动后的一九三八年到战后一九四八年的杰作《小城之春》，能看得到的费穆作品只有

民华的第二部电影《世界儿女》(1941),导演是第二次世界大战流落上海的奥匈帝国佛莱克夫妇(Louise and Julius Jacob Fleck),费穆名为编剧,可能只提供了故事的原型。《孔夫子》的发现,为这十年的空白提供了一个极其重要的线索。

三

二〇〇八年底在资料馆里初看此片,竟联想到卡尔·西奥多·德莱叶(Carl Theodor Dreyer)的《圣女贞德》(*La Passion de Jeanne d'Arc*, 1928)和伊力卢马的《柏士浮》。他们来自不同的文化历史背景,乍看风马牛不相及,却又在某些地方暗暗契合,艺术的神奇正在于这些微妙的地方。在德莱叶的作品里,女主角那张柔韧有度的素脸把1.33:1的银幕填得满满的,让人无从回避那份来自心灵深处的惊人力量。在近乎方形的1.16:1比例的银幕上,费穆则以庄重的场面调度和典雅的画面构图,刻画出浮华俗世里孔子那独立而不遗世的坚执与悲凉。两位艺术家的美学理念也许南辕北辙,却传递了同样严峻的苦行者情愫,抽象而又真实。他们都关心并试图解决一个艺术上的议题,就是如何在电影里呈现历史人物的精神面貌。

相比德莱叶的《圣女贞德》,伊力卢马的中世纪骑士传奇,可完全是另一回事。他摒弃了西方电影里经常挂在口边的"写实"传统,转而向中世纪的壁画、彩绘玻璃等视

觉艺术以及其时的音乐诗歌吸取养分，在真马与假树、在段落式的叙事之间，尝试呈现另一种"真实"。这不能不令人联系到费穆在三四十年代之间所做的种种美学实验，包括以"线条和光线的配合"和"避免一切不必要的对象"的删减法去营造"空气"、运用传统舞台的风格化去呈现情感的真实等，这些都在《孔夫子》里得到了圆熟的实践。与此同时，艺术家如伊力卢马和费穆，都尝试在他们的电影里为现代人的行为及价值观寻找文化上的根源。伊力卢马拍完了现代的《六个道德故事》(*Six Contes Moraux*, 1962—1972) 系列后，就拍《女侯爵》及《柏士浮》。他为什么突然拍起古装片来？也许，我们可以从这个角度去理解，特别是后者；一直以来，中世纪骑士精神都被视为西方社会行为规范的基础。费穆呢？在他的作品里，他一直重视以儒家思想为本的人伦关系和由此而延伸出来的个人操守。在整个国家接近土崩瓦解的时候，费穆也尝试从我们的深层文化里寻求出路，不一定想得很通透，可能还充满矛盾，但他是艺术家，不是哲学家，只能从艺术出发。这也正是这部骨格清奇的作品能触动我们的地方。今年我们将约九分钟的碎片安插回去年初步修复的《孔夫子》里，破镜重圆不可能没有损毁的痕迹，却能映照出历史的沧桑。

《费穆电影孔夫子》(2010) 序

改写自《历史与美学》一文，原载《修复经典孔夫子》(2009)

红楼梦未醒

看一九四四年卜万苍编导的《红楼梦》，在那黑白光影的浮动中，仿如做了一场梦，从戏里走到戏外，从戏外又返回戏中。

从一九三七年十一月上海租界成为孤岛开始，到一九四五年日本投降止，这段时期迄今仍是中国电影史上的一个禁区，很少人触及，远远不若文学界对同一时期的研究开放。今天，不少人已开始承认四十年代的颓败为张爱玲等上海作家提供了另一类创作的环境，但对于活跃于"孤岛"及沦陷时期的上海影人，特别是后者，我们却苛刻得近乎不近人情。日本人早就出版了有关这段时期的著作，其中最具代表性的自然是清水晶的《上海租界映画私史》和辻久一的《中华电影史话1939—1945——一兵卒之日中映画回想记》。早一阵子，位于东京的日本电影中心更举办了一次很特别的电影回顾节目——"从俄国归来的日本电影宝藏"，放映第二次世界大战时留在异邦的日本电影，其中包括由稻垣浩和岳枫联合导演的"汉奸"电影《春江遗恨》(1944)。若我们还不开放数据(特别是影片资料)，若我们的前辈影人仍然避讳，不愿重提往事，这段时期的电

影史大概只能全交给现已成为邻国友好的日本去编写了。

《红楼梦》和《春江遗恨》同为一九四四年中华电影联合股份有限公司（华影）的大制作，出动了那时候七大明星中的袁美云和周璇来演贾宝玉和林黛玉，其他演员亦皆一时之盛，包括饰演贾政的梅熹和演薛宝钗的新星王丹凤，而片中布景堂皇，服饰华丽，这般有气派之场面，大抵只有中华联合制片公司（中联）出品的《万世流芳》（1943）可与之媲美。说起来不无讽刺，在那段非常时期，大概也唯有在日本人的淫威下合并而成的"中联""华影"，才能有这样庞大的人力物力。

从影片的改编来说，卜万苍很明显深受传统戏曲的影响，对后来的《红楼梦》电影，相信也起了范例的作用。《红楼梦》写于清乾隆期间，却没有人真正拿它来编成戏，据《梅兰芳舞台生活四十年》一书中记载王昆仲所说："前清光绪年间北京只有票友们排过红楼戏。"三四十年代的中国，京剧艺术非常兴盛，从媚俗到高雅，深入民间，名角辈出，梅兰芳便曾编过《摔玉》《黛玉葬花》《千金一笑》（又名《晴雯撕扇》）及《俊袭人》等几出红楼戏，其他如《贾政训子》《晴雯补裘》《黛玉伤春》《黛玉焚稿》《宝玉出家》等都是京剧里排演过的戏，卜万苍的《红楼梦》相信便撷取了不少折子戏的精彩情节，串连成篇。然而，卜万苍虽有不少向传统戏曲借鉴之处，在整体构思上却自成格局。

影片以林黛玉进府开始，镜头从荣府门侧一只石狮缓缓摇向正门，一个全景把这个显赫家族的表面气派表露无遗，也遥遥呼应着在影片中段，焦大于金钏自尽后说："我看这房子，除了门口那对石狮，谁都不干净。"黛玉的轿抬到门外时，画外传来焦大粗鲁的声音："怎么不能从正门进去？"人还未进府，已先尝到了豪门的势利。其后，轿从侧门抬了进去，从外院到内院，穿过了长长的回廊才抵及大房厅堂前的圆拱门。庭院深深，电影《红楼梦》在这里开始。十多年后岑范导演的越剧版本，几乎以同一形式展开这则红楼的故事，只删去了焦大的话，改以画外女声唱出了黛玉的战战兢兢："记住了不可多说一句话，不可多走一步路。"其后贾家迎娶宝钗一场，卜万苍再取荣国府大门之景，花轿从正门抬入，张灯结彩，热热闹闹，越发衬托出潇湘馆的冷冷清清。夜幕低垂，灯火在乌黑里倒显得有点幽魅，仿佛意味着另一个悲剧的起端。宝玉出走一场，只见他从潇湘馆走出来，绕过回廊，走出这金玉其外、败絮其中的荣国府。片末宝玉抛却尘缘，孤身走上五台山，山坡对角地将画面分割为二，半山腰一个微微的人影，正是"渺渺茫茫，归彼大荒"。

拍摄这些场面时，摄影机总是离得远远的，有时候俯视尘寰，有时候隔岸观火，像一双看透世情的冷眼，但当它捕捉宝玉痴情的神态时，倒又显得体贴入微。宝黛二人

第一次相见，宝玉说"这妹妹我好像见过"，还赖着要初相识的林妹妹赏他胭脂；熟络了，两小无猜地挨着身子同床睡，并蒂莲般一同偷读西厢；黛玉葬花感怀身世，宝玉在旁陪着流眼泪……就连宝玉和金钏、晴雯、袭人等水灵灵的女子相亲，镜头也都不避嫌地靠近，让人只觉其真其憨而衷心喜欢他。以前看越剧《红楼梦》，总觉得徐玉兰和王文娟就是宝黛，不可能有人比她们好，近年找到这部作品的光盘，发觉周璇的气质还是不及王文娟的脱俗，但袁美云却活脱脱就是那"眉梢眼角藏秀气，声音笑貌露温柔"的贾宝玉，一点也没有被徐玉兰比下去。书本上的宝玉和光影里的宝玉，可也会有"是那处曾相见，相看俨然"之喜悦？

2001年8月10日

中国电影史上的黑洞

中国电影史上一直存在着一个深不见底的黑洞，那就是沦陷时期的电影。在权威的《中国电影发展史》（上、下卷，程季华、李少白、邢祖文合著）全书长达一千多页的历史论述里，上海沦陷时期的电影（包括一九三七年十一月上海沦陷后在租界里的"孤岛"电影以及一九四一年十二月日军进入租界后日本人全面控制下的"中联"和"华影"出品），仅占了二十来页的篇幅，后者更一概被冠上"汉奸电影"之恶名，而伪满洲国的电影活动就干脆完全被摒于中国电影史的论述之外。这种种忌讳、忽略和隐藏的背后，自有其复杂的历史因由，盘根错节，难于厘清。

对于沦陷时期上海电影的讨论和忆述，日本比我们早行一步，一九八五年佐藤忠男出版了《银幕上的炮声——日中映画前史》；一九八七年，山口淑子（即李香兰）与藤原作弥出版了回忆录《李香兰——我的前半生》，同年出版的还有辻久一的《中华电影史话》；一九九五年清水晶出版了《上海租界映画私史》。李香兰当年是满映的台柱明星，曾参演"华影"的《万世流芳》（1943），辻久一及清水晶战时都在上海，前者更任职于日本"支那派遣军"总部报

道部，曾在"中联"及"华影"的官方刊物《新影坛》发表《电影与国家宣传》等文章。犹记得九十年代我任职香港国际电影节节目策划时，每年往东京选片都会去川喜多纪念映画文化财团（Kawakita Memorial Film Institute）的试片室观影，负责接待我的就是清水晶先生；那时他已满头银发，英文仅可勉强沟通，从断断续续的交谈中，隐约知道他很尊敬川喜多长政，认为他在上海时为保护中国电影和上海影人出了不少力。这一点倒和童月娟（张善琨夫人）的说法不谋而合。我不懂日文，真希望有人将这些书翻译为中文，好让我们更加了解日本人是怎样看待这段历史的。

可喜的是近年来无论在国内或海外，都开展了对沦陷时期电影的专题研究和较深入的讨论。在国内，一九九〇年出版了《满映——国策电影面面观》（胡昶、古泉著），作者将满映的电影活动，纳入了中国现代电影史的讨论范围之内，认为"尽管这是在外来侵略势力操纵下所进行的，但毕竟是发生在中国土地上的电影活动"，这种提法可说是中国电影研究的一大突破。二〇〇〇年北京电影学者李道新出版了《中国电影史1937—1945》，对抗战时期的中国电影做了比较详尽的描述；从上海租界到香港，从大后方、延安到沦陷区，皆有论及。在今年第二期的《北京电影学院学报》里，李道新再论沦陷时期的上海电影与中国电影史，并通过对香港和海外学者研究成果的概括而将这个历

史议题的迫切性再次强调出来。

在香港、台湾及海外，虽然原始资料匮乏，却仍有学者点点滴滴地做着工作。据闻，刘成汉、余慕云等早于八九十年代已访问了多位当年曾在孤岛及沦陷区工作的影人。一九九二年，香港国际电影节举办了"李香兰专题"，并出版了一本小小的特刊，其中余慕云及古苍梧均为"汉奸电影"《万世流芳》（1943）翻案。两年后，电影节在《香港—上海：电影双城》的专题特刊里，发表了一系列有关上海沦陷时期的文献资料及研究文章，其中童月娟更难得地通过罗卡和陈树贞的访问，为其丈夫张善琨辩释。多年后，香港电影资料馆相继出版了《南来香港》（2000）和《理想年代——长城、凤凰的日子》（2001）这两本香港影人口述历史丛书，先后访问了童月娟、李丽华、岳枫、陆元亮和舒适等前辈影人。当年曾参与《春江遗恨》（1944）这部"中日提携"制作的李丽华和岳枫都没有重提旧事，陆元亮和舒适倒难得地坦然面对这段历史，也不回避对张善琨的评价；前者当年是"中联"一厂厂长，后者在沦陷后的上海既演且导。台湾金马奖于一九九四年颁了终身成就奖给童月娟，可视为间接地肯定了张善琨的历史地位，而台北电影资料馆更于二〇〇一年出版了《童月娟回忆录》。童月娟自战后与张善琨南来香港，一直拒绝回到内地，直到晚年才返回大陆，二〇〇三年病逝于上海。

一九九四年,美国学者傅葆石发表了《娱乐至上:沦陷时期上海电影的政治隐晦性》一文(初稿发表于《香港——上海:电影双城》),日后扩张修订,收入其英语著作 *Between Shanghai and Hong Kong: The Politics of Chinese Cinema*(《从上海到香港:中国电影政治》,2003)。傅葆石指出,日本人虽然有意将沦陷时期的上海电影业作为日军的思想宣传机器,但是张善琨领导下的"中联""华影"却只拍完全没有政治意味的娱乐片,不但以其缄默做出了有限的抗议,也因其时人才鼎盛而对日后的香港、台湾,甚至大陆电影影响至深。朱西宁在写于一九七四年的《不应遗忘而被遗忘的——从〈博爱〉看沦陷上海的"华影"》一文中,也曾对"华影"做出了比较正面的评价,论据跟傅葆石相近。

"华影"对中国电影的贡献,在于电影发展的不中断,以及培育储备大量的电影工作优秀从业者,除此之外尚有对沦陷区民众娱乐需要的纯净而无缺的供应,同时也抵制了日片的入侵。

在正统的中国电影史里,虽然沦陷时期的上海电影皆笼统地被扣上了"汉奸电影"的帽子,但真正被指为日寇侵略中国效劳的"问题影片"主要有四部:《博爱》(1942)、《万世流芳》(1943)、《万紫千红》(1943)和《春江遗恨》(1944)。《万世流芳》已有人做出过比较详尽的讨论,此处不赘;《博爱》和《万紫千红》都没有机会看过,难下定论,

倒是去年美国学者毕克伟（Paul Pickowicz）教授访港期间在科大有一场演讲，我和几位友人受郑树森教授之邀前去，难得地看到了《春江遗恨》，看后大家都同意这真是一部名副其实的"汉奸"电影。

回看这段阴暗的历史，时常联想翩翩。早前为了《粤港电影因缘》一书，翻看四十年代的《伶星》杂志，在香港光复版第二期（1946年2月16日）上看到了一篇令人触目惊心的报道——《附逆影人指掌图——这都是伪"华影"旗下的"伪人"》，被"揪出来"的导演和演员多达六七十人，其中不少都成了战后香港电影的支柱。为了早日整理出中国电影一幅比较清晰的图像，我们实在需要清醒冷静地重新审视这段历史，希望掌握史料资源的各方人士能摒弃歧见，早日将影片及其他数据开放给公众，只有怀着坦诚的胸襟，我们才可以把中国电影的图像丰富起来，还它以比较真实的面貌。

2005年6月10日

忧伤与怜悯

现在讨论香港电影，假若不冠上后九七、后殖民等主义之名，大抵会被视为落伍老土。通过这些美轮美奂的窗框门框看户外的风景，并为香港人的身份认同问题伤春悲秋一番，再跟CEPA沾上点边，那才算得上紧贴形势。近年来香港电影市场失利，大家北望神州之余，不免担忧起来——我们是否已失去了自己的个性，为着迎合内地市场而把自己弄得面目模糊？外国电影学者高度赞扬的原始活力哪里去了？最近到北京，跟内地的电影学者交流，大家都笑谓版本学势将成为香港电影研究的显学，因为现在很多导演都有两手准备，一个版本供本地市场，一个版本供内地市场，刘伟强的《无间道》(2002)、杜琪峰的《黑社会》(2005)等，莫不如是。有趣的是，当我们远道到北京去寻找香港电影的源流时，内地三四十岁一辈的朋友却都在缅怀八十年代香港电影，说起王晶赌片里的经典场面，大家皆滚瓜烂熟——他们都是在龌龊的录像厅看画质恶劣的香港电影度过青少年时期的。换句话说，他们一整代人的生活和思维方式都深受香港电影（还有电视剧）的影响，而其中不少人今天已成为中国社会的文化精英。将来回顾

二十世纪的中国电影，不能不谈香港电影的影响。长远来看，香港和内地文化的相互渗透实在难以预测。

反过来看，香港电影其实从来不是铁板一块。粤语电影跟岭南的广东文化血肉相连，从木鱼书、粤剧到黄飞鸿等民间传说，莫不在香港电影里找到了活力充盈的变奏，迄今仍有迹可寻；而三四十年代的上海，从进步积极的左翼思潮到糜烂颓废的舞厅文化，都在香港电影里开花结果，甚至到了八九十年代以后，昔日繁华的上海滩仍在我们的电影里以各种形式借尸还魂。在正统的中国电影史论述里，一般都侧重左翼影人对香港电影的教化作用，例如蔡楚生于一九三八年和一九四九年两度南下，直接催生了《珠江泪》（1950）这部香港粤语电影的典范之作。这次我和香港电影资料馆的同事去北京电影资料馆观看三四十年代的内地电影，重点追寻朱石麟、岳枫、卜万苍、李萍倩、马徐维邦等前辈影人在南来香港前的电影足迹，倒发现了另一条值得我们探求下去的线索，那便是上海孤岛和沦陷时期的电影传统。一九三七年十一月底，上海沦陷，中国撤军，但英、美、法等国家仍未对日宣战，上海租界区域因而仍维持原来的管治，直到一九四一年十二月八日太平洋战争爆发，日军进入租界，这便是上海的"孤岛"时期。这一班影人都是从三十年代开始他们的电影事业，抗战时期一直留在上海，上海全面沦陷后继续在日本人控制下的"中

联"和"华影"工作，有附逆之嫌，战后也就免不了受到别样眼光，先后移居香港，成了五六十年代香港国语电影的中坚力量。

孤岛时期，古装片成潮，我们有幸看了其中两部，包括卜万苍编导的《乞丐千金》（1938）和李萍倩编导的《费贞娥刺虎》（1939）。这两部影片都说不上是上乘之作，却展现了传统戏曲和民间传奇对中国电影的影响。《乞丐千金》其实就是"金玉奴"的故事，六十年代中邵氏、国泰竞拍黄梅调电影，乐蒂便曾为后者主演了《金玉奴》（1965）。故事中的丈夫比陈世美更要不得，落魄时娶了乞丐之女为妻，考得功名时却将妻子推下江中，并将岳父妻舅赶出家门。然而卜万苍却巧妙地借取了传统戏曲中的丑戏，中国电影里的"罗路与哈地"韩兰根和殷秀岑分饰妻舅和胖丫环，为苦情戏加添了插科打诨的通俗笑料。一九三九年初，欧阳予倩编剧、卜万苍导演的《木兰从军》上映，影片借古讽今，弘扬民族气节，当时在高压的孤岛极受欢迎。《费贞娥刺虎》摄于同年，主角同是陈云裳，她在片中也是女扮男装，替天行道，抵御外患，刺杀李自成的将军李虎。

这两部影片的监制都是张善琨，他的新华公司在孤岛时期掌握了特殊环境的契机，出品的影片既从侧面反映了抗日情绪，又能钻商业的生存空间。上海全面沦陷后，他

跟日本人合作，先后组成"中联"和"华影"，在官方的电影史上被定性为汉奸影人，是一个极具争议性的历史人物。近年多了机会逐渐看到这段时期的电影，越来越觉得重新审视这段历史的迫切性。难得的是，内地的电影学者也正在一步一步地"解禁"，最近读北大李道新的《中国电影史研究专题》（2005），便对沦陷时期的上海电影提出了比较公允开放的看法："从建制的角度分析，'中联'和'华影'的存在，是中国电影史上令人耻辱的篇章；但从人才的角度分析，'中联'和'华影'的实践，是使上海电影接续历史，薪火相传的重要环节。"朱西甯于一九七四年写过《不应遗忘而被遗忘的——从〈博爱〉看沦陷上海的"华影"》一文，观点相近。从《博爱》（1942）及其他几部朱石麟编导的佳作如《良宵花弄月》（1943）、《现代夫妻》（1944）等看来，我们有理由相信，在上海沦陷这段黑暗的时期里，我们的电影创作者虽然慑于日本军方的淫威不能言志，却得到了比三十年代相对优越和稳定的制作条件，使他们在一个封闭的环境里磨炼好莱坞片厂式的功力。

杜鲁福曾将其恩师安德烈巴赞写于法国沦陷时期的电影评论文章编成《沦陷与抗战电影》（*Le Cinéma de l'Occupation et de la Résistance*）一书。在序言中，他说："说老实话，我们今天才开始客观地谈论德国占领以及这个时期的电影。经过了《忧伤与怜悯》（*Le Chagrin et la Pité*）的冲击以及戴高

乐将军的逝世，我们才可以解除心结，抛开官方那过于简化的论调。更重要的是，新一代的历史研究者冒了出来，他们年轻，没有参与其事，却有足够的好奇心去尝试重组历史。"杜鲁福说这番话的时候是一九七五年，距今三十余载。

 2006 年 6 月 23 日

不倒的女性

记忆真不可靠,最近在香港电影资料馆看阮玲玉主演的《再会吧!上海》(1934),还以为是第一次看,可就觉得眼熟,尤其是阮玲玉饰演的白露在诊所里被无良医生迷奸的一场。事后终于想起来了,一九八八年我在艺术中心工作时策划过"三十年代的银幕女神:阮玲玉、玛琳·德烈治、葛丽泰·嘉宝",阮玲玉部分共选映六部作品,《再会吧!上海》是其中之一,那时候《恋爱与义务》(1931)、《归来》(1934)和《国风》(1935)都还没有被挖掘出来。翻出陈年的订票小册子来看,上面清清楚楚写着:《再会吧!上海》"缺前三本",跟这回资料馆放映的应该是同一个"残本",当时还同场加映长三十分钟的《阮玲玉纪录片》,也是从中国电影资料馆借来的。关于《再会吧!上海》一片的讨论,可参看黎煜撰写的《断臂之谜:阮玲玉残片〈再会吧!上海〉》和《断臂之美:〈再会吧!上海〉》二文,刊于台北出版的《印刻文学生活志》,第81期,2010年5月。前者补充了不少关于编导郑云波(又名郑基铎)、饰演吴医生一角的何非凡以及阮玲玉接拍此片前后的背景资料,解开了此片一直不受正统中国电影史重视的原因,

后者将此片和蔡楚生编导的《新女性》(1934)并排阅读，探讨三十年代"倒新不旧"的女性的生存状态，以之对照阮玲玉的生命轨迹。

这回重看此片，诊所迷奸这一段戏，仍觉触目惊心。好色医生让白露躺在检查床上，给她戴上一副像泳镜的黑色眼镜，然后关掉房灯，扭开射灯，犹如审犯。男性加上专业的强势，就那样把一名柔弱的女性，欺压得毫无招架的能力，不由得令我想起了《风声》(2009)里黄晓明饰演的日本军官，以量度身体羞辱李冰冰的那场戏。事后，禽兽医生去接听电话，吊带从腰际挂下来，要多猥琐有多猥琐；而白露则迷迷糊糊地在一片黑暗中醒过来，渐渐意识到发生在自己身上的一切。没有歇斯底里的反应，没有痛哭流涕的悲恸，她只低头默然离开诊所，带着屈辱返回寄居的姑母家，直到看到挂在墙上的轮船油画，联想起她倾慕的男人才掩面埋头在沙发里痛哭。白露从小城来上海时，在轮船上认识了由张翼饰演的正直大副，那轮船代表了她对爱情和美好生活的憧憬。

阮玲玉的表演艺术总是不露声色而层次丰富的，尤其在极悲的时候，跟一般默片的演绎方法很不一样，非常现代。曾与阮玲玉多次合作的郑君里认为《再会吧！上海》是阮玲玉的败笔之作（郑君里：《阮玲玉和她的表演艺术》，原载《中国电影》1957年第2期），现在看来，倒觉得她

在片中的演绎比她在《新女性》(1934)中的更为细腻复杂。再看片中儿子病危一场，白露从舞厅赶回家，当她打开房门，看到来应诊的医生竟就是孩子的父亲。那男人露出错愕神色，而大特写下的阮玲玉，倒纹风不动，再复杂的感情都隐埋在那张单薄敏感的面孔底下；她转而望向婴儿床和站在旁边苦着脸的房东太太，一切了然，眼泪默默地流下来，她无力地坐下，就那样呆呆地望着床上那过早枯萎了的小生命。男人也明白过来了，他拿起公文包和洋绅士手杖，戴上帽子慢慢步出房间。她猛然回头望，紧握拳头；恨，是的，她当然恨。顿一顿，回过神来，她颓然跪倒床前。那一刻，她伤透了心，但想必也解脱了。对这不请自来的小生命，她是既爱且怨，充满矛盾的。为了这孩子，她出卖尊严；现在孩子已离她而去，那男人也彻彻底底地走出了她的生命，她终于自由了，然而，这自由已是千疮百孔，让人不堪回首了。

《再会吧！上海》和《新女性》这两部作品极为相似，阮玲玉饰演的都是从小城镇去上海谋出路的知识女性，不但吃尽男人的亏，成为单身母亲，同样为孩子的疾病而走上卖身之路，而最终都救活不了孩子。在这里，我最感兴趣的倒是这些知识女性面对繁华都市物质生活的心态，当然还有她们对身边两名"进步"男士的感情。

《再会吧！上海》里的白露初到上海时，对姑母家的灯

红酒绿也不是完全无动于衷的;当她趴在窗前,看吴医生送情人乘车离去时,心底里一定是复杂的,一方面对楼下的糜烂生活不无好奇之心,但随即想起大副在船上警戒她的话,"大城市处处充满陷阱",不无警惕。然而,暮色低垂,晚风吹皱一池春水,眼帘底下,窗外夜上海的华丽妖魅,还是充满诱惑力的,令人心生遐想。那情景,不由得令人想起张爱玲《第一炉香》里葛薇龙第一次走进自己房间的一小段文字:"薇龙拉开了珍珠罗帘幕,倚着窗台望出去,外面是窄窄的阳台,铁栏杆外浩浩荡荡都是雾,一片蒙蒙乳白,很有从甲板上望海的情致。"葛薇龙对自己的处境,由始至终都是清醒的,而悲哀也正在于此;白露呢,我们不清楚她对现实生活有什么具体的打算,日复一日,她是否也终会变成楼下那种生活的一分子?银幕上所见,她常独个儿在房间里看书,可能是她的兴趣所在,也很可能是受了正直大副的影响。因此,当大副在她失身之后带着礼物来访时,她自惭形秽,不敢相见,及至她定下神来跑去窗前看时,街道上空荡荡的,理想已离她远去。但女子的多情与决断却也往往是令人钦佩的,她最终把所有衣衫东西都留给了房东太太,放走笼中的小鸟,只带走大副送她的瓷器花盘。

在同年摄制的《新女性》里,阮玲玉饰演的韦明租住上海精益里的客堂间,她来这座大都市已好几年,有稳定

的教书工作，更埋头写作，有志成为小说家。看她的寓处，放置着沙发钢琴，散满一地书刊，凌乱中透着小资产阶级文化人的味道。在她倾慕的出版社编辑余海俦（郑君里饰演）面前，她风情万种，毫不避嫌，亲昵地挨着他的身体，轻抚他的头发，甚至亲自点燃香烟，送到他的嘴里去，一切都来得那么自然。然而，这名有为青年，满口进步思想，却没胆闯情关，韦明最后落得如斯惨淡收场，"万恶的阶级敌人"固然罪不可恕，余海俦那冷漠的清教徒式生活态度，亦多少要负上点责任吧。

阮玲玉死后，不少人为文悼念，但以费穆最有自省："联华的导演和演员之间的关系，是一种'艺友'的关系而不是'朋友'，这是一个特点，同时也是缺点。特别是女演员，往往不拍戏就没有见面的机会，阮的私人生活和她的痛苦是不容易被人知道的。阮的讼事直到最后也没有一个同事替她策划应付。这件事，我们至今引以为憾。"（《阮玲玉女士之死》，原载《联华画报》第七卷第七期，1936）这一段话，放诸《新女性》的故事里，也颇为贴切。片中有一个镜头，很能说明三十年代如片中韦明或现实中阮玲玉这类女子的处境：余海俦来访时，二人站在书桌前，背后墙上挂着韦明一张明艳亮丽的照片，前景桌中央有一尊不倒的娃娃玩偶。韦明说："这是我买来预备送给一位我所爱的女性，你应该喜欢她，她是一位不倒的女性。"墙上的照片

代表了她作为男人欲望投射的对象，那一头短发穿运动衣的女娃娃则像极了住在后厢房的丝厂女工李阿英，是"进步女性"的典型形象，而在这两者之间，就是现实生活中的韦明。余海俦呢，他虽然站在韦明的身旁，却只懂得要求女子"进步"，而完全压抑了她那有血有肉、女性柔情的一面。

阮玲玉十六岁考入明星电影公司，第一次登上大银幕，演出的是郑正秋编剧、卜万苍导演的《挂名的夫妻》(1926)。其后，她在明星和大中华拍了不下十部电影，都没有大红；根据她同代人（如胡蝶和孙瑜）的忆述，阮玲玉真正发挥出她的演员潜质，是在她加入了联华公司以后，第一部演出的影片就是孙瑜的处女作《故都春梦》(1930)，接下来，她的演艺事业一帆风顺。

孙瑜也曾说过，他自己的电影艺术生涯也是从一九三〇年参加联华起才真正开始的。联华的组成，汇聚了很多来自不同背景的电影界人士，从一九三〇年至一九三五年期间，提供了一个比较宽松自由的创作环境，吸引了不少有理想的年轻人，造就了一大批杰出的电影工作者。王人美在她的回忆录《我的成名与不幸》里，曾忆述蔡楚生在联华的蜕变：私人生活上，他戒掉了抽鸦片的恶习；电影事业上，他深受左翼影人的影响，成就了如《渔光曲》(1934)和《新女性》等左翼电影的经典之作。

阮玲玉有一张照片，流传甚广：她身穿朴素村妇布衣，正在低头入神地看书，这是她在摄制费穆导演的《香雪海》(1934)期间被拍下来的。一九三四年是丰收的一年。在那短短的一年里，她主演了五部电影，分别是费穆编导的《人生》和《香雪海》、朱石麟编导的《归来》、郑云波编导的《再会吧！上海》和吴永刚编导的《神女》。我们很难想象一个演员如何能够进进出出那一段又一段叫人揪心的情节，而最终还要回到比任何电影和戏剧都更让人难堪的现实生活里。在理想和现实落差那么大的环境氛围里，敏感聪慧如阮玲玉，肯定受到很多冲击。翌年，她主演了两部作品：蔡楚生导演的《新女性》和罗明佑、朱石麟合导的《国风》。讽刺的是，这两部作品一左一右，但里面的理想新女性都合该是过清教徒式生活的"圣女"。

据说当年阮玲玉的影迷中，以学生居多，尤其是大学生，而她的对手胡蝶，则很受小市民欢迎，当中差异，大抵有点像我们六十年代的萧芳芳和陈宝珠，分别是"番书女"和"工厂妹"的偶像。一九三五年二月二十一日胡蝶动身去苏联参加莫斯科电影节，同船的有赴苏演出的梅兰芳及其剧团。那是她第一次到国外去。三月八日，阮玲玉选择提前离开人生的舞台。在《胡蝶回忆录》里，她忆述欧游之前，两次登门探访同乡又是同行的阮玲玉。第一次阮玲玉不在家，只见到了她的妈妈和养女，第二次才见

上了面。谈到胡蝶这次出访，阮玲玉是又高兴，又感慨："……不知我此生是否还有此机缘。"说着说着，不觉眼圈也红了。坐在计算机前，我想象着这两名美丽的女子，坐在光线柔和的上海厅堂里，谈谈说说，闲话家常，一起消磨了一个下午，想必也品茗茶吃点心吧。我不知道她们有多知心，但我愿意相信，她们共度了一个很人性的初春午后。

原载《香港电影数据馆通讯》53期，2010年8月

天真的虚荣

去年周璇逝世五十年，香港电影资料馆举办了纪念活动，除了放映馆藏的几部战后电影《长相思》(1947)、《各有千秋》(1947)、《花外流莺》(1947)、《莫负青春》(1948)、《歌女之歌》(1948)、《清宫秘史》(1948)和《花街》(1949)外，还从北京的中国电影资料馆借来《马路天使》(1937)和《夜深沉》(1941)。对我来说，最大的惊喜当然是能够看到后者了。

《夜深沉》改编自张恨水的同名章回体小说，写他最熟悉的北京旧城故事，影片由早期中国电影导演张石川执导。说起来，张石川跟张恨水是颇有缘分的；他早于三十年代初就改编过作者的《啼笑因缘》(1932)，孤岛时期也接连拍了《秦淮世家》(1940)、《夜深沉》和《金粉世家》(1941)等几部张恨水名作。周璇可说是以歌起家，她在电影里演过不少歌女角色，但对我来说，比起那些在灯红酒绿的夜总会里抛媚眼的时髦歌手，她演《马路天使》中那类穿小唐装的流浪小歌女显然来得更有说服力。四十年代那种长鬈发垫膊洋服的造型，只适合身材高挑的女士，硬朗的嘉芙莲协宾（Katharine Hepburn）穿上了显得英姿勃勃，娇

小瘦弱的中国小女孩穿上了,便给人头重身轻的感觉,甚至有点滑稽。

在《夜深沉》里,周璇也演一个流浪卖唱的可怜小歌女,但她唱的不是小调或流行曲,而是京剧。影片开始的时候,几户人家的男男女女围坐在一所大杂院的院子里乘凉,有一句没一句地闲话家常,一边噼噼啪啪地打粘在身上吸血的蚊子,仿佛这是天底下最寻常不过的事。陋巷里传来凄婉的胡琴声,大家闹着玩把卖唱的叫进来,先来一节《霸王别姬》,再来一段《夜深沉》。后来小歌女杨月容第一次在戏馆子粉墨登场,周璇一身青衣扮相,手上还捧着光灿灿的锁链,端端正正地站在台中央,没有夸张的身段,就那么惨惨戚戚地唱着《六月雪》。小小的戏台并不华丽,只挂着一张守旧,刹那只觉地老天荒,不知人间何世。张石川技法粗拙,旧时在天桥摆摊子的说书人,大抵就是这种气质吧。几位朋友都看得不耐烦,我倒觉得动容。是的,一切都可以假发展之名被推土机压碎,再建成威风凛凛的高楼华厦,可是我们再花个一亿两亿,也复制不了一个时代的氛围。

《夜深沉》中的杨月容先后上了两个男人的当,先是年少俊俏的登徒子宋信生,后来是诱奸了田二姑的刘经理。事实上,杨月容和田二姑都是栽在女性那多少带点天真的虚荣心之上。就这一点而言,张恨水写得很细致,《啼笑因

缘》里的沈凤喜也就有相同的气质，而在电影里，张石川也拍出了那份欲拒还迎的人性矛盾。谈到这里，不能不联想到周璇的另外两个角色——《马路天使》中的小红和《花街》中的大平。周璇演的小红和赵丹演的吹鼓手小陈闹别扭，就是为了一块心怀不轨的客人赠送的新花布。

说来巧合，在《花街》里，周璇演的大平和韩非演的连宝这一对小情人，也是为了另一个男人送的布料而生出事端来，连宝还搬出了一套训导女子不应贪慕虚荣的大道理来。导演岳枫跟袁牧之是同代人，肯定看过后者导演的《马路天使》，一对小情人久别重逢的一场，大平是人未见声先闻，她正在唱《四季歌》，令人想起小红在茶楼里唱同一首歌的情景。片中有个巡警的角色，从战时到战后，从沦陷到"劫收"，数易"门面"——家中大头照上的横额和警帽上的徽章，换完又换，很有点像石挥的同期作品《我这一辈子》(1950)。从《马路天使》到《花街》，周璇跟其他中国人一样，在历史的洪流中载浮载沉，体验了人世间的万般滋味。期间，中国也经历了天翻地覆的变迁。三部电影，三个时代。

一九五〇年，她从客居的香港返回上海老家，只参与了一部《和平鸽》(1951)的演出，影片的主题歌成了她的绝唱，可惜这次回顾展没有放映这部作品。七年后，周璇病殁于上海，身后萧条。

2008年1月

毁灭

坐在一堆六七十年代的旧剪报里，眼睛落在陈韵文的一篇随笔上，题目是《随便说白光》，但凭那随随便便的一千来字，白光便像从平面的纸张走了出来，笑意盈盈，肉香四溢，令人目眩。文中的白光谈及周璇时："轻弄着叉子叹息：'何必那样欺负一个弱女子呢？'声音里有轻微的颤抖，仿佛是悲哀，又有几分激动……'我的歌是唱着玩，她才是真正的唱得好呀。'"是的，白光无论做什么，都给人"闹着玩"的感觉，却又有那么一份风尘女子的侠义，就如《毁灭》（1952）里的女主角柳莺。

《毁灭》是五十年代初的作品，陶秦编剧，卜万苍导演，白光、王豪主演。不敢确定影片有没有正式在香港公映过，台湾则肯定有，但有缘人倒可能深宵里在小荧幕上跟它打过照面。那个年代，国语片仍活在过去的影子里，上海的电车铃声是听不到了，但空气里却还荡漾着昔日舞榭歌台的繁华与糜烂，就如此片，整个故事都发生在青岛和上海，与香港一点关系也扯不上。对于不少南来影人，香港只是一个临时搭建的大片场，虽然明明知道回老家的机会是很渺茫的了，却总还不大愿意面对那残酷的现实。

一九五二年，白光也许已不若四十年代末从上海初来香港时璀璨夺目，但因为她本来的色彩是那么浓艳，即使是褪了一层还是比旁边的人来得抢眼。她在片中饰演的柳莺曾经沧海，为一个忘情负义的男人诞下一女，寄养在乡下表姐的家，自己则伴舞为生。当然是为了谋生，却也不只是谋生而已。她第一次在银幕上出现时，是刚从家里走到街道上，一双媚眼透过浓密的长发斜斜地瞟着敦厚老实的屠医师（王豪），仿如一头锁定了对象的猎犬。在几场医务所情挑王豪的戏里，若是换上了别的女演员，一定会惹人反感，但白光的烟视媚行却是理直气壮的，有时候甚至带着一份顽皮与幽默感；坦荡荡的一张脸，七情六欲都写在上面，在我们的银幕上，大抵也只此一人。以前没有，现在也还未找得出第二个来。

《毁灭》一片的突出之处，在于它写出了一个中国电影里罕见的立体女性形象。

柳莺被男人玩弄，自己却也玩世不恭；她心疼女儿，却说不上是一个好母亲；她生性现实，却又好抱不平。片中有场戏安排得特别有意思。话说柳莺借足伤之名认识了屠医师，还故意把手表一而再地留在他的医务所里，给屠医师一个登门归还失物的机会。那是小小的起居间，很简陋，房中有一只火油炉，独居的柳莺正在煮着自己的晚饭；一个寂寞的女人。所以当她在忙乱中把纱布套错在没有受伤的

腿上、动员全身的风情细胞去挑逗屠医师时，我们都会无条件地原谅了她那欢场女子的轻浮。

> 淘米自下锅呀，买菜自己做，
> 拼着那两腿酸，赚钱为生活，
> 生活不调和哟，青春暗消磨，
> 见人常带笑，苦闷在心窝。
> 苦又为什么呀，闷又为什么，
> 你是那好医生，就该了解我，
> 你是那好医生呀，就该医好我，
> 你能医好我，报酬随你说。

一个是漫不经意地布下男欢女爱的天罗地网，一个是战战兢兢地踏入情欲的地雷阵，端的是一场猫捕鼠的感情游戏。

顾名思义，这是一个关于毁灭的故事，一个有家庭有事业的"正常"男人因为恋上了一名风尘女子而走上了自毁之道。屠医师先是借一个死在其医务所的病人做自己的"替身"，摆脱了自己的社会身份，后因保护情人柳莺而被泼糨水，连容貌也被毁掉，最终更被诬谋杀了"自己"。情人要为他讨回公道，养父和妻子却都拒不认他，只有小女儿伸出手去拉他，他们仍以从前的习惯，二人的大拇指亲

昵地彼此抚摩着，女儿正要唤声"爸爸"，却被母亲强拉了出去。但最大的悲剧却在于连他自己也放弃了自己，不为自己的清白争辩，从此彻底脱离了"正常人"的岗位。是怯懦？是懊悔？是哀莫大于心死？不知道为什么，看的时候总想着马徐维邦。马徐维邦的重要作品，如战前的《夜半歌声》(1937)、《麻疯女》(1939)、《夜半歌声续集》(1941)、《秋海棠》(1943)，甚至战后的《琼楼恨》(1949)，都以性、变容和死亡为主题，跟《毁灭》不无相似之处。当然，马徐维邦的电影里尽是他自我的投射，而卜万苍的《毁灭》，却始终是白光的。

2002年9月13日

台前台后喻人生

《琵琶怨》原来有中有西，原版本是好莱坞的《爱我否则离开我》(*Love Me or Leave Me*, 1955)，导演是来自布达佩斯的查里斯维多（Charles Vidor），资深影迷可能还会记得他另一部名作《荡女姬黛》(又名《黑帮艳妇》，[Gilda,1946])中冶艳性感的烈打希和芙（Rita Hayworth）。洋版《琵琶怨》根据真人真事改写而成——一个寂寂无闻的农村女孩，独闯芝加哥，势力人士助她成名，却也将她霸为己有，其后她经过多番挣扎才得以离婚，跟钢琴师情人结合；她就是二三十年代红遍美洲的"爵士甜心"露芙爱婷（Ruth Etting）。在维多的电影里，女主角桃丽丝黛（Doris Day）基本上是本色演出，事实上她也真的"克隆"不了爱婷那份独特的气质。

听前辈影人（特别是编剧）的忆述，他们常从好莱坞电影偷桥，维多的这部作品，我们便最少改编过三次——粤语片导演左几于一九五七年为早期电懋拍摄的版本，片名沿用西片在港公映时的中文译名《琵琶怨》，由芳艳芬、吴楚帆主演；八年后重拍，易名《珍珠泪》(1965)，男主角仍是吴楚帆，女主角则换上了初出道的苗金凤；另有一

部国语片《花迎春》(1958)，只在台湾公映过，由王引自编自导自演，女主角则由老板娘上官清华亲自担演。我没有看过后者，不应妄下结论，王引导技一贯平稳，却鲜有惊喜，倒是他的气质外形颇有几分原装本占士加纳（James Cagney）的味道，上官清华嘛，我则不敢太乐观。左几的两部作品我都看过，比较喜欢前者。

左几的《琵琶怨》在改编上非常成功，他将时间挪到了中日交战的三四十年代，场景从芝加哥的歌舞厅转到了广州的大新天台游乐场，音乐由美式的 Big Band 变成了地道的大锣大鼓。正由于现代电影与传统舞台的对照是那么强烈，它们在片中的结合更显得丰富多彩；片中粤剧折子戏的运用对影片叙事和戏剧情绪起了点睛的作用。芳艳芬饰演的唐小玲本来在游乐场的歌舞团里混饭吃，不知是否原籍广东南海的左几有心讽刺来自上海的洋场文化，影片一开始，我们便见到一班女子在台上群莺乱舞，表演的就是三十年代风行上海滩的《桃花江上》。一舞既毕，唐小玲换上唐装衫裤，跑去隔邻看粤剧，台上的穆桂英英姿飒飒，跟适才的荒腔走调形成了强烈的对比；那是她第一次遇上吴楚帆饰演的恶爷跛七。未几，她得到跛七撑腰，首回独挑大梁，演出《樊梨花救夫》，得意扬扬，一副威风模样。返回后台，教她唱戏的韩江涛（黄千岁）提醒她不要自满，因为这晚是跛七包场，掌声自然多。那时唐小玲正在落装，镜子里

的她在前，韩在后，镜头慢慢移近她，跛七入镜，韩出镜。一进一出，显示了两个男人对唐小玲的影响力正在交替转换，舞台上的繁花似锦到底比现实里的柴米油盐来得吸引人。其后，唐小玲嫁了跛七，战时到了南洋谋生，四大美人的哀怨故事在热带的芭蕉椰林中轮流演出；饱历沧桑的唐小玲学会了以烈酒麻醉自己，一如寂寥深院的杨贵妃。台前的醉月飞觞，延伸到台后的真实人生。一个早上，她重拾韩江涛为她而谱的《琵琶怨》，回想起昔日种种。天气闷热，思绪不宁，吊扇机械地盘旋着，整个房间显得空空洞洞。就在这个时候，有人自广州来，诚邀她返回广州跟已成名角的旧情人同台演出。天花上扇叶的阴影打落在芳艳芬的脸上身上，暗暧恍惚之中，隐隐然有人间何世之惑。

左几是值得重新向大家推介的香港导演，事实上早于一九八二年香港国际电影节的《六十年代粤语电影回顾》一书中，李焯桃已写过《左几六十年代作品的初步研究》一文，从他几部最成功的六十年代作品出发，提出他那个时期的电影脱下了社会写实的外衣，而得到更纯粹、更细致的表现，比较接近一个 metteur-en-scène（风格家），虽然严格来说，他的个人风格不是那么强烈，甚至可以说属于粤语片特殊的美学传统多过他个人。当年的看法，今天是否还成立呢？屈指一算，也真够吓人的，差不多四分之一世纪过去了，我们对左几的认识不但没有推进，反而因

为时间久远而日益生疏了。多得前人的努力，香港终于有了属于自己的电影资料馆，影片拷贝及其他文献藏品也日渐丰富起来，例如以前我们只知有《珍珠泪》而没有机会看到更早版本的《琵琶怨》。搞香港电影研究，除了王家卫杜琪峰，还有其他，很多很多其他影人。

2007 年 11 月 26 日

浮桴托余生

『唔系我中意寂寞,系寂寞中意我。』——这不是王家卫电影里的对白,也不是刘镇伟的,而是出自楚原的口,在《紫薇园里的秋天》里。

漆黑里的笑声

以前纽约唐人街有一间专门放映香港电影的璇宫戏院，真有点怀疑这名字是否跟五十年代左几导演的《璇宫艳史》（1957）有关。去年重访大苹果，璇宫戏院已经没有了，唐人街的版图蔓及小意大利，马路旁摆满了各色各样的小摊档，我在其中一档看到了新鲜出炉的《花样年华》翻版录像带。印象中的左几应是属于张恨水式的金粉世界，从没想到他会拍出《璇宫艳史》这般谐趣香艳的电影来。

影片改编自名伶薛觉先的时装首本戏，据闻当年的宣传重点之一，落在从影十多年初次唱歌的张瑛。他唱的是薛腔，预告片甚至专拍他在片场和在家中练唱的情形，还将录音带先在电台播出以收宣传之效呢。其实他唱来荒腔走板，跟真正走台步出身的梁醒波谭兰卿相距何止千里。主角们穿着夸张的西洋服装出场，口里吐出来的却是地道广东人的"哎吔吔"，幕后还有大锣大鼓的"笃笃撑"强壮声势。观众看着倒也不觉得突兀，断想当年的编导也无什么颠覆类型电影的意思，大抵五十年代的观众比任何人都明白电影的本质就是虚构，无须时刻拿来跟现实对照。相隔四十多年，今天观看此片，张瑛生硬的唱腔固然产生了

意想不到的喜剧效果，但最有趣的倒是影片所呈现出来的性别观念。罗艳卿宜古宜今，穿上性感的西式长裙美艳动人，宫中出浴一场更是肉香四射，成了影片的焦点场面。但细心想想，片中真正的欲望投射对象却原来是张瑛。

打从影片开始，张瑛所饰演的浪漫歌手雅里便是一众豪门阔太的偶像，取代了五六十年代香港电影里的歌女角色，不同的是，张瑛当上歌手不是迫于环境，而是基于对自由的向往，而那班终日流连露天茶座的阔太也不是什么恃财凌人的坏蛋，她们只是热情开放的超级歌迷而已。罗艳卿饰演的女王跟她们的分别，只因她年轻貌美，而且身份矜贵罢了。在女王接见雅里的一幕，罗艳卿见到张瑛的表情犹如"生滋猫入眼"，这般直肠直肚的"好色"，通常在保守的中国电影里都只是属于男角的。片中有一场俊男出浴的戏，只见磨砂玻璃浴屏后面的张瑛轻解罗衣，只剩下一条内裤——若隐若现的男性身体对台下师奶太太们所牵起的原始欲望，大抵比卿姐出浴对男士们所引起的遐思更强烈；毕竟在那个年代，女性的欲望是更要收藏得密不透风的。沿此逻辑发展下去，张瑛的王夫便顺理成章地变成了宫中旷夫，日日自嗟自怜，声声寂寞难耐，每天女王妻子回来便扭计撒娇，一般香港电影里都分派给女性角色的特质，此番都一股脑儿掷了给昂藏六尺的大男人。

我不敢断定左几的性别观念是否走在时代之先，但他

其后拍摄的电影如《满江红》(1962)倒真是颇站在女性立场说话的。五六十年代的观众中女性的比例不容小看,《璇宫艳史》当年卖座鼎盛,在漆黑的戏院里,兴许她们才有胆量将平素难以启齿的心底话化作放肆的笑声。

2001年2月16日

人人看我，我看人人

近日趁着"李小龙电影回顾展"的机会，跑到老远的西湾河电影资料馆去看秦剑导演的早年作品《慈母泪》（1953）和《儿女债》（1955）。五十年代粤语片的观众以妇孺为主，前者以女主角红线女的第一人称娓娓道来一个慈母养子女、子女却不一定反哺的故事，后者则干脆以一把非剧中人的男声，为故事打开序幕及总结陈词，说的也无非是"养儿育女是人的天职"等陈词老套的道理。若纯从父母儿女的伦常关系这种主题的处理以及电影的整体成就来看，秦剑的《父母心》（1955）无疑是在《慈母泪》和《儿女债》之上的，但这两部作品却都展示了他对场面调度的高度自觉。

秦剑对男女关系素来敏感，《慈母泪》的前半部集中写张瑛和红线女从恋爱、新婚到夫妻失和，便拍得生动细致。婚前的场景选在户外，女的在大海里畅泳，男的倒不愿下水。中秋之夜，红线女带张瑛回家过节，秦剑以一个俯镜将这个未来的家庭（包括红线女的母亲李月清）框在画面里，前景一对燃烧着的蜡烛：从此他们就是一家人；从此女的除了到医院产子或到丈夫情妇家里去"讲数"外，再也

没有踏出家门半步。人生的成功与否，端看你能不能维系着一个完整的家——夫妻和好如初，一家大小共庆中秋，乐也融融；姜中平向红线的女儿艾雯求婚，正是中秋；人去楼空，只留下一张没有人坐的安乐椅，又近中秋；片末，幼子携妻儿归来，重整破碎的家，也正是中秋。每一次，秦剑都以同一角度来俯瞰这或幸福或残缺的家——重要的是，好好歹歹，总不可让这幅幸福家庭的场景崩塌下来。

在《儿女债》中，秦剑同样以他那精巧的场面调度将片中的众多人物串联起来。片中的张活游和紫岁莲、李清和容小意这两对夫妇都是高鲁泉和马笑英的房客，彼此的生活空间只隔着一块单薄的木板，每个人的私隐皆有可能成为众目睽睽下的公家事；有时候也就因利乘便，想人家听到的话，好的坏的，说得大声点就是了，倒省却了当面说的尴尬。细心想想，不少早年的香港电影都是环绕着木板隔间房做文章的，朱石麟的《一板之隔》（1952）固然是经典中的经典，就连极尽煽情之能事的岭光作品《暴雨红莲》（1962），也拍出了木板隔间房年代的社会环境与道德肌理。秦剑刻意地以俯镜将几对夫妻的生活空间联系起来，又以流动镜头追随着片中人物出入以布幔作门的房间，自然而然地突出了这份因特殊的城市生态而产生的戏剧处境与人际关系——那是"人人为我，我为人人"，也是"人人看我，我看人人"的年代。

2000年12月8日

大宅后的玫瑰园

去年幸得陆离热心联系,说服了久已不愿再"抛头露面"的楚原叔,接受香港电影资料馆的邀请做口述历史访问,一九九四年罗维明初访楚原,去年我们再两度跟他做访谈,罗卡及石琪都参与其事。不过他仍坚持真人不露相,我们只能透过空气中的电波,为他做电话录音。后来我们登门造访,看到他年轻时的照片,哇,不得了,非常像占士甸(James Dean),好有型!楚原笑道:"我都唔知道原来以前咁靓仔。"兴致一高,就把尘封在柜桶底的剧本拿出来给我们,"都拿去吧,对我没用了。"可惜的是,当年一位法籍人士曾借去了《可怜天下父母心》的剧本,却刘备借荆州,一去不回头。

回看楚原走过的电影道路,我对他五六十年代的时装文艺路线特别感兴趣,尤其是他在承传中联写实路线和建立独创风格之间的转折与尝试。他是名演员张活游的儿子,年轻时在广州中山大学读化学,却身在胡疆心在汉,闲来读遍图书馆里的文学作品,五十年代初来港,得吴回提携入电影圈,其后师承秦剑,兼二人所长,短短数年就从编剧、助导到独当一面执导电影,可说风调雨顺。在正式成

为导演之前，楚原曾编了几个相当出色的剧本——《七重天》（吴回导演，1956，光艺）、《奸情》（王铿导演，1958，中联）和《紫薇园的秋天》（秦剑导演，1958，中联）。

《七重天》改编自好莱坞的《七重天》（*7th Heaven*，这部电影 Frank Borzage 及 Henry King 先后于一九二七年及一九三七年拍过），讲油漆匠谢贤为了救一名可怜的孤女南红而将她藏于天台木屋的家中，二人由假鸳鸯变为真夫妻，战争却把二人拆散了。印象中胡金铨《大地儿女》（1965）的故事也很相近，只是南国的楼房变成了北方的四合院，此是题外话。同样写战争的祸害，吴回把《七重天》拍得灵巧跳脱，不若同辈李晨风的作品那般沉重忧戚，楚原的剧本应记一功，而且当年的谢贤和南红皆青春少艾，稚嫩可爱，在他们的演绎下，苦难的包袱自然轻松了许多。《奸情》和《紫薇园的秋天》皆改编自流行小说，巧合的是它们都写庭院深深的大宅故事，一个披着黑色悬疑的类型外衣，一个由第三者来倒叙园里的故事。两部影片都有点十八九世纪哥特小说的影子，但更接近夏洛蒂·勃朗特的《简·爱》或达芙妮·杜穆里埃的《蝴蝶梦》那类小说，可是说到底还是脱不了巴金《家》《春》《秋》甚至《憩园》的伦理世界。在前者，令全屋男人意志消沉的是爬灰的父亲石坚；在后者，压抑着儿孙们的是"节烈可风"的专制阿妈黎灼灼。在摩登的外表底下，日渐崩溃的大家庭处处渗

透出腐烂的味道。有趣的是，在两部作品里，敢于反抗的都是女性，而且都由白燕饰演。

后来楚原为父亲张活游的山联影业公司执导了《可怜天下父母心》(1960)、《孽海遗恨》(1962)和《疯妇》(1964)等影片，都既保存了父辈的传统，又发挥了个人的特色，叙事及影像风格日趋成熟。三片之中，《可怜天下父母心》的形式最简朴自然，楚原自己认为是受了意大利新写实主义电影的影响，除了取材来自现实社会新闻和刻意运用街景外，影片中的亲慈子孝跟中联作品里的人情世故非常贴近。《孽海遗恨》影片之端，楚原自己配上画外音，一一介绍片中人物出场，细述他们各自的性格缺点，像当时电台流行的天空小说，也有点像戏曲舞台上的亮相，一开始就让观众明白：这是一个虚构的故事。在《疯妇》里，楚原更亲现幕前，跟南红客串演出，从年轻人的角度去述说上一代的故事，巧妙地以某种距离去看父辈那不可思议的封建世界。回看楚原的作品，便发觉他打从第一部独立导演的电影《湖畔草》(1959)开始，便喜欢刻意经营这种叙事上的疏离感。影片开端，女主角南红以第一人称，介绍自己的家庭——慈祥的爸爸、精明的妈妈、贤淑的姐姐、活泼的妹妹；在一个舞台似的抽象空间里，大家合力搬演着一个快乐家庭的故事。情节发展下去，却很快便将这个典型家庭的幻象打破，演变成一出悲剧。同样的技巧在几年

后的《小康之家》(1966)里重复运用,却不再是悲剧,而是一部喜剧,说明楚原是一个很喜欢也很主动玩形式的导演,这在香港电影里并不多见。

楚原如何从父辈中联的人伦世界走出来,穿过人工培植的玫瑰园,停落在古龙那虚幻失真的江湖,该是香港电影一个独一无二的故事。"唔系我中意寂寞,系寂寞中意我。"——这不是王家卫电影里的对白,也不是刘镇伟的,而是出自楚原的口,在《紫薇园里的秋天》里。

2006年1月20日

六十年代的青春物语

香港粤语电影的青春物语,常从六十年代说起。在这个故事里,林凤的摩登都市小姐、陈宝珠的纯朴工厂女工、萧芳芳的反叛番书飞女,是必然的主角。今年电影节期间看许鞍华的《天水围的日与夜》,片中鲍起静饰演单亲妈妈,她年轻时为了兄弟的教育而放下书包走入工厂,是六十年代很多本地家庭的故事,片末的纪录片段向这批造就了香港神话的无名女英雄致敬,令人感动。从鲍起静那张平和从容而带点疲惫的脸容上,我想起了丁莹,一个几乎被遗忘了的六十年代女星。

五十年代中期,黄卓汉主持的自由公司培育了两颗国语片新星——林翠和丁莹。活泼洋派的"学生情人"林翠很快就跳槽去了电懋,而温婉娴静的丁莹则成了黄卓汉手中的一张王牌。五十年代末,国语片市场越来越不容易经营,黄卓汉另组岭光公司,专拍粤语片,丁莹成功转型,成了六十年代粤语电影的红星之一。岭光主力制作时装片,其中的社会写实讽刺喜剧,对白生猛,细节丰富。今天回看,丁莹给我们留下最深刻印象的,不是《暴雨红莲》或《卿何薄命》这类苦情戏中受尽屈辱的可怜女,而是《三女

性》(1960)、《工厂皇后》(1963)、《点心皇后》(1965)等片中有血有肉的职业女性——说不上新潮,却开始有独立自主的志气;同性间姐妹情深,却也会刁蛮好胜;憧憬着自主的爱情,却不愿跟父母辈正面冲突。

她的一条腿迈进了香港的摩登时代,另一只则仍悬在半空,不是犹豫,而是要找个扎实的落脚地。同期,另一名女星却以古代侠女的包装演绎了六十年代的彩色青春,比《卧虎藏龙》(2000)里饰演玉娇龙的章子怡更富现代气息,她就是雪妮。

中国的民间传奇故事里特别多女中豪杰,戏曲舞台上的穆桂英、樊梨花、梁红玉头带七星额子,插翎子扎靠甲,英姿飒爽,而光影世界里的女侠更是飞檐走壁,刀来剑往,豪迈多情。《荒江女侠》凌波微步穿越历史长廊,从二十年代的上海一路杀到"六七暴动"后的香港,粤语片、闽南语片、国语片都拍过。踏入六十年代,国语片的江湖几乎都是张(彻)家班的一众叛逆少年郎雄霸天下,粤语世界里却是女比男强。大师姐于素秋仍然活跃于江湖,芸芸女少侠却已有后来居上之势了,而其中最有个性的则非雪妮莫属——《碧血金钗》(1963)里的紫衣女误以为爱郎中毒身亡而以金钗自毁花容;《碧眼魔女》(1967)中的淳于婉,冷傲任性,行事偏激;《如来神掌劈魔平九派》(1968)里的天魔女,年幼时落入三魔之手,长大后性情暴戾;《天狼

寨》（1968）中的无情剑，因家庭不睦而变得愤世嫉俗，讲金不讲心；《独臂神尼》（1969）中的文凤子被怪婆婆金吊子所惑，迷失本性大开杀戒，像原始森林里的野孩子……银幕上的女侠雪妮，性格自我，率性而为，演技说不上突出，却形象鲜明，充满年轻人的反叛感，像穿上了古装的飞女或靓妹仔。

<div style="text-align: right;">2008 年</div>

凼凼转，菊花圆

由于生性被动，总觉得躲在电影世界里最是惬意不过，不但可以自由放任地进出一个个美丽奇诡的梦幻泡泡而不怕戳破它们，闲来无事，还可以在自己的脑海里当起剪辑编剧来；没有观众，也就不必负责。我七十年代中离开了香港，一去几近十年，同辈朋友口中的黄金经验我是连边也沾不上，所以早一阵子林奕华热心推介我看甘国亮的电视剧《轮流传》（1980），我便一口气看完了。刚巧近几个月来为了筹备《现代万岁——光艺的都市风华》一书，天天泡在那商标灯塔下的电影世界里，也就顺理成章地为剧中的人物编起他们的光艺故事来。

《轮流传》说的是五六十年代五个同校女孩子——郑裕玲、李司祺、黄韵诗、森森、李琳琳——的故事。那时候，光艺风华正茂。剧中的郑裕玲家境清贫，迫于环境中途辍学去茶楼当女招待，继而参选工展小姐，其后更为了让母亲弟妹生活得好一点而跟了一名比她大上二三十岁的富商张英才。她，很可能就是《春怨》（1965）或《原来我负卿》（1965）里的嘉玲，前者为了替烂赌父亲高鲁泉还债而被黑

道大人物李鹏飞包起来，后者为了担负亡夫弟弟的教育而当上了交际花。《轮流传》让我们看到一名女孩子在误堕风尘的过程中如何经受挣扎和矛盾，可惜的是，她还没来得及好好喘息，剧集已被电视台腰斩了；而光艺的两部作品在草草交代了女主角的身世后，就集中火力向观众展示那风尘世界里叫人无法挣脱的似锦繁华。爱情不是不吸引人，只是睡熟了高床软枕，穿惯了华衣美服，就很难再寻回少年十五二十岁时的单纯情怀。风韵怡人的嘉玲演活了那徘徊于情欲和物欲之间的成熟女子。光艺电影里的现实世故，属于现代都市的成年人。

长剧中另一重要女角李司祺，出身上海富豪之家，刁蛮娇纵，却爱上了穷小子郑少秋。一个大雨滂沱的午后，两具荷尔蒙澎湃的年轻躯体被困于狭小的汽车内，欲望如脱缰野马，一发不可收拾。甘国亮先生是看粤语片长大的一代，当然深明电影里行雷闪电总是被赋予特殊的叙事任务的。其后李司祺在新加坡偷偷生下私生子，其母安排孩子由奶妈带走，而她自己就选择出国。年轻的同事们都齐声说这是明智的决定，仿佛连她们都松了一口气。大抵这个年代的人都学得聪明了，没有多少人愿意迷信爱情。这类故事若是落在当年光艺编导的手里，很可能就是《天伦情泪》(1959)——千金小姐南红为了爱情而与家庭决裂，小夫妻俩饱历现实生活的磨难，最终女的死去，留下男的

独自抚养孩子；又或者是《患难真情》(1962)——富家子谢贤跟小女工南红因相爱而结合，甚至离开家庭，最后男的慢慢被生活消磨了志气，随便拿个借口返回老家去……回想起来，这两部影片都颇为写实；爱情是耀目的理想，生活是磨人的现实。也许，喜剧版的《小姐的丈夫》(1965)会更切合现代人的口味。富家小姐江雪隐瞒着自己的身份，认识了出身小康的谢贤，二人闪电结婚，婚后丈夫始发现真相，大家要重新调整生活——大小姐学做小女人，小男人学做大丈夫。

假如我们还要继续玩这个寻找光艺故事的游戏，大抵森森和李琳琳最接近的可能是《招郎入舍》(1963)中的南红和《结婚的秘密》(1965)中的陈齐颂了。《招郎入舍》中的南红是一名热爱摄影的摩登太太，每逢假期就拖着丈夫周骢去郊外拍沙龙照，性别角色却倒过来——她是摄影师，丈夫是模特儿。片中的南红"牙擦擦"，跟伶牙俐齿的森森倒很相近。而《结婚的秘密》中的陈齐颂呢，跟李琳琳一样是在广告公司工作的，大家都有一个厉害的女老板；前者的老板是离婚独居的事业型女性容小意，后者的老板是寂寞孤单而腰缠万贯的富婆叶德娴。咦，黄韵诗那无风无浪的平凡故事，可否变成奇情曲折的《嫂夫人》(1962)？在光艺那亮丽的中产包装下，谢贤嘉玲南红江雪，演绎着一则又一则现代男女的故事。今天回看，我们可能会突然

发觉：啊，原来我们的电影除了功夫和黑社会外，还曾经有过其他。

<div align="right">2006 年 3 月</div>

现代万岁——光艺的都市风华

日前见到一位影剧界前辈，聊起她的童年往事。五十年代末六十年代初，她在圣士提反女子中学念书。那时候正是光艺制片公司的黄金岁月，出品都排在太环院线上映。每逢有谢贤和嘉玲这一对银幕情侣的影片，她都跟同学去太平戏院看戏。番书女也爱看光艺电影？"梗系，佢地当年好红㗎！"她说，好一副理直气壮的神态。

光艺电影有趣的地方，正在于它那充满现代味道的都市风采。跟朋友闲谈起来，都觉得它是粤语片中的电懋；只是，它比后者幸运。电懋的主持人陆运涛及公司要员于一九六四年死于空难，令本来活泼丰盛的电影事业兵败如山倒；光艺在一九五五年创立之后，虽然也经历过人事上的变迁，如秦剑于一九六五年转投邵氏，但发展基本上相对稳定。光艺开创初期，以中联一辈的资深影人带领新一代的年轻演员（如创业作《胭脂虎》[1955]，其后的《遗腹子》[上、下集，1956]和《手足情深》[1956]等），进而远赴新马取景，拍了"南洋三部曲"——《血染相思谷》（1957）、《椰林月》（1957）和《唐山阿嫂》（1957），捧红了谢贤、南红、嘉玲等新人，并渐渐建立起有别于同期其他粤语电

影的片厂风格。

去年我们在新加坡访问光艺公司的何建业先生时，曾问到何以光艺只拍摄黑白时装片，他说：

> 光艺一直以拍时装片为主，皆因当时大老倌的档期很难争取，我们本身有片场，不可能搭好布景等人来拍，故当年我们绝少拍古装片。那时我们和其他几间子公司都以拍黑白粤语片为主，我们自己有片场，又有冲印间，一切都可在控制之内。当年彩色片要寄往日本冲印，一来一回往往会花上一个月时间，寄回来的片又需要一个月时间剪辑，前后加起来制作时间会延长很多，因此很少拍彩色片。光艺的制作偏向小康至中产味道，可能是因为当时社会环境渐渐富裕起来。看时装片的通常是后生的一群，特别是恋爱中的一批观众，他们经常约会时来看电影。反观看戏曲片的，通常都是上了年纪的，他们爱看"婆婆妈妈"的戏。你必须要了解市场的发展，然后制作，哪个观众层的消费能力较高，我们便向这批观众打主意。

就在这样的制作背景和鲜明的市场考虑之下，香港电影便出现了光艺这批富有中产味道的都市电影。

在何建业先生家里翻箱倒柜看他的藏书，当中自然少

不了当年流行的三毫子小说，此外也有中译小说如《纵横天下》（即 Cameron Hawley 的 *Executive Suite* [1954]，曾由罗伯特·怀斯 [Robert Wise] 拍成电影），好莱坞对光艺作品的影响，也就不能忽视，比如《横刀夺爱》（1958）颇有四五十年代心理悬疑片的风味，夜总会里会有一支大乐队，入型入格；《神童捉贼记》（1958）既有中联电影守望相助的人文精神，又明显有希治阁《后窗》（*Rear Window*, 1954）里偷窥的变态趣味；《琼楼魔影》（1962）中嘉玲饰演的善妒表姐与好莱坞厉害女子比堤戴维斯（Bette Davis）血脉相通；而《花花公子》（1964）中谢贤的风流抵死，也不输于《夜半无人私语时》（*Pillow Talk*, 1959）里头的洛赫逊（Rock Hudson）。要是你深宵在家中的小小荧幕上看过秦剑导演的《追妻记》（1961），你肯定会感到惊讶——影片刻意拿嘉玲的明星身份和光艺的片厂形象来开玩笑，这份自我戏谑不但在本地电影里找不到，在欧美也罕见。

光艺以描写现代男女情爱的文艺言情片起家，其中有悲有喜。悲的如《鲜花残泪》（1958）、《五月雨中花》（1960）、《恨海情花》（1964），都是写爱情的脆弱与婚姻的妥协；《春怨》（1965）、《原来我负卿》（1965）写女性情欲的压抑与物欲的宣泄；《恩怨情天》（1963）、《幸福新娘》（1963）描绘男性心理的扭曲与变态。这些影片虽然还是脱不了煽情剧的格局，却尝试处理现代男女感情世界的复杂，

避免陷入传统粤语片非黑即白的道德判断。喜的有浪漫轻松剧《追妻记》《招狼入舍》(1963)、《小姐的丈夫》(1965)、《结婚的秘密》(1965)等，拍的都是白领小夫妻茶杯里的风波，对现代社会日渐蜕变的两性关系，有相当敏锐的描写。相对后来陈宝珠、萧芳芳的青春片，光艺作品自然欠缺了一种蹦跳的青春活力，却难得地多了一份属于现代都市的 sophistication（成熟感）。

从类型的角度来看，光艺的"难兄难弟"片很值得注意，由早期"中联"式写实文艺的《七重天》(1956)，发展至《欢喜冤家》(1959)、《难兄难弟》(1960)、《春到人间》(1963)等的追女仔喜剧，再演变为《铁胆》(1966)和《英雄本色》(1967)的写实动作片，可说是为往后的八九十年代港产电影提供了原型。回顾光艺走过的历程，起步时风调雨顺，结束时意兴阑珊；它从中联的传统出发，轻松走出"五四"文化的氛围，日渐发展出属于现代都市的中产触觉，却于六十年代中后期被躁动的时代脉搏打乱了步伐，最终没能赶得上去，而我们曾经有过的都市文艺电影，直到今天还没有能够重建起来。

原载《香港电数据馆通讯》，35期，2006年2月

拼拼贴贴说电懋

对于喜爱五六十年代香港电影的人来说，电懋代表了一则奇妙、优雅而又带点哀伤的故事。那段时期，国、粤语电影仍属于两个泾渭分明的世界。曾几何时，长城/凤凰、电懋和邵氏三个阵营在国语电影业里鼎足而立，是国语电影的中流砥柱，然后又都成为了历史。

然而，一提起电懋，大家总是忘记了它也曾拍过不少粤语片。国语片和粤语片，仿佛来自两个截然不同的世界，而电懋合该只能是说国语的。在张爱玲编剧、王天林导演的《小儿女》（1963）里，王引和他的三名小儿女，住在钻石山的小楼房里，小康的生活倒也过得挺舒适，但跟他们比邻而居的可怜小女孩和刻薄野蛮的继母，却仿佛来自另一个世界——她们身穿唐装衫裤，与尤敏等人的时髦西服完全格格不入。噢，想起来了，那不是像透了粤语片中陶三姑、高佬泉的世界吗？钟启文导演的《爱的教育》（1961）里也有相似的两极世界——王引和女儿林翠属于"文明"的小康世界，穷苦学生洪金宝和酗酒的父亲朱牧则属于另一个世界。电懋的编导，大都是南来的知识分子，而且都挟着点中产的西洋口味，他们拍小康至上流社会都绰绰有

余,拍底层却常常有点想当然,不若粤语片贴近普罗大众,大抵只能闭门造车,或干脆从粤语片中直接借用。

写到这里,倒又想起另一部影片《喜相逢》(1960)。片中的丁皓一人分饰穷人家的卖花女和从旧金山回来的千金小姐,卖花女被误认为千金小姐,出席众多接风饭局,最有趣的是去到某同乡会,全部都是穿长衫马褂的老人,吃的是"野蛮"的蛇宴,背景传来粤曲声,真是百分百的外省人看广东佬——exotic(怪异)。相对来说,岳枫编导的《雨过天青》(1959)倒能以较为平等的心态去看待本地社会。在片中,张扬饰演的小白领本来一家大小乐也融融,却因失业兼受到势利姐姐的挑拨,与妻子李湄的关系变坏,继女陈宝珠离家出走去找小姨苏凤;小姨在一家粤式茶楼当收银员,介绍姨甥女去做点心妹,看得出岳枫虽然不特别熟悉这个环境,却也不带猎奇的眼光,倒令人对这隔了一层的本地生态长出一份平常自然的好感来。是的,这一帮人南来了香港,确是有点虎落平阳之憾,但他们已将心与身都交托在这个都市的手里;太累了,就在这里落地生根吧。

比较一下电懋的国、粤片,便不难发觉两个世界的差距。将左几编导的《琵琶怨》(1957)和陶秦编导的《龙翔凤舞》(1959)放在一起来看,是非常有趣的一件事。《琵琶怨》开始的时候,是民国背景的广州。芳艳芬饰演的小

女伶江小玲，在大新天台游乐场表演低俗的歌舞，她的第一场戏便是与一班歌舞女孩在舞台上表演三十年代的《桃花江上》，唱的是国语流行曲，穿的是西式性感短裙，大家却都跳得没精打采；她真正喜欢的是地道的传统粤剧。相隔不及两年拍成的《龙翔凤舞》也有一场《桃花江上》，却表达了编导对三十年代上海通俗文化的怀恋。然而，毕竟已不是旧时光景，不能老沉溺在落魄焦虑的自伤自怜里，只可从新出发，旧歌新编，重建信心。面对西方文明的冲击，左几的作品似乎较高警惕，也较保守。

电懋的国语电影，对价值判断似乎相当宽松，譬如《同床异梦》（1960）里的李湄和《苦命鸳鸯》（1963）里的李香琴，同是结了婚而仍爱在外面"浦"的太太，但粤语片中李香琴的坏是漂白水也洗刷不掉的坏，而李湄则只是一个被宠坏了的女人，充其量受点儿教训而最终还是要当两性战场上的赢家的。即使摆明车马是一朵吃人花，如《春潮》（1960）里玩弄男性的陆太太（同样由李湄饰演），也不会因而受到惩罚，受惩罚的是意志薄弱的男人。"爱情不是每个人都可以有的，你不配。"——说这话的正是经常在天罗地网中布下迷魂阵的陆太太。相反地，电懋作品里有不少为了争取爱情或个人自主而抛家弃子的女性，虽然不能说没有遗憾，却始终站稳脚步，维持着体面的尊严，如《玉女私情》（1959）和《爱的教育》里的王莱，甚至《曼

波女郎》(1957)里沦为洗手间阿姐的唐若青或《火中莲》(1962)中为了男人累及女儿尤敏的王莱,编导对她们都是同情多于谴责。

在左几的《琵琶怨》和《黛绿年华》(1957)里都有一把堕落之匙——在前者,七哥(吴楚帆)带江小玲(芳艳芬)到一间豪华大宅的门前,递给她一条屋匙;在后者,范太太(黎灼灼)于圣诞夜送了一条独立房间的锁匙给寄居她家的韩湘莹(紫罗莲),从此单纯的少女便陷入了纸醉金迷的生活旋涡里去。《黛绿年华》里的夜生活特别惹人遐思,范黛妮(梅绮)招呼同学韩湘莹回家居住,却叫她晚上千万别到楼下去,而她们几姐妹却是夜夜笙歌,叫韩湘莹又如何安坐房中呢?这只潘多拉的盒子,大概没有谁人抗拒得了,免不了要去打开它。那里面不但有奢华的物质生活,更有年轻人蹦跳着的欲望。对于这一切,编导明显带着强烈的道德判断,而在片中引导韩湘莹重返道德秩序的路轨上去的,当然是吴楚帆饰演的建筑师见习生以及他那班同甘共苦的工人朋友——非常"中联"的世界。片中有一个郊游的片段,建筑师和韩湘莹及其他友人坐着开篷汽车,众人齐唱国语歌,是中联和电懋一个非常有趣的结合。易文编导的《温柔乡》(1960)里也有一间神秘的大厅,打开厅门走进去,只见那里面黑漆漆伸手不见五指,待眼睛慢慢适应过来,却原来都是蠕动着的躯体,在那里

燃烧着青春——华语电影里很少这类描写现代都市人颓唐生活的场面，而且态度并不道学，倒像一个纵容孩子的慈父，表面上说了他两句，骨子里还是护着他的。

以前不少人讨论电懋的电影，都喜欢突出其梦幻的一面，事实上它亦光明正大地以娱乐大众为重。它从来不爱（也不善于）拍底层的生活，更不爱谈政治，在它的世界里仿佛一点历史的影子也看不到，画面上所见皆靓人靓衫靓景，横看竖看也沾不上写实的边。踏入二十一世纪回头望这一批电影，始惊觉它们是多么贴切地呈现了五六十年代南来香港的一个社群的特殊心态与生态。

战后五十年代粤语伦理片中的家庭，男人缺席是很常见的事，女人倒要担负起养家活儿的责任，但看电懋的电影，养儿育女的任务却往往落在形单影只的父亲身上，如《爱的教育》和《小儿女》便如是。二片的背景非常接近，父亲都为人师表，一家大小住在独立的小楼房里，室内布置舒适雅致，闲时喝喝下午茶，生日时大大小小围坐一桌吹蜡烛吃蛋糕，格子台布几乎成了一种生活方式的符号，而这一切都来得那么自然，不若今天的中产阶级，喝红酒、品中国茶都要先上上课。在《爱的教育》里，客厅里只挂着一幅字画，而在《小儿女》里，挂在客厅墙上的是妻子/母亲的遗照，好不平常的一个小节，便巧妙地说明了女人在这两个家庭中的位置——在前者，女人跟别的男人走了，

从此在家中不占一席位；在后者，女人只是早逝，妻子与母亲的角色维持不变。

《爱的教育》中的父亲王引，终身热心于教育工作，总希望女承父业，最后女儿林翠放弃了跟随男友雷震去外国深造音乐的机会，宁愿留在香港陪伴老病的父亲，延续其在教育岗位上谦卑而又伟大的理想，令人想起《龙翔凤舞》中的父亲罗维，终日念念不忘上海时期舞台上的风光，耽于自怜自伤，最后还是由一对女儿李湄和张仲文完成他的心愿，使他重振信心，破碎的家庭亦得以团聚，道出了南来一辈的情意结。

看《小儿女》有一段令人难忘的戏，父亲王引带心上人王莱到妻子墓前细诉衷情，仿佛要取得亡妻的默许。王莱感慨地说："我没法跟回忆竞争。"这般纹风不动的凄怆，只能出自张爱玲的手笔，而这么苍凉的情怀，也绝少在其他电懋电影中出现。兴许是我自己多心，总觉得是张爱玲借片中角色之口，说出一代人离乡别井的辛酸——往后的日子再好，也总比不上经过时间滴滤的回忆。女儿尤敏最初反对父亲再娶，后来开始体谅老父的处境，悄悄将客厅中的母亲遗照换成了风景画；逝者已矣，又何必执着？这大抵也是南来一代部分人的心态，既来之则安之，无谓再作回头望了。

在接受新的生活方式这一点上，电懋作品明显地比同

期的香港电影都要宽容，虽然常站在父辈的角度出发，却也同时懂得怜惜下一代的处境，如陶秦编导的《四千金》（1958），便难得地包容了两代人的情怀，既同情父亲的寂寞，又接受女儿们对幸福的追求；二女儿叶枫到处留情风流成性，为人父者也不会对她做出道德上的非难，有一份令人感动的溺爱。是的，是溺爱，就如《曼波女郎》中的刘恩甲之对于养女葛兰，不但百般呵护，甚至她和朋友们在家里开震天舞会，他亦只会在旁默默地欣赏，邻居投诉，他也置之不理；要是在同时期的粤语片中，葛兰、陈厚这等不事生产的年轻人，恐怕早已被拨入"臭飞"的阵营中去了。

说来也有趣，电懋世界里的父女关系特别亲昵，母女之间倒往往显得比较理性与疏离，如《龙翔凤舞》以不少节幅铺陈父女之间的复杂关系，反而母女间的种种则只是轻轻带过；同样地，《曼波女郎》中的葛兰虽有生母，却始终没有相认，而养父母之中又只集中描写父女情，养母反而成了一个可有可无的小角色。在电懋作品中，这种情况相对普遍，形成了一个特殊的现象，个中因由大抵也足以写一篇论文了。

于我，电懋电影就像是成长的一部分。说真的，小时候我看得不多，倒是长大了每看一部，都有一份回家的亲切。看到《雨过天青》里挂在房间里的家庭照，就想起了

儿时穿着小白裙与父母去影楼拍的全家福——那时哥哥们还未来港，父母拿了他们的单人照去，师傅们如魔术师般略施小技，一家三口就变成了一家五口，像雾又像花的幻象寄托了父辈一代情真意切的希望。看到《小儿女》里王莱和王引偷得浮生半日闲，在家门前的院子里喝下午茶，小圆桌上铺了格子台布，就主观地将黑白菲林上的深灰变成万里无云的蔚蓝；生活可以简单而又优雅。看到《青春儿女》（1959）里的葛兰粉墨登场演出昆曲的《春香闹学》，脑海里就浮现了戴家姐姐在舞台上演出上海越剧时的风姿绰约，小小人儿其实早已封了她作偶像。看到《曼波女郎》里蹦蹦跳跳的家庭派对，心里就不安分起来，要是能坐上时光隧道的直通车，回到五六十年代去凑凑热闹就好了。看到《玉女私情》里复杂的母女关系，耳畔仿佛响起了母亲跟朋友们一边打麻将，一边窃窃议论起张家太太本来是陈家太太的故事。"那时候她的孩子才三岁呢！"——不知是谁最后加上这么一句脚注，然后大家又若无其事地回到那噼里啪啦的筒子索子的小小天地里去……

你的我的他的她的私人故事，拼贴起来就成了一个时代的底色，现在或许有点褪了色，但以前大抵是斑斓的伊士曼特艺七彩。那是一个转变中的年代，很多家庭从动荡的大陆来到这偏安一方的小岛，家庭仍是颇为传统的中国家庭，但毕竟已受到西方文明的冲刷，不再一样了；电懋

的电影比旁人更早开始学习宽容，也许就是因为懂得接受，那些电影并不呼天抢地，有时候是淡淡的感伤，像热闹的小津世界，如《四千金》，但更多时候倒是对新的生活方式热情雀跃的拥抱，如《曼波女郎》。

改写自《不作回头望的电懋世界》和《国泰故事》一书的前言，2002年

浮桴托余生

上月有机会重看桑弧编导的《哀乐中年》(1949),对照张爱玲编剧、王天林执导的《小儿女》(1963),只觉岁月苍苍,天地悠悠。郑树森教授在《从现代到当代》中收录了《张爱玲与〈哀乐中年〉》一文,其中提及一九八三年林以亮(宋淇)在一次长谈中曾向他透露,《哀》的剧本虽是桑弧构思,执笔的却是张爱玲;又转述了一九九〇年张爱玲回复《联合副刊》编者查询时,也表示这片"是桑弧一直想拍的,虽然由我编的,究竟隔了一层"。现在看到的电影,编剧一项挂着桑弧的名字;影片公映的同年,剧本经由上海潮锋出版社刊印发行,桑弧也以作者身份写了一则后记。无论张爱玲在这部作品中的参与程度有多少,她的这个"隔"字真是可圈可点。

《哀乐中年》和《小儿女》都以中年男人续弦的处境为题材。前者以李商隐的诗句"天意怜幽草,人间重晚晴"打开序幕,清明时节,父亲陈绍常(石挥饰演)带着三个小儿女去坟场扫亡妻的墓,巧遇同病相怜的友人也带同女儿刘敏华前往。作品明显是从父亲的角度出发,强调父亲的牺牲与寂寞,批判下一代成年后的自私与无情,最后父

亲得到年轻情人的鼓励，离开儿子的家，另起炉灶，展开新生。《小儿女》则从女儿王景慧（尤敏饰演）的角度出发，第一场戏便写景慧和旧同学孙川（雷震饰演）在巴士上由误会到相认的过程，女儿的爱情与父亲王鸿琛（王引饰演）的感情分作两线，平行发展，女儿当初对父亲女友李怀秋（王莱饰演）心怀偏见，后来却在偶然的情况下相遇相知，最终打开了心结，父女都各自寻得了感情的归宿。

两片中都有恶毒的后母形象——在《哀乐中年》里是父亲好友的继室，经常打骂丈夫亡妻遗留下来的女儿；在《小儿女》中是邻居，穿着一身唐装衫裤，言行刻薄，活脱脱从粤语片移植过来的典型后母李香琴黄曼梨。即使不是张迷，大抵都会知道张爱玲有后母恐惧与厌恶症，但有趣的是，在《小儿女》里，我们明显看到她对后母这个不讨好的角色有了很大的改观，李怀秋跟王鸿琛二人是同事关系，在同一间学校里工作，她性情独立，深明大义，年轻时为了让弟妹们受教育而埋头工作，一年又一年，青春就这么过去了——"他们大了，我老了，现在他们都结婚了，各人有各人的家庭，就剩下我一个人。"王的孩子们向她表示反感，王带她去亡妻坟前寻求她对孩子们的谅解，面对寂寂无言的墓碑，她说："中年人的感情跟年轻的时候不同，她是你年轻的时候所爱的人，我没法跟回忆竞争。"这一句对白从张爱玲的笔下流泻出来，在我读来仿佛有千斤

之重，也令她的这个电影剧本，相比其他同期的电懋剧本，多了一份不寻常的个人情怀。张爱玲是1956年跟赖雅结婚的，那时她虽然只有三十六岁，却经历过心生与心灭，赖雅是她劫后余生的水中浮木。写《小儿女》剧本的时候，她已当了几年"后母"，大抵也渐渐明白这个角色绝不容易担当。

一九六一年十一月初，张爱玲应好友宋淇之邀，在访台后来港为电懋编写剧本，翌年三月十六日始离港回美。在一九六二年一月至三月她写给赖雅的六封信里，可看到她是那么牵挂着远在美国的丈夫，并爱屋及乌，连赖雅的女儿霏丝（Faith）都周到地问候到了——"告诉霏丝我爱她。"（1962年1月5日）假如我们今天还相信作者论仍有其可取之处的话，那么在这部作品里，张爱玲在女儿和父亲心上人这两个角色里都肯定有所投射。

《哀乐中年》的结局是充满希望的，父亲绍常和年轻妻子敏华在自己的墓园内建起几间平房，创办起陈氏小学来，敏华更生下了孩子。毫无疑问，这份乐观开朗的精神，不可能是张爱玲的，而应来自桑弧。华影时期，他第一次当导演，就编写了一个以教育为题材的《教师万岁》（1944）。影片无缘看到，但读他当年写的文章，可以看到他抱着"避重就轻"的窍门，走"轻倩流利"的路线，《哀乐中年》大抵上也是沿着这个方向创作的温情小品，喜中有悲。影片

是文华公司出品，文华成立于一九四六年，老板吴性栽曾是联华影业公司的大股东，当时旗下的编导有黄佐临、柯灵、曹禺、桑弧、陈西禾等，都是文化精英，思想上倾向多元开放，艺术上追求精致严谨。费穆的《小城之春》（1948）也是文华出品。

《小儿女》以大团圆作结，风雨之夜，李怀秋在坟场里寻回离家出走的两兄弟，父女两代在医院里化解了矛盾，张爱玲深明电影作为大众梦工场的道理，总会让观众安心踏出戏院，却又不忘慧黠地给无常的人生留下一小抹不经意的阴影——小兄弟俩在医院里争夺着李怀秋的哨子。当然，现在我们能够看到的电影版本里，世故的王天林已把这一个小小细节更改了，而让小兄弟亲昵地拉着她的手说："我们一起回家去吧。"

2007 年 12 月 14 日

归宿这小岛上——浅谈岳枫

在电懋的主要导演中,岳枫应是最早加入的成员之一。一九五六年,电懋还不是电懋,而是由欧德尔(Albert Odell)主事的国际影片发行公司;他应邀为国际旗下的国泰电影制片公司拍摄一部歌舞片《欢乐年年》(1956),由林黛、严俊主演。我没机会看过此片,只能从当年的文字和图片数据中得知歌舞部分有三个大场面——"雪人舞曲""蜜月花车"和"白雪公主",用伊士曼七彩片摄制。那时适逢林黛、严俊在日本拍摄《菊子姑娘》(1956)及《亡魂谷》(1957)的外景,因利乘便特邀日本的松竹歌舞团团员联合演出,并以此作宣传;事实上于当年而言,此片规模可说不小,相信对后来香港(特别是电懋)的歌舞类型电影颇有影响。两三年后,电懋的另一位重要导演陶秦拍出了全彩色的《龙翔凤舞》(1959),看得出有日本歌舞家的影子,被视为香港歌舞片的典范之作,今天一看再看仍觉趣味盎然。话说回头,拍完《欢乐年年》,同年岳枫即为国际招募新人,培训了雷震、丁皓、苏凤、田青、林苍、杨群等一批新人,先拍了一部短片《互爱》(1956)作为试点,继而以全员新人上阵,拍了青春片《青山翠谷》(1956),

应算是为其后电懋的青春片路线开了路；一年后陶秦拍出了《四千金》(1957)，即夺得亚洲影展的最佳影片，被视为电懋出品的风格标志。

岳枫的一生，见证了中国电影的沧桑。三十年代两部广获当时进步评论赞好的影片皆由左翼文人阳翰笙编剧，包括处女作《中国海的怒潮》(1932)和《逃亡》(1935)，都有一份人文和历史上的承担。他于上海沦陷期间参加了由张善琨扯大旗、日本人主持的华影，与稻垣浩合导过《春江遗恨》(1944)，左右电影史学者皆称为汉奸电影，岳枫亦恶名难逃，至一九四七年脱罪后始重投影坛。其后受张善琨之邀，来港加入新成立的长城，倒在香港这片借来的土地上找到了长达二十多年丰盛稳定的创作空间。

从我们所能看得到的有限作品来说，岳枫虽然能应付不同的题材与类型，却明显较长于处理传统中国家庭伦理的人情世故以及活在其中的男女错综复杂的关系，从旧长城时期仍沾着浓厚上海味道的《荡妇心》(1949)及《血染海棠红》(1949)到离开电懋过档到邵氏后的《畸人艳妇》(1960)及《为谁辛苦为谁忙》(1963)等佳作，皆属这一类型。岳枫在电懋的时间不算长，从正式加盟到蝉过别枝也不过四年，除了上述的《欢乐年年》和《青山翠谷》外，还拍了《金莲花》(1957)、《情场如战场》(1957)、《红娃》(1958)、《人财两得》(1958)、《桃花运》(1959)、《我们

的子女》（1959）、《雨过天青》（1959）等作品。其中《情场如战场》《人财两得》和《桃花运》三部爱情轻喜剧，皆出自张爱玲的手笔，除了前者近年曾公映过，其他两部都无缘得见。《情场如战场》说明岳枫确是一名巧匠，他将张爱玲的剧本拍得活泼流畅，却也说不上很突出，换上另一个电懋导演也能拍得出，倒是同年自编自导的《金莲花》显得气度从容，雄浑有致，人物性格立体，写情细腻含蓄，柔中带刚，不但拍出了中国北方古城的风貌，更编织了一个正在迅速消失中的传统中国人的感情世界，这份气质便不同于其他比较西化的电懋导演。

另外两部也是由岳枫自编自导的作品——《我们的子女》和《雨过天青》，编织着平常人家的丰富肌理，亦跟其他电懋制作的中产品味显著不同。前者写一个远涉重洋谋生的父亲，因失意返回家中，却发觉已不懂得跟儿子相处，弄得本来平平静静的一家子鸡犬不宁。后者拍一个小家庭，夫妻俩一个是续弦，一个是再醮，本来生活得好好的，但丈夫失业，又经不起势利的姐姐挑拨离间，便带着小儿子搬到姐姐那里去……这么一个通俗剧的框架，岳枫拍来却细节丰富，既对中国人伦关系有八面玲珑的洞悉力，又不失现代人重视个性的触觉，令人想起《万家灯火》（1948）的沈浮。当然，今天看来，最堪回味的就是他镜头底下五十年代特定社群的生态与心态——年轻的母亲已开始有

点本地化，穿上了碎花唐装衫裤，剪裁却是得体的，而丈夫上班去的时候，身上的白衬衫永远烫得平滑挺直，羡煞办公室里的一众王老五同事；一家四口住在不及二百平方尺的房间里，收拾得整整齐齐，倒也不觉得挤迫，墙上挂着合家照，五桶柜上还插了鲜花，看得出主妇是多么用心地经营着这个家。

是的，这是南来的一代，经过了战乱，避过了政治上的不安，一心只想在这个小岛上寻得一片净土，安家立业，相信岳枫比任何人都更能体会这份心情。他于五十年代末离开了电懋，转投邵氏，其后拍了不少古装片，包括历史宫闱大制作的《妲己》（1964）和六十年代中闹出"双胞"的黄梅调《宝莲灯》（1965）。那场面是够华丽的，但总觉得他已不若在电懋时期的心灵神巧了。

2002 年 4 月

时代的标志——张彻与易文

张彻虽然以"盘肠大战"式的武侠动作电影留名后世,实际上却是一名不折不扣的文人,填词、作诗、写小说和杂文,还曾经是职业影评人。他从一九五八年十月开始以"何观"笔名,在《新生晚报》写"影话",直至一九六三年一月为止,几乎日日见报,有如今天的石琪。在他评论过的同辈导演中,以易文的作品最多,可见他二人虽然路数大不相同,张彻却对易文有点另眼相看。他在一篇短文中总论易文,比较他和李翰祥,颇为一矢中的——"正与李翰祥的霸气纵横相反,易文是清雅秀逸的,他本人看来像一个书生,而气质上也是书生;他的魄力逊于李翰祥,驾驭大题材、大场面非其所长,故《星星、月亮、太阳》虽卖座鼎盛,实际上不算是他的佳作,但他有的戏纯净雅洁,别具细水潺潺之致,而无沙泥夹杂之弊。"

写这篇小文时,张彻已加入了电懋任职编剧,并和易文合作拍了《桃李争春》(1962,张、易合编,易文导演),也是他俩唯一的一次合作。那时候,易文是电懋的台柱导演之一,而张彻却不甚得意。同年,张彻转投邵氏,初任首席编剧,五年后以《独臂刀》(1967)成为"百万大导",

风头甚劲。一九六四年，电懋因陆运涛的空难而树倒猢狲散，翌年改组为国泰，易文虽然仍留在国泰，创作环境却肯定大不如前，拍出来的作品也渐失灵巧。据张彻忆述，后来是他引荐易文加入邵氏的。那时候，他们已成为好朋友。有趣的是，二人秉性相异，却先后成了电懋、邵氏两大片厂的重要导演。

易文的父亲杨千里是昔日上海的名士，他本人年轻时就读于上海圣约翰大学文学系，因此中、西学俱佳，毕业后曾当记者及报纸编辑，四十年代末开始从事电影编剧，一九五三年执导第一部影片《名女人别传》，一九五七年成为电懋的中坚导演，直至一九七〇年国泰差不多结束在港的制片业时才蝉过别枝，转投邵氏，可以说他一生中创造力最旺盛的岁月都在电懋国泰度过。他于一九七〇年加入邵氏后，却只是从事行政工作，没有再搞过制作。跟一些前辈影人谈起此事，有说是因为健康不佳，但我天生多心，总觉得以他温文尔雅的书生气质，大抵也很难适应七十年代邵氏兄弟公司那份义无反顾的纯商业取向，即使有心，亦不容易在一片厮杀之声中闯出名堂来；同样从电懋转投邵氏出任编审委员会主任的宋淇，在职三年内，似乎也看不到他发挥到其在电懋时期的影响力。

电懋的趣味比较中产和都市化，这固然与主持人陆运涛的英式贵族教育背景有关，他所招揽的主要创作班底亦

多是受西式教育的上海知识分子，易文是其一。易文编而优则导，《曼波女郎》（1957）、《青春儿女》（1959）、《空中小姐》（1959）、《香车美人》（1959）、《女秘书艳史》（1960）、《情深似海》（1960）、《心心相印》（1960）、《温柔乡》（1960）、《教我如何不想她》（1963）等都是他自编自导的作品。他善写平常人家的儿女情态，看《香车美人》时，联想起他早年为亚洲公司编剧的《金缕衣》（1956，唐煌导演），写的都是城市里小夫妻的喜怒哀乐——为了一件大衣或一辆汽车，恩爱小夫妻几乎反目，女主角都是葛兰；《女秘书艳史》中的李湄跟《温柔乡》中的林黛都为了自己的目标男人费煞思量，以轻喜剧的手法处理现代都市两性战场上的你争我斗，后者颇有张爱玲式的幽默，蒲锋和迈克都认为原剧本极可能出自她；但最深情款款的还是《情深似海》和《教我如何不想她》——前者纯净专一，后者绚烂芜杂，说的却都是男女情爱的不能圆，女主角仍是易文最爱用的葛兰。在五六十年代的导演群中，易文的作品一方面体现了电懋独特的片厂风格，另一方面却也显露出个人的情怀，是一个被低估了的人物。

跟易文相比，张彻的经历复杂得多，他的父亲张欧是割据浙江的军阀夏越的副手，战时只有十四五岁便因家里亲情淡薄，离家远赴四川做"流亡学生"，战后因得到国民党的张道藩识拔，返回上海任文化委员会秘书，因缘际会，

广结当时影剧界的文化人，特别佩服费穆，激赏他的清雅而自知学不来，并受他的影响而对京剧产生了浓烈的兴趣。他在《张彻——回忆录·影评集》中甚至说《大刺客》即刻意学《孔夫子》之作。实在很难将清幽恬雅的费穆和激情浓烈的张彻放在一起来看，大抵要等《孔夫子》重见天日才可以有进一步的讨论了。张彻对西方文艺有几许涉猎，我们不得而知，但他的作品一方面深受中国传统文学和舞台艺术的影响，另一方面吸收了好莱坞西部片和日本武士道与黑帮类型电影的技法，趣味跟易文的现代都市触觉以及接近欧陆电影的抒情风格大异其趣。在电懋的洋绅士生态环境里，张彻显然"周身不自在"，要待得进入了邵氏，适逢内地的"文化大革命"牵引起了在香港久被压抑着的躁动不安（石琪在《回忆录》的《张彻电影的阳刚武力革命》一文中有非常精彩独到的看法），银幕上的暴力才一发不可收拾，自此香港电影腥风血雨了二三十年。

关于张彻的电影，论者不少，大部分讨论都围绕着"男性情谊"这一点，他本人在《回忆录》中曾有很有意思的说法："中国多乱世，所以人们崇尚桃园结义，而黑社会和警务人员是特别缺乏安全感的社群，因此都拜关公。《水浒传》一百零八将被逼上梁山，身处危机之中，所以特别警惕'女色'，恐怕影响男性间的义气团结，这就是《水浒传》中对女性多负面描写之故！与同性恋全无关系。"与同性恋

有没有关系，这个问题不在本文的讨论范围之内，但读张彻忆述家庭旧事，他屡次提及自己童年生活的不愉快与家中人伦关系的疏离，再联系到上述的一番话，倒令人对其作品中激越浪漫的同性情谊别有体会。张彻的影片虽然常犯粗疏的毛病，但是主题贯彻，风格强烈，在六七十年代的黄金岁月里，也留下了不少出色的作品。在邵氏的大片厂里，他是极少数比较接近"作者"的导演。

易文和张彻，一柔一刚，一文一武，秉性相异，却都难得地在五六十年代大片厂的流水作业里抒发个人情怀；易文之于电懋，张彻之于邵氏，都成了一个时代的标志。

<div style="text-align: right;">2002 年 11 月 8 日</div>

香港故事

早一阵子几个朋友相聚吃饭,同台里数 K 和我"年资最深",有趣的是,众人当中,只有我是香港土生土长(虽然我成长的土壤里也带了南来父母一代的乡土味道)。老父离开家乡已超过大半个世纪,时至今天广东话还是不灵光,有时候他喉咙里咿咿啊啊哼着的,仍是年轻时爱听的马连良首本戏,大抵当年也闹过电懋《南北和》系列(1961—1964)里那种无伤大雅的笑话。K 于五十年代初由祖母带着来港,其父本在古巴营商,一九五九年古巴公有化,所有产业收为国有,回来时手空空无一物,抑郁成疾,未几即病殁,一家七口的生活担子就落在母亲一人身上,栖身在《危楼春晓》(1953)式的唐楼里。在座的其他几位年轻朋友,都是七八十年代国内出生,有来自同声同气的广州,有来自吴侬软语的苏杭,也有来自天子脚下的北京。父母辈嘛,有寻常人家的敦实老百姓,像《绝响》(1985)里每晚聚在一起听粤曲的邻里街坊;有早年回国参加建设的爱国华侨,可能也懂得唱《太阳照样升起》(2007)里的"我爱梭罗河";也有古老胡同里的知识分子,因出生得晚而不用受五六十年代的各种灾劫,却逃不过轰轰向前的时代巨

轮,被生活折磨得疲惫不堪,如《人到中年》(1982)里的潘虹。当然,这些印象都是我从片言只语里拨拾回来,再艺术加工的,现实里的故事却可能比电影人生更出乎意料。面对着满桌杯盘狼藉,我们就尝试玩玩益智游戏——在香港电影里寻找一部能概括他们父母们来港后生活氛围的作品。大家竟都哑口无言。八九十年代,一众影评人笔下香港电影的黄金期,我们到底拍了些什么?我们众口一词缅怀香港电影的"美好过去"时,大家竞相在我们的电影里寻找香港人的"身份认同"时,我们其实是在建构着一个充满偏见和排他的香港故事。

这倒令我想起了唐书璇的《再见中国》,影片摄于一九七四年,却因政治原因被禁,一直到一九八七年才公映。踏入七十年代,香港迈进了"婴儿潮的镀金年代"(陈冠中语),大家都忙于打造五小龙之一的经济神话,只有唐书璇,一名在美国读书生活的女孩,却跑去做了不少研究,写了一则大陆青年游泳偷渡来港的故事,拍出了这么一部有道德勇气的电影。说她有勇气,是因为她的处女作《董夫人》(1970)深得西方评论的赞赏,本可以乘势追击,再塑造一个富东方情调的优雅女性故事,但她没有;说她有勇气,也因为西方左翼知识分子仍处于世界革命的亢奋中,她却拍了这么一部令人沮丧的作品;八九十年代的香港电影剥削和丑化这批大陆外来客,《再见中国》没有。片末,丈

夫拖着疲惫的身体返回家中，拾起精神萎靡的妻子掉在地上的胶花，一对历经辛苦来到"天堂"生活的男女，相对无言望着窗外的万家灯火，这是香港电影对自身的历史论述至为凄怆而又深有反省的一幕。

电影之死

不少国家都意识到保存本土电影遗产的重要,从高度中央集权的韩国,到标榜民主自由的美国和法国,都有立法规定片方将公映电影的一个拷贝交给电影数据馆作保存之用,而且严格执行,一如书本之于出版界。近日有人重新提出这个问题,详见五月七日《信报》文化版之《版权的两面》。在五月十日《经济日报》的《〈剑啸江湖〉开天窗的启示——商品产权 vs 文化保存》一文中,英皇电影部总监及艺展局媒体小组委员陈嘉上对这个提法有如下的回应:"我始终认为资料馆做的,是回溯的功夫,应该搜寻一些有 archival value(档案价值)的电影,那些放在大公司片库,还有好好 commercial value(商业价值)的,他们自会好好保存!现在大家出一个拷贝都咁艰难,我看不到有什么 point(理由),数据馆应该好好选片来保存,好过每出片都要求有个 copy(备份)!"金像奖主席张同祖亦认为:"香港是自由社会,没理由要人把财产给你!若过了若干年,个人愿意也许送拷贝,当然是好事!"陈嘉上和张同祖都是在业界备受尊重的人物,向来关心"阿公"的事,连他们也做出上述的反应,起码说明了两点:一、跟不少公众的看法一样,他们认为电影资料馆只应集中搜集"过去"

的电影及相关资料,今天的电影"有排都唔驶惊";二、他们的观点代表了香港大部分业界人士的心态,仍只将自己从事的电影行业视作纯商业的行为,而没有从较长远的文化角度来看。

近读鲍奥罗于赛(Paolo Cherchi Usai)的《电影之死——历史、文化及数码的黑暗时代》(*The Death of Cinema: History, Cultural Memory and the Digital Dark Age*),相当有趣。鲍奥罗在美国George Eastman House负责修复的工作,兼任L. Jeffrey Selznick School of Film Preservation 的院长,全书以精细而又幽默的笔触描绘现代人类文明的一大危机——电影的死亡,虽然颇有一点语不惊人死不休的况味,却对电影这门艺术的"短寿"本质有相当独到的看法。马田史高斯西(Martin Scorsese)为书写序,他说:"一九八〇年暮夏,我在威尼斯电影节的一个座谈会上谈及电影褪色的悲剧,呼吁同行采取行动防止这种情况继续恶化下去。我不知道的是,原来实际情况比我想象中的还要糟得多。我怎会想到刚摄于五年前的《出租车司机》(*Taxi Driver*)那时候已开始褪色,急切需要修复?谁会料到当代电影的处境跟二十世纪的前半叶同样危险?……由于我们缺乏一种整体的保存策略,由于一些政府和出钱令某些影片得以面世的人们的视而不见,每天都有成千上万的影片被摧毁。"

我们以为今天的电影很安全,原来现在要找二十年

前的电影却已很不容易。有一回，朋友要找一套八十年代出品的香港电影，片主说影片已不能放映，朋友大感不解：咦，那不是在第××届电影节上放映过吗？是的是的，但二十年前放映过不等于今天还安好，菲林会磨损、蜷缩、褪色、变酸，甚至熔掉黏在一起，毛病可多呢，尤其如果储藏的环境又热又潮。犹记得八十年代末在艺术中心策划过一辑经典戏曲电影，花了九牛二虎之力才找到了一九五六年程砚秋主演的《荒山泪》，放映的时候真是每一格菲林都看得人心惊肉跳，银幕上所见固然"霉"花朵朵，本来斑斓的七彩也只剩下了抹台布般的残色，真有一份荒山渺渺的凄怆。近日在资料馆或科学馆重看国泰电懋的旧作，因拷贝残旧或存放不当而导致画面模糊不清、声不对画等情况不少；几年前才在电影节放映过的《龙翔凤舞》，现已找不到"健康"的拷贝，实在令人惋惜，不禁又联想起陈嘉上的一席话。数据馆做回溯工作乃迫不得已，我们实在开始得太迟，理想的做法当然是今天的事今天做，不要留待十年二十年后再由我们的下一代去为我们的不智行为收拾残局。

在电影史短短的一百余年里，散佚了的电影不知几许，有时候梦到电影般的场面，总觉得那是电影不散的阴魂，在深夜里潜入人类的朦胧意识领域里，寻找自己的根源。

<div align="right">2002 年 5 月 17 日</div>

梦游威尼斯

我没有去过威尼斯，倒保存了两个磨灭不了的水城印象。一是家庭照相簿里的一帧黑白照，风华正茂的父亲穿着深色长大衣，在圣马可广场上留影，他的笑容灿烂，手上停了几只鸽子，合指一算，已是差不多半世纪前的事了。另一个印象是属于电影的，大学时代第一次看维斯康堤（Luchino Visconti）的《魂断威尼斯》（*Death in Venice*），大有惊艳之感。去年友人从巴黎寄来一份关于 Björn Andrésen（伯恩·安德森）的剪报，当年丽都岛长长沙滩上令人神魂颠倒的美少年 Tadzio，已变成了神经兮兮愤愤不平的糟老头，而他才五十岁。成名得太早太快的人，大抵都有这种危险。岁月当然不会懂得饶人，但毕竟还是要看个人如何跟它周旋。今年韦伟（费穆《小城之春》里的周玉纹）受邀去威尼斯参展，我有幸同行，只见她鹤发童颜，一任天然而又仪容出众，接受外国记者访问时大方得体而又不失尊严，对当年自己和家人都曾受过不少苦，并不避讳，却仍认同是共产党救了中国；意大利记者不解，总希望受访者说些他们想听的话来，而事实上不少人都乐于玩这个游戏，而她，就答上那么一句："你不是中国人，不明白我们的历

史。"你不同意吗？不要紧，重要的是懂得学习这种不卑不亢的精神。

　　二〇〇四年和二〇〇五年是中法文化年，明年则是中意文化年。今天我们当然可以说是西方在觊觎着中国的市场，所以都热心起来，这当中不无道理，但我们也不能不佩服欧洲人文化触觉之敏锐。若我们不太善忘的话，应还记得早在一九八二年，意大利的都灵已举办过大规模的中国电影回顾展，策划人就是今天威尼斯电影节的艺术总监马可穆勒（Marco Müller）；我第一次有机会看到三四十年代的中国电影，就是在都灵。其后巴黎、伦敦都陆续举办了类似的回顾展，而香港也于一九八三年、一九八四年间举办了多次中国电影展，一时间研究中国电影之风气颇盛。

　　今年的威尼斯电影节，本地传媒关注的只是香港片"扬威水城"，却没有留意到威尼斯电影节一个虽然细小但很值得大家深切思考的环节，那就是"中国电影秘史"。这个环节精选了十五部中国经典，并以数码技术修复了其中十部，包括蔡楚生的《新女性》（1935）、袁牧之的《马路天使》（1937）、费穆的《小城之春》（1948）、石挥的《我这一辈子》（1950）等。跟这个单元的顾问艾丽娜聊起天，原来他们说服了中国电影资料馆把这批影片的底片运去意大利，好让他们做数码修复的工作。作为一名也在类似机构工作的人，我的本能反应便是：要是这批底片出了什么

意外，怎么办？当然，这只是我的愚人之忧，而且，谁叫我们礼失而求诸野呢？我们自己的修复技术尚未正式起步，借助外国专家的力量，本是正途，听说这次中国电影资料馆便派了两名人员去跟意大利专家学习，希望这是一次好的开始。

意大利人看似散漫，在文化思考方面却毫不含糊，这次便有一套完整的方案：他们先做数码修复，今次电影节放映的就是修复了的高清版本，他们没打算将修复好的高清版本转成电影胶片，因为他们的最终目标是将作品制作成光盘，公开发售。从推广中国电影文化的角度来看，这个做法肯定功德无量。例如，今次看到的《新女性》，便映像清晰，层次分明，跟国内发行的经典系列的"松、郁、朦"有天渊之别，可惜还未修复声音部分，看到的版本基本上是默片，只能期待他日出光碟时会听到聂耳的主题曲。然而，从电影保存这个角度来看，欧美的修复界对数码修复仍存在很大的争论与分歧。我从威尼斯带回来了一大堆关于电影修复的问题，前两天便趁这个空当去请教修复组的同事，细谈之下，大家都有很大的困惑。第一，现时的高清效果虽然已很先进，比较起电影胶片，质感仍有距离；不过科技的发展一日千里，相信要达到理想状态指日可待；但正由于技术发展得这么快，人们便轻易将技术凌驾于本来的物体之上，甚至磨灭了本来属于电影的某些"缺点"，

例如放映时的 flickering（闪烁），使之滑不溜手。第二，有些人以为有了数码影像，便可把霸占很多空间的电影胶片扔掉；正如同事所言，每次电影技术迈进一大步，都构成了电影文化遗产的一次大灾难，从无声到有声，从易燃的硝酸盐胶片到醋酸盐胶片，从黑白到彩色，而这一次则是从电影胶片到数码。从传播的角度来看，数码修复的确提供了很大的便利，但从保存电影来说，则宁取较保守笨拙的方法，我们当然可辅以数码技术，却仍应以电影胶片为本，而原来的"残本"更万万不可扔掉，因为一旦出现什么问题，还是要以最初的源头作依据。

在回程的飞机上，跟韦伟阿姨天南地北无所不谈，然后就睡着了，梦中游荡到淞江的颓败城墙上，大抵只有梦中的电影是不需要修复的。

2005年9月16日

编后语

自幼爱看电影，想来跟我贪睡多梦有关。坐在黑漆漆的电影院里，眼睛瞪着，精神却是朦胧状态，一任银幕上的光影牵引，走进那太虚幻境。其实，也不是没有清醒的时候，可看电影就如做梦，美也好恶也好，身体都不由自主地黏在座椅上，直到银幕上打出一个"完"字，才游魂似的重返意识的国度里去。

正在为书名伤脑筋时，竞璇拿出了《聂绀弩旧体诗全编》，他喜欢的几首都用上了"梦中说梦"四个字，其中"驴背寻驴寻到死，梦中说梦说成灰"特别悲凉，我觉得贴心，也就不问自取，改个字，变成了现在的书名。

在这里，要特别感谢两位朋友——牛津编辑林道群盛情邀稿，并容忍我一拖再拖，旧同事好友赵嘉薇自动请缨，为此书校最后一稿。

这本小册子，献给老父、竞璇和文秀。

黄爱玲
2011 年 12 月 14 日

附文

自在芬芳——追忆黄爱玲老师

贾樟柯

去年九月，筹办中的首届平遥国际电影展想颁发以费穆导演命名的奖项，这需要获得费先生家人的授权。二〇〇九年我在香港拍摄《海上传奇》(2010)时，认识了费穆导演的女儿费明仪女士。但费女士刚刚过世，我一时一筹莫展，不知道该如何联络到费家后人。

我想到了黄爱玲老师，她所编的《诗人导演——费穆》一书用详实的史料，为我们钩沉起中国影史的一颗明珠。因政治的风云变化，这颗明珠在中国内地被掩埋了近四十年之久。过去大陆有一种说法：香港是文化沙漠。香港大众文化强势，人们的印象中似乎只有TVB电视剧与邵氏的刀剑功夫。在北京电影学院学习时，我们也在电影史课上简单了解过费穆先生，但借由《诗人导演——费穆》一书，我第一次全景式地了解到费先生的创作，这份扎实的研究成果正来自香港。

这份研究对大陆电影工作者来说尤为重要，它将中国

三四十年代被左翼电影遮蔽的另一种电影传统延续了下来。黄爱玲老师和她同仁们的工作，弥补了大陆电影研究因意识形态影响而造成的缺憾。正如在二十世纪八九十年代，大陆读者重新认识了沈从文、张爱玲，我们认识费穆导演，理解费先生的美学，跟黄爱玲老师的研究有密切的关联。

《诗人导演——费穆》是黄爱玲老师亲手赠送给我的。

我们第一次见面是在一九九八年的釜山电影节。那时候，我携处女作《小武》前往釜山参加新浪潮竞赛，黄老师是当时的评审。在颁奖之前，电影节特意安排参展导演与评审团见面，我记得坐了很长时间的车，从市中心的南浦洞到海边的海云台。她随一众人进来，直接走过来与我寒暄，始终面含微笑，淡然而沉静。那晚《小武》获得了新浪潮奖，我向她道谢，她只是淡淡地一句："你拍得真好。"我知道这份荣誉一定与她的争取有关，但她绝不居功，没有更多的言语。我是一个羞于与人讨论自己作品的导演，没有再与她深谈。纷乱的派对场面，她立于一隅，自在而芬芳。

不久，《小武》在香港上映。我在《信报》上读到黄老师的评论文章。她的文章由小武的衣着谈起，讲他"瘦小的身躯在大了两个尺码的化纤西装里面摇摇晃晃，仿若田野里的稻草人"。她又写道："小巷里空空荡荡的，街外传来放肆的流行歌曲声，备感凄凉。市中心的街道上沙尘滚滚，

拆旧建新的大小工程分秒必争地在进行。"从她文章的第一行开始，我便将黄老师引为知音。我一直觉得，好的电影是将文字无法表达的感受，借由影像表达；而好的评论是将影像蕴含的气氛，借由文字还原。我惊诧黄老师对我电影中氛围的准确描述，她的评论没有"好"与"坏"之类的武断结论，有的是优雅、善意与情感捕捉的敏感。于导演来说，这是一种知音般的理解，挚友般的诤言。

我的第二部影片《站台》（2000）在香港放映的时候，黄爱玲老师在《信报》又写了一篇评论，文章第一句是："重看贾樟柯的《站台》，心中依然戚戚。这般年轻怎么会对生命有如斯悲苦体会？"这句话让我读得热泪盈眶。我的生存环境中本来并无电影，想拍电影确实是非分之想。之所以排除万难，成为电影工作者，确实是我成长的环境，让我有话想讲。正如她说的，年纪不大却也经历过一些艰难时刻。我同样被她的洞察力所折服。也许只有同样性情之人，才能够心心相映。

黄老师收到我关于费穆奖的求助电邮后，很热心地帮我们联系到了费穆导演的儿子费明熹，一切进展顺利。我们都觉得，首届平遥国际电影展的费穆电影奖评审，黄老师不可或缺。我便又写信邀她来平遥，她欣然应允。

十月底的平遥已经异常寒冷，黄老师穿一件羽绒服，奔走在平遥电影宫各个影厅之间。这是我们第一年办影展，

她跟一群评审坐在五百座的"小城之春"影厅里，犹如定海神针。影展太忙，我只与黄老师有过简单一叙，一见如故又淡若君子之交，重要的是我们都在电影这个江湖之中，江湖儿女情深义重，自不多言。做影展是一个需要协调各方资源、克服万重困难的事情，在开幕式上，我也一度哽咽。影展结束之后，我收到黄老师的一封电邮，说她已安然回到香港，她在信中说："在平遥这七八天，感想特别多，充分感觉到你们办这个电影节的不容易，也正因为处境的复杂与艰难，你和团队的意志和冲劲，更让我肃然起敬。"这是她对我的体谅、体察与鼓励。

没想到，不久便突然得知黄爱玲老师辞世的消息。那一刹那，我脑子一片空白。想着她的样子，有如想起一缕花香。

(贾樟柯，中国内地导演、编剧、制片人。本文原载于《香港电影评论学会季刊》第四十二号，二〇一八年四月)

纪念黄爱玲或一个时代

吴文光

翻进二〇一八年才几天，突闻黄爱玲去世。黄爱玲是我在香港的一个朋友，认识二十多快三十年，她应该和我岁数差不多，六十岁出头，就这么说走就走了。

元旦那天我写了篇名为《2017，冷暖问题》的文章，提到一九九〇年底我待在西藏，为生计在一个电视片剧组工作。一天我在所住的拉萨人民招待所接到消息，说香港国际电影节的人在找我，要放映《流浪北京》。听到这个消息我很吃惊，做《流浪北京》这个片子时，我只是想把一件该完成的事做完，不好意思主动给人看，而且我从来没听说过"香港国际电影节"，即使知道也不敢动心思，再即使动了心，也不知如何报名如何把片子弄过去。

这个"要找我的人"就是黄爱玲，她当时在香港国际电影节做亚洲及纪录片单元策划。《流浪北京》是以一种曲里拐弯的方式到香港的，我后来听说的经过是，这个片子被一个被拍摄者给了一个住在柏林的人，此人回柏林时路过香港，把片子给了舒琪，舒琪是影评人，他看后就推荐给黄爱玲。北京—香港，"地下通道"由此而成。

一九九〇年末，我混沌困顿并心冷，看不到前面是什么。待在冷冽高地西藏，一个做完但只是冷藏在心底的片子，突然有了下文，心里一阵温暖、冲动，似乎明白以后值得做的事是什么了。

就此开始和黄爱玲联络，那时没有网络，主要是通过电话和传真。以为"电影节策划人"是那种说话斩钉截铁随时拍板的人，但听电话那头的声音，细声细语慢慢悠悠，有点困惑"黄爱玲"长得什么模样。

人没有见过，"黄爱玲"这个名字却记得更牢了，而且还成了"接头暗号"。黄爱玲最初看的《流浪北京》是VHS磁带，即家用录像带，电影节放映需要专业录像磁带，黄爱玲找了一个从香港来北京的人帮忙带过去。被托的人到北京，电话打来："我是黄爱玲托的人……"我马上回应："哦，知道了。"

以后一些年，在香港再见到当时被托取磁带的人，对方说当时跟黄爱玲并不直接认识，是彼此一个共同的朋友搭的桥。对方说，因为这事和黄爱玲认识了，而且成了朋友。

一九九一年三月下旬，《流浪北京》在香港国际电影节放映，当时去香港手续不是一般的复杂难办，我试图申请，未果，和《流浪北京》的"世界首映"隔着一道高墙。原以为片子放了就放了，没什么事了，结果陆续收到电影节

邀请，福冈、山形、柏林、新加坡、巴黎……发邀请的人都说，是在香港看了这部片子。

《流浪北京》以一种"偷渡"的方式到香港，黄爱玲是"摆渡者"。九十年代初期到中期，不少大陆"地下"影像作品都以此方式在香港国际电影节登陆，我印象中有温普林、段锦川的《青朴》，时间的《天安门》，时间、王光利的《我毕业了》，蒋越的《天主在西藏》，陈真的《盆窑村》，郝志强的《大树乡》，还有张元最初的片子《妈妈》《北京杂种》……这个名单列下去应该是长长一串。

《流浪北京》之后，黄爱玲关心我接下去的片子拍摄，不时发来询问。我和黄爱玲的关系类似作者和杂志编辑那样，我之后的两部片子《我的1966》和《四海为家》，没有投稿，不用申请，完成后自然就在香港国际电影节放映。

因为这两部片子，一九九三年和一九九六年我终于去了香港参加电影节，也终于见到之前"只闻其声"的黄爱玲。其本人和"细声细语"非常相配，面相安静笃定，永远与世无争状。我心里有些惊讶，这个看似柔弱的女子如何与冒险勇敢的"摆渡"行为相关？

到香港，知道"摆渡者"不仅黄爱玲一个，是一群人。有前面提到的影评人舒琪，有电影节负责国际单元的李焯桃，和黄爱玲岁数差不多，当时三十几岁，面相看似安分书生，实则内心熊熊。

九十年代那两次在香港参加电影节感觉非常棒。放映影院位于尖沙咀一带文化中心剧院及附近太空馆、科学馆影院，宽大银幕，舒服座椅，近百部影片随意选择，而且还有中文字幕。那时我正是一个"电影饥饿者"，疯狂地想把所有能看的片子都一网打尽。电影节只提供三天酒店，为了多看片，酒店时间住满就借宿阿桃（李焯桃）在九龙的家，每天早出晚归看片。我当时在电影节的看片选择：首选纪录片，其次"奇怪影片"。看片指南就是电影节出版的场刊上的影片简介和评述，几百字的影片评述是看片钥匙。"纪录片单元"中的影片评述是黄爱玲写的，几百字评述点到影片穴位，其观影真是火眼金睛。

纪录片看得差不多，征询黄爱玲推荐"奇怪影片"，她说，那个伊朗的阿巴斯，有他的影片单元专题。第一部看了《何处是我朋友家》，立马喜欢，接着又看《家庭作业》《生生长流》《橄榄树下的情人》，疯狂爱上。以此方式还认识了希腊的安哲罗普洛斯、苏联的塔尔可夫斯基、美国的昆汀·塔伦蒂诺等。

那时的香港国际电影节不设任何评奖，所有影片都是参展放映，真正一个电影橱窗，没有谁得奖谁落选烦扰，可以毫无负担牵挂，心平气和地观片。这样的电影节，如今世界难觅。

大概香港回归后不久，黄爱玲离开电影节，好像去了

大学开课。她离开电影节,对我而言就是一个熟悉的杂志编辑离开,人走屋空。我对以后的香港国际电影节了解不多,只是在二〇〇六年重回去过一次,那年电影节放映"村民影像"片子,再让我做"纪录片人道奖"评委(那年是周浩的《高三》得奖)。

去香港不多了,和黄爱玲也很少再见到。最后一次联络好像是二〇一三年还是二〇一四年,黄爱玲打来电话,说她到北京,想见面聊聊。我刚巧不在北京,就此错过,也成了永久错过。

据说黄爱玲是在安睡中离世,时间是一月三日。一个乱世,她离开的方式如此"与世无争"。

补记

写完纪念黄爱玲的文字,长舒一口气。听到黄爱玲过世的消息,即便感觉突然,不愿相信,还是只得接受。我这种年纪的人,有同辈人离世已经不是头一遭,理解为先走一步后走一步的事,这个世界所有人都是过客。

我长舒一口气是因为记下了我的一种心情,但好像意犹未尽。纪念一个人除了缅怀往事抒发怀念外,还有什么实际的纪念呢?

中国有句老话,滴水之恩当涌泉相报。一九九〇年末,

在冷冽西藏，黄爱玲给我送来火，温暖我并激励我，以后我人生道路的奠定与此密切相关。如今斯人已去，那"火"还在我这里吗？我的"相报"是什么呢？

黄爱玲在安睡中离世，离开这个世界的方式如此"与世无争"，她肯定不需要我的什么"回报"。如果把"争"理解为一种愿景一种希冀呢，我想她应该是有的，但具体是什么呢？我能跟随她的愿景并以此"相报"吗？

写完文字，看到香港中文大学李铁成老师微信发了一组黄爱玲生前照片，其中有黄爱玲发给李铁成的手机留言截图，其中写道："很高兴那天能看到张慈的纪录片，可惜事后有约，未能跟你和张慈聊聊……"留言时间是二〇一七年六月十日。

张慈的片子《哀牢山的信仰》被李铁成安排在中大放映，我是一个牵线人。张慈是《流浪北京》中的人物之一，黄爱玲当年一手"摆渡"这部片子放映，二十七年后再去看这个"片中人"如何拍片，她的愿景之一是不是希望看到更多的人在拍自己的片子？

二〇一四年一月，应亮在香港艺术中心策划"民间记忆计划纪录片工作坊"，由此，我和三个民间记忆计划作者与二十多个香港纪录片作者共同开始"偷渡"。我希望这也属于黄爱玲的愿景之一。

（吴文光，中国纪录片导演）

记忆比电影剪接更省略——忆爱玲

欧嘉丽

爱玲与我，都是一颗"巴黎心"，都有一个懒得理会狭义时空的共通点。

与其说我们是"曾经的巴黎人"，曾经在巴黎读书、生活与挨过穷学生的清苦，倒不如说，我们对法国文化艺术的体会、理解与融入，并不止于向往之心。爱玲经历的，是二十世纪七八十年代的巴黎，而我踏进的，是九十年代后期到千禧年以后的花都。在巴黎，我们不曾有过碰面之缘，也说不上拥有同样的巴黎心。但我们曾在不同的时刻，在巴黎的学府心脏地带"拉丁区"的大学、戏院以及大街小巷里奔跑过。在花都的时光，爱玲曾是巴黎第三大学"新索邦"（La Sorbonne Nouvelle）电影系的学生，而我，曾就读过三所法国高等学府，巴黎第四大学"索邦"（La Sorbonne）是培养我走进法国现代文学的第一个学术场所。与爱玲的投缘，可能远在我们还不认识彼此的时空里。

天经地义的文学与电影梦

爱玲喜欢随缘而为，凡事先静心观察。她那以远镜并

长镜头静观世界的心,就是她自己常说"喜爱做白日梦"的其中一种状态。记忆里,她不曾问我为什么喜欢文学,也不管我为何孤身远赴花都学习与生活,仿佛我们喜爱文学、电影与艺术,我们追逐梦想,都是天经地义的事情,用不着投以鼠目寸光而大惊小怪。难以效法她宏大的气度,我对她的经历,总是感到很好奇。我曾经追问她为什么喜爱电影,不爱炫耀"曾经"与"经历"的爱玲,总是轻轻的"哎呀"一声,笑着把俗气的问题抛到云外九霄。有一回,我很是咄咄逼人,孩子气地要追问个究竟。爱玲于是眯起她家黑猫儿一样的眼睛哈哈大笑,轻描淡写地抛来一句:"是我懒惰吧。"

爱玲笑着说自己懒惰,不喜欢读书而喜爱做梦。她说自己自小便喜爱看电影,想来是跟贪睡多梦有关:"坐在漆黑的电影院里,眼睛瞪着,精神却是朦胧状态,一任银幕上的光影牵引,走进那太虚幻境。其实,也不是没有清醒的时候,可看电影就如做梦,美也好恶也好,身体都不由自主地黏在座椅上,直到银幕打出一个'完'字,才游魂似的重返意识的国度里去。"(《我的红气球》)爱玲的电影梦,一如法国导演 Albert Lamorisse 的 *Le ballon rouge*(《红气球》,1956)里那些小小的却能感知、理解并陪伴寂寞心灵的气球,无论在多么艰难的环境与状态里,总有飘飞得更高更远的梦想能力,在蓝天白云的晴空下,流洒出无限炫

目与悦心的色彩。

爱玲独立的电影思维，应该在中三开学的时候萌芽。那时候，通过葡萄牙裔英语老师的鼓励，爱玲摆脱了那年暑假二哥从高处跳下的死亡恐惧，作别了跟随妈妈看电影，或是拉着哥哥们的衣袖跑公余场的童年，寻获了自己独有的"红气球"，"饥不择食"地走进电影院里，做起独个儿的"白日梦"来。爱玲不止一次跟我说，七八十年代巴黎第三大学的午间电影院里逢星期一至五所放映的十六毫米经典电影，开阔了她对电影的眼界。那些年，她总是咬着一个法国面包、挤着长龙，还忍受着吸二手烟和被遮挡银幕的痛苦而迷醉在光影的梦境里。

两种法式的戏缘

爱玲曾说："相见是缘，相知是福。"爱玲与我，无论在辈份、见识或是气度上，都不能够同日而语。然而，我们同是懒理小情节的投缘朋友，除了港、法的文化与生活背景以外，喜爱电影的癖好，让我们多添几分相知的情分。

曾经福来缘深地，在没有相约下，与爱玲在不同的电影节及戏院里，同场看过不少电影。在戏院与她碰面的时候，她总会坐在接近后排的位置。有一次，我在她身旁说："我的双眼太有'深度'，那么后面，影像没有张力呀。"

爱玲把手臂交缠起来："我才不要坐在前排，压力那

么大。"

黑暗中，爱玲拉起更远的视觉镜头，旁若无人而静美地融入光影跳动的节奏里。

印象中，爱玲的大笑和突如其来的幽默反应煞是令人措手不及。爱玲与丈夫雷竞璇同住在城中文化小村落的时候，是我楼上的邻居，我对他俩有某种依赖的情感。有时候，我会跑到他们家吃饭；夏天我回巴黎度暑假的时候，会请他们保管大门钥匙，也请他们帮忙照顾家里的大型植物，定时浇水；有法国朋友来我家暂住的时候，曾请他们帮忙转交钥匙。有好几次，我曾打电话向爱玲诉说生活的苦。当爱玲家刚搬到西贡的时候，我还在电话里放声哭着。爱玲许久许久地沉默着，待我哭累了的时候，爱玲没有多余的话，平静而简约地说："出来看场电影吧。"

生活的另一扇门

哪来的胆量，爱玲在二〇一二年的夏天，邀请那时候鲜有公开评论文学与电影作品的我在十一月到香港国际电影节协会举办的"赛马会电影学院"主讲《红高粱》的电影与文学改编。那年的秋天，家人突然病重，我面对人生最苦痛的转变当儿，爱玲为我打开了学术与生活的另一扇门，让我在寒冬里，在失落和彷徨无助的时候，醒觉除了悲伤哀愁的灵魂和疲倦不堪的躯体以外，还有文学和艺术，

让我重新寻回属于自己的"红气球"。

翌年秋天，爱玲再找我去"赛马会电影学院"讲《林家铺子》的电影与文学改编。自那次以后，爱玲邀请我一同公开讲过几场电影与文学的讲座，谈论的大部分是中法作品，如她喜爱的 Marguerite Duras 和 Maurice Pialat 的文学与电影。这两三年来，我完全投入电影与文学教学以后，开始大胆地邀请爱玲同台演讲。我们曾在百老汇电影中心讲论 Le petit prince（《小王子》）的文学作品与电影；二〇一七年三月十七日我筹办浸会大学拉阔义化与电影学院及法国领事馆合作的 Les enfants du paradis（《天堂的孩子》，1945）放映活动中，也邀请了爱玲与我一同评论作品。爱玲从法国著名女演员 Arletty 的演绎内涵与风韵，联想到中国女演员白光的表演风格与韵味，令中法电影的交流分析很是吸引人。

喜欢电影，大抵跟喜欢一个人一样，有时候很难理性地细细分析哪种色彩、哪个镜头、哪样切割的时刻、哪股味道或哪一句话最令你神魂颠倒。喜欢的电影，一如喜欢的人，许多时候会有一种整体性的、令人情不自禁的恋慕。爱玲分析的电影，很多时候都是她整体恋慕的对象。她的笔调，往往摆脱理论的规限，直截了当地从她喜欢的情味切入，并以诗意为文字肌理，然后娓娓道来。

爱玲对于喜爱的作品，会毫不考虑报酬地答应参与主

讲，有时候，反倒体谅经费不足但热心推广电影文化的机构，不斤斤计较车马费的问题。爱玲从不掩饰对文艺作品的好恶之心，不吝啬对美好事物的赞赏，对于后辈的提拔，热心而低调。好几次，我们一同演讲后，她特意给我留了讯息，赞美我的论点与讲辞。也有些时候，我因为太紧张而不够得体，在场的爱玲，会很体贴地看在眼里，默默地支持着。

电影与中国社会文化

爱玲对文学与电影的兴趣，浓浓郁郁的。对于社会历史与政治氛围，其实也很感兴趣。二〇一四年我开始投入文学与电影教学的当儿，九月至十二月期间，爱玲巧合地在我当时工作的理工大学开设"中国电影与中国社会文化"课程。没课的时候，我总会跑到爱玲讲课的教室，脱掉老师的"外衣"，做个"客籍学生"，旁听她的课。第一节课里，爱玲一开口便淡淡然地说："我不点名。请准时。人在心在，心不在，倒不如不上课。"没多少客套的介绍，爱玲直接入题，由历史的角度切入分析中国电影："电影涉及很多事情，不如文学、写诗一般，拿笔就写。"

十三节的课程里，爱玲从中国电影的萌芽与发展，讲到当代陆港电影的合作趋势。从一九〇五年的首部中国电影《定军山》，谈到二〇一三年上映的《一代宗师》"是一

部十分成功的陆港合拍戏"。课程内容的广度与深度,难以笔墨形容。最难忘的,是爱玲讲课的风格。她不管你爱听不爱听,就是一股热情又从从容容地讲她的课。除了关心不同时代中国电影的发展情况、电影美学形式与内容以外,爱玲分析电影中的女性描写尤其细腻独特。她喜欢从自身的感受开始感染学生:"我第一次看中国电影,是在一九八二年意大利都灵的中国电影回顾展,惊为天人。"讲到情浓的时候,她还会背诵诗词,也记不起她放映什么戏来着,爱玲说:"春风又绿江南岸,明月何时照我还。"用王安石《泊船瓜洲》的七言绝句点出画面中的乡愁与黑白里的色彩厚度。又有一次,爱玲要求学生仔细留意某个长镜头里,白墙上树影的蠕动与风的痕迹……

二〇一七年一月至二月期间,爱玲在中文大学与马树人教授合讲"从中国电影看中国文化与政治"的课程,我又成为座上客。爱玲说:"希望透过这个课程,我能多了解当代香港年轻人对于文化政治的想法。"爱玲在中大的讲课,虽然与理大的有类同之处,但更强调中国文化与政治对电影的影响,她花更多的时间陪伴学生在课后欣赏并讨论与课程相关的电影。爱玲讲课的时候,又总是言辞优美,风度翩翩而诗意漫溢,令人难忘。在中大上课之前,爱玲总会细心地用车子接我上山听课;下课之后,她又送我到火车站乘车回家;很多时候,我俩在两间大学的咖啡室与饭堂

里，消磨了不少电影剪接镜头下，微风洒落点点阳光与丝丝细雨的美好时光……

> （欧嘉丽，法国国立东方语言文化学院文学博士，现为香港浸会大学电影学院讲师。本文原载于《香港电影评论学会季刊》第四十二号，二〇一八年四月）

回到"天上人间"——纪念黄爱玲

李欧梵

听到黄爱玲突然在睡梦中离去的消息,心中一片黯然。友人传来网上转载的一篇她的散文《我的红气球》,读之不忍释手,从她的朴实而充满诗意的文笔里,我感受到她的存在。我突然有一个感觉:就像文中提到那部法国电影《红气球》(*Le ballon rouge*, 1956)一样,她的灵魂也冉冉上升,悠然进入另外一个世外乐园。在我的心目中,黄爱玲就是这样的一个"奇女子"。我和她相交不深,然而,每次碰到,都会产生同一个印象:她是一个十分低调的人,朴实无华,过着平常的生活,似乎与世无争,然而对于自己从事的电影研究事业,却兢兢业业,一丝不苟,令人油然生敬。然而我总觉得她的内心一定蕴藏着另外一个美丽的世界,也许只有她的丈夫和家人能够和她共享。读了她的这篇文章,我仿佛窥见这个世界的一小部分。

雷竞璇传话,希望我在她的葬礼上讲几句话。我觉得应该郑重其事,为她写一篇纪念文章,但不知从何说起。这几天晚上,我不自觉地找出几部香港重新发行的"情系杜鲁福"系列的影碟来,包括黄爱玲在幕后与舒琪对谈解

说的《四百击》（*Les quatre cents coups*, 1959）和《祖与占》（*Jules et Jim*, 1962），刚想重温，突然又想到她文中提到的关于另一部法国影片的个人经验：她说那一次重返巴黎，在一家电影书店中无意发现一本老电影杂志，专门刊载电影剧本，竟然找到《天上人间》（*Les enfants du paradis*, 1945）的剧本，她兴奋得好像那个小孩子找到红气球一样，虽然要价45欧罗，还是买了下来。她的"红气球"就是老电影。这种经验我也有，而且是屡戒屡犯，往往花几倍价钱去买一张老电影或某个老指挥家的稀有影碟。这就叫作"影痴"或"乐迷"，可惜没有机会和黄爱玲交换这种经验。她走得太突然了，我真懊悔以前没有抓住机会和她攀谈老电影，包括这部《天上人间》，我干脆把它译作"梦回天堂"——电影就是我们的天堂，看电影犹如进入梦境，影片镜头把一幕幕的场景像梦幻般呈现在银幕上。我的前半生也不知有多少时辰失落在电影院里，现在回想起来，一点都不后悔，因为回忆就是这个样子：一连串的断片，思绪把它们像蒙太奇一样连接起来，有时候变成一个故事。记得黄爱玲的那本文集的名称，就有两个"梦"字。（指本书——编者注）

她在文中又提到另一部法国电影《星期日与西贝儿》（*Sundays and Cybele* / 法文原名 *Les Dimanches de Ville d'Avray*, 1962），故事说的是一个中年男子和一个小女孩的故事，爱玲初看

时泪流满面，后来她就为侄女起了这个法文名。我在美国芝加哥一家旧电影院也看过此片，初看时也出奇地感动。后来见到住在芝加哥郊区的老友张系国，他带我到他家里，见到他的太太和两个女儿，原来他的小女儿也叫作Cybele，也是取自这部影片。我们这一代人的文艺嗜好，还是有不少相似之处。我较张系国和黄爱玲大概虚长十数岁，但仍然认为自己属于他们这一代，当年都是看欧洲电影长大的"文艺青年"。

一九七〇年我初来香港，在中大仼讲师，就参加陆离等人在大会堂Studio One（第一映室）举办的电影欣赏会，那个时候还不认识黄爱玲。数十年后我重返香港，有时去香港电影资料馆看老电影，认识了罗卡，才知道她是卡叔的同事，由于这个缘分，终于见到了她。在此之前，我就看过她关于中国电影美学的文章，我早对中国老电影有兴趣，于是也开始研究起来。记得有一次为了看一两部现代文学名著改编的粤语片，还特别和她联络，经过她的安排，得以和我妻到电影资料馆的一间斗室去观赏。完后不便打扰她上班，又失去一次和她倾谈中国电影的机会。后来她来信向我约稿，我欣然答应。我们的文字之交，仅此而已。君子之交淡如水，这句话也许可以用来形容我和竞璇、爱玲的友情。

如今她突然离开了我们，我和许多朋友一样，感到突

然有点失落，心情也沉重起来，但我依稀看到爱玲时常挂在脸上的笑容。昨晚我一边重温《天上人间》，一边幻想她也在看这部老电影：影片开始的第一个镜头是舞台上的幕帘打开，呈现另一个喧嚣而欢乐的世界，我似乎看到爱玲面带微笑，飘飘然走了进去——那就是她的"paradis"，她的天堂。愿她在那里永远快乐地安息。

(李欧梵，香港中文大学文学院冼为坚中国文化讲座教授，本文原载于《春风吹又生——怀念黄爱玲小姐》，香港电影资料馆，二〇一八年二月)

作者编著书目

著作

《戏缘》	香港电影评论学会	2000
《梦余说梦Ⅰ》	牛津大学出版社	2012 精装版 平装版印刷中
《梦余说梦Ⅱ》	牛津大学出版社	2012 精装版 平装版印刷中

主编

《细数风流人物——孙瑜》	香港艺术中心	1989
《李香兰（山口淑子）专题》	香港国际电影节	1992
《伊朗风情画》	香港国际电影节	1994
《培里斯与培里丝：斯里兰卡夫妻档》	香港国际电影节	1995
《韩国经典精选》	香港国际电影节	1996
《诗人导演——费穆》	香港电影评论学会	1998
《理想年代——长城、凤凰的日子》 （香港影人口述历史丛书之二）	香港电影资料馆	2001
《国泰故事》	香港电影资料馆	2002
《张彻——回忆录·影评集》	香港电影资料馆	2002
《邵氏电影初探》	香港电影资料馆	2003
《李晨风——评论·导演笔记》	香港电影资料馆	2004
《粤港电影因缘》	香港电影资料馆	2005
《现代万岁——光艺的都市风华》	香港电影资料馆	2006
《风花雪月李翰祥》	香港电影资料馆	2007
《王天林》 （香港影人口述历史丛书之四，合编：盛安琪）	香港电影资料馆	2007
《故园春梦——朱石麟的电影人生》	香港电影资料馆	2008
《冷战与香港电影》（合编：李培德）	香港电影资料馆	2010

《费穆电影 孔夫子》	香港电影资料馆	2010
《中国电影溯源》（附资料汇编光碟）	香港电影资料馆	2011
《今天》第 99 期	今天文学杂志社	2012
（回归十五年：香港电影专辑）		
《王家卫的映画世界 2015 版》	香港三联书店	2015
（合编：李照兴、潘国灵）		

内地版

《戏缘》	复旦大学出版社	2011
《诗人导演——费穆》	复旦大学出版社	2015

译名对照表

香港译名	内地译名	原文名
阿拔拉莫里斯	艾尔伯特·拉摩里斯	Albert Lamorisse
阿波里奈	阿波利奈尔	Apollinaire
阿古斯狄奴	菲利普·阿戈斯蒂诺	Philippe Agostino
阿伦雷奈	阿伦·雷乃	Alain Resnais
艾力维尔	埃里克·瓦力	Eric Vailli
爱德华鲁宾逊	爱德华·罗宾逊	Edward G. Robinson
爱的绿洲	绿洲	오아시스
爱森斯坦	谢尔盖 夏森斯坦	Šergei Eisenstein
爱域芝弗耶	艾薇琪·弗伊勒	Edwidge Feuillère
安德烈巴赞	安德烈·巴赞	André Bazin
安德烈鲁比夫	安德烈·卢布廖夫	Andrei Rublev
安娜梦茵怡	安娜·马尼亚尼	Anna Magnani
奥菲尔	奥菲斯	Orphée
奥菲尔的遗嘱	奥菲斯的遗嘱	Les Testaments d'Orphée
奥古斯雷诺亚	雷诺阿	Auguste Renoir
奥逊韦尔斯	奥逊·威尔斯	Orson Welles
八个女人	八美图	8 Femmes
柏士浮	帕西法尔	Perceval le gallois
鲍奥罗于赛	保罗·谢奇·乌塞	Paolo Cherchai Usai
贝贝的真面貌	关于贝贝的真相	La Verité sur Bébé Donge
比堤戴维斯	贝蒂·戴维斯	Bette Davis
毕克伟	保罗·匹科威茨	Paul Pickowicz
碧血长天	最长的一天	The Longest Day
碧玉	比约克	Bjork
卜福士	鲍勃·福斯	Bob Fosse
不速之吓	小岛惊魂	The Others
布烈逊	布列松	Robert Bresson
查里斯维多	查尔斯·维多	Charles Vidor
城市女郎	都市女郎	City Girl

城中小房	城里的房间	Une Chambre en Ville
春光乍泄	放大	Blow Up
大国民	公民凯恩	Citizen Kane
大维博维尔	大卫·波德维尔	David Bordwell
丹妮戴丽儿	达尼埃尔·达里约	Danielle Darrieux
丹妮惠丽	丹妮·惠丽	Danielle Huillet
荡女姬黛	吉尔达	Gilda
德莱叶	卡尔·西奥多·德莱叶	Carl Theodor Dreyer
迪加	德加	Degas
杜鲁福	特吕弗	François Truffaut
杜鲁斯罗德	土鲁斯·劳特累克	Toulouse Lautrec
多哈丝	玛格丽特·杜拉斯	Magueritte Duras
法国肯肯	法国康康舞	French Cancan
法兰索瓦奥松	弗朗索瓦·欧容	Francois Ozon
费立兹朗	弗里茨·朗	Fritz Lang
费敏李察	菲尔米娜·里夏尔	Firmine Richard
费雅德	刘易斯·菲拉德	Louis Feuillade
芬妮雅当	芬尼·阿尔丹	Fanny Ardant
粉红色的一生	玫瑰人生	La vie en rose
风再起时	随风而逝	The Wind Will Carry
戈耶	戈雅	Goya
歌女札记	茶亭纪事	歌女おぼえ書
狗魉	母狗	La chienne
故乡	藤原义江的故乡	藤原義江のふるさと
河流	大河	The River
亨利皮亚罗歇	昂利—皮埃尔·罗歇	Henri-Pierre Roché
积葵巴朗彻尼	雅克·巴朗切尼	Jacques de Baroncelli
积葵丹美	雅克·德米	Jacques Demy
基阿鲁斯达米	阿巴斯·基亚罗斯塔米	Abbas Kiarostami
基思马尔卡	克里斯·马克	Chris Marker
纪莲——千禧版	萧菲·纪莲: 舞台人生	Silvie Guillem: On the Edge
纪莲血汗泪	工作中的纪莲	Silvie Guillem at Work
寂寞的妻子	孤独的妻子	Charulata
珈琲時光	咖啡时光	
嘉芙莲丹露	凯瑟琳·德纳芙	Catherine Deneuve
嘉芙莲协宾	凯瑟琳·赫本	Katharine Hepburn

金马车	黄金马车	Le Carrosse d'Or
金枝玉叶	罗马假日	Roman Holidays
酒店	歌厅	Cabaret
旧调重弹	法国香颂	On Connaît la chanson
菊次郎之夏	菊次郎的夏天	菊次郎の夏
卡洛斯梭拉	卡洛斯·绍拉	Carlos Saura
柯德利夏萍	奥黛丽·赫本	Audrey Hupburn
克劳德苏堤	克洛德·苏台	Claude Sautet
拉斯冯特艾尔	拉斯·冯·提尔	Lars von Trier
蓝	蓝白红三部曲之蓝	Trois Couleurs: Bleu
朗先生有罪	兰基先生的罪行	Le Crime de Monsieur Lange
历劫奇花	历劫佳人	Touch of Evil
烈打希和芙	丽塔·海华丝	Rita Hayworth
烈火	华氏451度	Fahrenheit 451
林布兰	伦勃朗	Rembrandt
林间小屋	森林里的小屋	La Maison des Bois
龙城歼霸战	正午	High Noon
泷之白丝	白绢之瀑	滝の白糸
卢米埃兄弟	卢米埃尔兄弟	The Lumière Brothers
鲁索	卢梭	Jean-Jacques Rousseau
露芙爱婷	露丝·埃坦	Ruth Etting
罗拔弗哈地	罗伯特·弗拉哈迪	Robert Flaherty
洛赫逊	罗克·赫德森	Rock Hudson
马可穆勒	马可·穆勒	Marco Müller
马赛卡内	马塞尔·卡尔内	Marcel Carné
马赛赖比	马塞尔·莱尔比埃	Marcel L'Herbier
马田史高斯西	马丁·斯科塞斯	Martin Scorsese
玛莲德烈治	玛琳·黛德丽	Marlene Dietrich
茂瑙	F·W·茂瑙	F.W. Murnau
没有太阳	日月无光	Sans Soleil
梅维尔	让—皮埃尔·梅尔维尔	Jean-Pierre Melville
美国舅舅	我的美国舅舅	Mon oncle d'Amérique
米鲁思	莎拉·米尔斯	Sarah Miles
米谢西蒙	米歇尔·西蒙	Michel Simon
莫里斯皮亚勒	莫里斯·皮亚拉	Maurice Pialat
蓦然回首	回家	おかえり

妮歌洁曼	妮可·基德曼	Nicole Kidman
女贵族与公爵	英国贵妇与法国公爵	L'anglaise et le Duc
女侯爵	O侯爵夫人	Die Marquise von O
女人踏上楼梯时	女人步上楼梯时	女が階段を上る時
扑头前失魂后	没有过去的男人	The Man without a Past
七重天	第七天堂	7th Heaven
秋水伊人	瑟堡的雨伞	Les parapluies de Cherbourg
人面兽心	衣冠禽兽	La Bête Humaine
人欲	人之欲	Human Desire
萨耶哲雷	萨蒂亚吉特·雷伊	Satyajit Ray
上海姿势	上海风光	The Shanghai Gesture
尚高克多	让·谷克多	Jean Cocteau
尚加宾	让·加本	Jean Gabin
尚嘉士柏德贝罗	让·嘉斯帕·杜布拉	Jean Gaspard Debureau
尚雷诺亚	让·雷诺阿	Jean Renoir
尚路易巴卢	让—刘易斯·巴劳特	Jean-Louis Barrault
尚马雷	让·马雷	Jean Marais
尚维果	让·维果	Jean Vigo
蛇蝎夜合花	骗婚记	La Sirène du Mississipi
生活是我们的	生活属于我们	La Vie est à Nous!
圣素斯比别墅	圣多—索斯比别墅	La Villa Santo-Sospir
史特劳普	斯特罗布	Jean-Marie Straub
谁知赤子心	无人知晓	誰も知らない
水中救起的布都	布杜落水遇救记	Boudu Sauvé des Eaux
丝维雅芭蒂	西尔维娅·巴塔耶	Sylvia Bataille
四魔鬼	四恶魔	4 Devils
汤姆告鲁斯	汤姆·克鲁斯	Tom Cruise
桃丽丝黛	桃丽丝·黛	Doris Day
天黑黑	黑暗中的舞者	Dancer in the Dark
天上人间	天堂的孩子	Les Enfants du Paradis
天涯歌女	西便制	서편제
威廉霍士	威廉·福克斯	William Fox
威廉科西	威廉·弗西斯	William Forsythe
维斯康堤	卢基诺·维斯康蒂	Luchino Visconti
维托夫	吉加·维尔托夫	Dziga Vertov
未亡的巴斯高	已故的帕斯卡尔	Feu Mathias Pascal

舞证人生	萧菲·纪莲的光彩	Sylvie Guillem Evidentia
雾港	雾码头	Quai des brumes
西西里亚	西西里岛	Sicilia!
吸血僵尸	诺斯费拉图	Nosferatu, eine Symphonie des Grauens
希治阁	希区柯克	Alfred Hitchcock
乡村一日	乡间一日	Une partie de campagne
萧菲纪莲	萧菲·纪莲	Silvie Guillem
小心恶警!	凶暴的男人	その男、凶暴につき
星期日与西贝儿	花落莺啼春	Les Dimanches de Ville d'Avray
雪岭传奇	喜马拉雅	Himalaya-l'enfance d'un chef
雅基郭利斯马基	阿基·考里斯马基	Aki Kaurismaki
雅乐蒂	阿莱蒂	Arletty
亚历山大梅德韦德金	亚历山大·梅德维德金	Alexander Medvedkin
亚历山大之墓	最后的布尔什维克	Le Tombeau d'Alexandre
夜半无人私语时	枕边细语	Pillow Talk
伊蒂芙琵雅芙	伊迪丝·琵雅芙	Edith Piaf
伊凡的童年	伊万的童年	Ivan's Childhood
伊力卢马	埃里克·侯麦	Eric Rohmer
伊莎贝雨蓓	伊莎贝尔·于佩尔	Isabelle Huppert
约瑟冯史登堡	约瑟夫·冯·斯登堡	Josef von Sternberg
越笨越开心	白痴	Idioterne
云妮莎烈姬芙	瓦妮莎·雷德格瑞夫	Vanessa Redgrave
在撒旦的太阳下	在撒旦的阳光下	Sous le Soleil de Satan
占士甸	詹姆斯·迪恩	James Dean
占士加纳	詹姆斯·卡格尼	James Cagney
珍摩露	让娜·莫罗	Jeanne Moreau
钟芳婷	琼·芳登	Joan Fontaine
茱莉雅庇洛仙	朱丽叶·比诺什	Juliette Binoche
紫红小街	血红街道	Scarlet Street
宗方姊妹	宗方姐妹	宗方姉妹
最后一班地下车	最后一班地铁	Le dernier métro
尊卡萨维蒂	约翰·卡萨维特斯	John Cassavettes
佐治贝纳奴	乔治·贝尔纳诺斯	Georges Bernanos